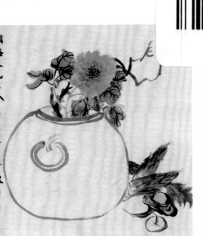
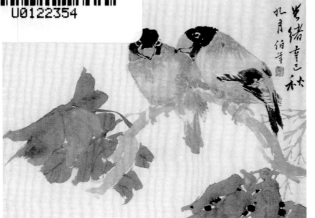
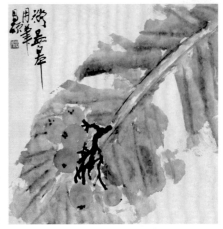

明清 明清小品画大范本

本 社 编

上海人民美术出版社

图书在版编目（CIP）数据

明清小品画大范本 ／ 本社编．－上海：上海人民美术出版社，2014.1
　　ISBN 978-7-5322-8796-3

　Ⅰ．①明…Ⅱ.①上… Ⅲ．①中国画－作品集－中国－明清时代　Ⅳ.①J222.48

中国版本图书馆CIP数据核字（2013）第263918号

丛书艺术顾问
（按姓氏笔画为序）

刘大鸿

李向阳

夏葆元

徐建融

戴敦邦

明清小品画大范本

编　　者	本　社
主　　编	潘　之
责任编辑	潘志明
封面设计	肖祥德
技术编辑	季　卫
出版发行	**上海人民美術出版社**
	（上海长乐路672弄33号）
印　　刷	上海丽佳制版印刷有限公司
制　　版	上海立艺彩印制版有限公司
开　　本	889×1194　1/16　19.5印张
版　　次	2014年1月第1版
印　　次	2014年1月第1次
印　　数	0001-2500
书　　号	ISBN 978-7-5322-8796-3
定　　价	168.00元

小中见大

　　小品画，专指画面尺幅较小的创作而言，一般在一方尺左右。中外绘画史上，虽然都有小品画的创作，但论在绘画史上的地位，小中见大，宁静致远，似乎只有中国的小品画堪与大幅面的作品相轩轾，尤以若干幅小品画合成的册画更为典型。

　　大体而言，中国绘画史的发展，晋唐重墙面观瞻的大幅画，明清重案头展玩的小品画，宋元则兼而重之。张大千先生曾说："晋唐的大画家，没有不画巨幅壁画的。"我可以补充一点，明清的大画家，没有不画小品册页的。因为，晋唐画以形象为中心，而并重笔墨，论形象之优美，画高于生活；论笔墨之精妙，生活决不如画。明清画则以笔墨为中心而轻忽形象，"论径之奇怪，画不如山水；论笔墨之精妙，山水决不如画"（董其昌语）。而论笔墨的表现，收千里于咫尺，纳须弥于芥子，小品比之大幅，无疑是最精彩的用武之地，犹如诗中的绝句之于排律，词中的小令之于长调。今天，中国画的创作越来越倾向于超大的巨幅，充分地展现了艺术对于视觉的巨大冲击力，但却忽略了精妙的小品，越来越弱化了中国艺术所独有的对于心灵的深静感染力。在这样的形势下，重新倡导对于传统小品画的鉴赏和学习，无疑是十分必要的。

　　就传统经典的鉴赏和学习而言，画册的出版、发行是一个最普及、方便的方式。而由于开本的限制，小品的画册比之大幅的画册，又最接近于真迹。尤其是对于笔墨效果的复制，轻重疾徐，粗细长短，枯湿浓淡，疏密聚散，拜现代高科技印刷制版术的所赐，几乎可以达到纤毫毕现，虽古人所称誉的"下真迹一等"不能过之。

　　有鉴于此，本书精选沈周、文徵明、徐渭、董其昌、陈洪绶、朱耷、石涛、虚谷、任伯年、吴昌硕等明清18位大画家的小品册页计三百余幅精印出版，以嘉惠艺林，对于传统先进文化方向的继承、弘扬，对于中国画的大发展、大繁荣，功莫大焉！相信一定会受到广大读者的欢迎。

<div style="text-align: right">

徐建融

上海大学美术学院教授、博士生导师

</div>

contents
目录

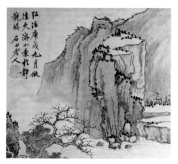

明·沈周/006

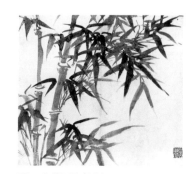

明·文徵明/016

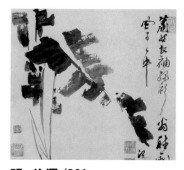

明·徐渭/021

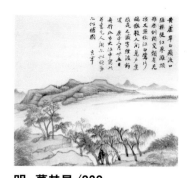

明·董其昌/030

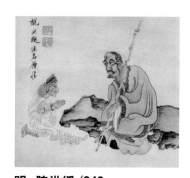

明·陈洪绶/042

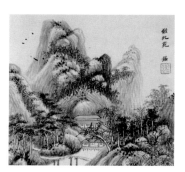

明·王鉴/054

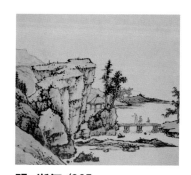

明·渐江/065

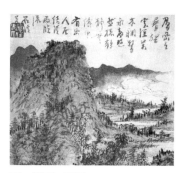

明·髡残/074

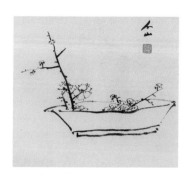

明·朱耷/091

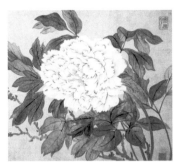
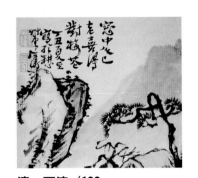
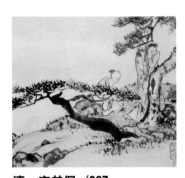
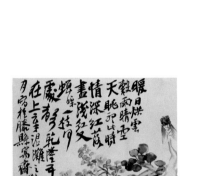
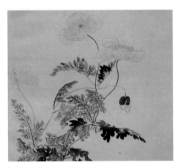
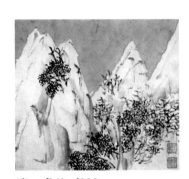
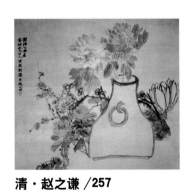
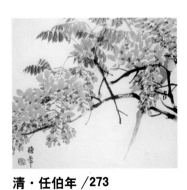
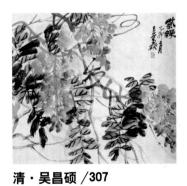

明·沈周

(1427—1509)

　　沈周（1427—1509），明代杰出书画家。字启南，号石田，晚号白石翁、玉田生等。长洲（今江苏吴县）人。不应科举，专事诗文、书画，是明代中期文人画"吴派"的开创者，与文徵明、唐寅、仇英并称"明四家"。传世作品有《庐山高图》、《秋林话旧图》、《慈乌图》、《卧游图》等。著有《石田集》、《客座新闻》等。

　　沈家世代隐居吴门，居苏州相城，沈周的曾祖父是王蒙的好友，父亲沈恒吉，又是杜琼的学生，书画乃家学渊源。父亲、伯父都以诗文书画闻名乡里。沈周一生居家读书，吟诗作画，优游林泉，追求精神上的自由，蔑视恶浊的政治现实，一生未应科举，始终从事书画创作。他学识渊博，富于收藏；交游甚广，极受众望，平时平和近人，要书求画者"屦满户外"，"贩夫牧竖"向他求画，从不拒绝。甚至有人作他的赝品，求为题款，他也欣然应允。沈周的书画流传很广，真伪混杂，较难分辨。

　　沈周在元明以来文人画领域有承前启后的作用。他书法师黄庭坚，绘画造诣尤深，兼工山水、花鸟，也能画人物，以山水和花鸟画成就突出。所作山水画，笔墨坚实豪放，虽草草点缀，而意已足，形成沉着醝肆的风貌。有的是描写高山大川，表现传统山水画的三远之景。而大多数作品则是描写南方山水及园林景物，表现了当时文人生活的悠闲意趣。兼工花卉、鸟兽，善用重墨浅色，别饶韵致；或水墨，或设色，其笔法与墨法，在欲放未放之间。构图大多简洁，笔力雄厚，水墨设色皆清新明快。也偶作人物。在绘画方法上，沈周早年承受家学，兼师杜琼。后来博取众长，出入于宋元各家，主要继承董源、巨然以及元四家黄公望、王蒙、吴镇等的水墨浅绛体系。又参以南宋李、刘、马、夏劲健的笔墨，融会贯通，刚柔并用，形成粗笔水墨的新风格，自成一家。沈周早年多作小幅，40岁以后始拓大幅，中年画法严谨细秀，用笔沉着劲练，以骨力胜，晚年笔墨粗简豪放，气势雄强。沈周的绘画，技艺全面，功力浑朴，在师法宋元的基础上有自己的创造，发展了文人水墨写意山水、花鸟画的表现技法，成为吴门画派的领袖。

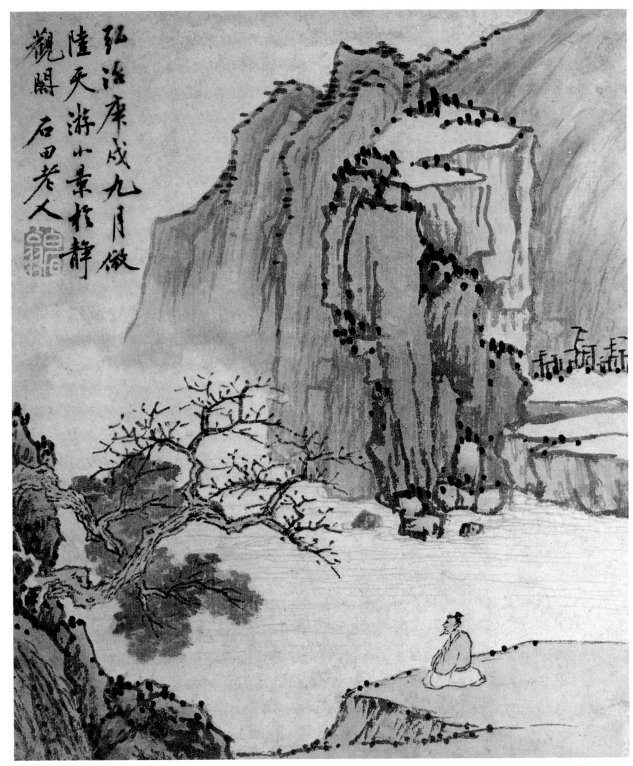

沈周·山水册页（一）

山水册

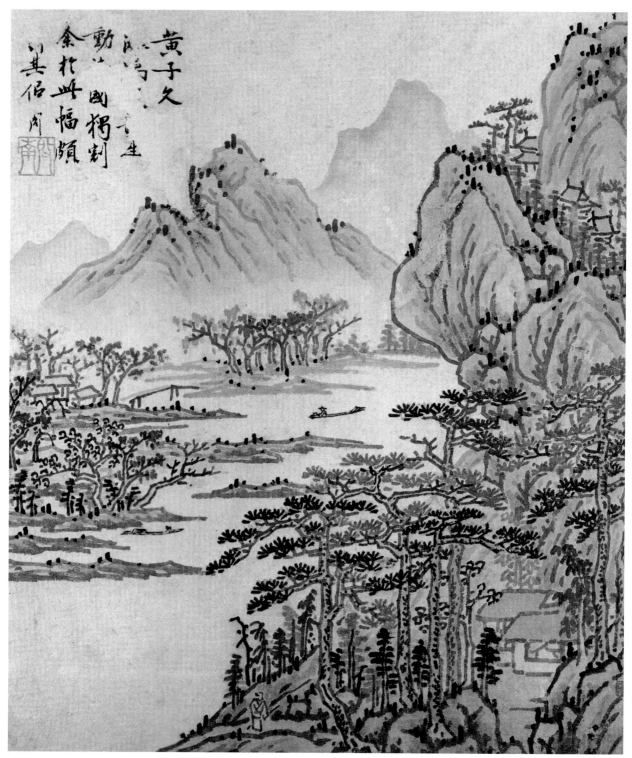

沈周·山水册页（二）

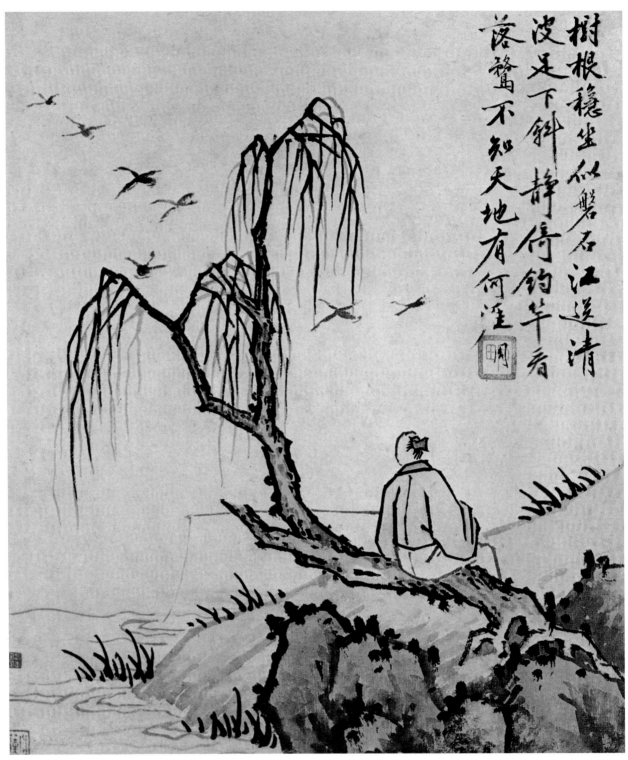

树根稳坐似磐石 江送清
波迟下斜 静倚钓竿看
落鹜不知天地有何涯

沈周·山水册页（三）

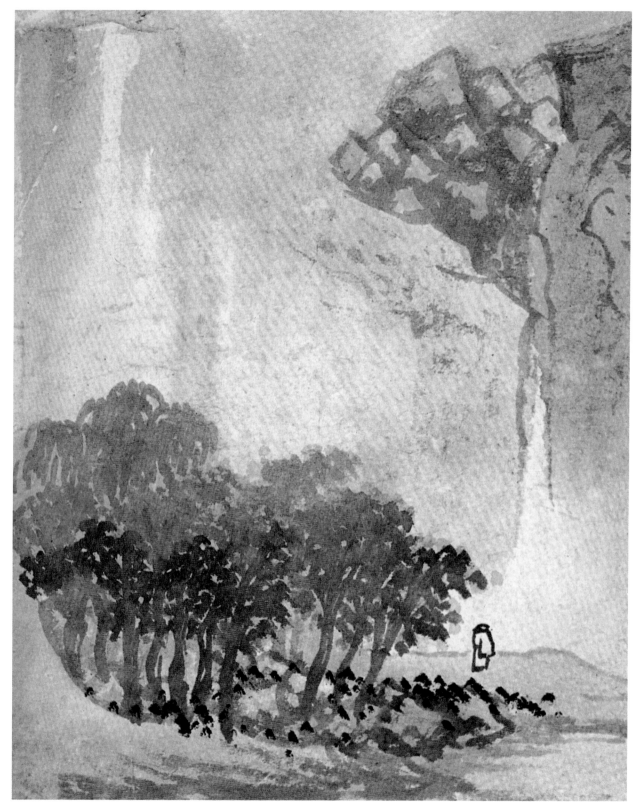

沈周·山水册页（四）

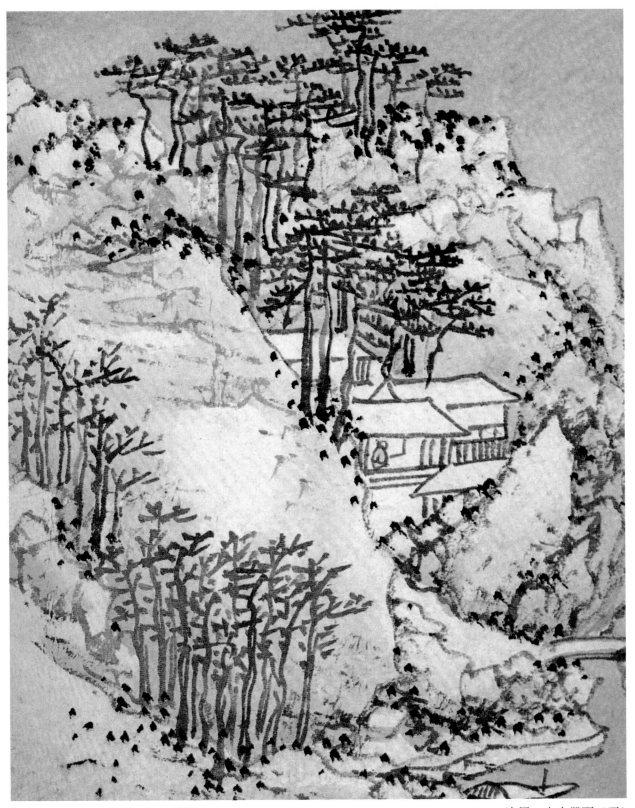

沈周·山水册页（五）

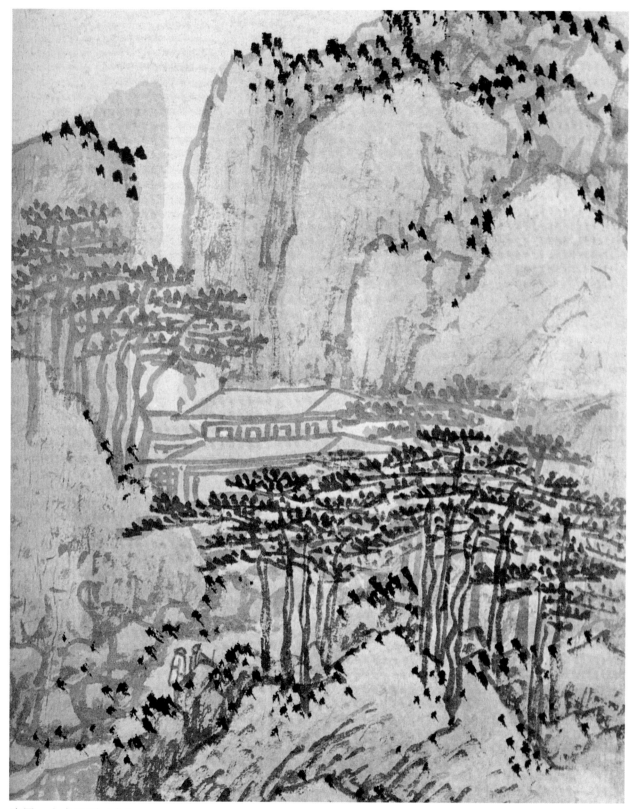

沈周·山水册页（六）

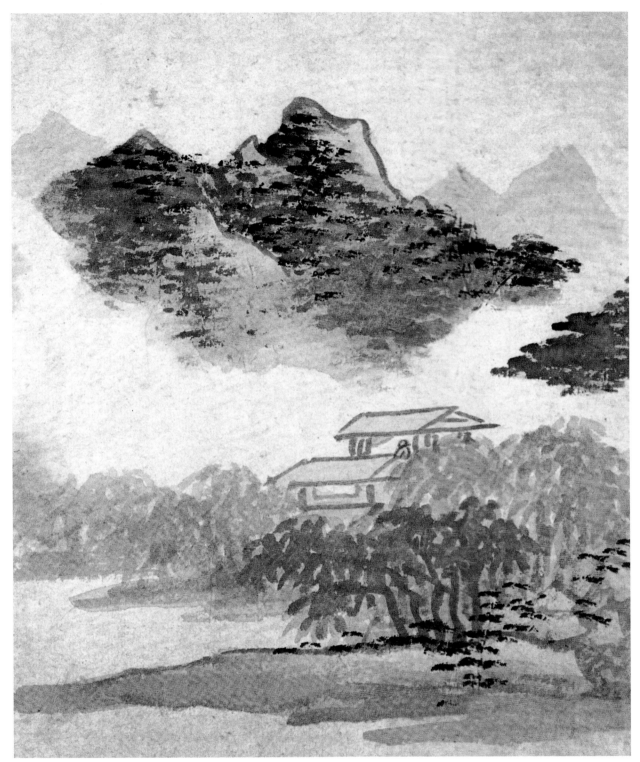

沈周·山水册页（七）

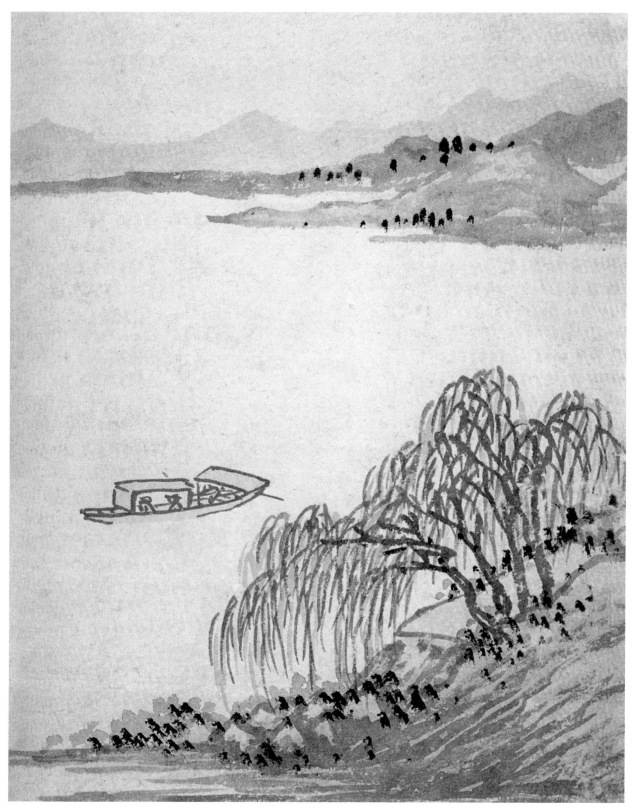

沈周·山水册页（八）

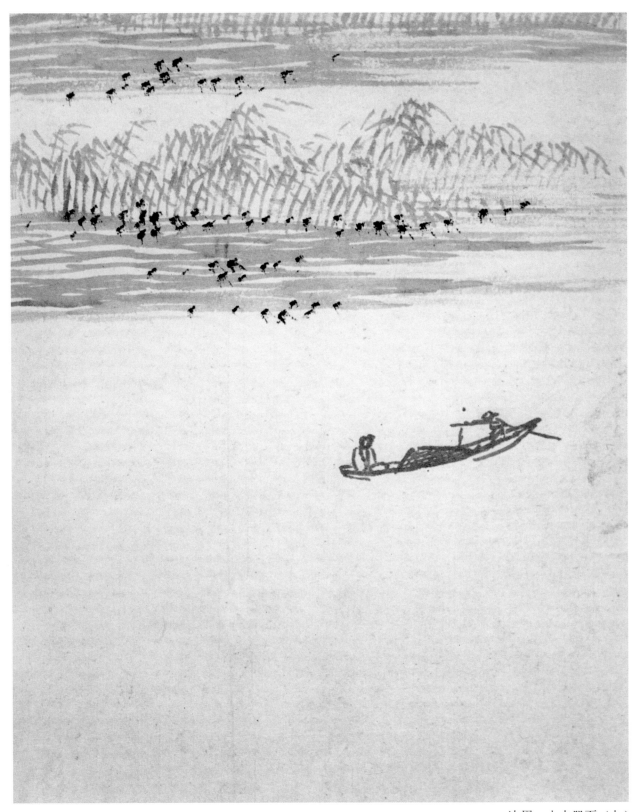

沈周·山水册页（九）

明·文徵明
(1470—1559)

　　文徵明(1470—1559),初名壁,42岁起以字行,更字仲徵。因先世衡山人,故号衡山居士,世称"文衡山",明代画家、书法家、文学家。江苏苏州人。与沈周共创"吴派",与沈周、唐伯虎、仇英合称"明四家"("吴门四家")。自幼习经籍诗文,喜爱书画,文师吴宽,书法学李应祯,绘画宗沈周。少时即享才名,与祝允明、唐寅、徐祯卿并称"吴中四才子"。然在科举道路上却很坎坷,26岁到53岁,十次应举均落第,直至54岁才受工部尚书李充嗣的推荐以贡生进京,经过吏部考核,被授职低俸微的翰林院待诏。57岁辞归出京,放舟南下,回苏州定居,潜心诗文书画。不再求仕进,以戏墨弄翰自遣。晚年声誉卓著,号称"文笔遍天下",购求他的书画者踏破门坎,说他"海宇钦慕,缣素山积"。他年近90岁时,还孜孜不倦,为人书墓志铭,未待写完,"便置笔端坐而逝"。他通晓各科绘画之艺,擅长各种细粗之法,其目力和控笔能力极佳,80多岁时还能十分流利地书写蝇头小楷竟日不倦。

　　文徵明的书画造诣极为全面,其诗、文、画无一不精。人称其是"四绝"的全才。他虽学继沈周,但仍具有自己的风格。他一专多能,能青绿,亦能水墨;能工笔,亦能写意。山水近师赵孟頫,兼得王蒙神韵、董源笔意,多写江南湖山庭园和文人生活,构图平衡严密,笔墨工整秀雅,气韵清和闲适,含有较重的书卷气。早年所作多细谨,中年较粗放,晚年粗细兼备。亦擅花卉、兰竹、人物,名重当代,为吴门派重要画家。传世作品有《兰竹图》、《秋花图》、《霜柯竹石图》、《花鸟图》等。

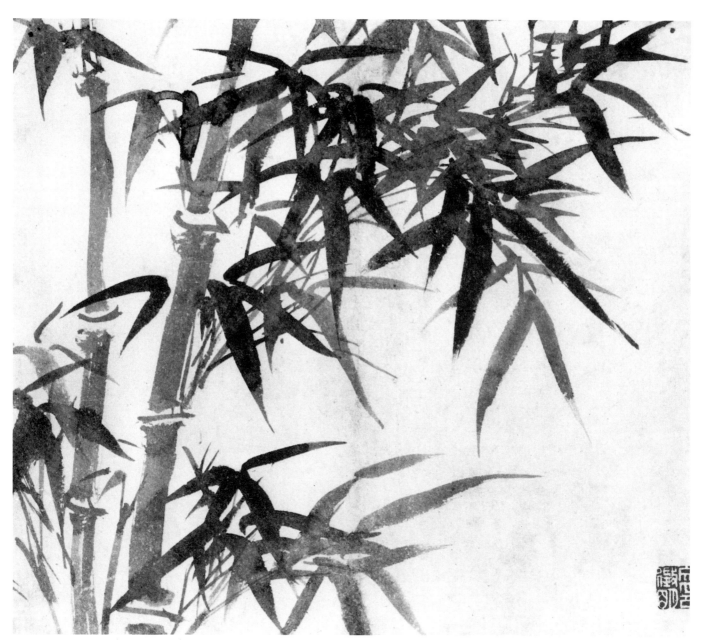

文徵明·花卉册页（一）

花卉册

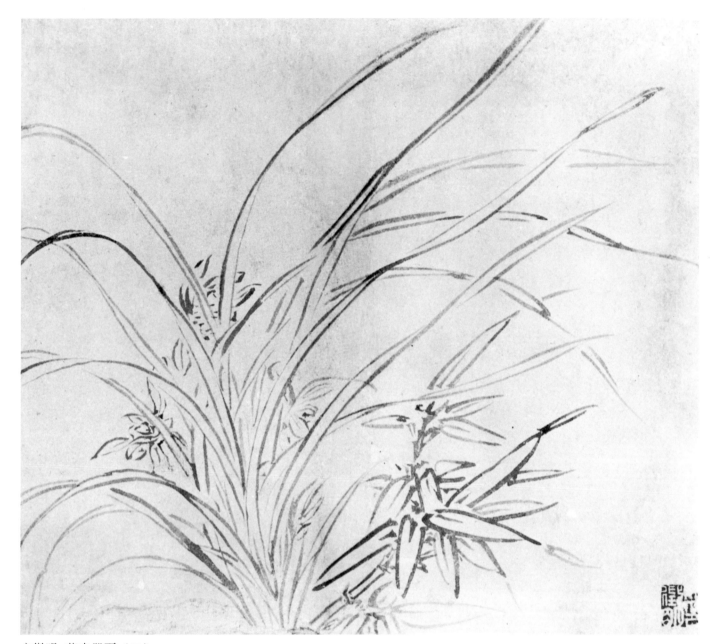

文徵明·花卉册页（二）

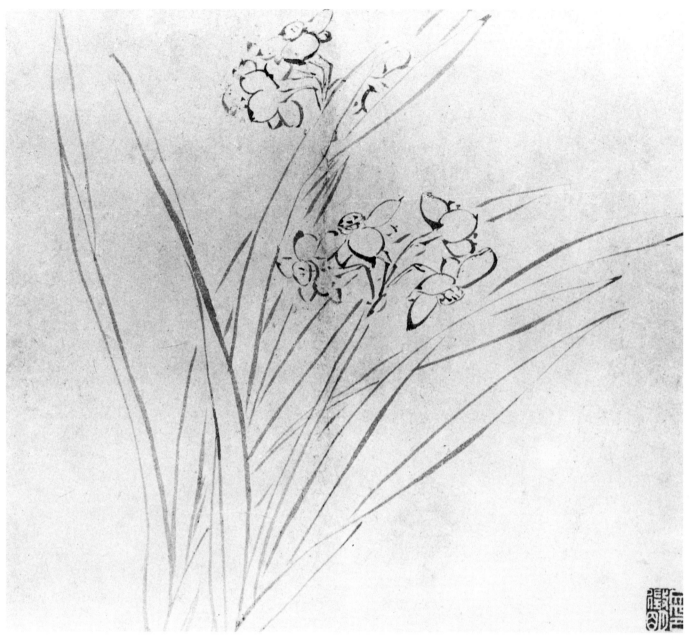

文徵明·花卉册页（三）

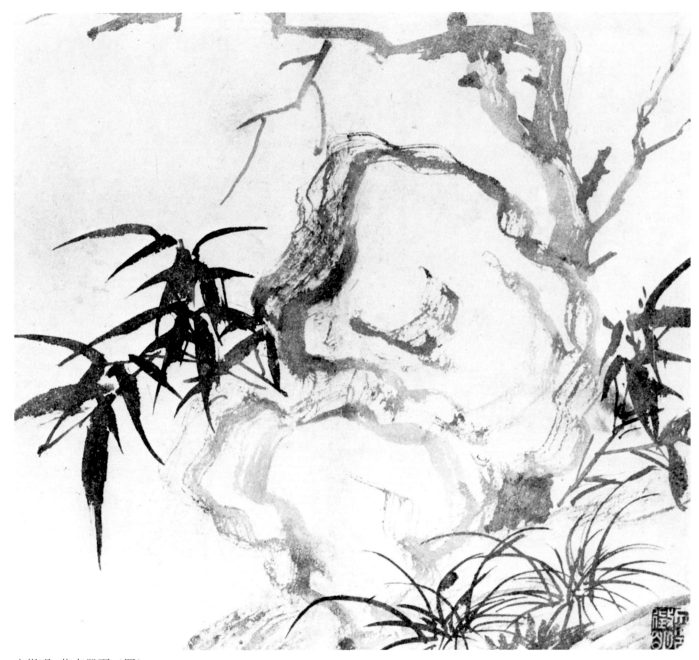

文徵明·花卉册页（四）

明·徐渭
(1521—1593)

徐渭(1521—1593)，明文学家、书画家。初字文清，改字文长，号天池山人、青藤道人，山阴（今浙江绍兴）人。年二十为诸生，屡应乡试不中。曾为东南军务总督胡宗宪幕客，中年始学画，涉笔潇洒，天趣抒发。尤擅长花鸟，作画时情感泻于笔锋，水墨淋漓，浓淡相间，变化万千，多豪迈、率真之气。是明代中期文人水墨写意花鸟画的杰出代表，并对以后大写意花卉发展影响巨大。传世作品有《墨葡萄图》、《山水花鸟人物图》、《牡丹蕉石图》、《水墨花卉图》九段卷、十六段卷等以及《梧桐芭蕉图》等。

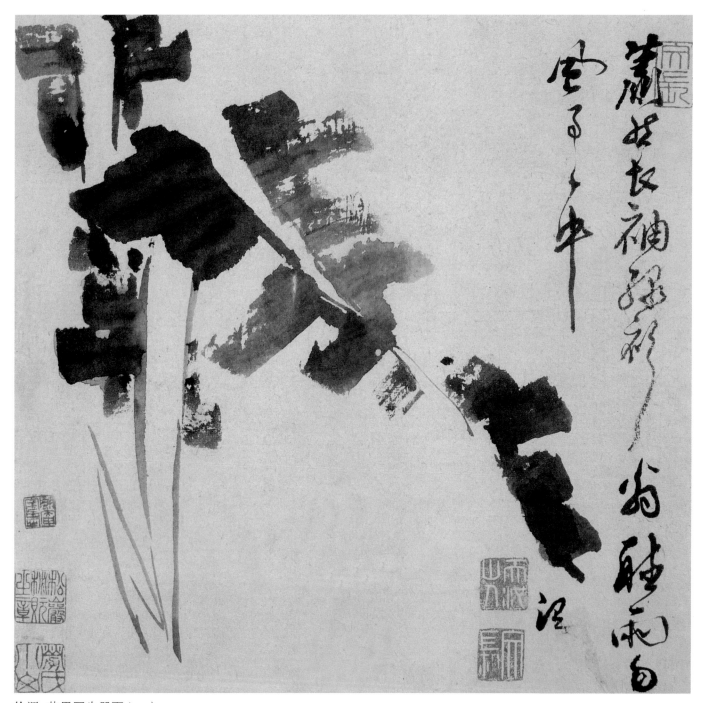

徐渭·花果写生册页（一）

花果写生册

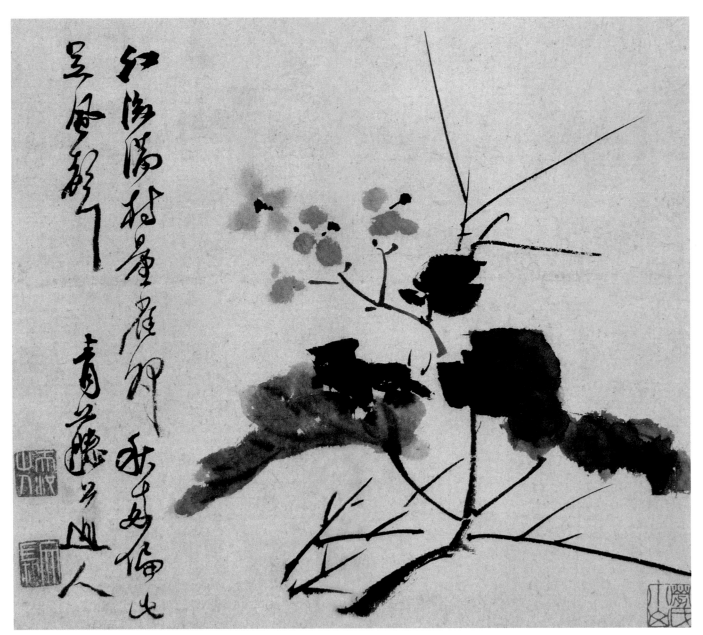

徐渭·花果写生册页（二）

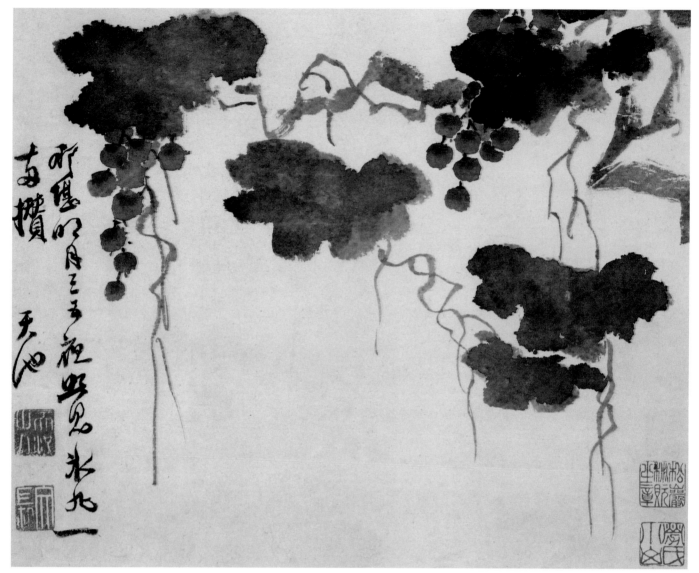

徐渭·花果写生册页（三）

青藤老人筆墨瀟脫雜寧々敬羍於絕不能言

安得吾天笙逸趣非入乎神明超乎化境去不能

如此册水墨花果八幅随意點綴活餘濃淡

耐人觀賞堪与白陽山人相抗衡泂足珍什

嘉慶二十一年秋八月渤海小山居士蒙泉斷藏於

結萃樓並記

徐渭·花果写生册页（四）

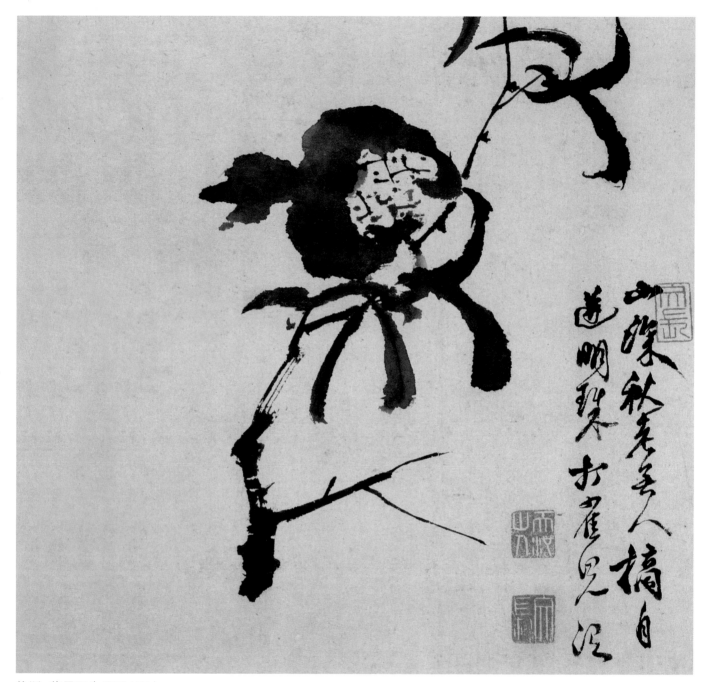

徐渭·花果写生册页（五）

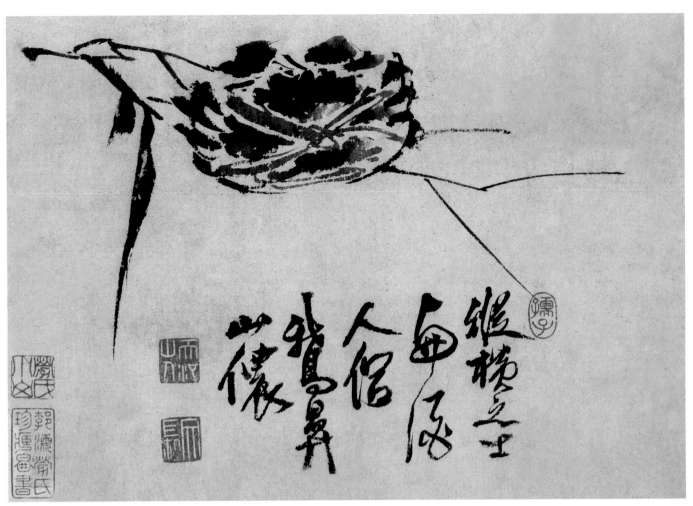

花卉写生册

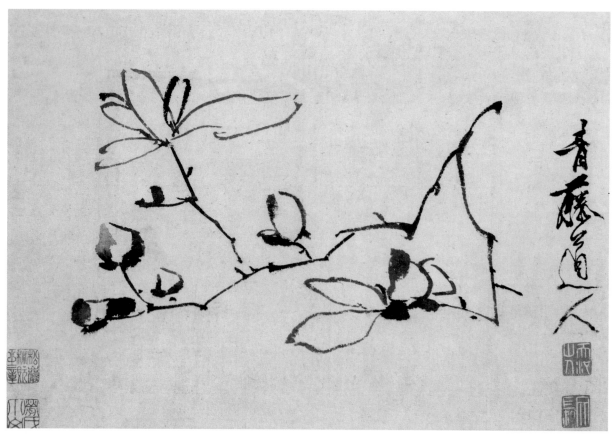

徐渭·花卉写生册页（二）

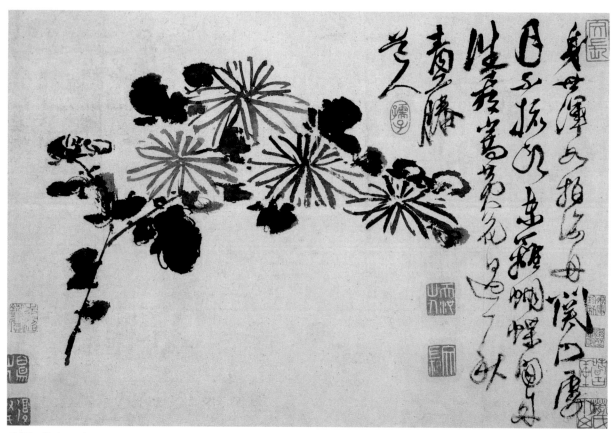

徐渭·花卉写生册页（三）

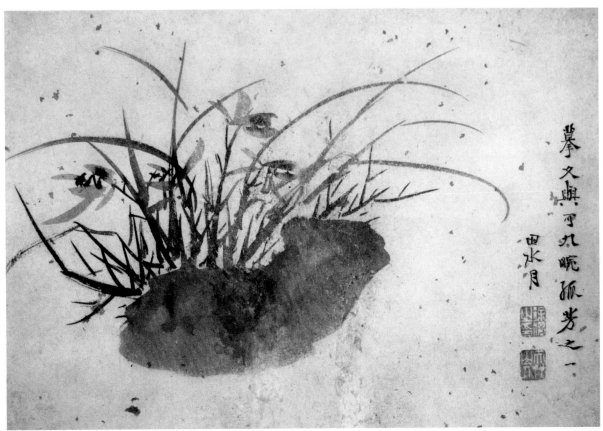

徐渭·花卉写生册页（四）

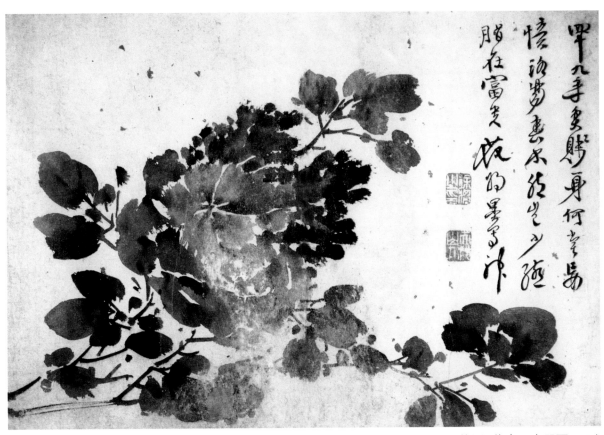

徐渭·花卉写生册页（五）

明·董其昌
(1555—1636)

　　董其昌（1555—1636），明书画家。字玄宰，号思白、香光居士。华亭（今上海松江）人。明万历进士，官至南京礼部尚书。书法从颜真卿入手，后改学虞世南，又转学锺繇、王羲之，并参以李邕、徐浩、杨凝式等笔意，自谓于率易中得秀色，其分行布白，疏宕秀逸，甚具特色。擅山水，学董源、巨然及黄公望、倪瓒。讲究笔致墨韵，画格清润明秀。画论上标榜"士气"，倡"南北宗"之说，并推崇"南宗"为文人画正脉，颇有崇"南"贬"北"倾向。但同时也主张作画须"读万卷书，行万里路"。著有《画禅室随笔》、《画旨》、《画眼》等。

秋兴八景册

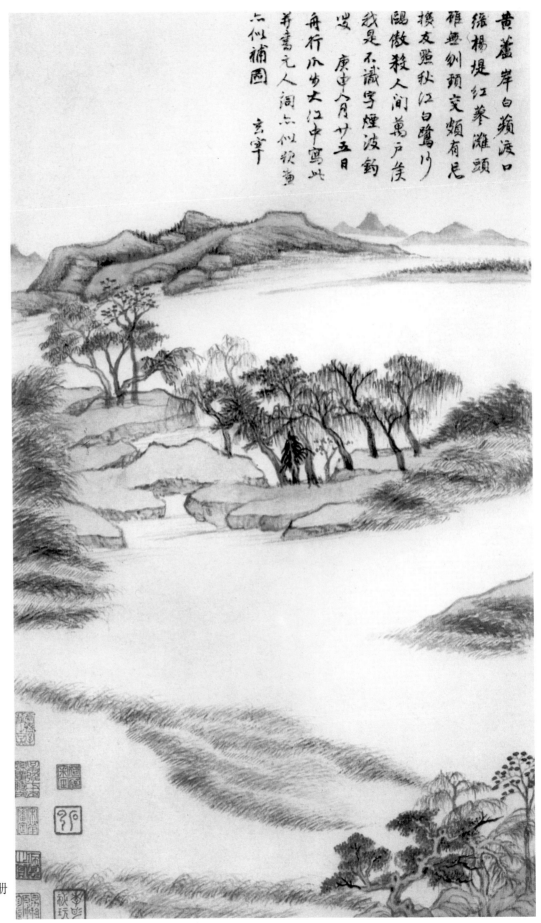

黄蘆岸白蘋渡口
綠楊堤紅蓼灘頭
雖無刎頸交頗有足
摇友照秋江白鷺州
鷗鷺猴殺人間萬户侯
我是不識字煙波釣
叟 庚申八月廿五日
舟行八步大江中寫此
葢為元人詞六似觌畫
六似補圖 玄宰

董其昌·秋兴八景册
页（一）

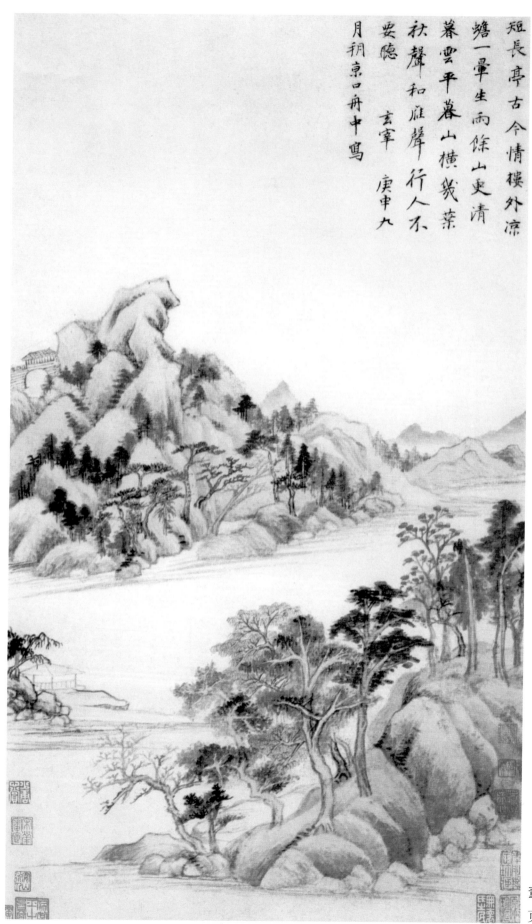

短長亭古今情樓外涼
螮一暈生兩條山更清
暮雲平暮山橫幾葉
秋聲和雁聲行人不
要聽　玄宰　庚申九
月朔京口舟中寫

董其昌·秋興八景册
页（二）

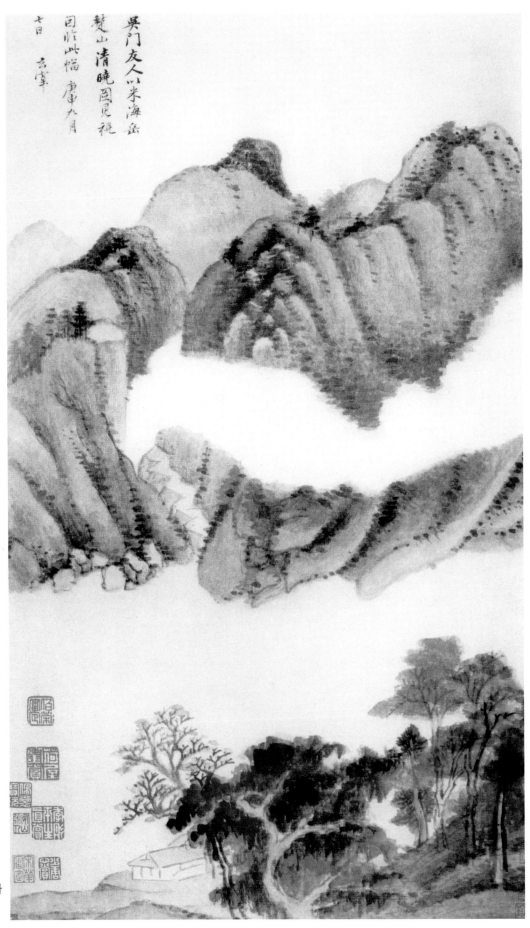

吴门友人以米海岳
楚山清晓图见视
因作此幅 庚申九月
七日 玄宰

董其昌·秋兴八景册
页（三）

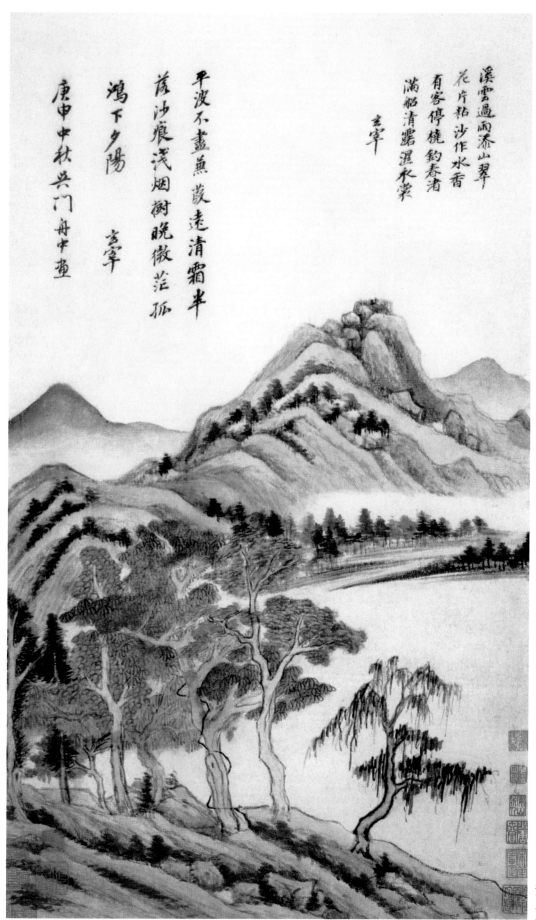

溪雲過雨添山翠
花片粘沙作水香
有客停橈釣春渚
滿船清露濕秋裳
　　玄宰

平波不盡蔬葭遠清霜半
蘆沙痕淺烟樹晚微茫孤
鴻下夕陽　玄宰
庚申中秋興門舟中畫

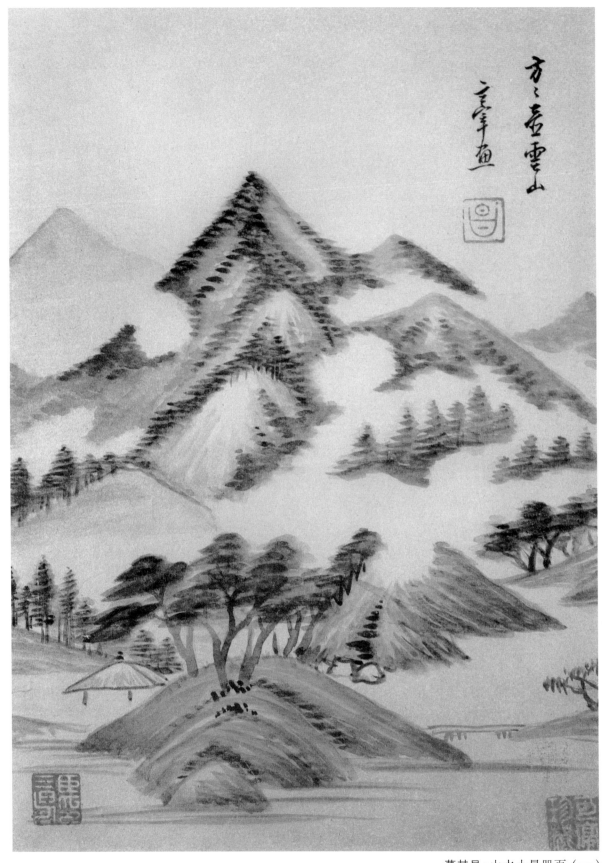

董其昌·山水小景册页（一）

山水小景册

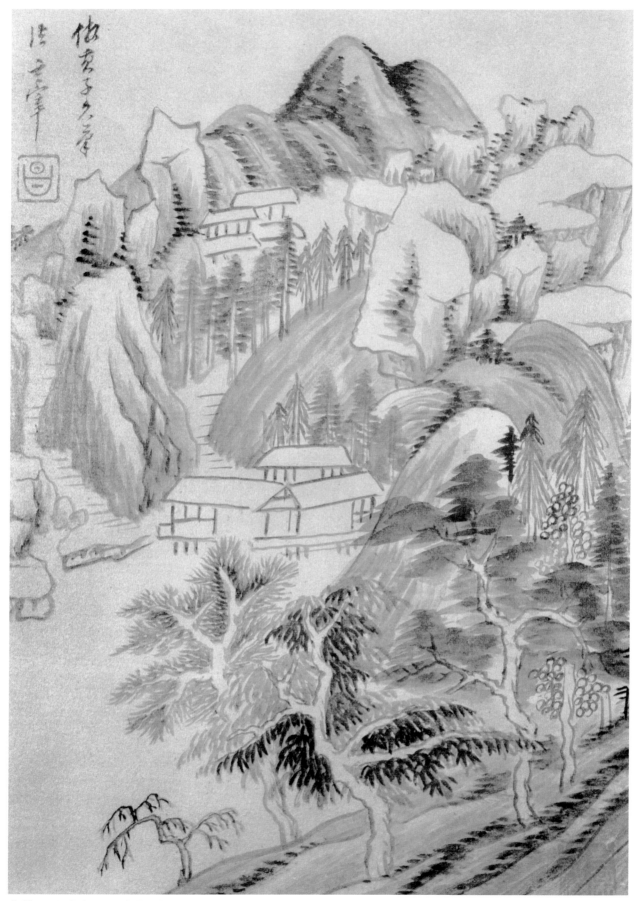

董其昌·山水小景册页（二）

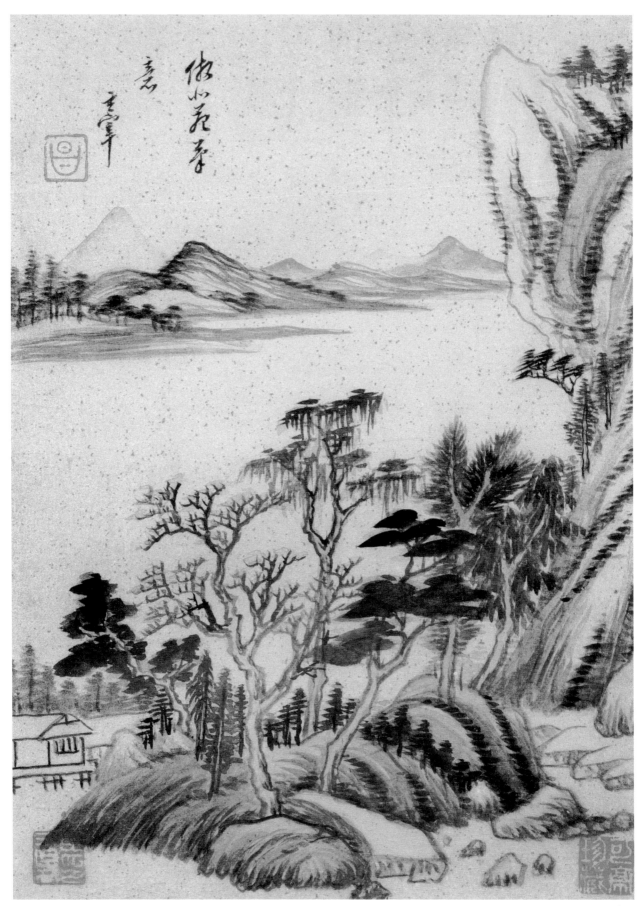

董其昌·山水小景册页（三）

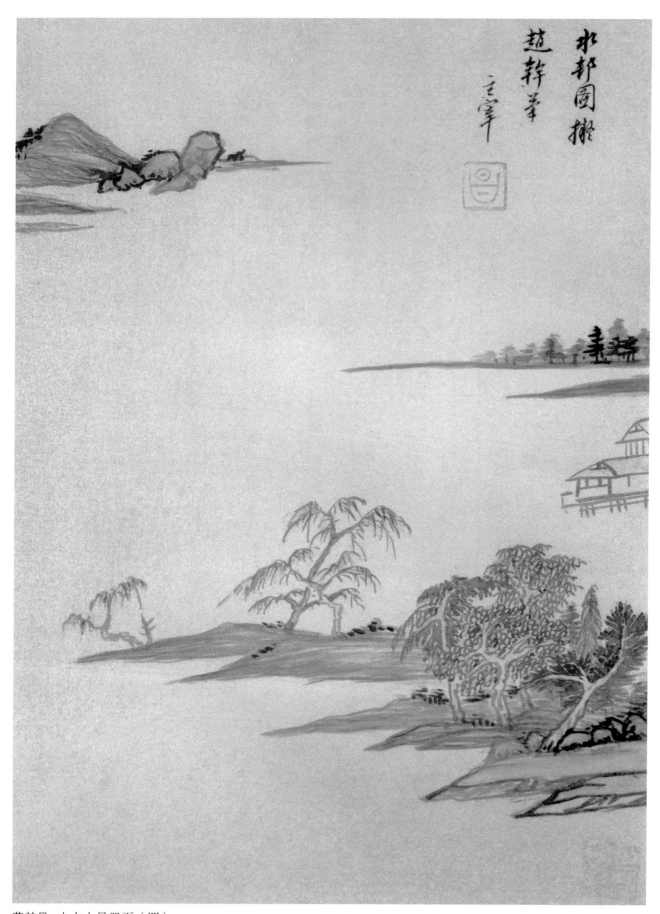

董其昌·山水小景册页（四）

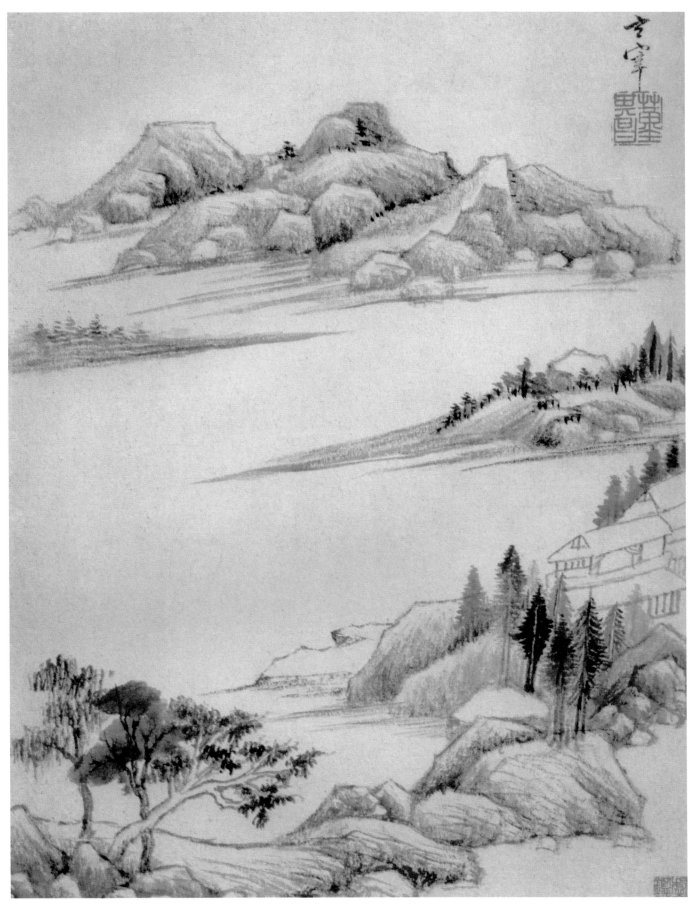

董其昌·山水小景册页（五）

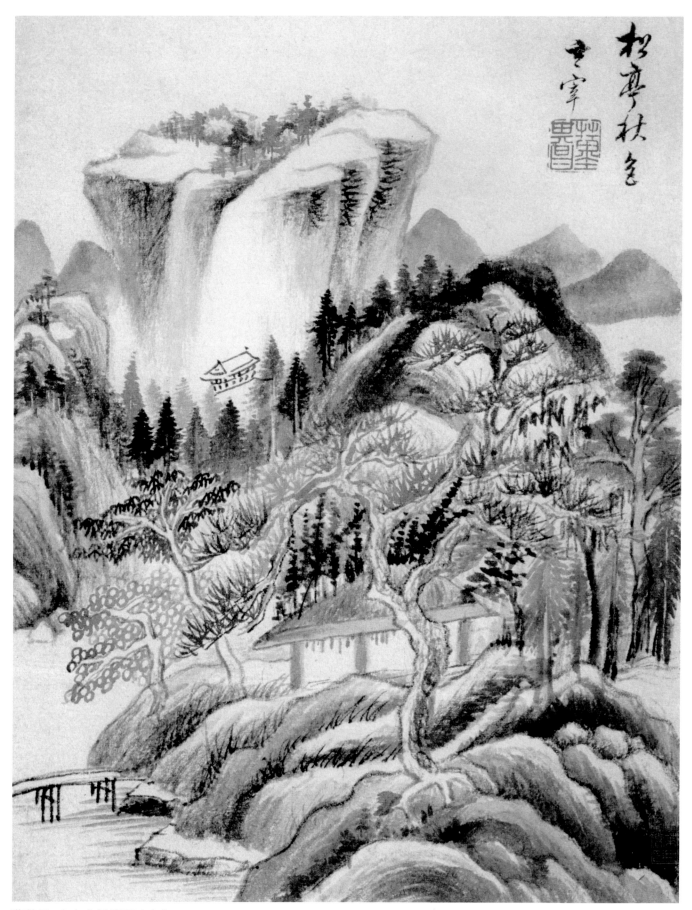

董其昌·山水小景册页（六）

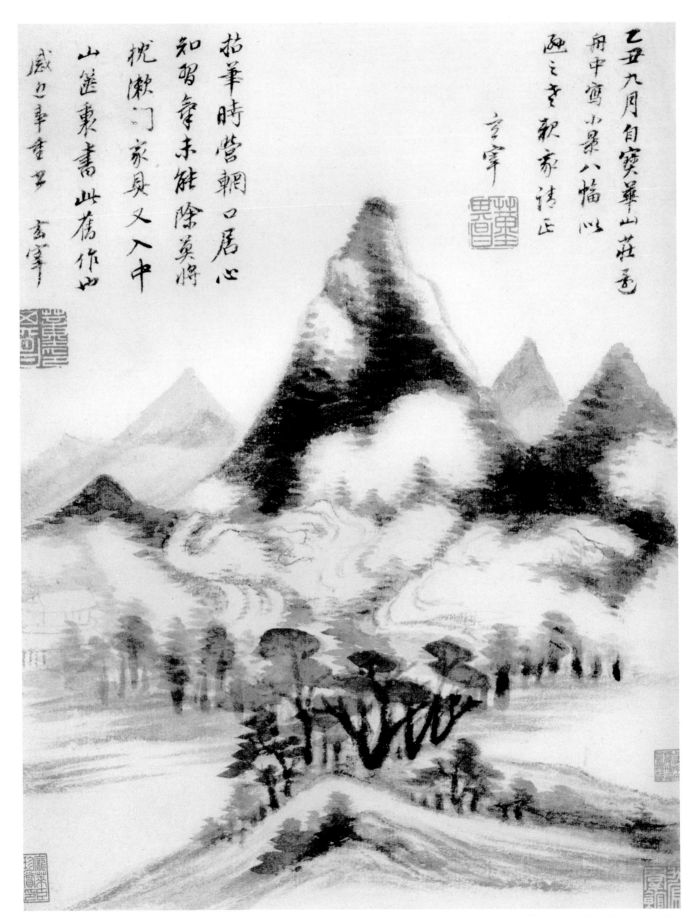

明·陈洪绶
(1598—1652)

　　陈洪绶（1598—1652），明末画家，字章候，号老莲、悔迟，诸暨（今属浙江）人。监生。初从蓝瑛学画；及长，从学刘宗周。一度在宫廷作画，后南返。清兵入浙东，于绍兴云门寺为僧一年余，后自号悔迟，亦称老迟。云门僧、九品莲台主者。擅人物，取法李公麟，设色学吴道子法，所做躯干伟岸，衣纹细劲清圆。晚年作品，造型夸张，突破陈规。也工花鸟、草虫，勾勒精细，色彩清丽；兼能山水，花鸟草木，无不精致。绘有《水浒叶子》、《博古叶子》、《九歌》、《西厢记》等绣像插图，及《莲花图》、《笼鹅图》、《玉兰倚石图》等花鸟作品。与崔子忠齐名，有"南陈北崔"之称。亦善书法，能诗文。

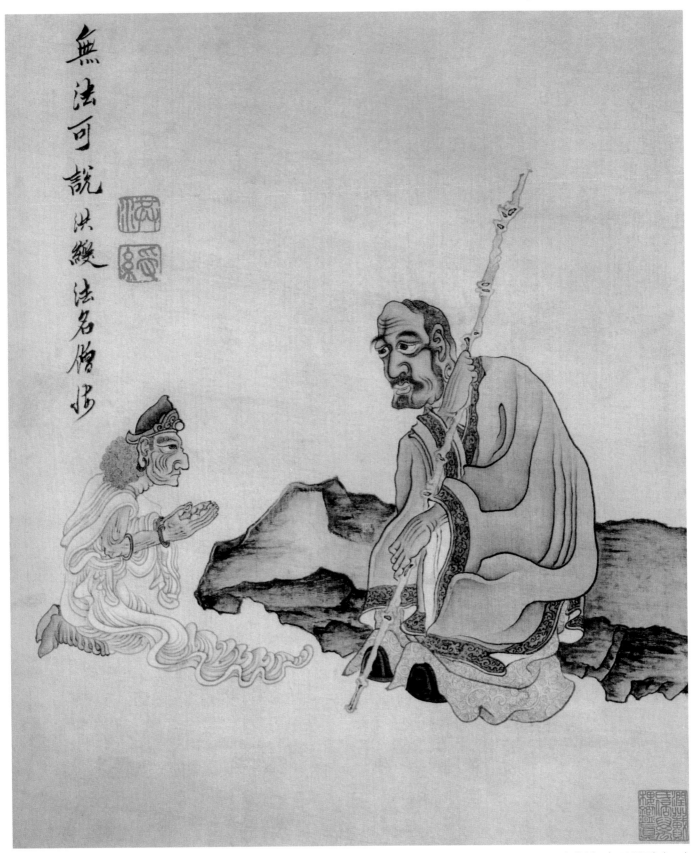

杂画册

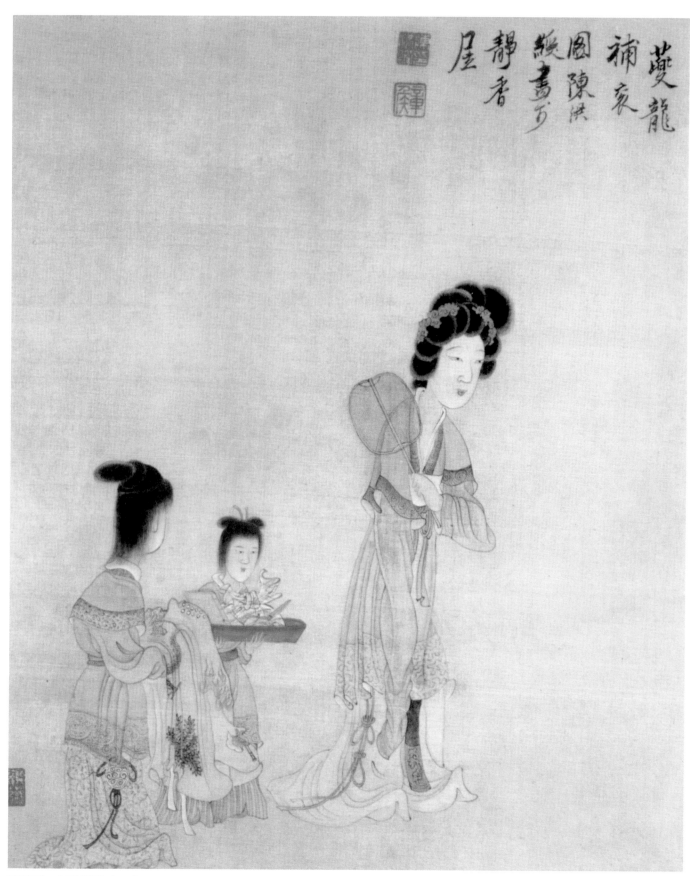

陈洪绶·杂画册页（二）

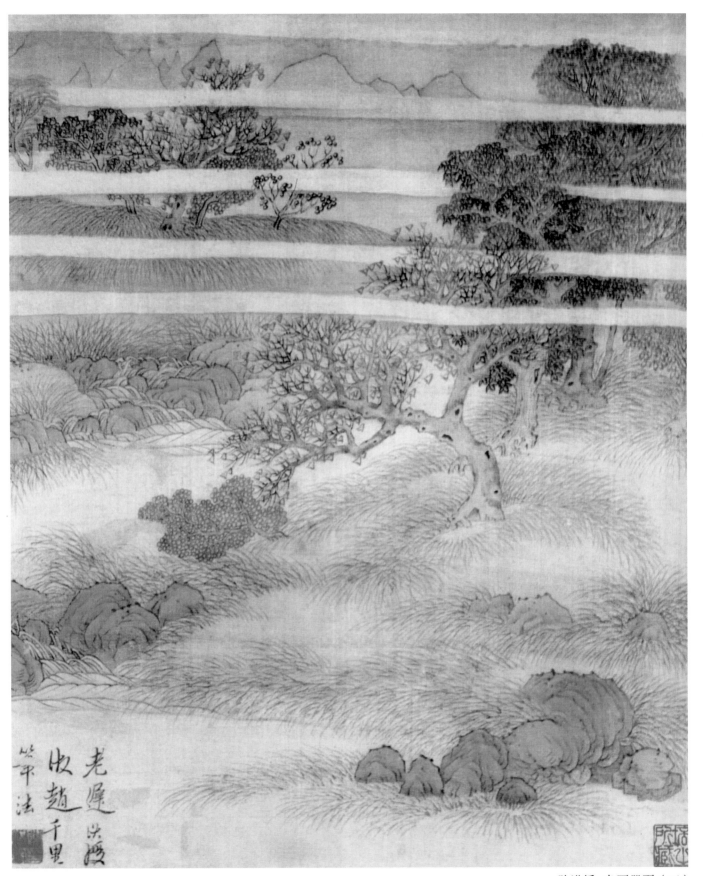

老迟洪绶

收赵千里

笔法

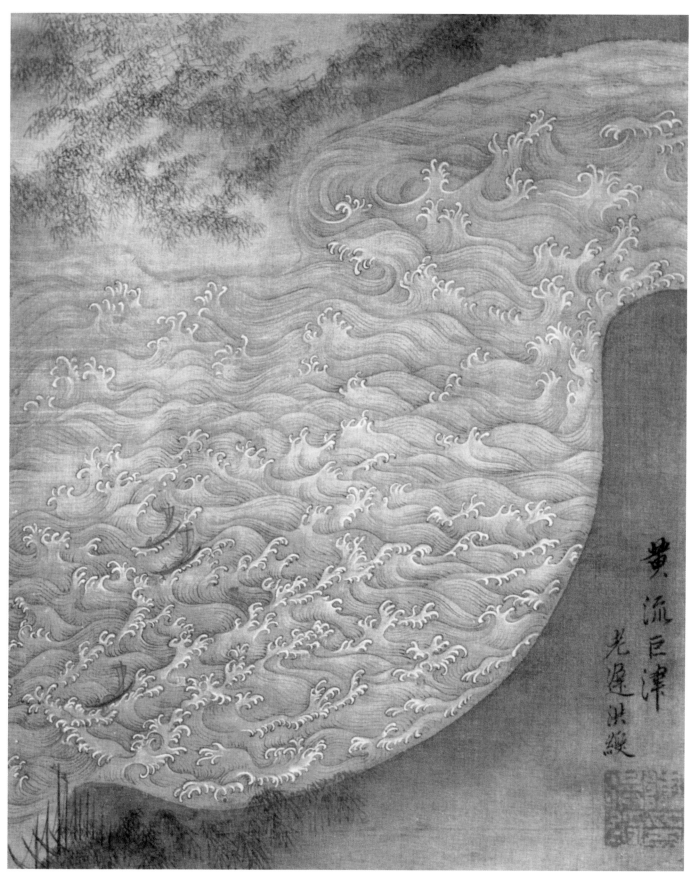

黄流巨津

光遲洪綬

陈洪绶·杂画册页（四）

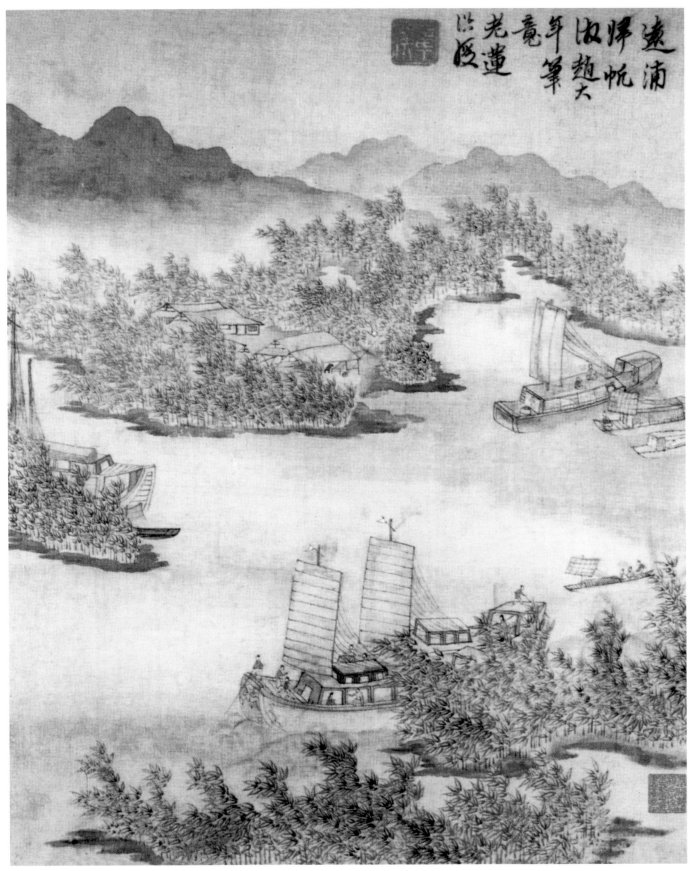

远浦归帆汲赵大年笔意老莲洪绶

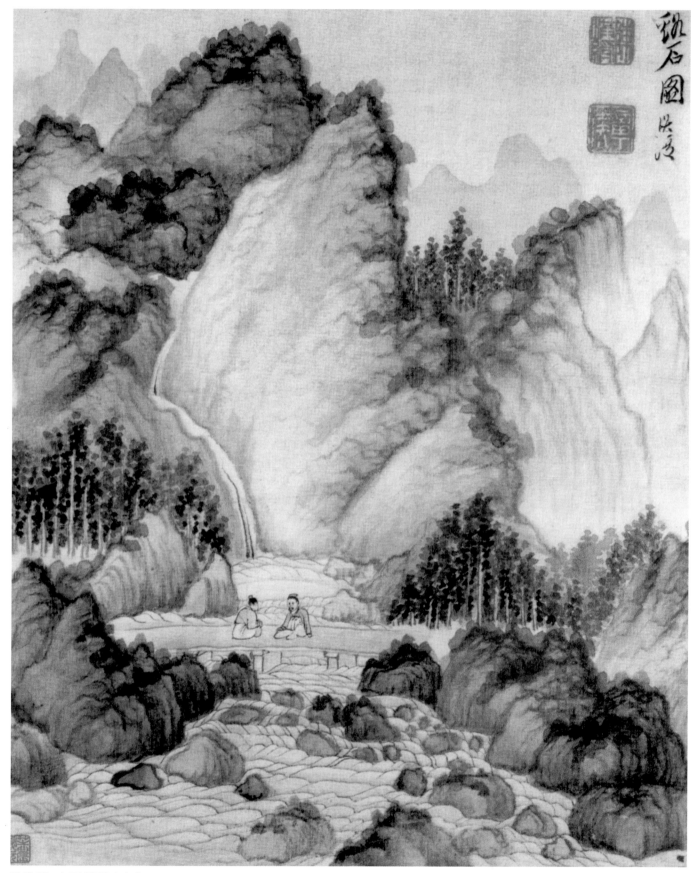

陈洪绶·杂画册页（六）

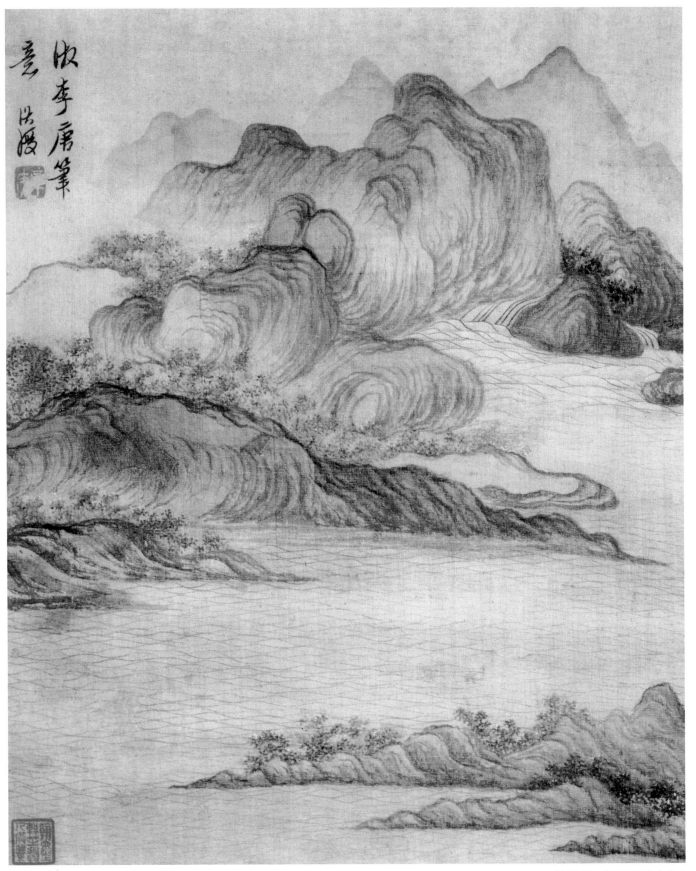

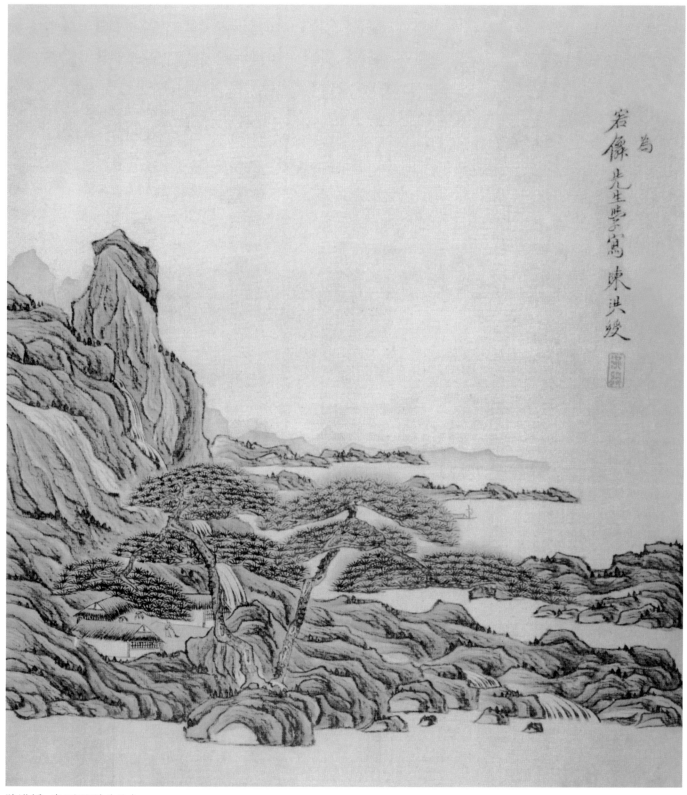

陈洪绶·杂画册页（八）

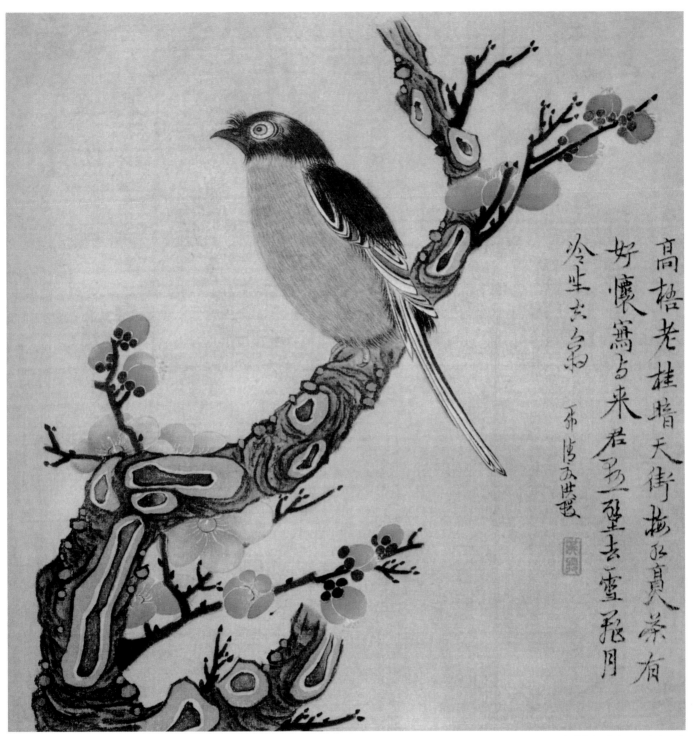

陈洪绶·花鸟册页（一）

花鸟册

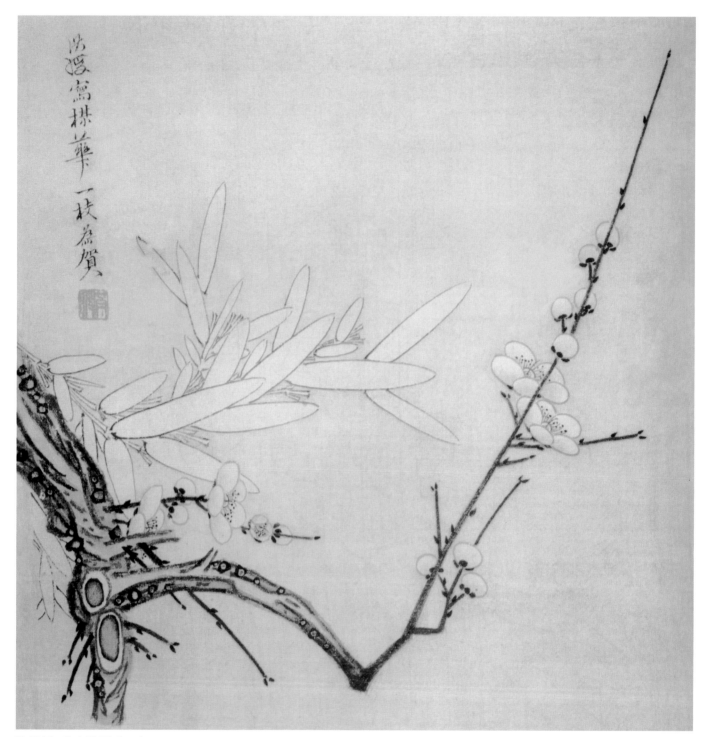

陈洪绶·花鸟册页（二）

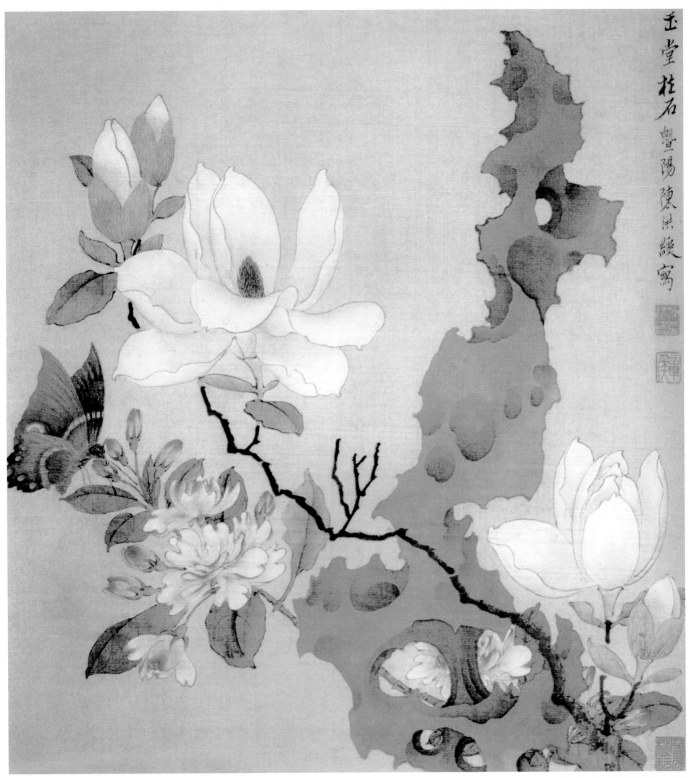

陈洪绶·花鸟册页（三）

明·王鉴
(1598—1677)

　　王鉴（1598—1677），明末清初画家。字玄照，后改字元照、圆照，号湘碧，自称染香庵主。太仓（今属江苏）人。出身在官宦世家，36岁中举人，官至广东廉州知府。入清不仕。潜心绘事，大量临摹古画，并从董巨入手广泛吸收范宽、荆浩、关同等，南宗北宗，无所不学。后画名远播，以致坐在清初画坛领袖的位置上。他是正统派画家，对传统山水自文徵明、沈周、董其昌之后几成绝响而存忧心，故在见到晚辈王翚、王原祁等人所作山水后，欣喜之余自感惭愧。工山水，受董其昌影响，多拟仿宋、元，长于青绿设色，擅长烘染，风格华润，但较平实。与王时敏、王翚、王原祁合称"四王"，加吴历、恽寿平，称"清六家"。有《染香庵集》、《染香庵画跋》。

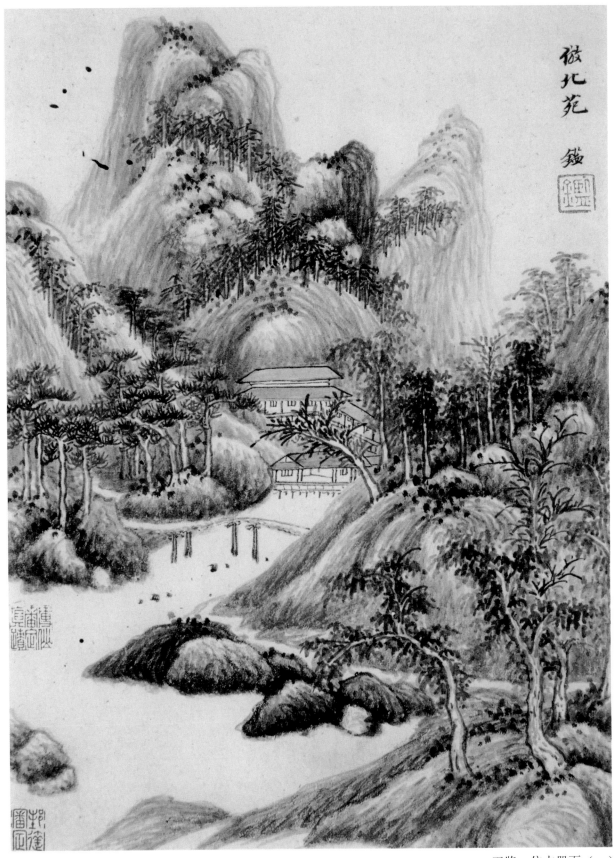

仿古册

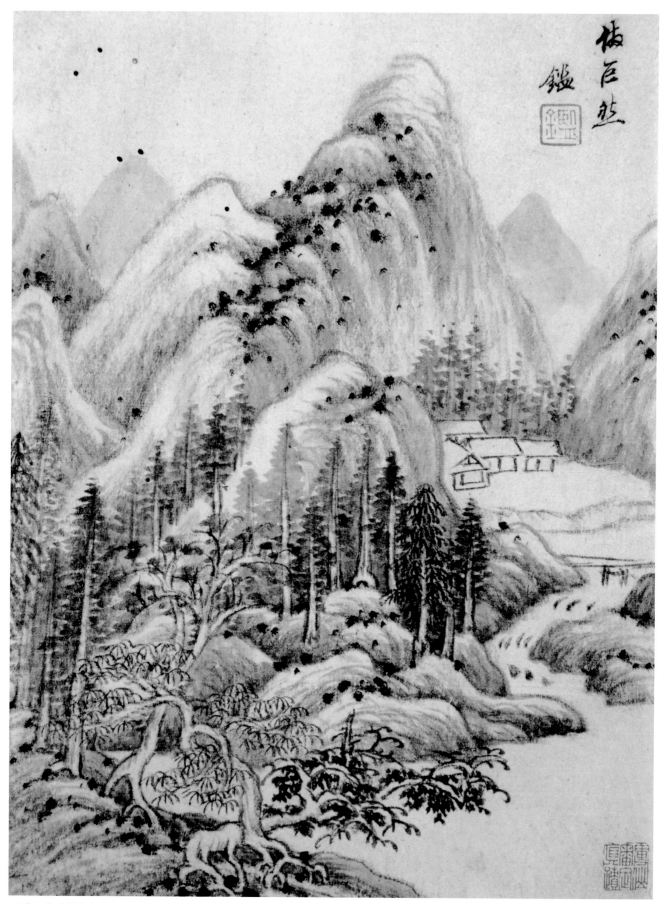

王鉴·仿古册页（二）

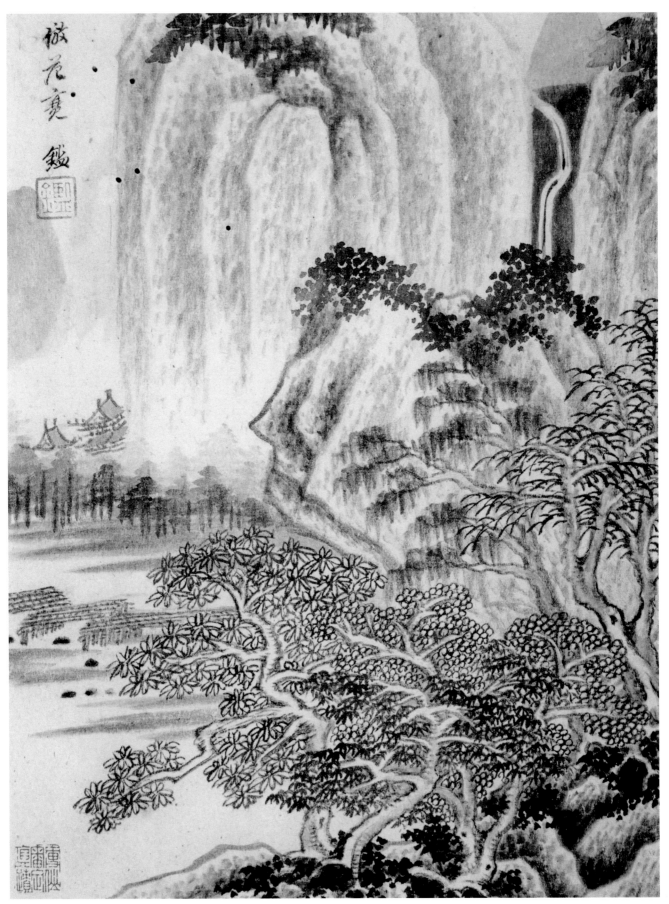

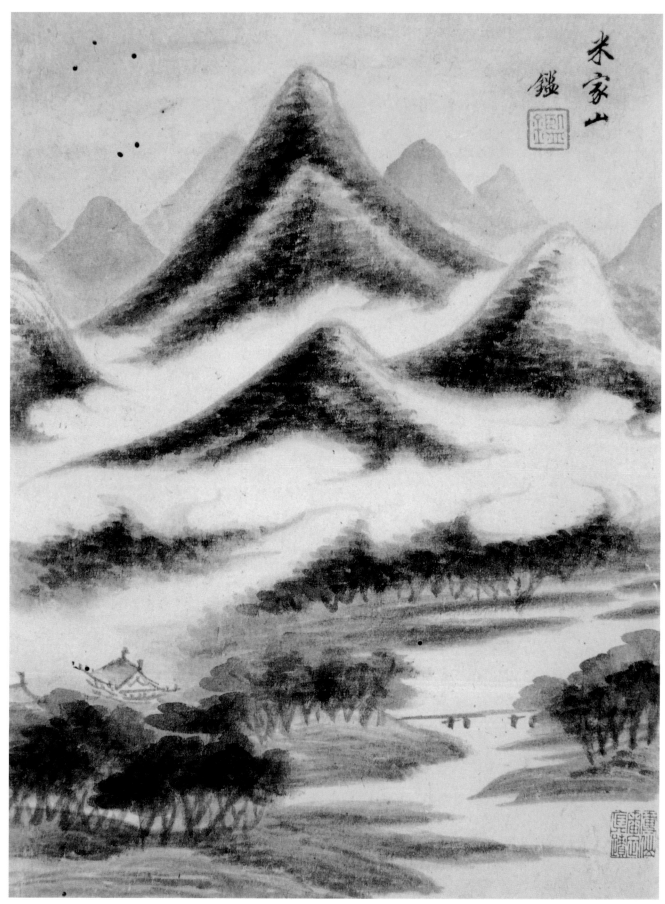

米家山

王鉴·仿古册页（四）

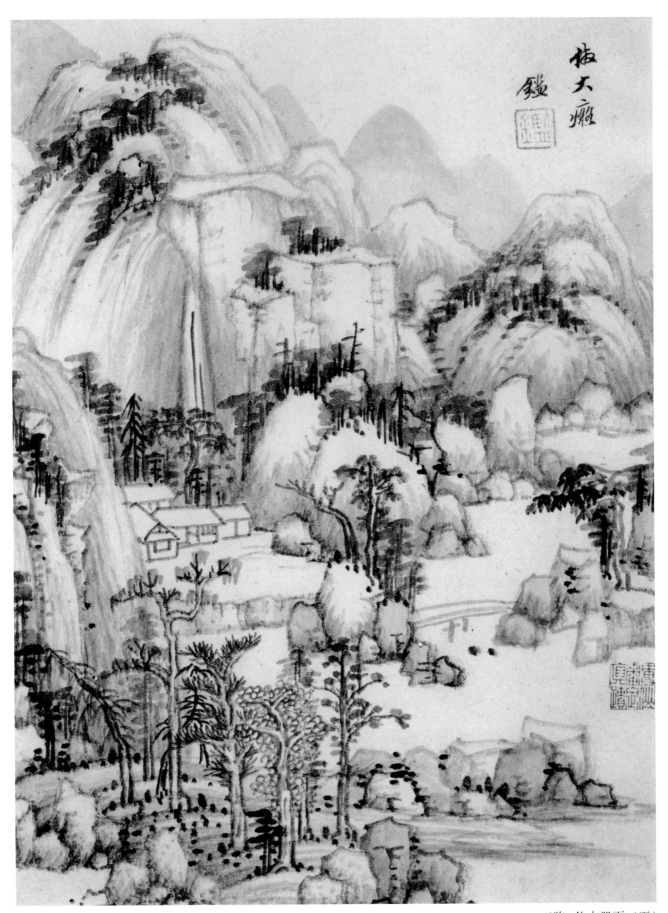

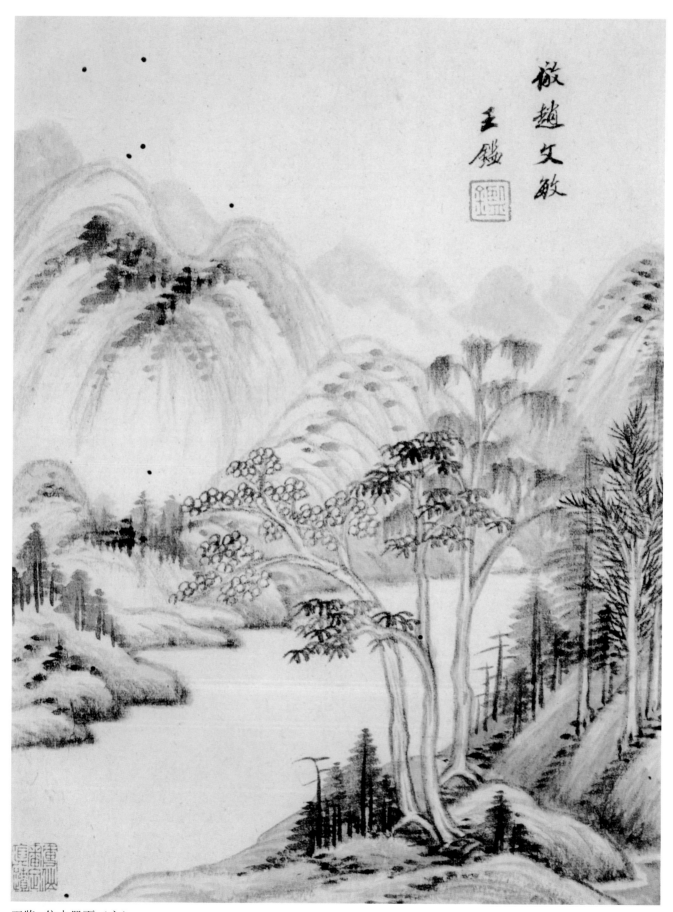

王鉴·仿古册页（六）

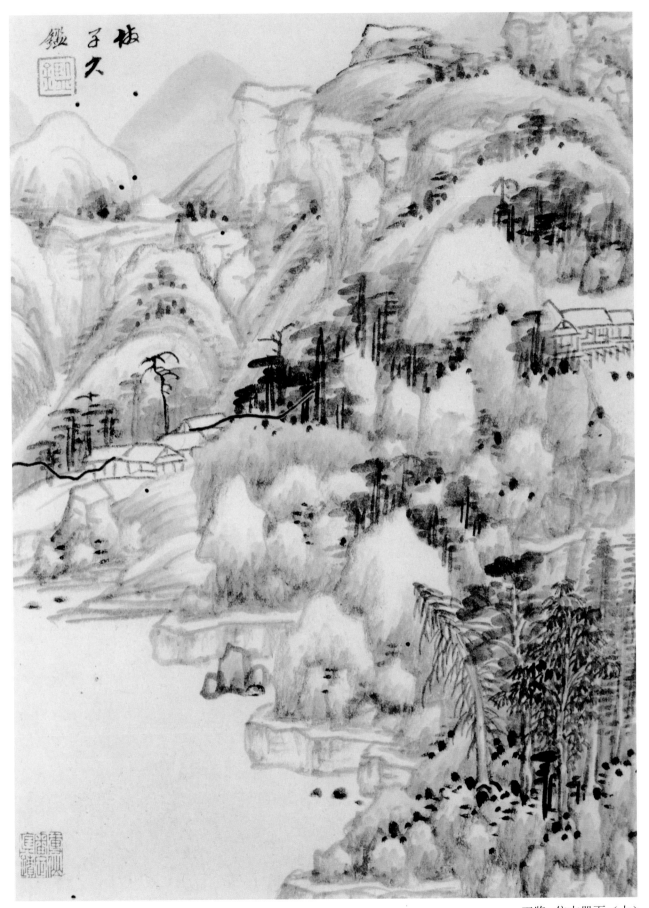

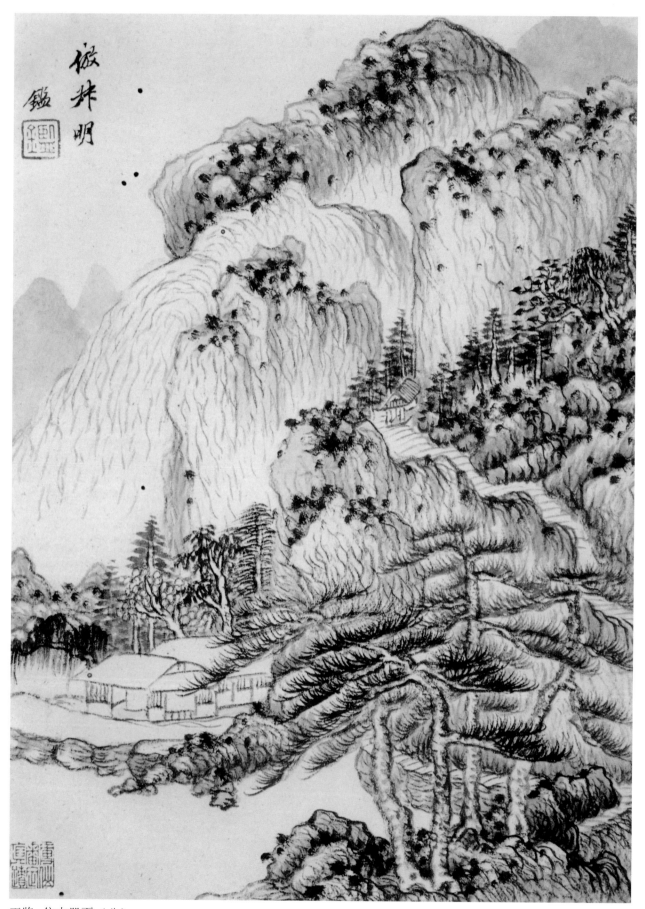

王鉴·仿古册页（八）

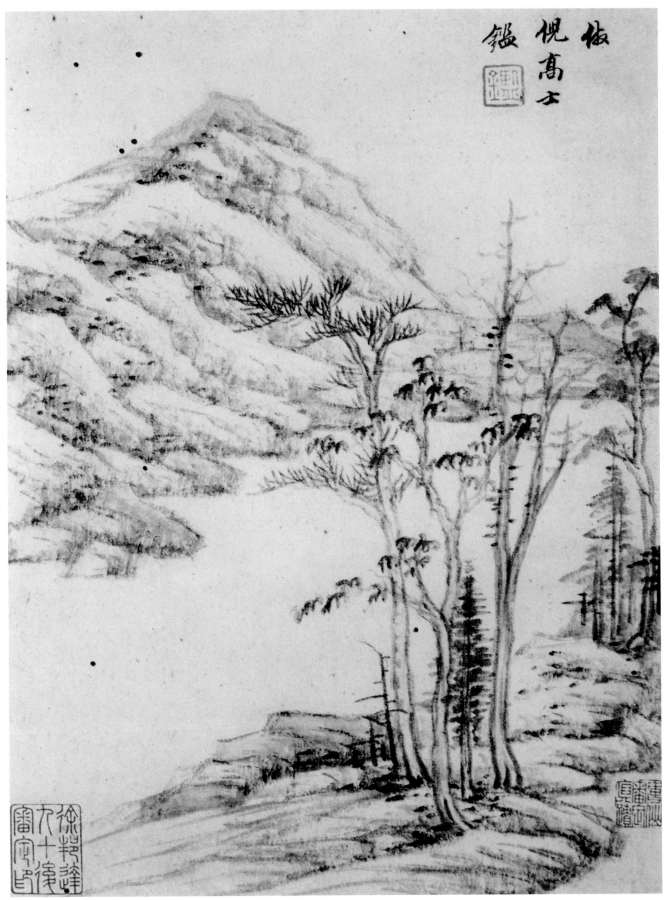

仿
倪高
士
鑑

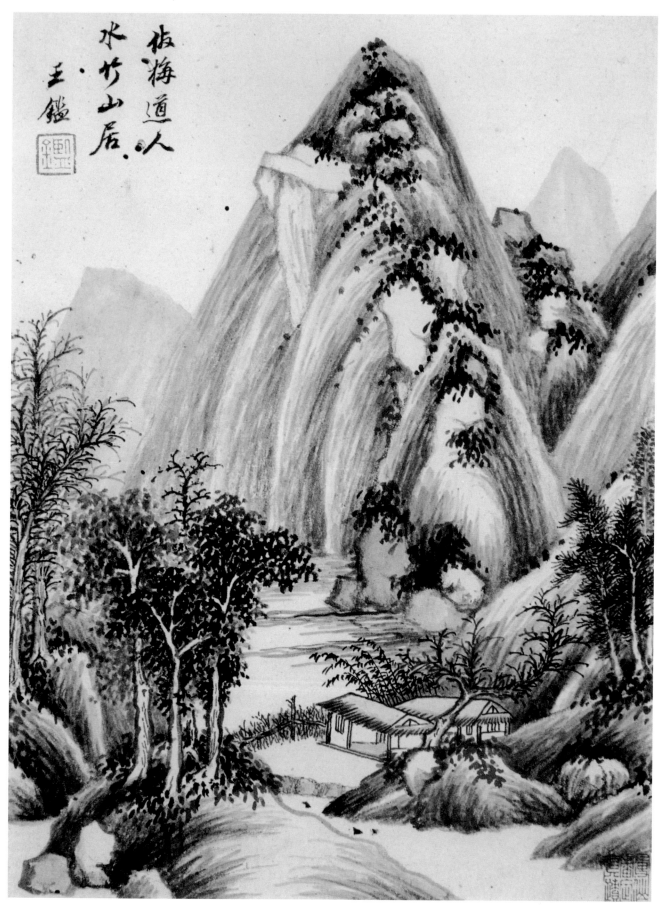

王鉴·仿古册页（十）

明·渐江
(1610—1664)

渐江（1610—1664），明末清初画家。本姓江，名韬、舫，字六奇、鸥盟，为僧后名弘仁，自号渐江学人、渐江僧，又号无智，死后人称梅花古衲。安徽歙县人，是新安画派的开创大师，和查士标、孙逸、汪之瑞并称为新安派四大家（即"海阳四大家"）。他兼工诗书，爱写梅竹，但一生主要以山水名重于时，属"黄山派"。

少孤贫，事母孝，佣书养母，一生未娶。原明末诸生，清顺治四年从古航法师为僧，居建阳报亲庵，法名弘仁。工画山水，兼工画梅，曾学画于萧云从，近黄公望，而受倪瓒影响最深。笔墨瘦劲简洁，风格冷峭，常往来于黄山、雁荡山间，隐居于齐云山，多写黄山松石。渐江从模仿、借鉴转变为直师造化，师法自然，一举破了倪瓒远山平水、缓坡疏林的规范，形成了"笔如钢条，墨如烟海"的气概和"境界宽阔，笔墨凝重"的独特风格。他的绘画作品，既有元人超隽的意境，又有宋人精密的特点，回出时流之上，使他成为"新安画派"的领袖。传世作品有《黄海松石图》、《西岩松雪图》和《古槎短荻图》等。

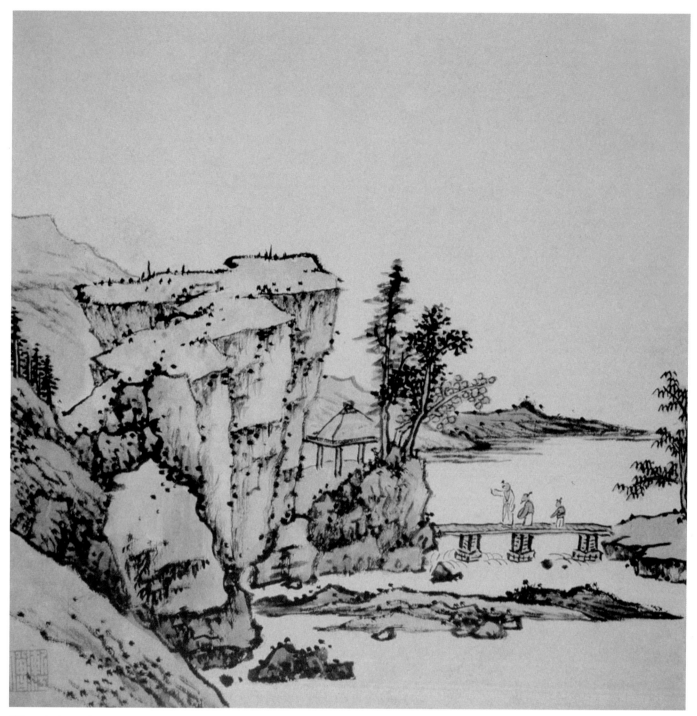

浙江·山水册页（一）

山水册之一

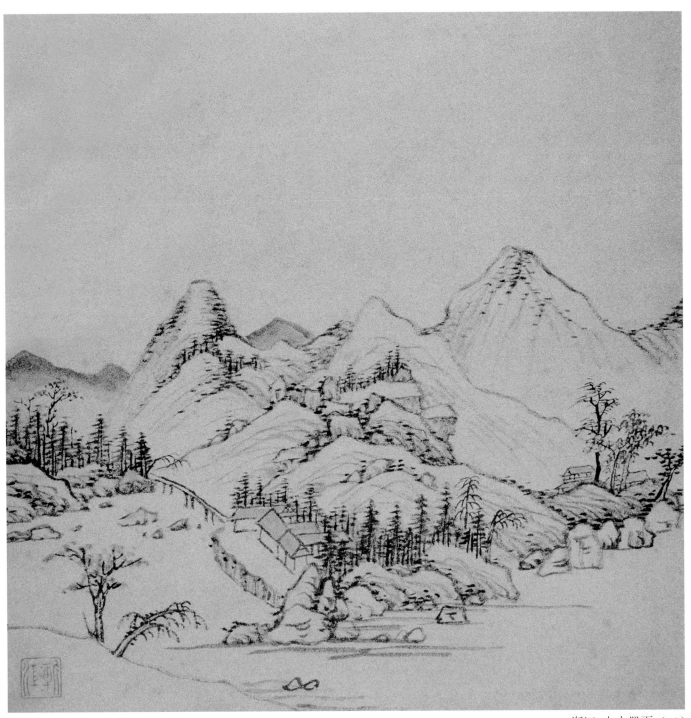

渐江·山水册页（二）

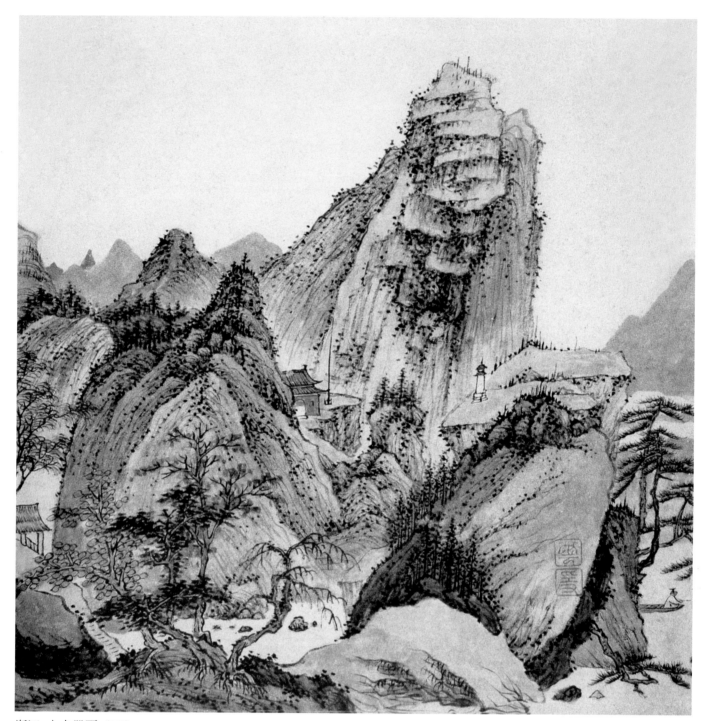

浙江·山水册页（三）

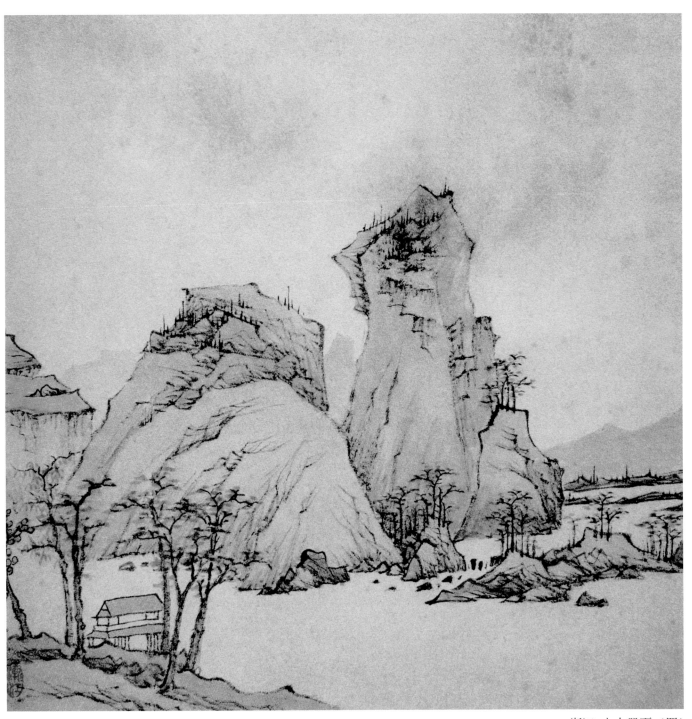

渐江·山水册页（四）

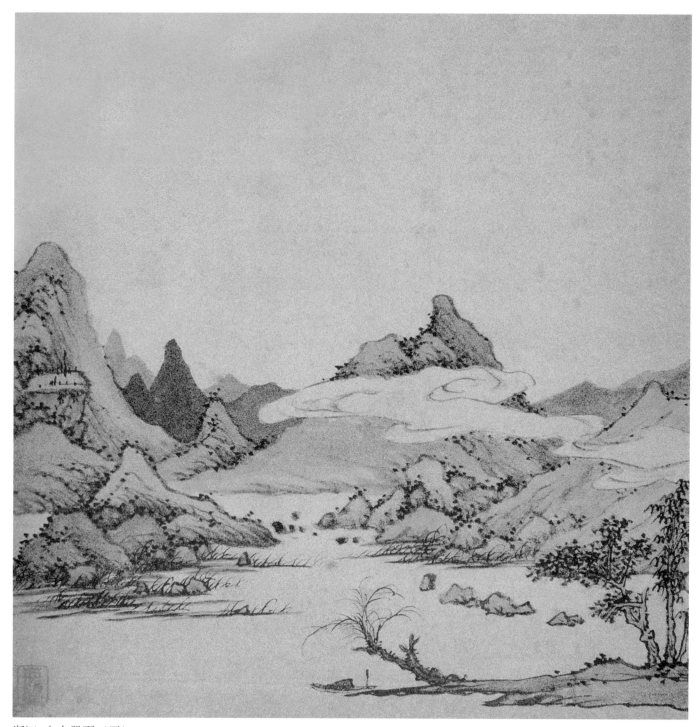

渐江·山水册页（五）

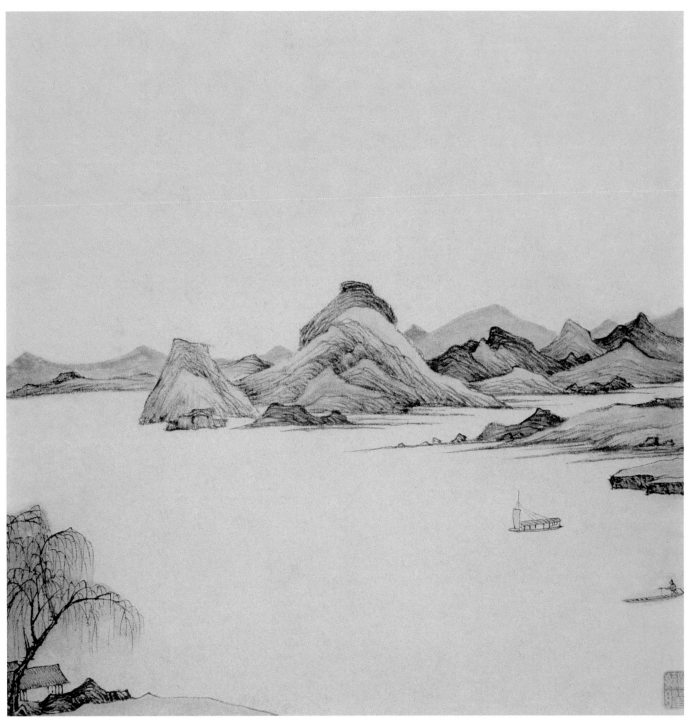

渐江·山水册页（六）

山水册之二

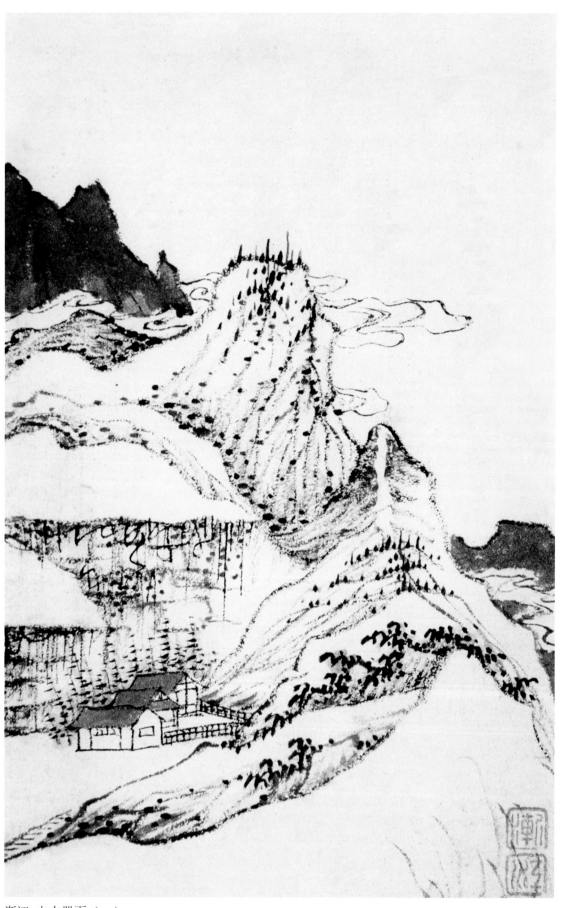

浙江·山水册页（一）

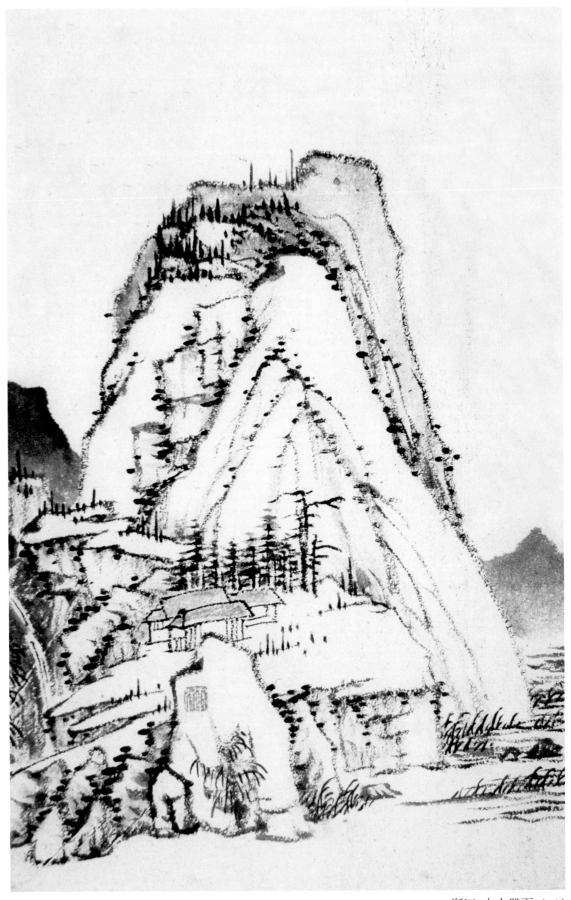

渐江·山水册页（二）

明·髡残
(1612—约1692)

　　髡残(1612— 约 1692)，明末清初画家。本姓刘，武陵 (今湖南常德) 人。40 岁出家为僧，字介丘，号石谿、白秃、石道人、残道者、住道人等。明末曾参加抗清斗争，失败后避难林莽，备受摧折之苦，加之复明无望，遂削发为僧。多游名山，住南京牛首祖堂山幽楼寺。擅山水，长于干笔皴擦，景物茂密，笔墨苍郁浑厚。与弘仁、朱耷、原济合称 "清初四僧"。又与原济 (石涛) 并称 "二石"。

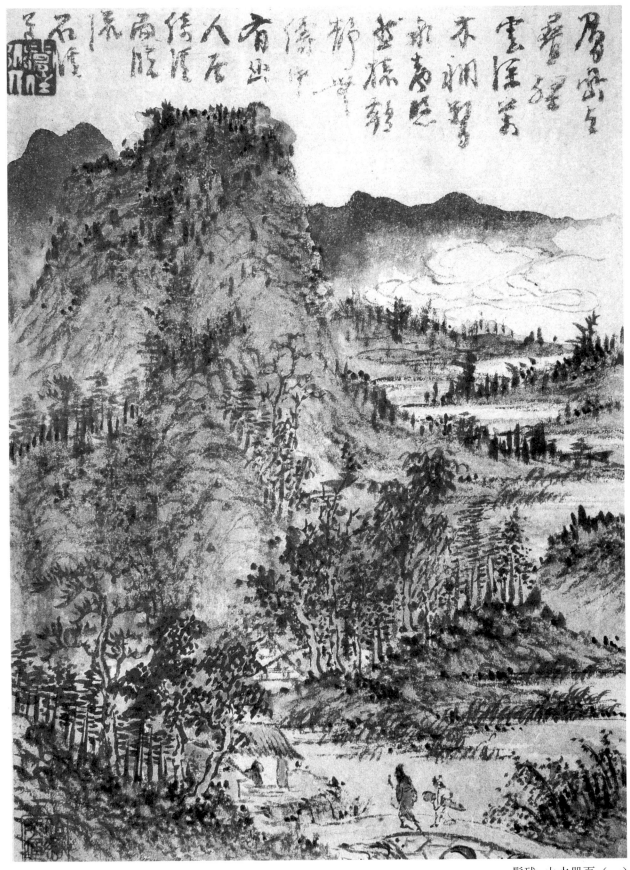

髡残·山水册页（一）

山水册

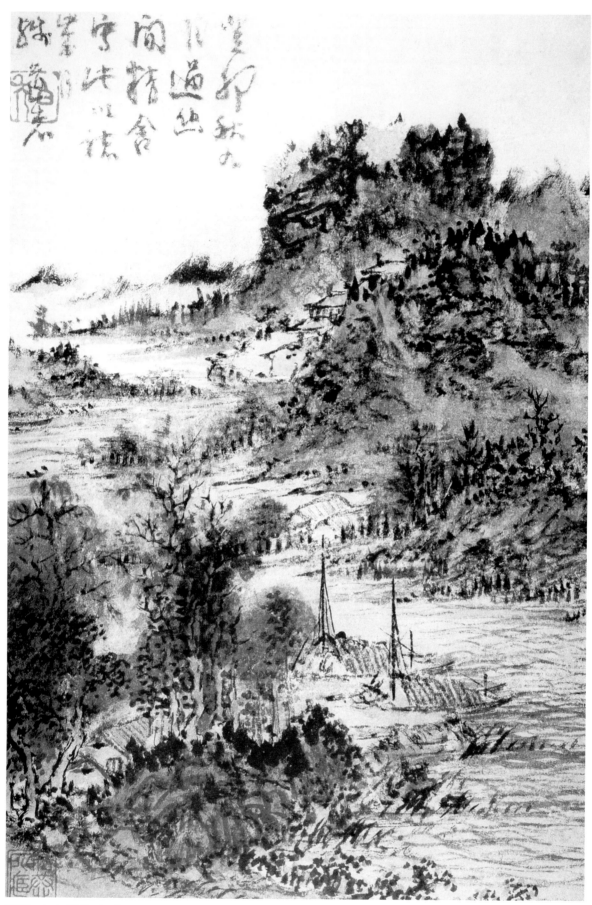

髡残·山水册页（二）

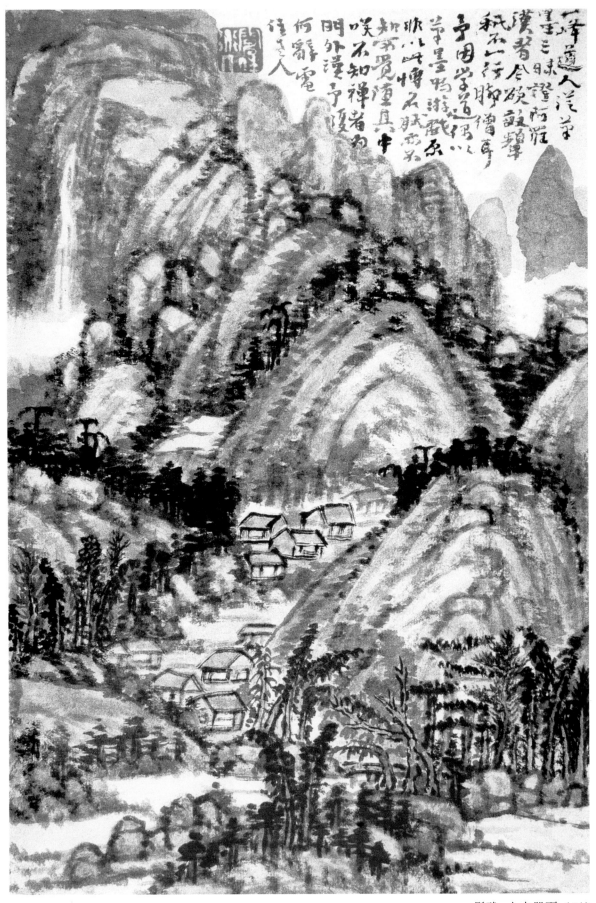

髡残·山水册页（三）

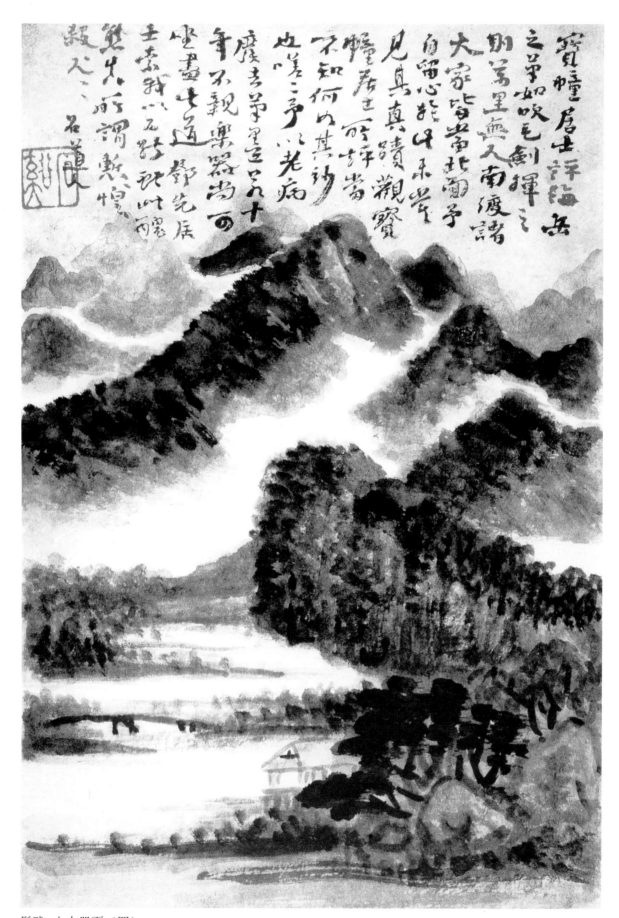

髡残·山水册页（四）

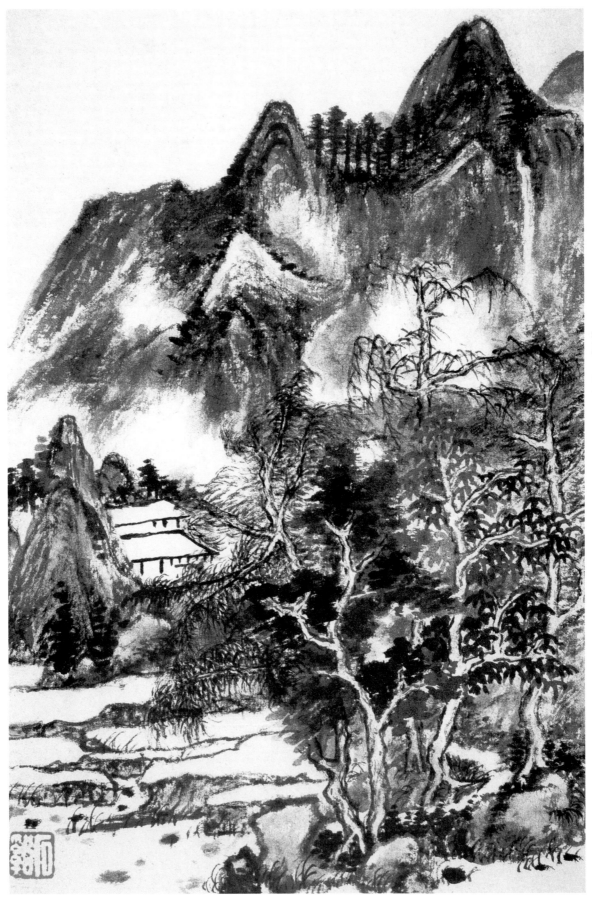

髡残·山水册页（五）

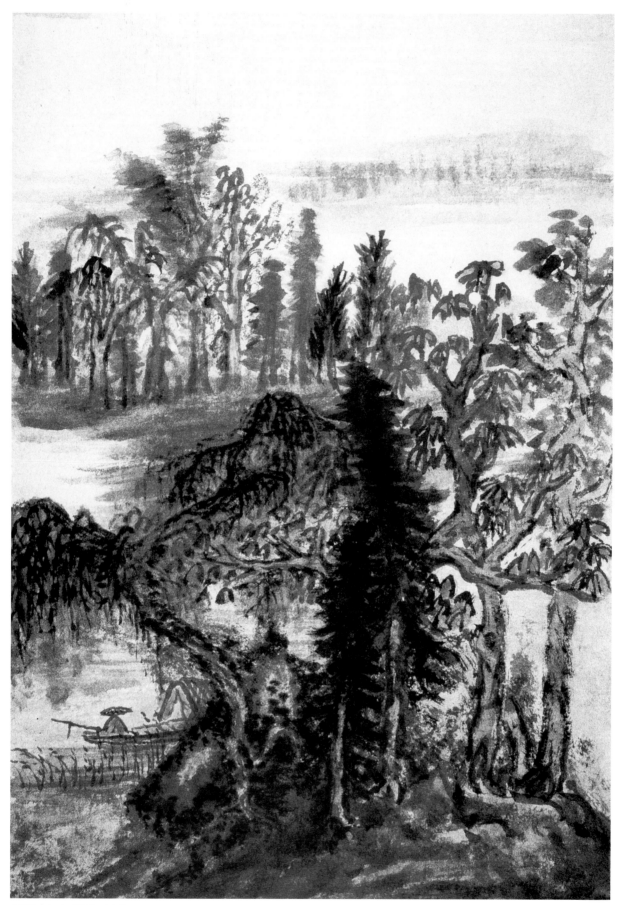

髡残·山水册页（六）

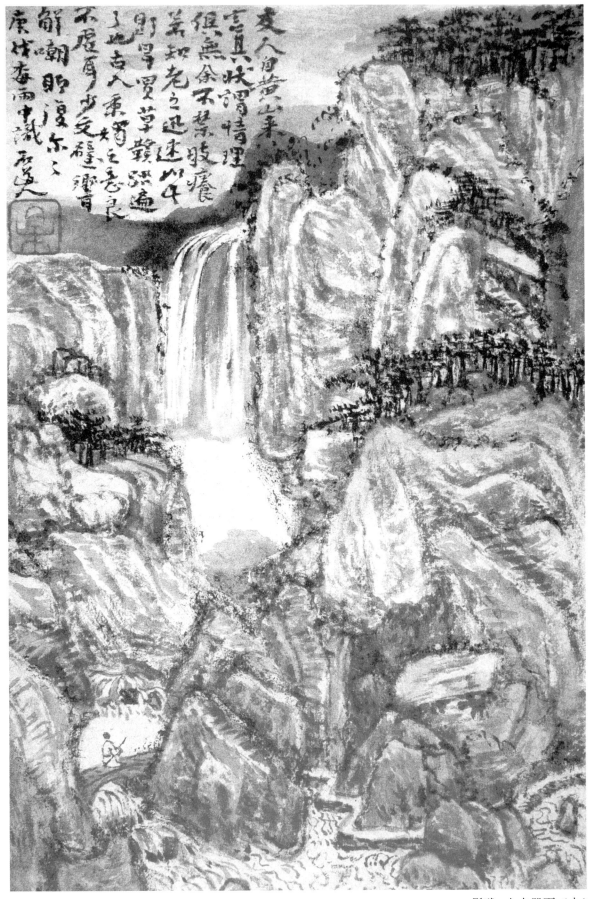

髡残·山水册页（七）

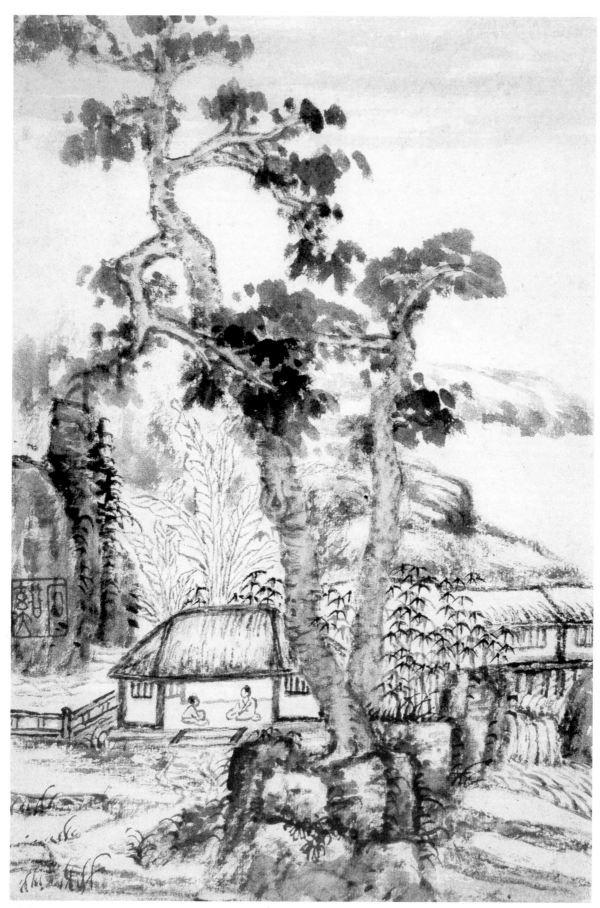

髡残·山水册页（八）

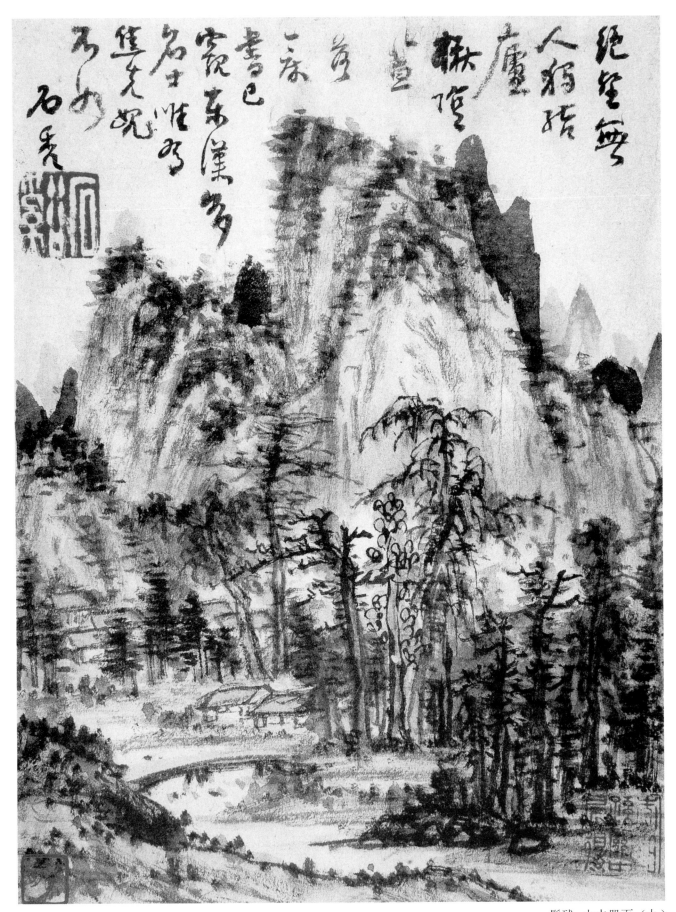

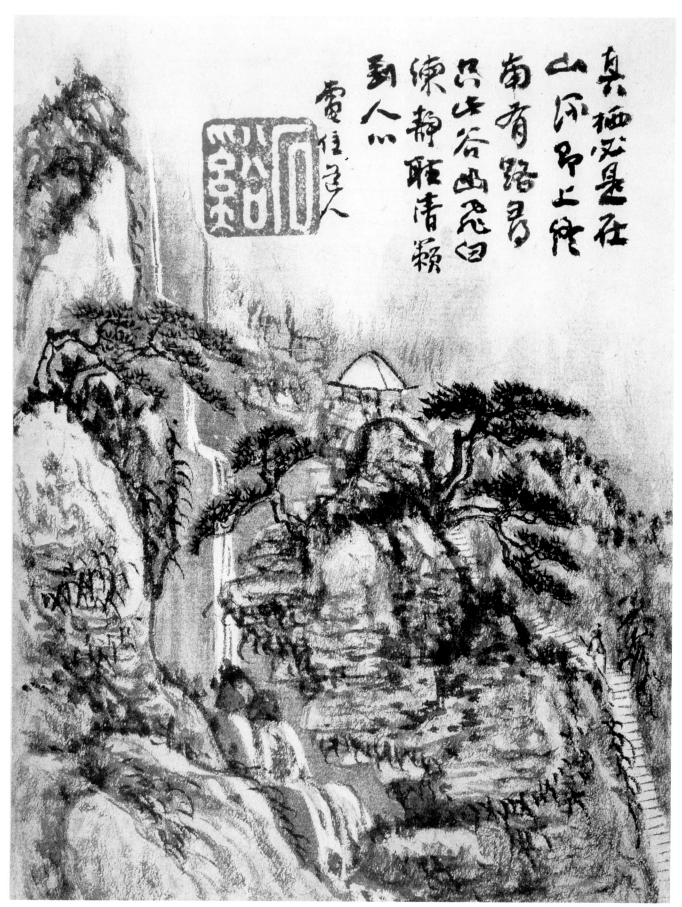

髡残·山水册页（十）

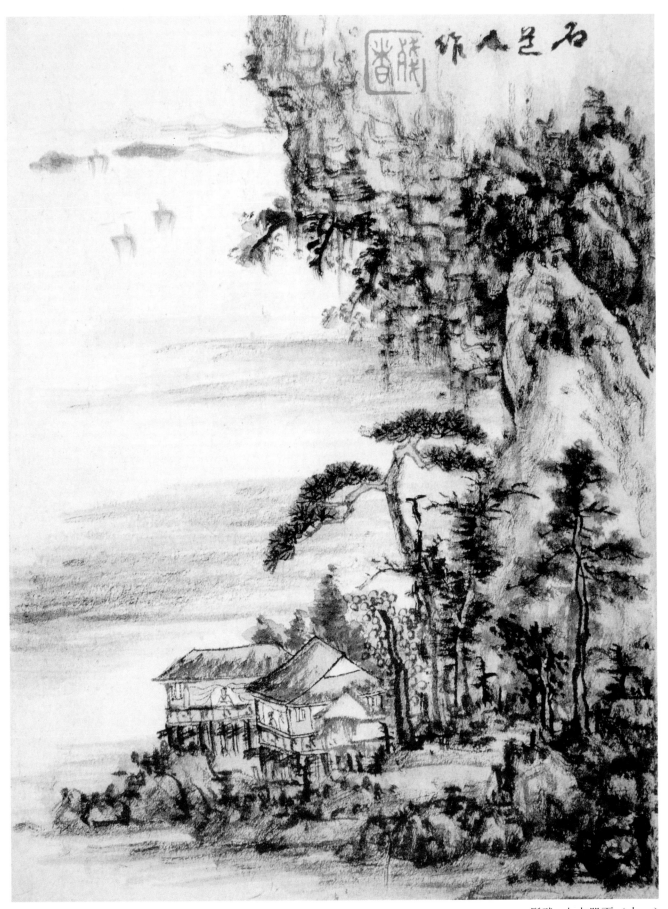

髡残·山水册页（十一）

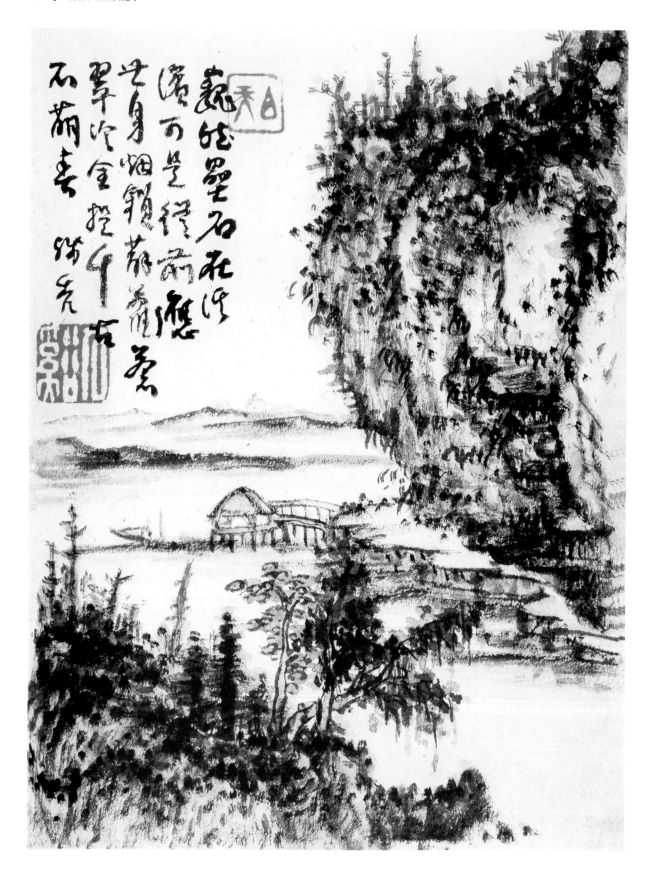

髡残·山水册页（十二）

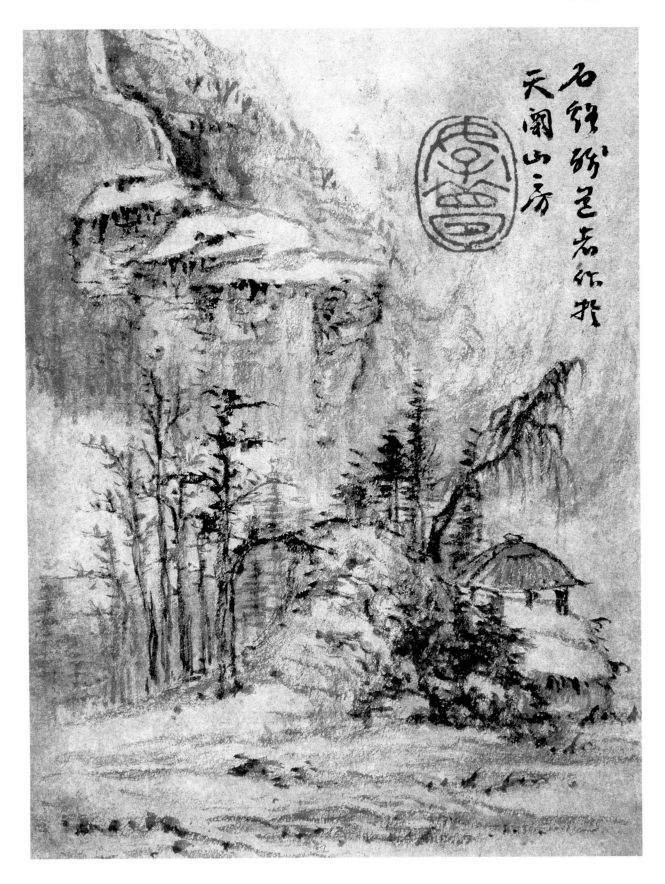

髡残·山水册页（十三）

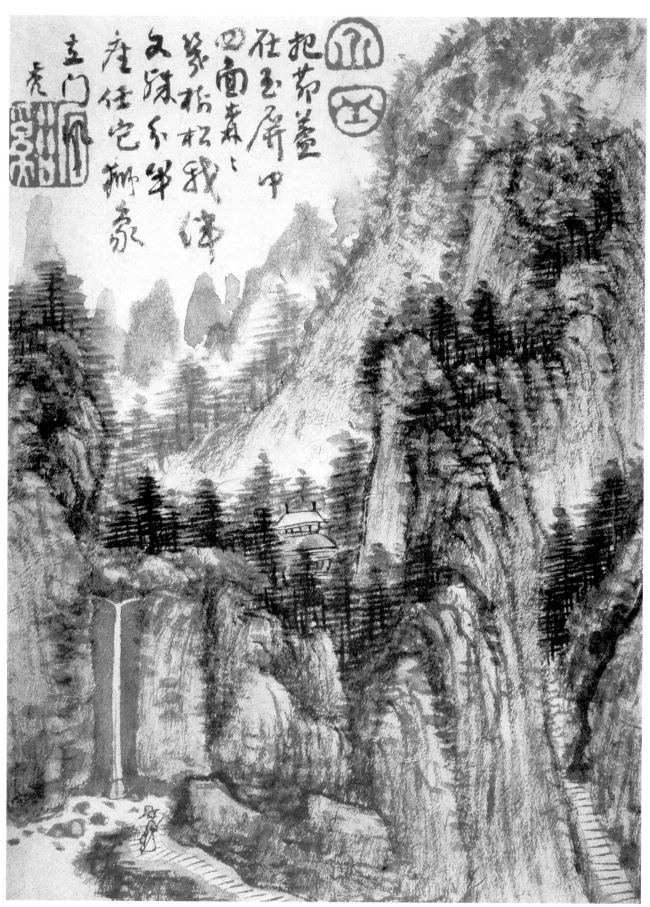

髡残·山水册页（十四）

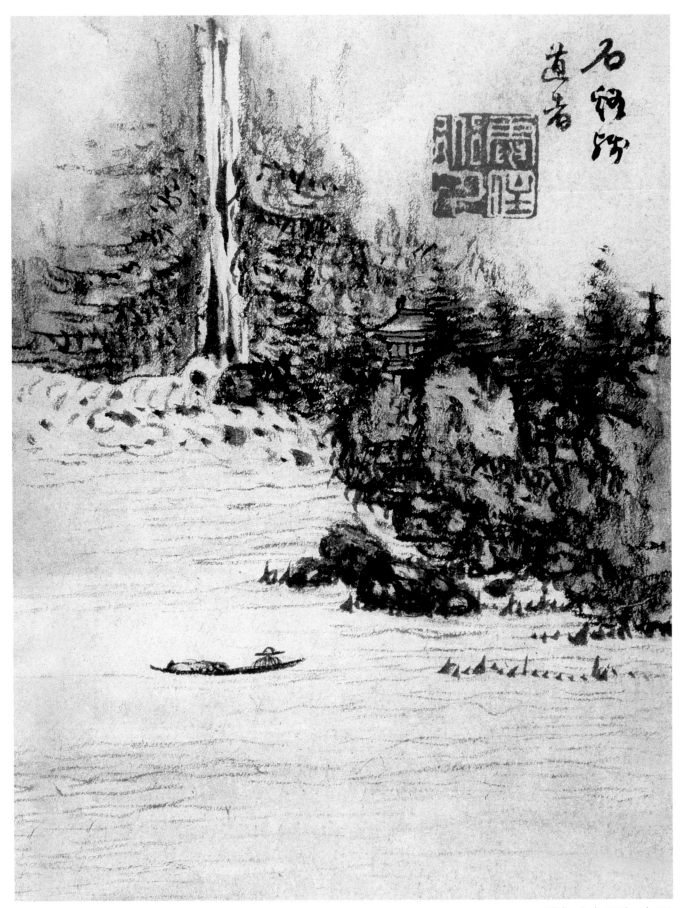

髡残·山水册页（十五）

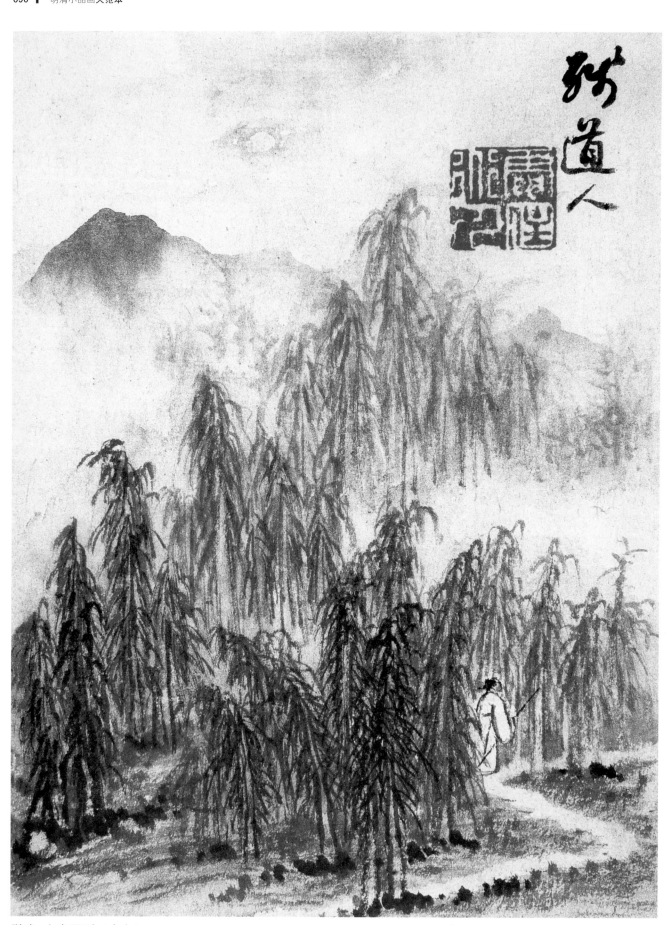

髡残·山水册页（十六）

明·朱耷
（1626—约1705）

　　朱耷（1626—约1705），明末清初画家，明朝宗室。谱名统鍌，字雪个，号个山，后更号人屋、个山驴、八大山人等。入清后改名道朗，字良月，号破云樵者，江西南昌人，明太祖朱元璋的第十六子宁献王朱权的九世孙子。明亡后削发为僧，后改信道教，住南昌青云谱道院。绘画以大笔水墨写意著称，并善于泼墨。在创作上取法自然，笔墨简练，大气磅礴，独具新意，创造了高旷纵横的风格。父亲朱谋觐，擅长山水花鸟，名噪江右；叔父朱谋也是一位画家，著有《画史会要》。朱耷生长在宗室家庭，从小受到父辈的艺术陶冶，加上聪明好学，八岁时便能作诗，十一岁能画青山绿水，小时候还能悬腕写米家小楷。少年时曾参加乡里考试，录为生员。明朝灭亡，内心极度忧郁、悲愤，他便假装聋哑，隐姓埋名遁迹空门，潜居山野，以保存自己。朱耷的画幅上常常可以看到一种奇特的签押，仿佛像一鹤形符号，其实是以"三月十九"四字组成，借以寄托怀念故国的深情（甲申三月十九日是明朝灭亡的日子）。擅画花鸟、山水，山水师法董其昌，他的大写意花鸟画受徐渭影响，以水墨写意为宗，用笔凝练沉毅，形象夸张奇特，以简洁孤冷的画风，而自成一代宗师。

　　朱耷生活清贫，蓬头垢面，徜徉于此。常喜饮酒，但不满升，动辄酒醉。醉时，大笔挥毫，一挥十多幅，山僧、贫士、屠夫、沽儿，向其索画，有求必应，慷慨相赠。朱耷三十六岁时，想"觅一个自在场头"，找到南昌城郊十五里的天宁观。就在这一年，他改建天宁观，并更名为"青云圃"。"青云"两字原是根据道家神话"吕纯阳驾青云来降"中的"青云"两字的意思而来，并有用"飞剑插地，植桂树规定旧基"的说法，这也是亥处现存唐桂的由来。清嘉庆二十年（1815年），状元戴均元将"圃"改为"谱"，以示"青云"传谱，有牒可据，从此改称"青云谱"。

　　与弘仁、髡残、原济合称"清初四画僧"，对后世水墨写意花鸟画的影响极大。擅书法，能诗文。传世作品较多。

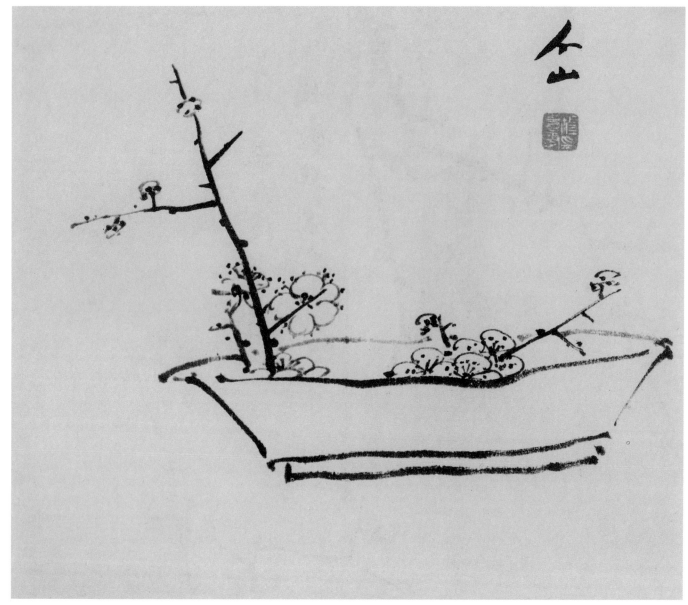

朱耷·花卉册页（一）

花卉册

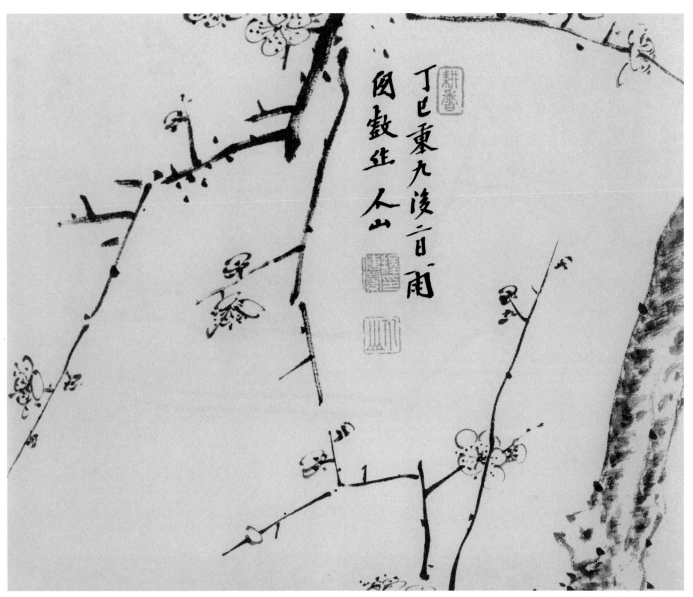

朱耷·花卉册页（二）

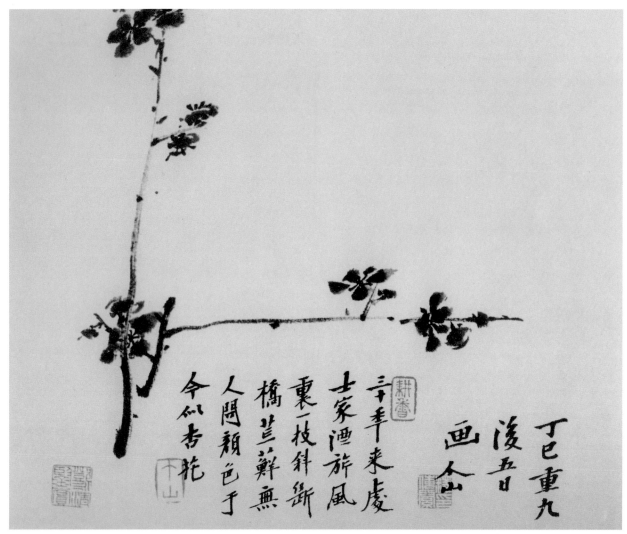

朱耷·花卉册页（三）

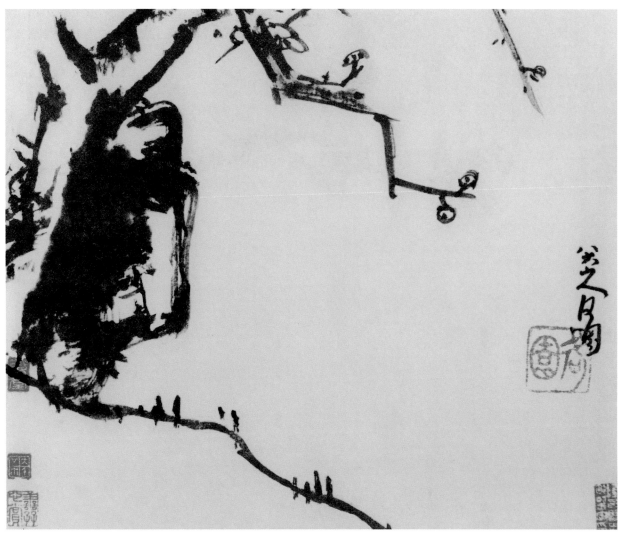

朱耷·花卉册页（四）

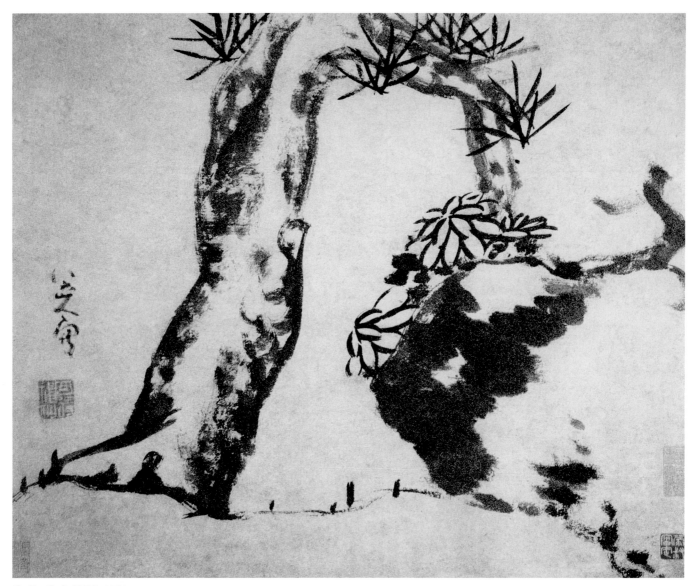

朱耷·花卉册页（五）

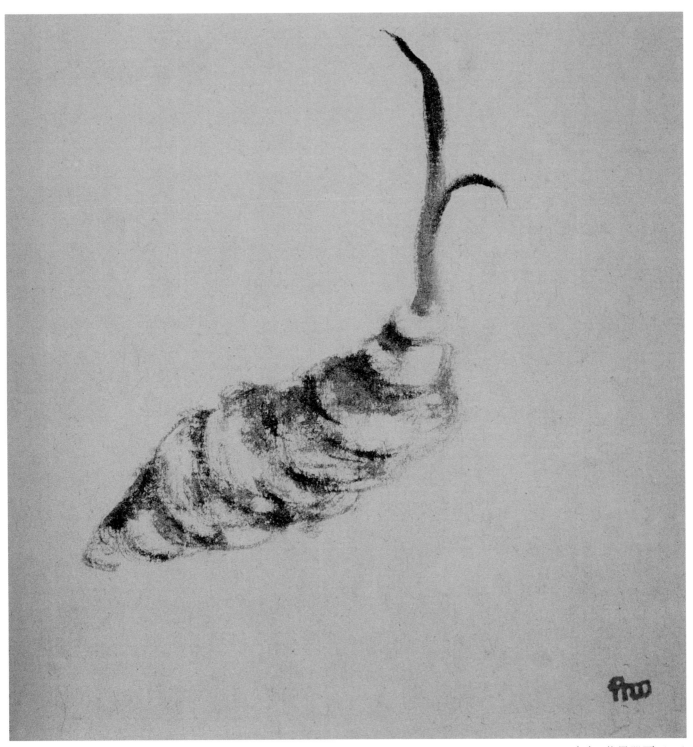

朱耷·花果册页（一）

花果册

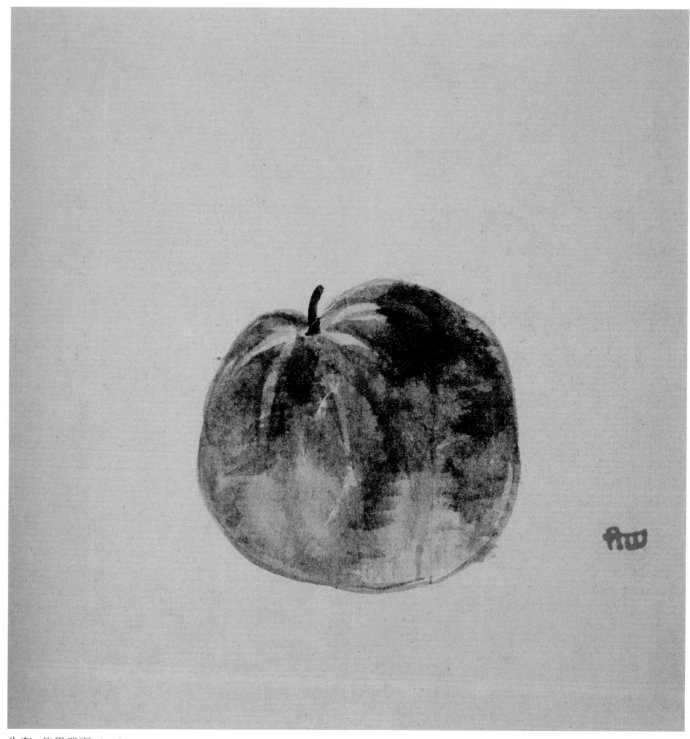

朱耷·花果册页（二）

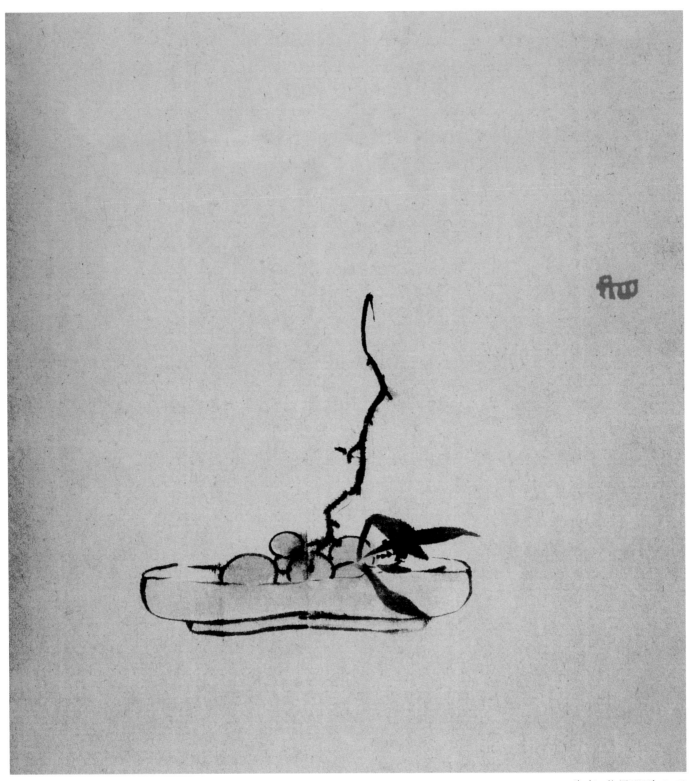

朱耷·花果册页（三）

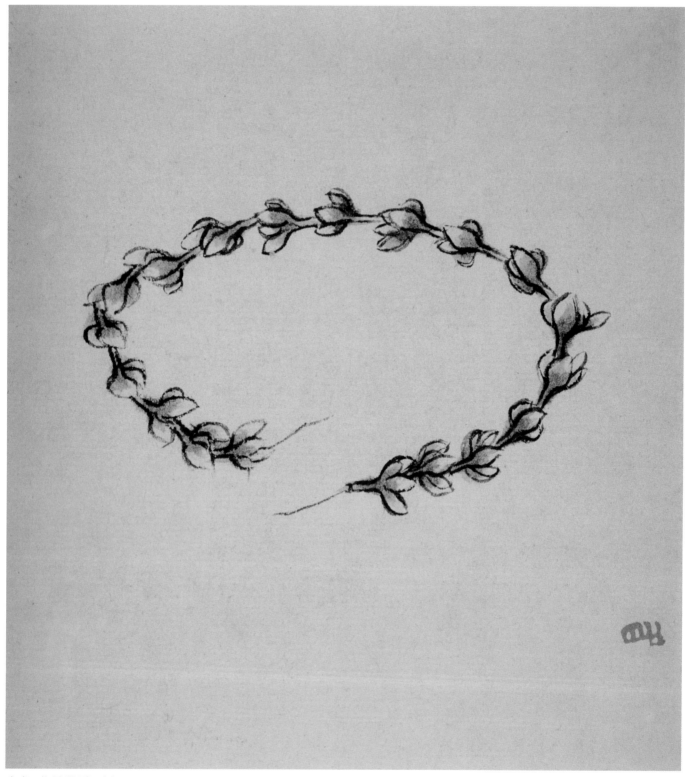

朱耷·花果册页（四）

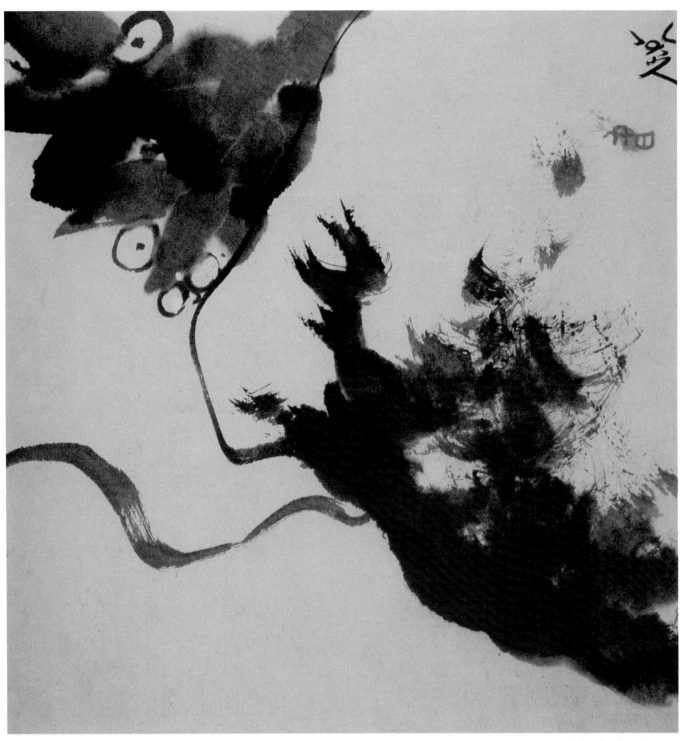

朱耷·花果册页（五）

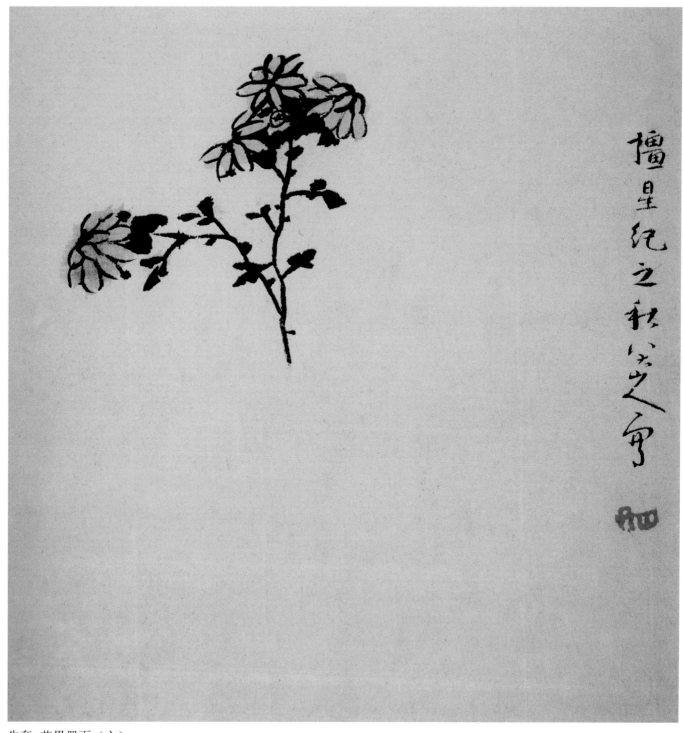

朱耷·花果册页（六）

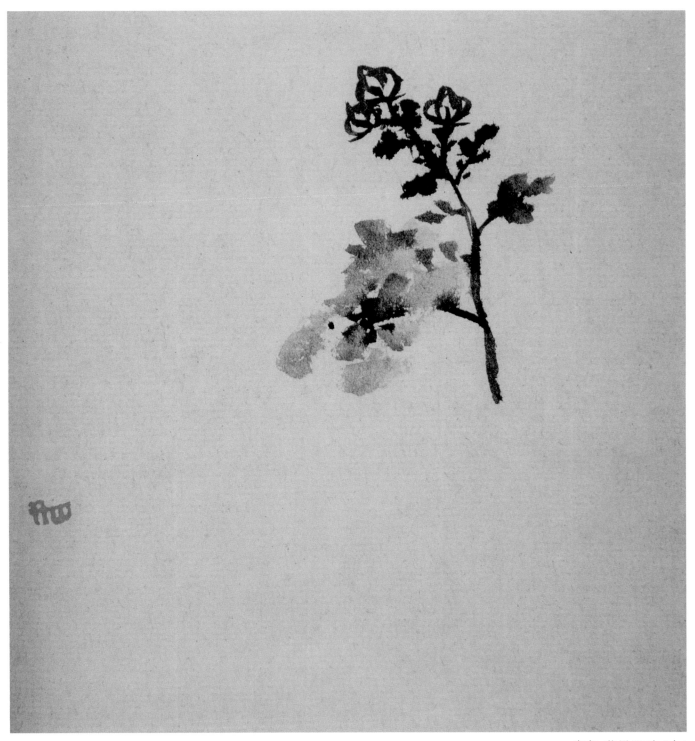

朱耷·花果册页（七）

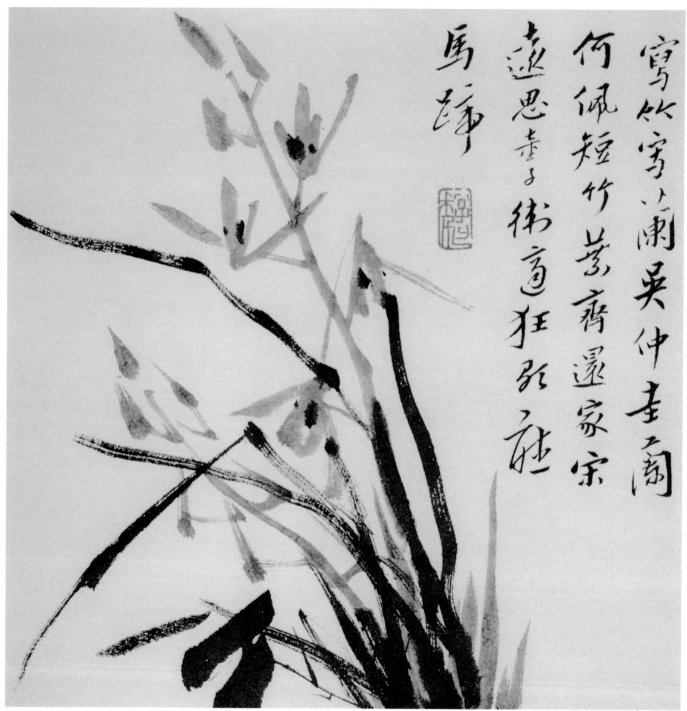

朱耷·花果册页（八）

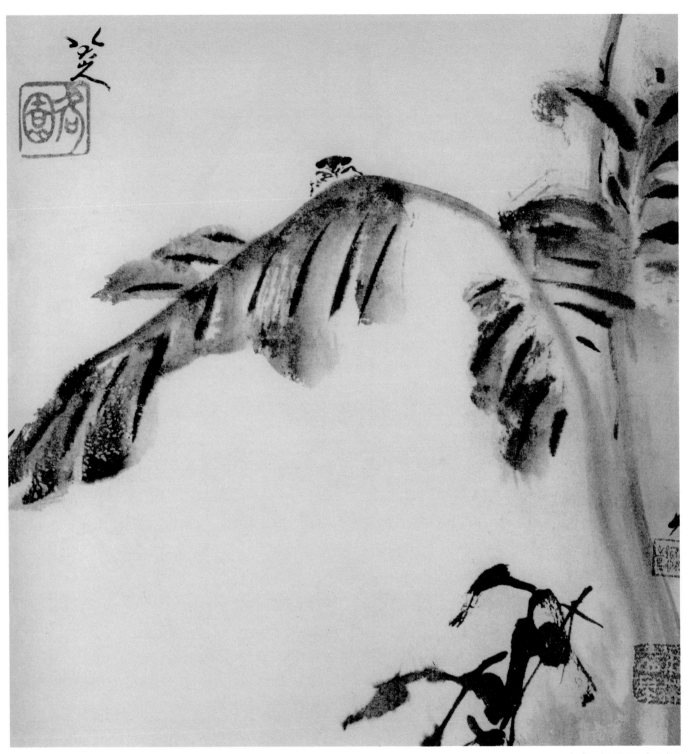

朱耷·花果册页（九）

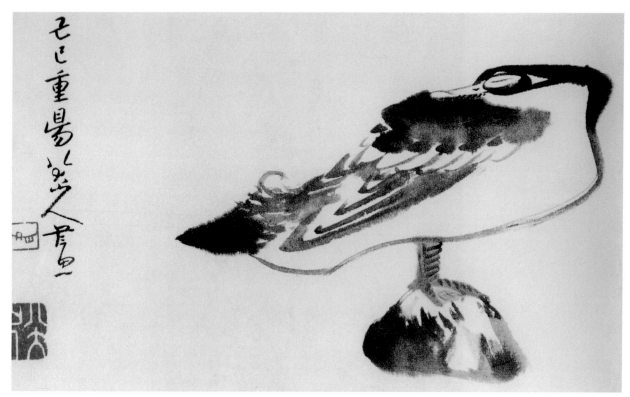

朱耷·花鸟册页（一）

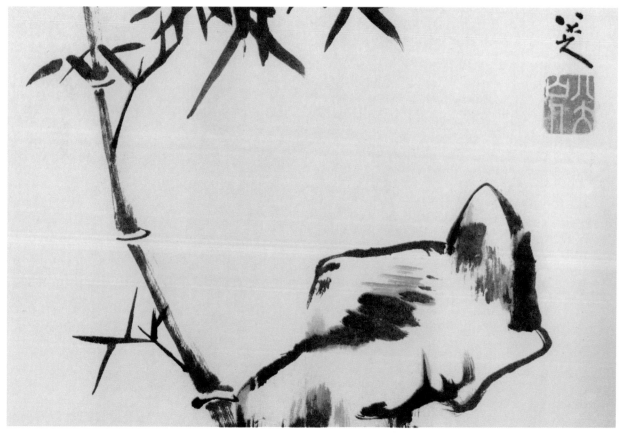

朱耷·花鸟册页（二）

花鸟册之一

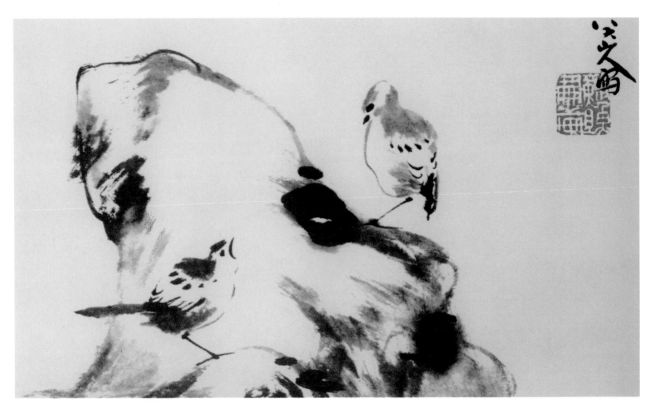

朱耷·花鸟册页（三）

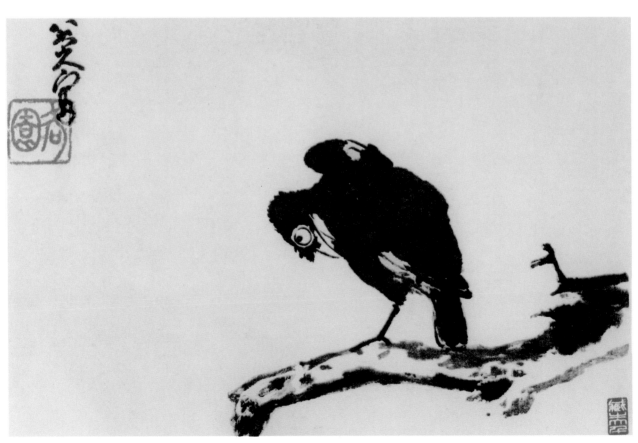

朱耷·花鸟册页（四）

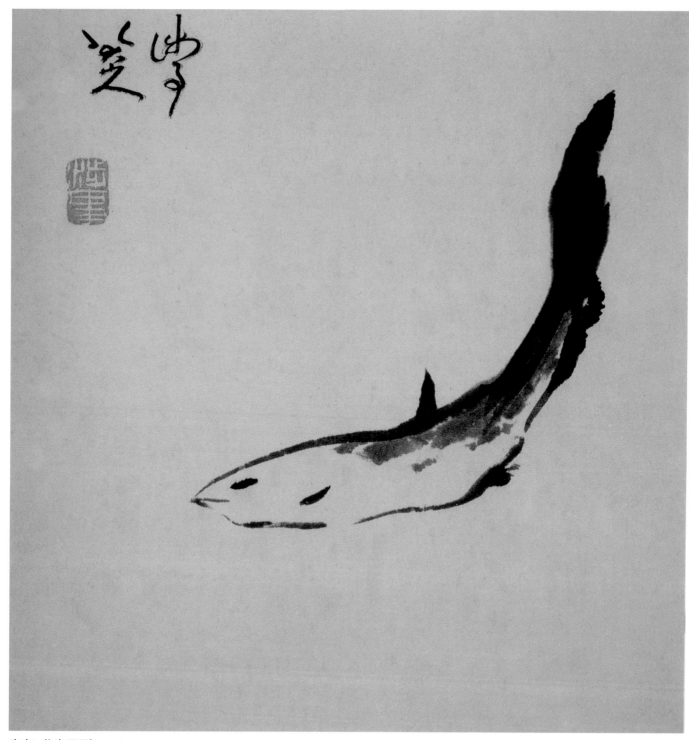

朱耷·花鸟册页（一）

花鸟册之二

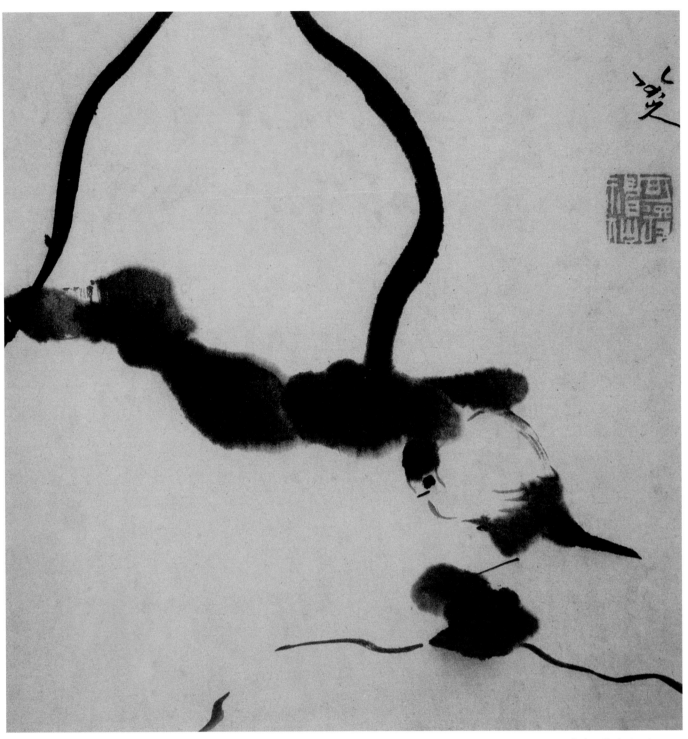

朱耷·花鸟册页（二）

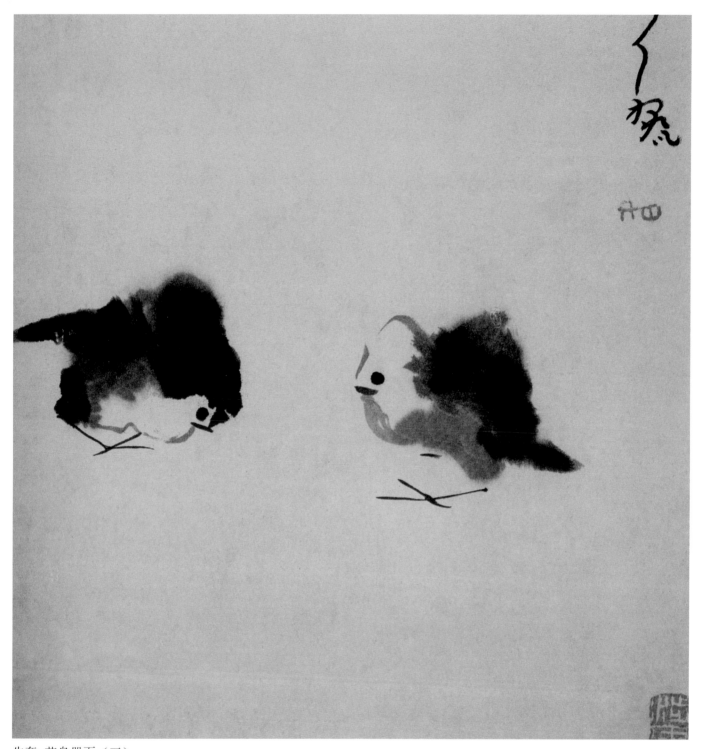

朱耷·花鸟册页（三）

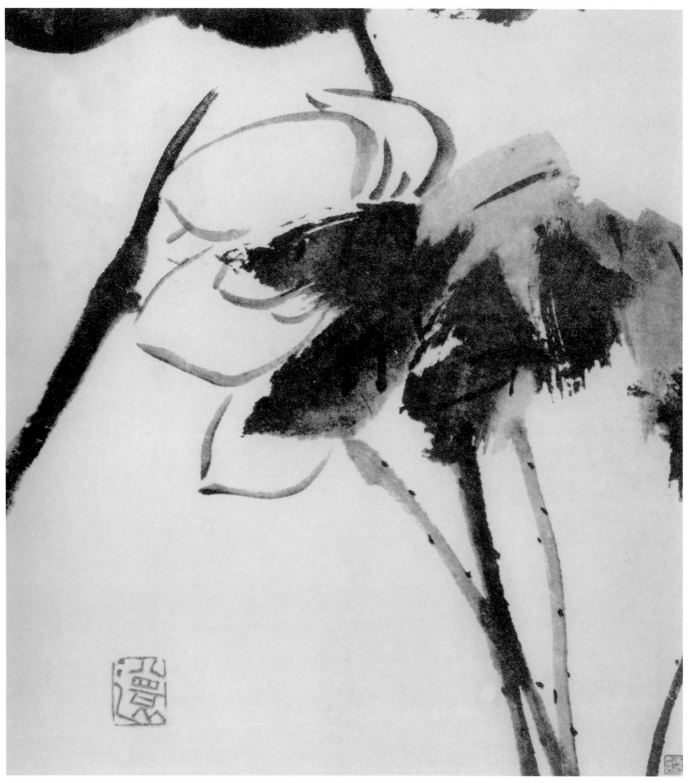

朱耷·花鸟册页（四）

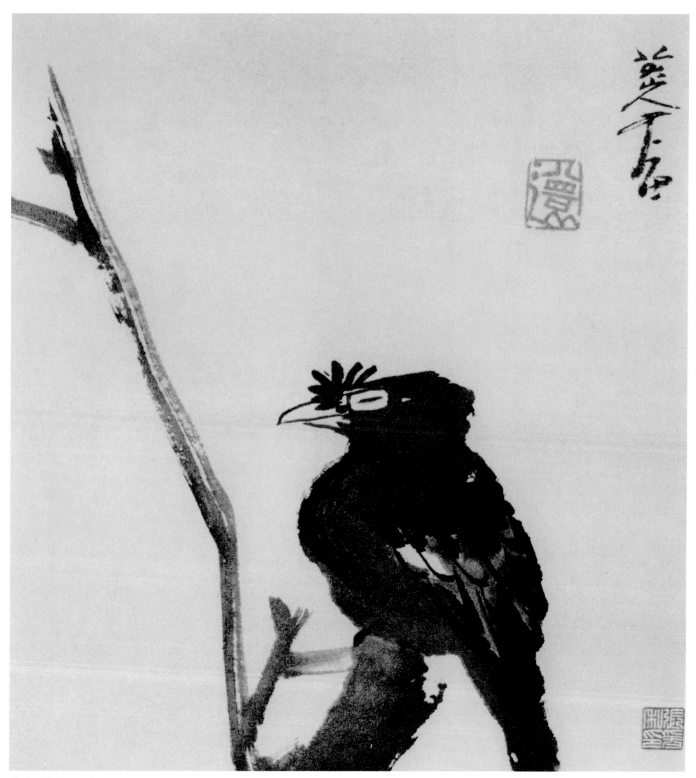

朱耷·花鸟册页（五）

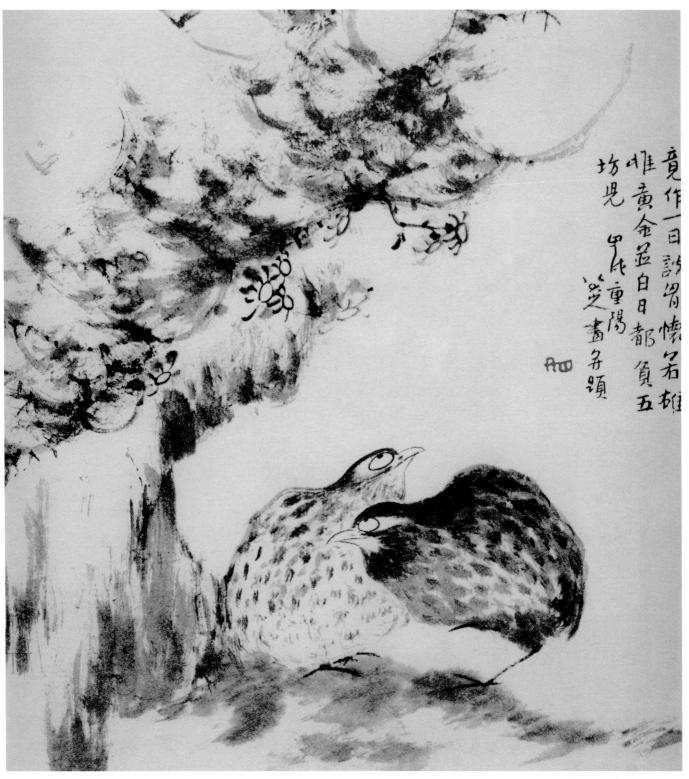

竟作一日談曾懷笑雄
惟黄金盈白日都負五
坊兒 甲戌重陽 笢畫并頌

朱耷·花鸟册页（六）

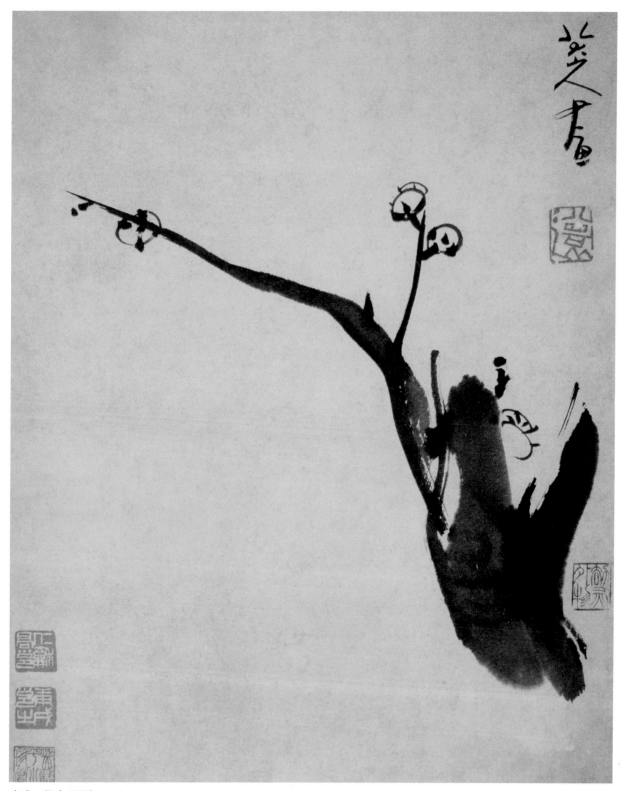

朱耷·花鸟册页（一）

花鸟册之三

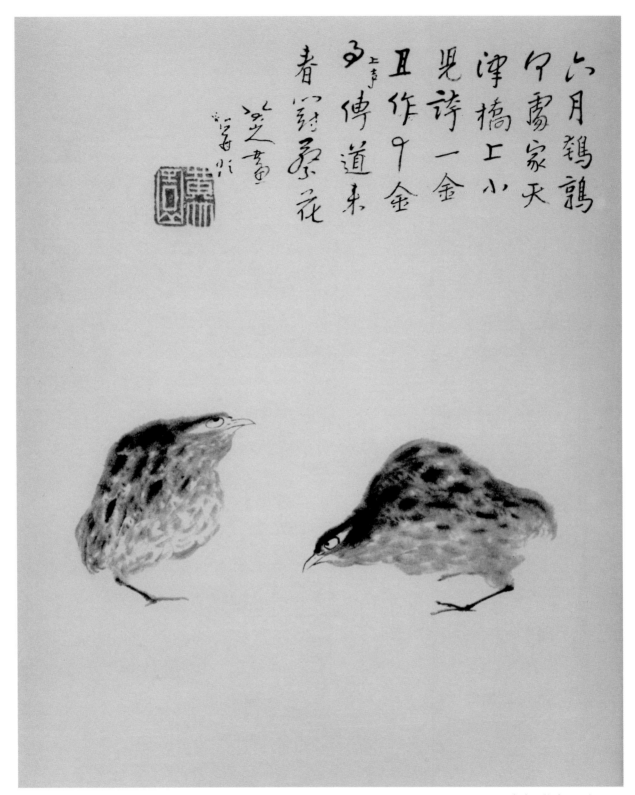

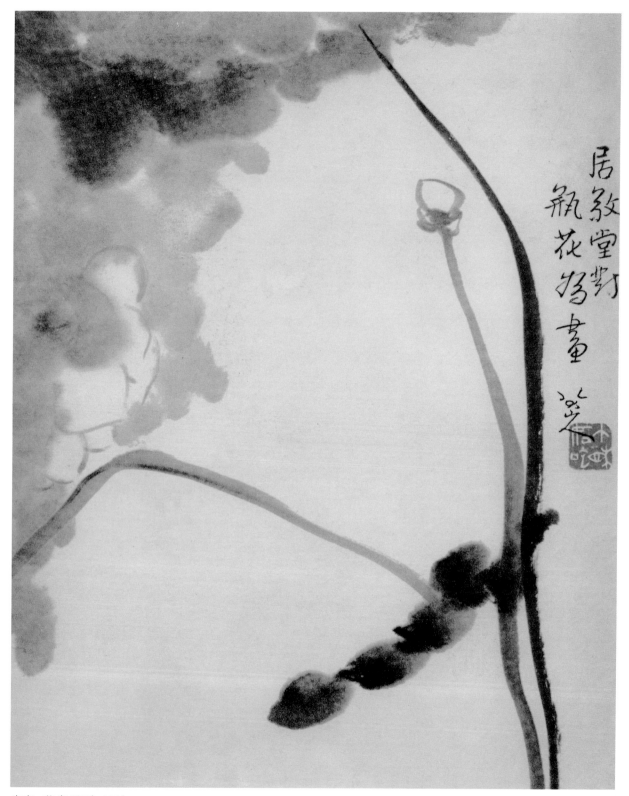

朱耷·花鸟册页（三）

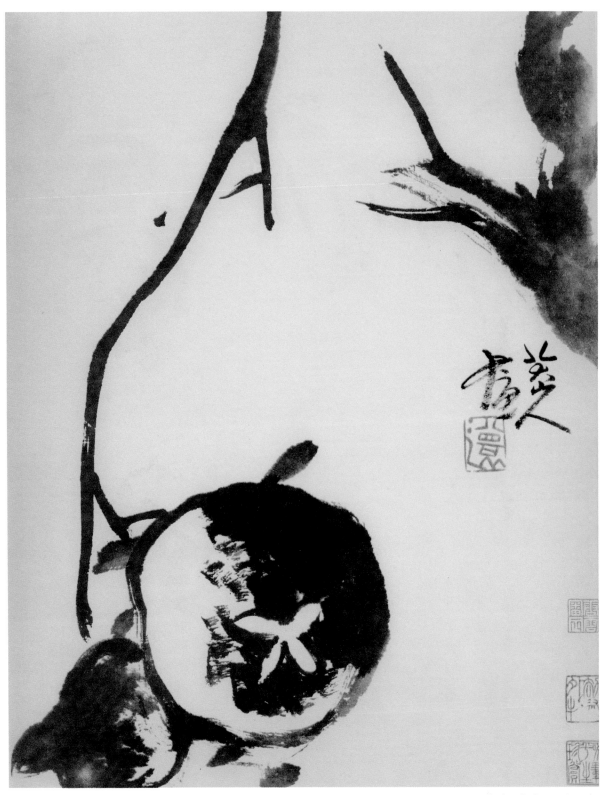

朱耷·花鸟册页（四）

清·恽寿平
(1633—1690)

恽寿平(1633—1690)，清初画家、诗人。初名格，字寿平，后以字行，改字正叔，号南田、白云外史、云溪外史、东园客、巢枫客、草衣生、横山樵者。江苏武进人。创常州派，为清朝"一代之冠"。

其父恽日初为崇祯六年副榜贡生，复社要人，曾拜著名理学家刘宗周为师，后为"东南理学之宗"。叔父恽向（道生）为著名山水画家，自创一派。恽寿平深受门第书香熏陶，自幼敏慧，8岁咏莲花，惊其长者。清初遭遇战乱，年仅12岁的恽寿平随父远走浙、闽、粤几省，风餐露宿，历尽艰险。后参加了福建建宁王祈的抗清队伍。兵败后，从父读书、学诗，课余绘画以娱情寄兴，与复社遗老及反清秘密志士交游。后恽氏父子返回故里。少年时代这段出生入死的历练，对他一生可以说具有决定性的影响。

他不应科举，卖画为生。绘画特点是以潇洒秀逸的用笔直接点蘸颜色敷染成画，讲究形似，但又不以形似为满足，有文人画的情调、韵味。其山水画亦有很高成就，以神韵、情趣取胜，笔墨隽秀；后交王翚，便多作花卉，用没骨法，而重视写生，水墨淡彩，清润明丽，被视为"恽派"，亦称"常州派"、"毗陵派"。与王时敏、王鉴、王翚、王原祁、吴历合称"清六家"。书法主要学褚遂良，风格秀腴，被称为"恽体"。

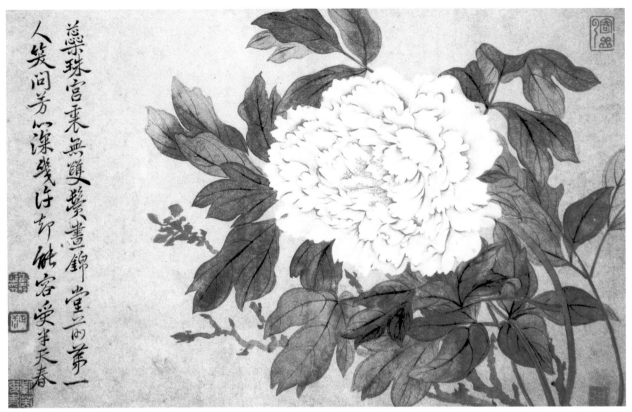

恽寿平·花卉册页（一）

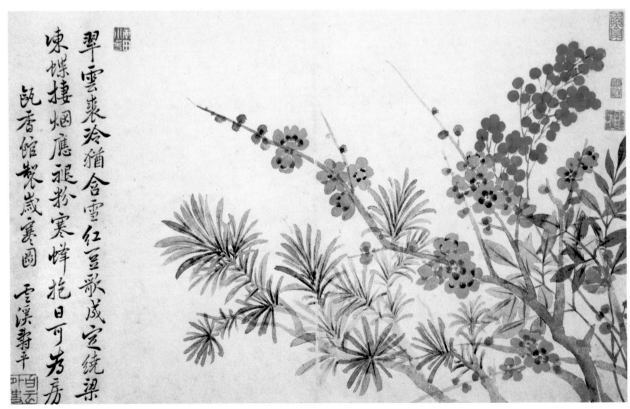

恽寿平·花卉册页（二）

花卉册

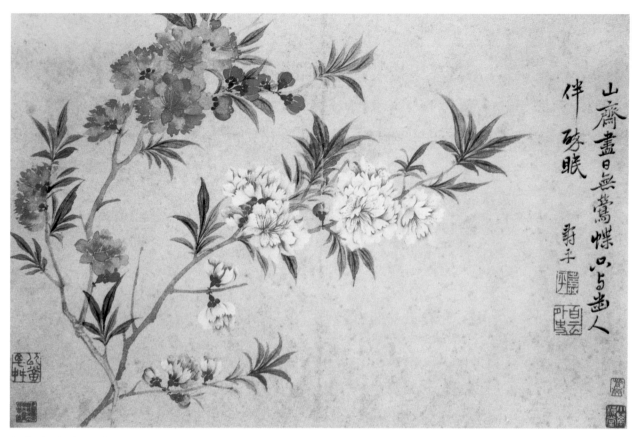

恽寿平·花卉册页（三）

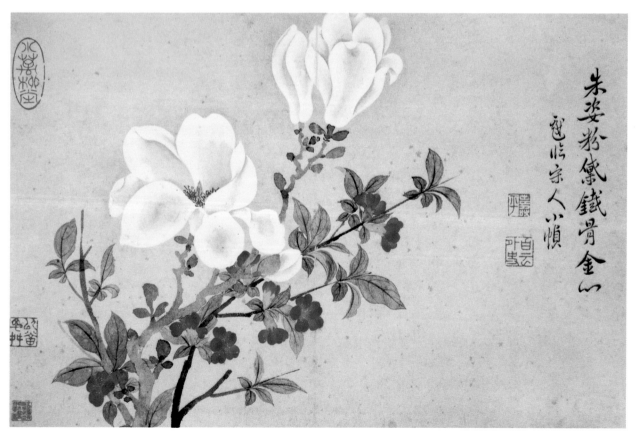

恽寿平·花卉册页（四）

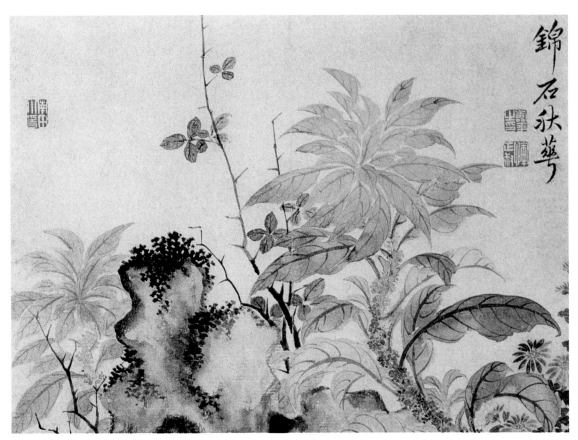

恽寿平·花卉册页（五）

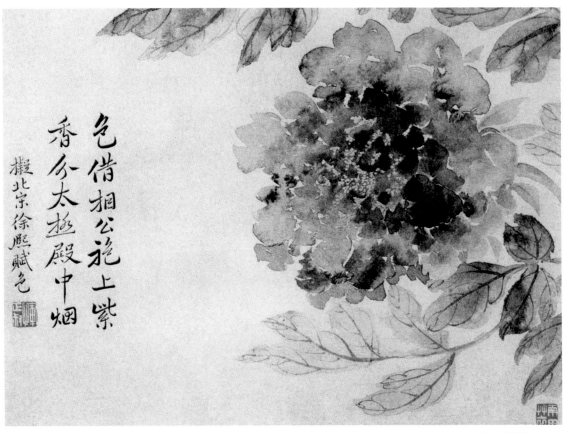

恽寿平·花卉册页（六）

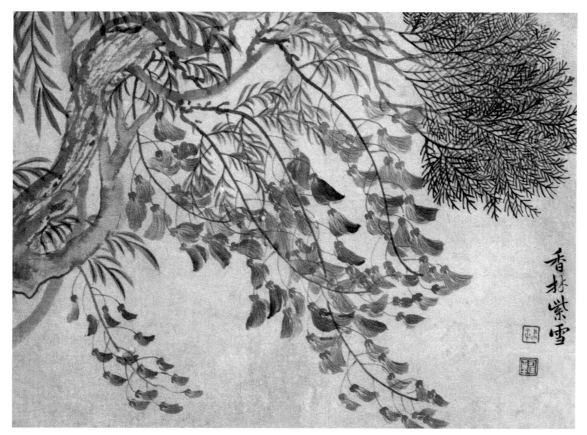

恽寿平·花卉册页（七）

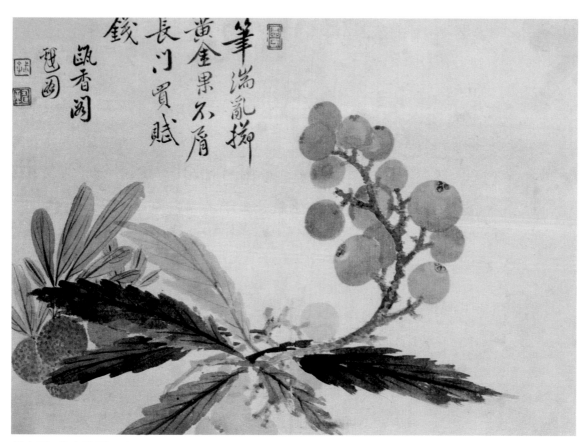

恽寿平·花卉册页（八）

清·石涛

（1642—约1718）

石涛（1642—约1718），清初书画家、画学理论家。僧人。法名原济，一作元济（后人尊称为"道济"）。本姓朱，名若极。又字阿长，字石涛，又号苦瓜和尚、大涤子、清湘陈人等，晚号瞎尊者、零丁老人等。明靖江王之后，出家为僧。半世云游，饱览名山大川，是以所画山水，笔法恣肆，离奇苍古而又能细秀妥帖，为清初山水画大家，画花卉也别有生趣。著有《画语录》。

他是明宗室靖江王赞仪之十世孙，原籍广西桂林，为广西全州人。明亡后，朱亨嘉自称监国，被唐王朱聿键处死于福州。时石涛年幼，由太监带走，出家，曾拜名僧旅庵本月为师，性喜漫游，曾屡次游敬亭山、黄山及南京、扬州等地，晚年居扬州。他既有国破家亡之痛，又两次跪迎康熙皇帝，并与清王朝上层人物多有往来，内心充满矛盾。

石涛号称出生于帝王胄裔，明亡之时他不过是三岁小孩，他的出家更多的只是一种政治姿态，这与渐江的"受性偏孤"是不同的，石涛的性格中充满了"动"的因素，因而他身处佛门却心向红尘。石涛工诗文，擅书画。其画擅山水，兼工兰竹、人物。其山水不局限于师承某家某派，而广泛师法历代画家之长，将传统的笔墨技法加以变化，又注重师法造化，从大自然汲取创作源泉，并完善表现技法。作品笔法流畅凝重，松柔秀拙，尤长于点苔，密密麻麻，劈头盖面，丰富多彩；用墨浓淡干湿，或笔简墨淡，或浓重滋润，酣畅淋漓，极尽变化；构图新奇，或全景式场面宏阔，或局部特写，景物突出，变幻无穷。画风新颖奇异、苍劲恣肆、生意盎然。与梅清、梅庚、戴本孝等交往，相互影响，合称"黄山派"。与弘仁、髡残、朱耷合称"清初四僧"。对后来扬州画派与近代画风影响极大。传世作品有《春江垂钓图》、《山水清音图》、《黄山八胜图》、《采菊图》、《秋山图》等。

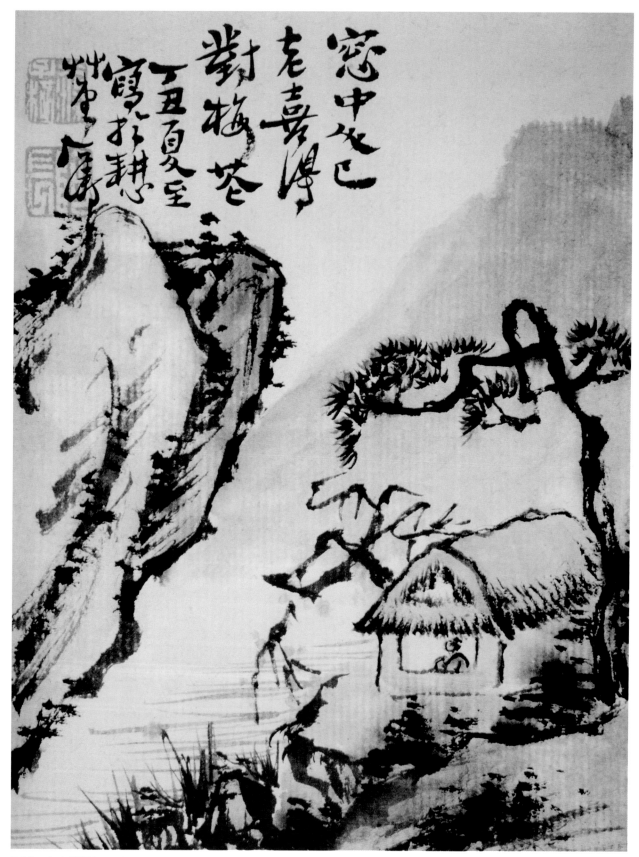

石涛·山水册页（一）

山水册之一

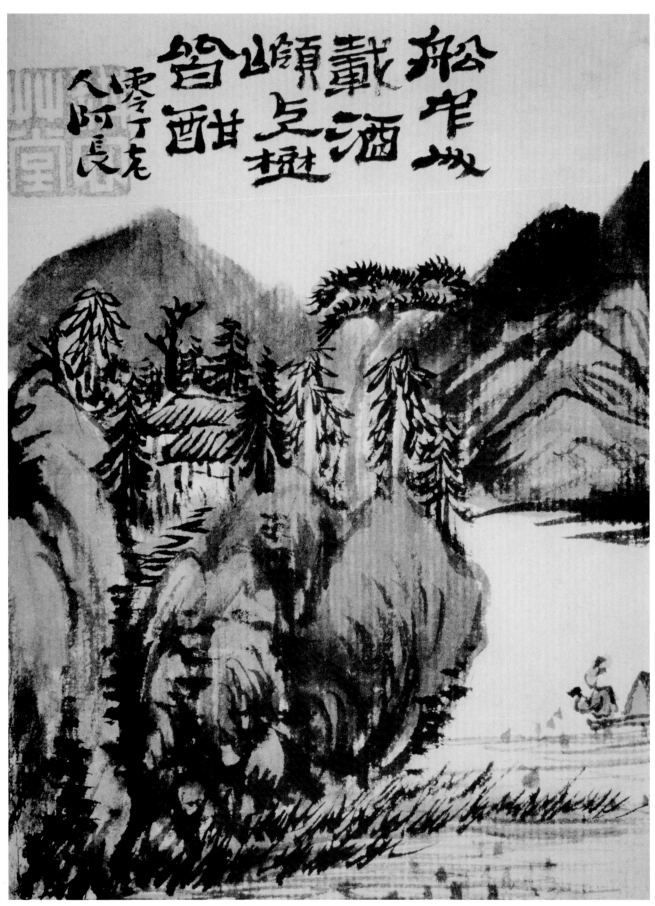

公年城 戴酒 顾领与挺 山顶曾酣 零丁老人阿长

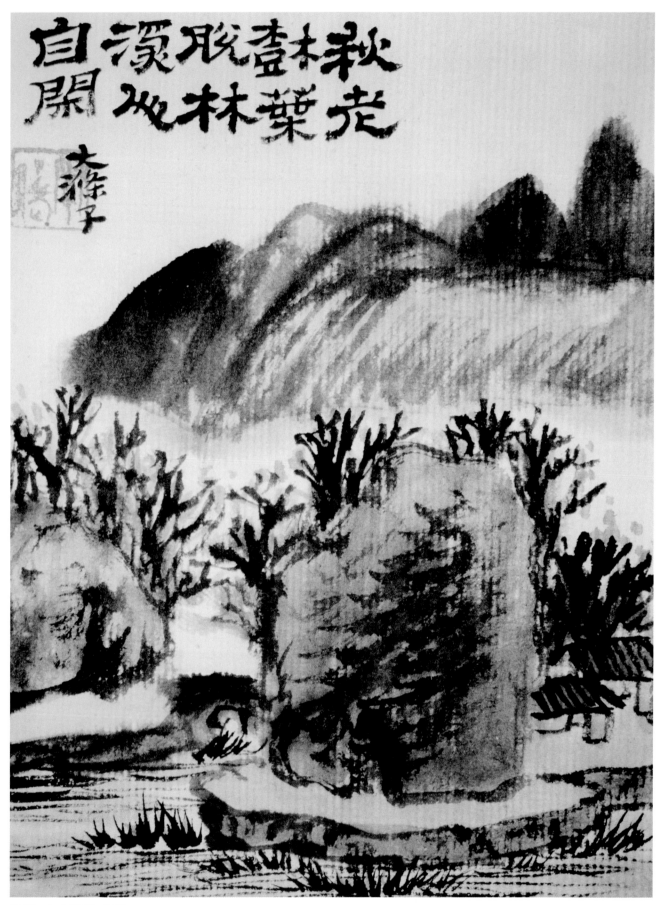

石涛·山水册页（三）

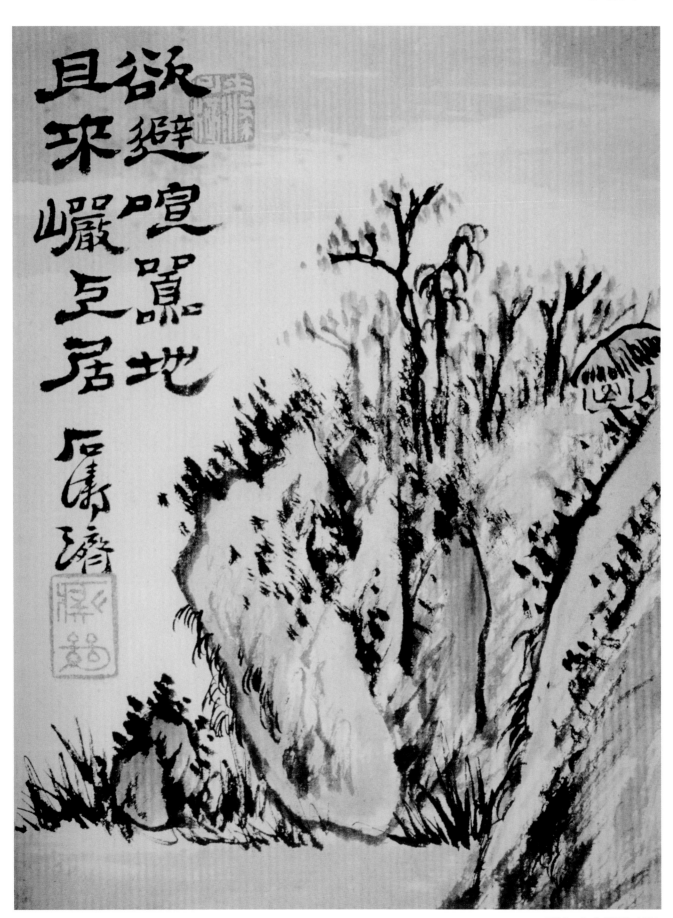

欲避喧嚣地
且来嶻豈君
石涛济

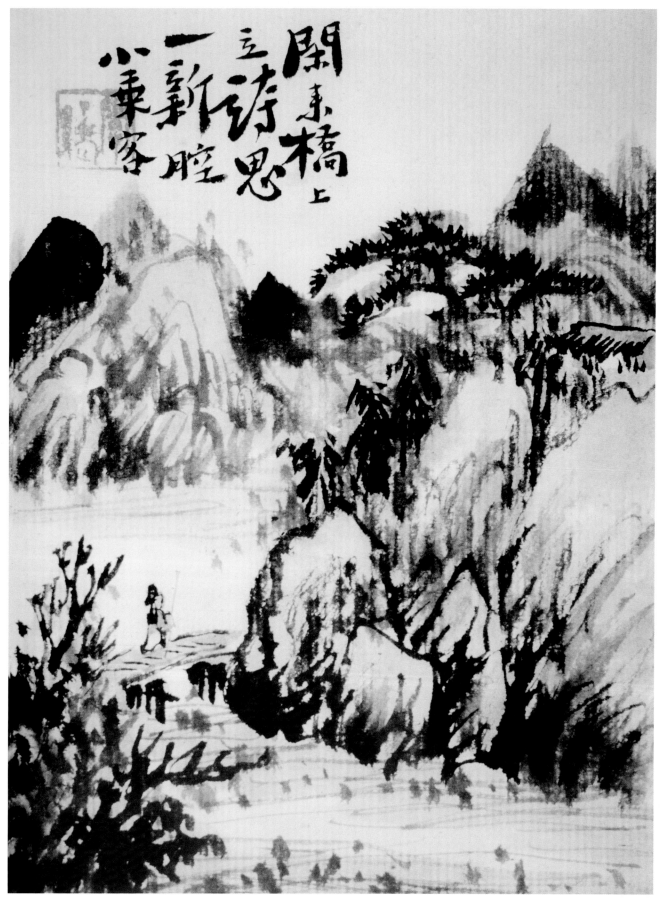

关东桥上立诗思，一新腔，小乘客

石涛·山水册页（五）

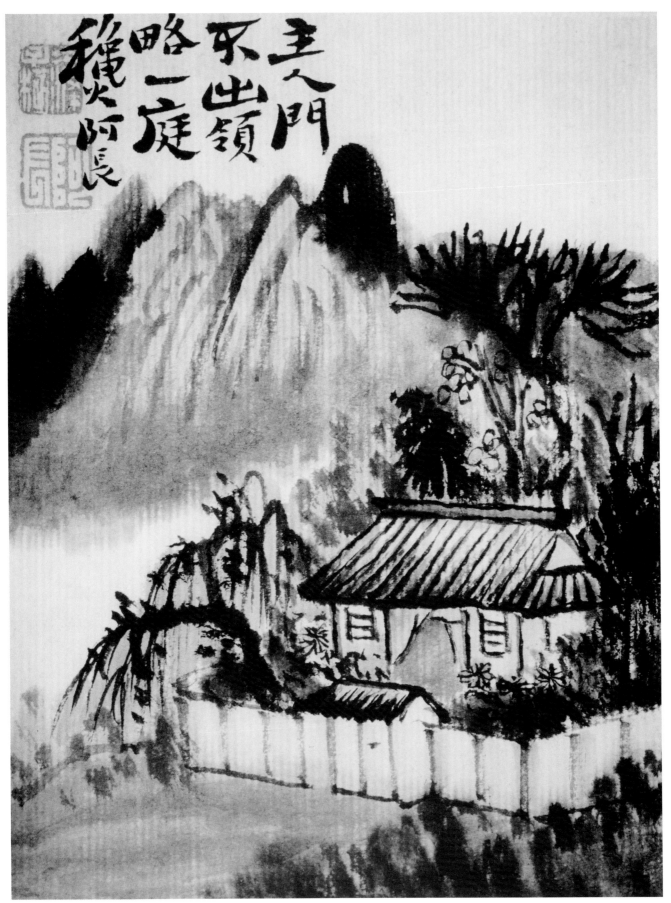

主人門不出嶺略一庭稜火阿長

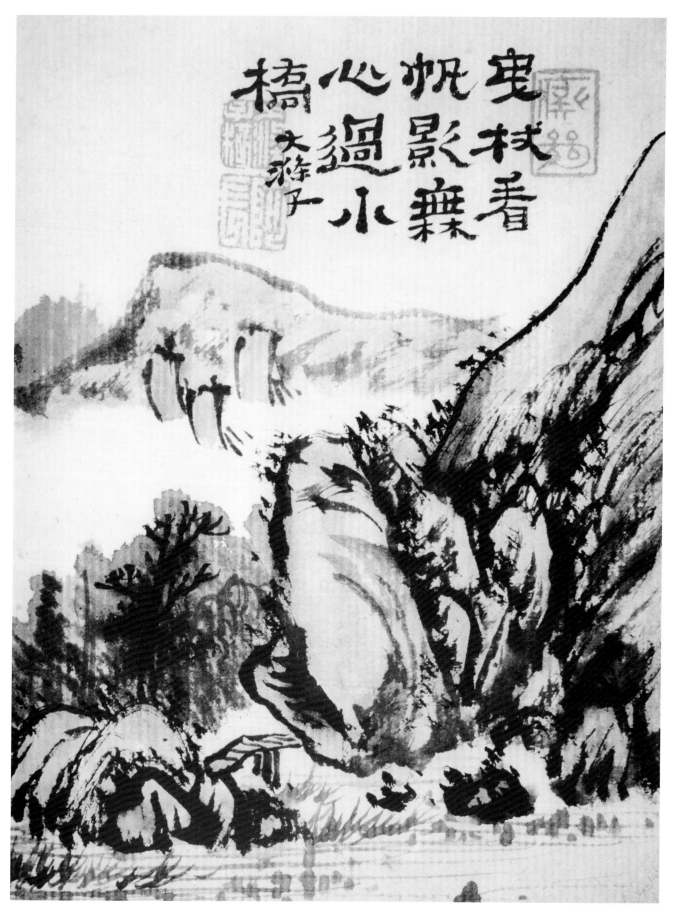

石涛·山水册页（七）

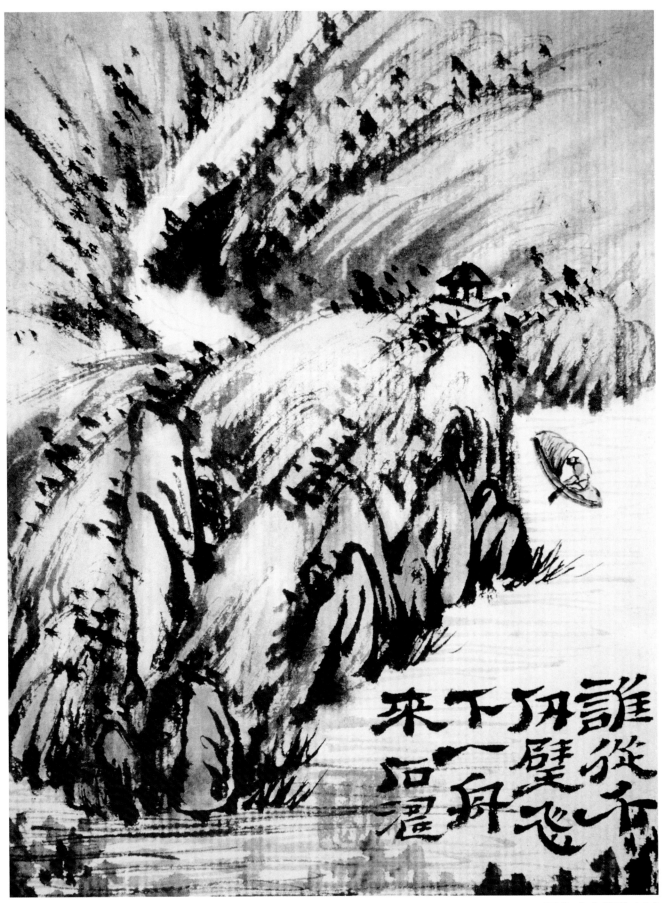

誰從石

伊壁忽

下一舟

來一石還

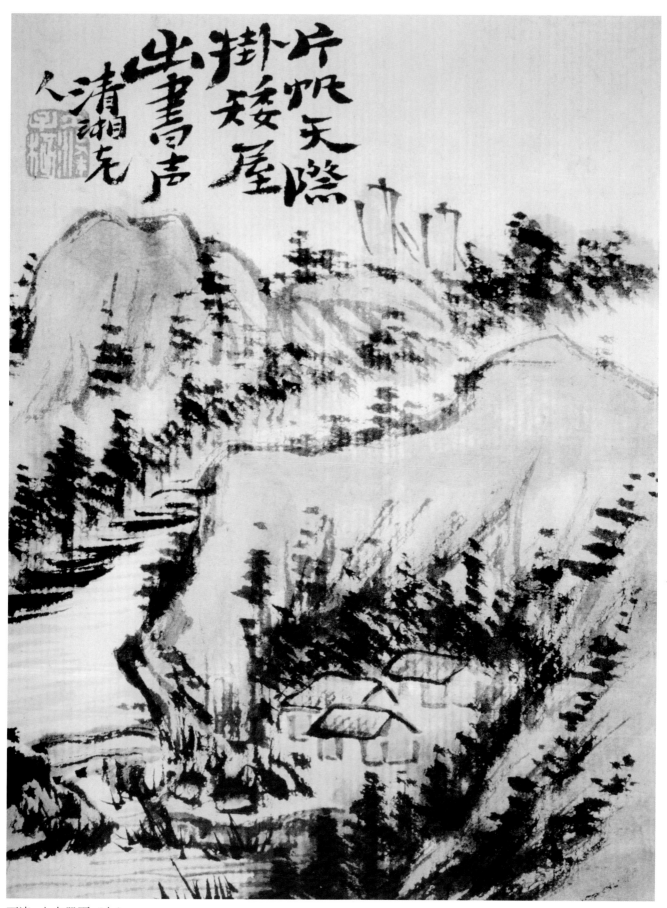

石涛·山水册页（九）

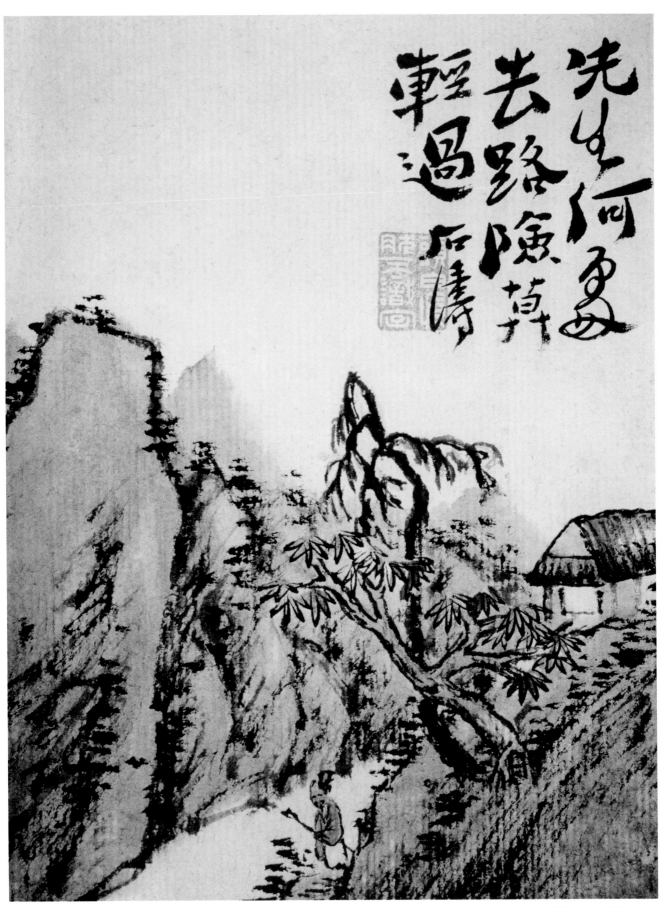

先生何更去路險莫輕過 石涛

石涛·山水册页（十）

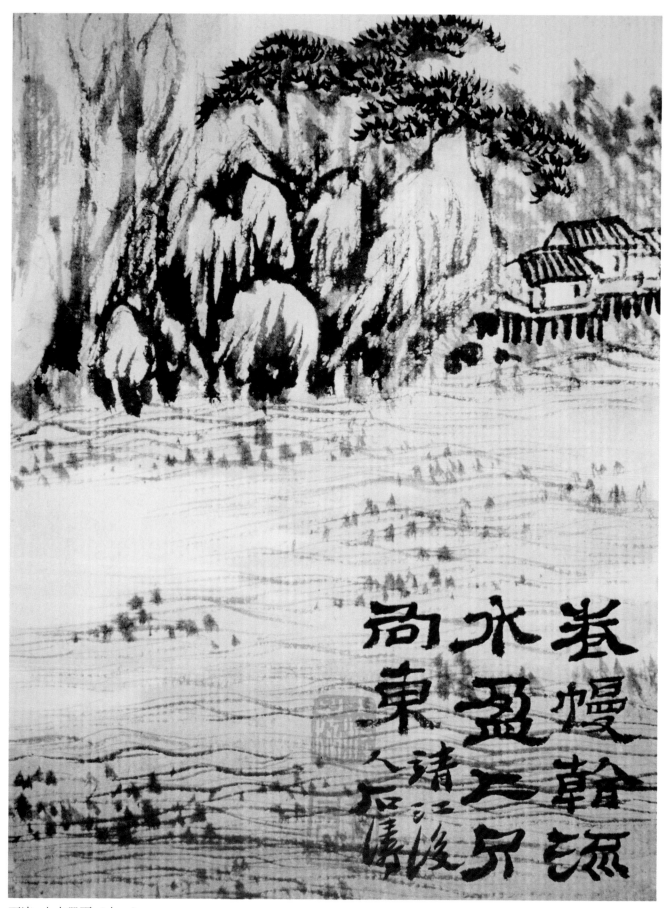

石涛·山水册页（十一）

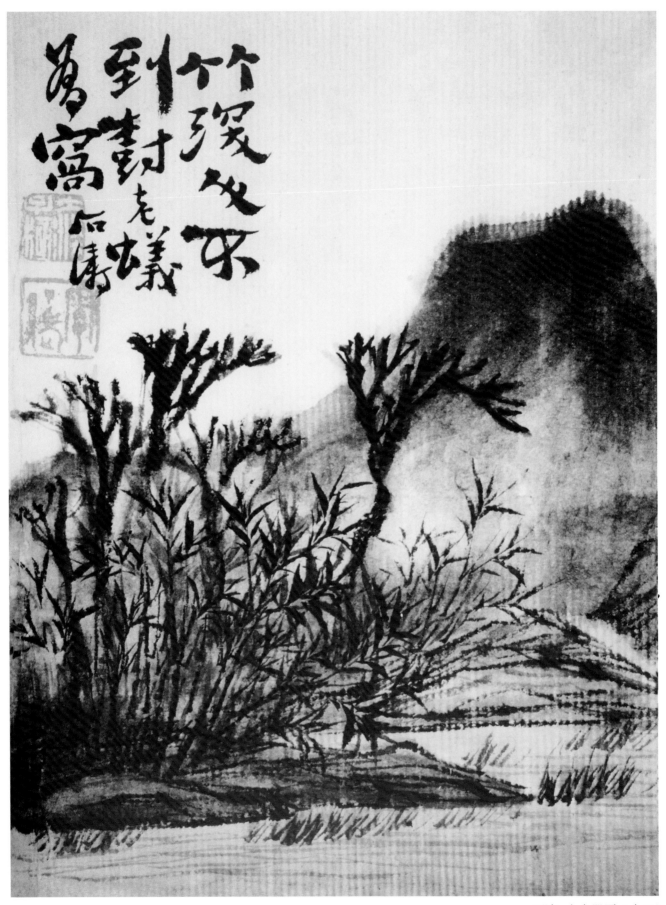

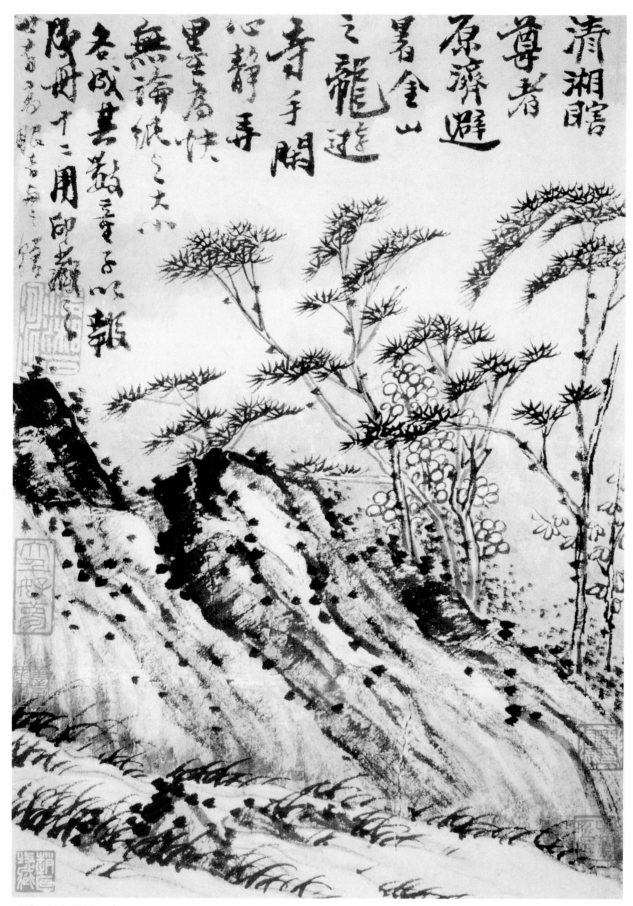

石涛·山水册页（十三）

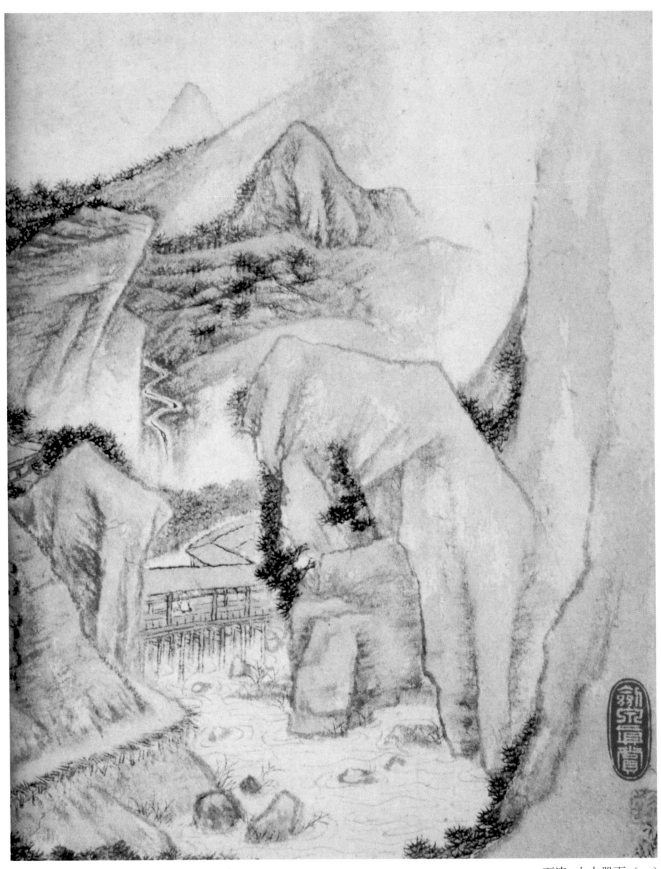

石涛·山水册页（一）

山水册之二

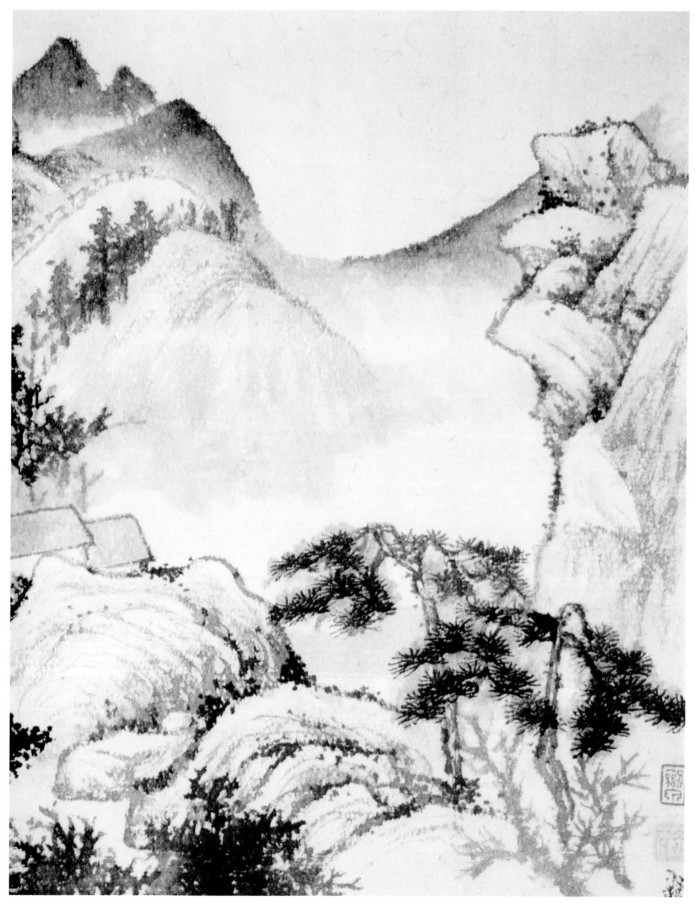

石涛•山水册页（二）

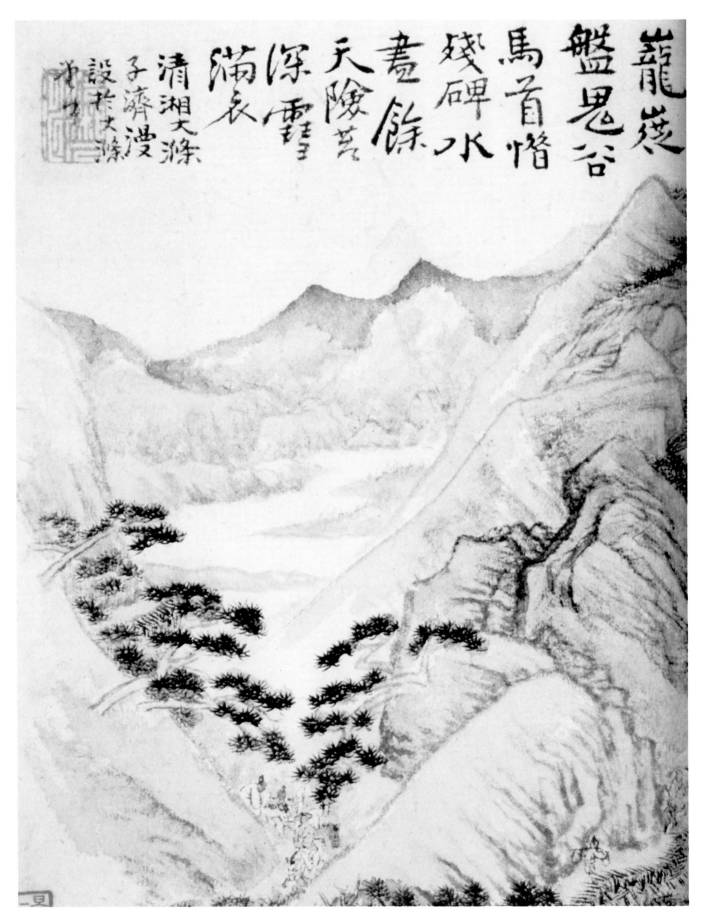

龍蕊
盤虬谷
馬首惜
殘碑水
畫餘
天險荒
深霏
滿衣

清湘大滌
子濟漫
設於大滌
草堂

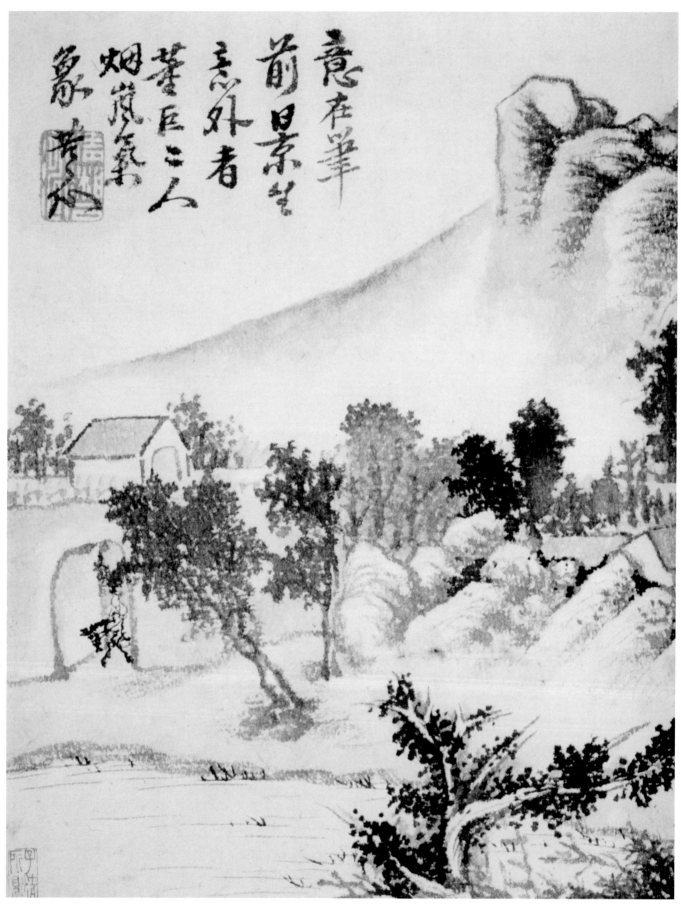

石涛·山水册页（四）

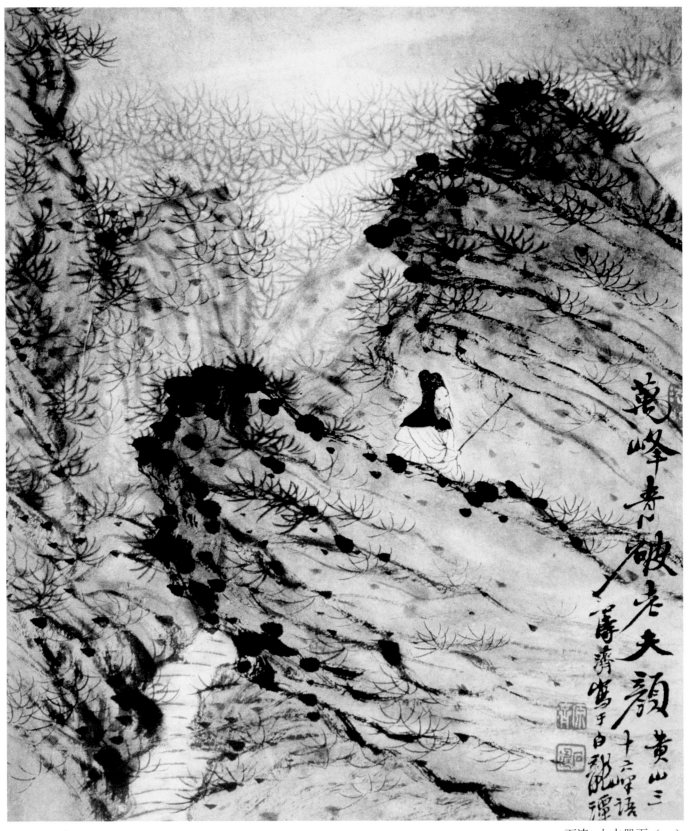

石涛·山水册页（一）

山水册之三

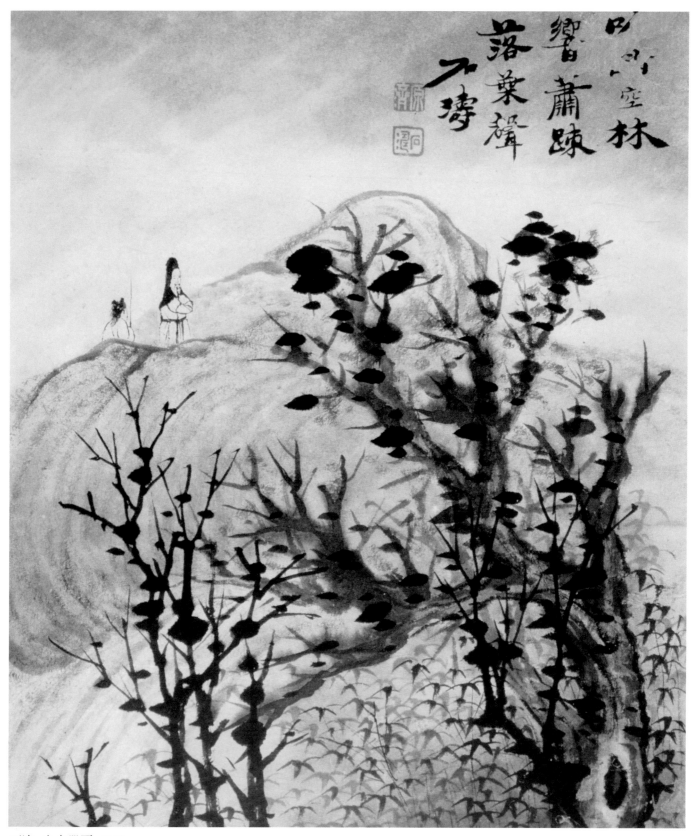

石涛·山水册页（二）

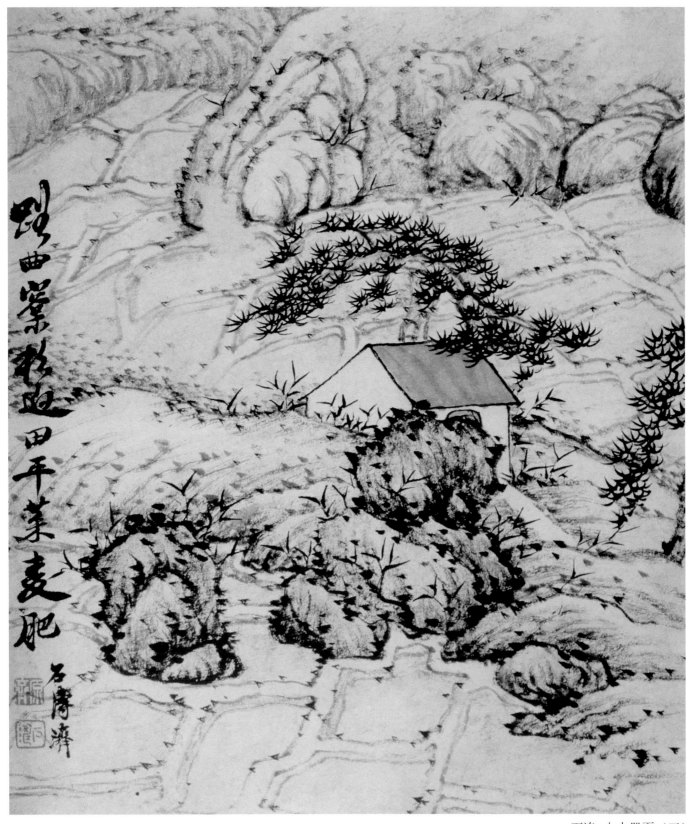

石涛·山水册页（三）

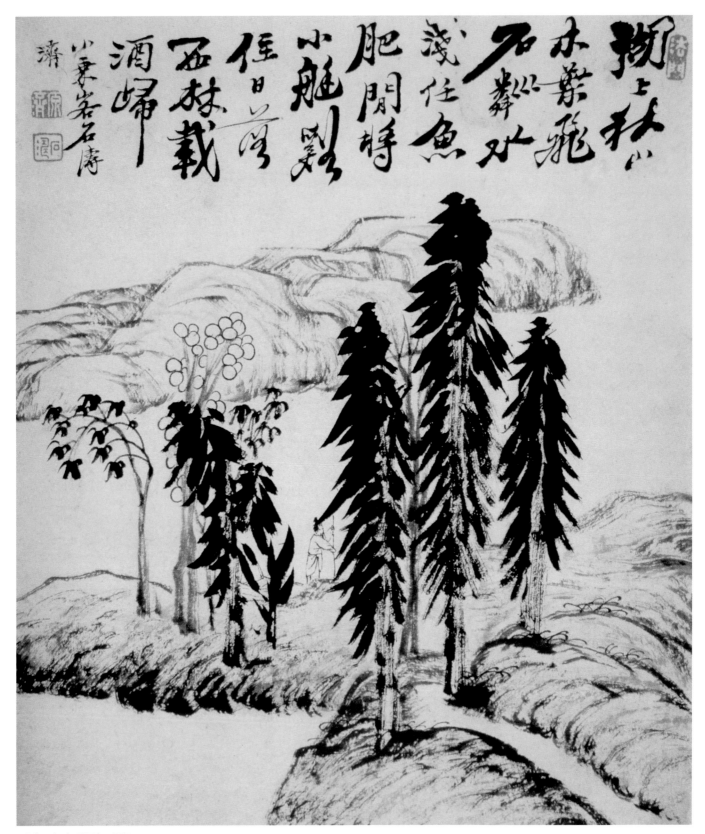

石涛·山水册页（四）

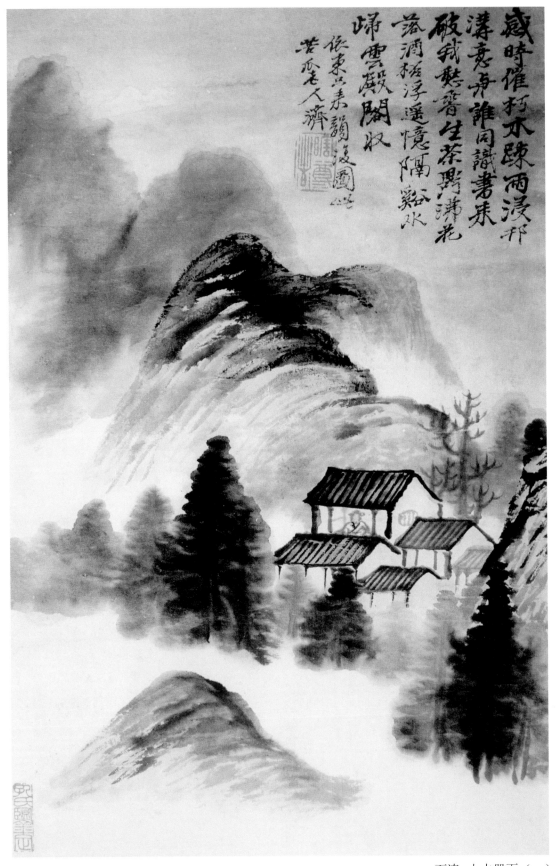

感时催拓水陈雨浸邪
涛意争奇谁同识书来
破铁悬声生茶野沸花
落涧秸浮遥忆隔谿水
峰云殿阁收
银束兴来顾渡图此
苦瓜老人济

石涛·山水册页（一）

山水册之四

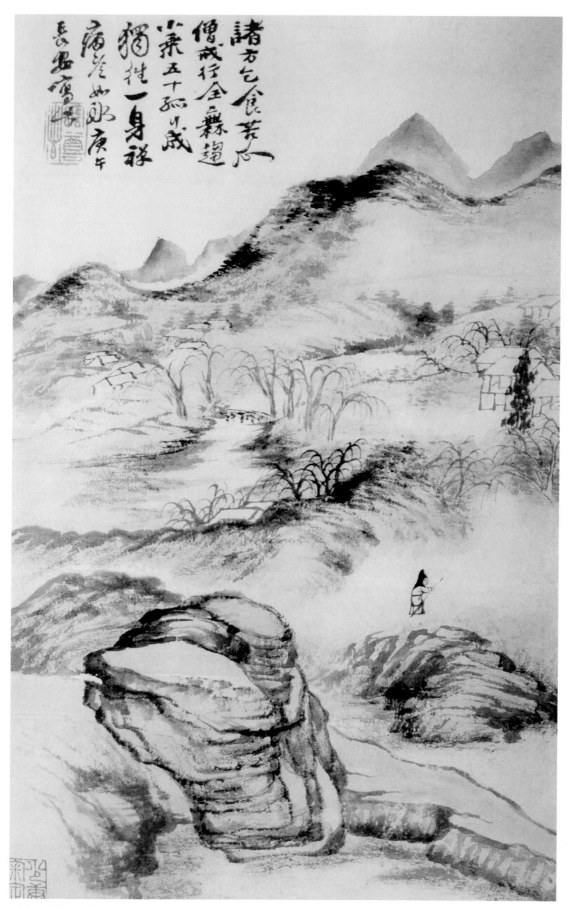

石涛·山水册页（二）

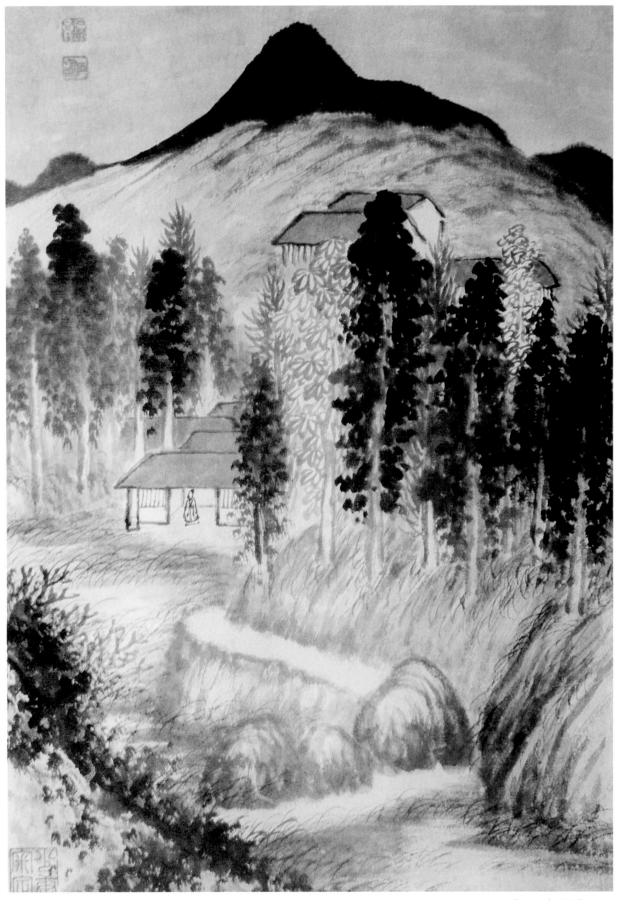

石涛·山水册页（三）

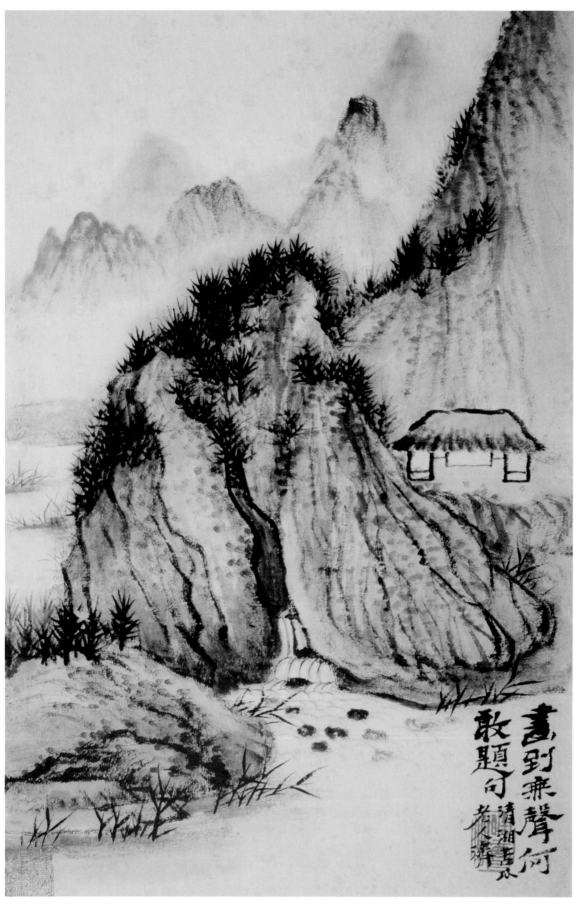

石涛·山水册页（四）

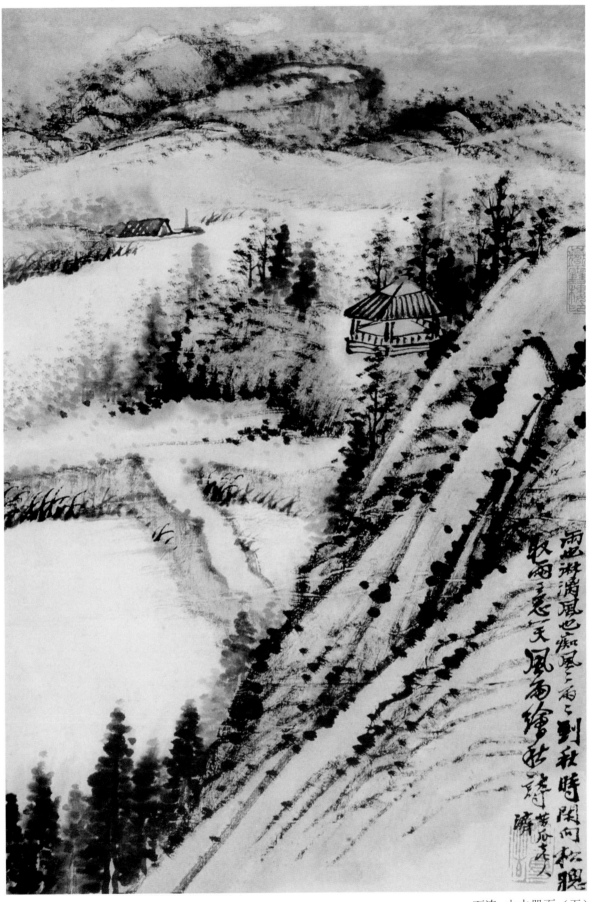

石涛·山水册页（五）

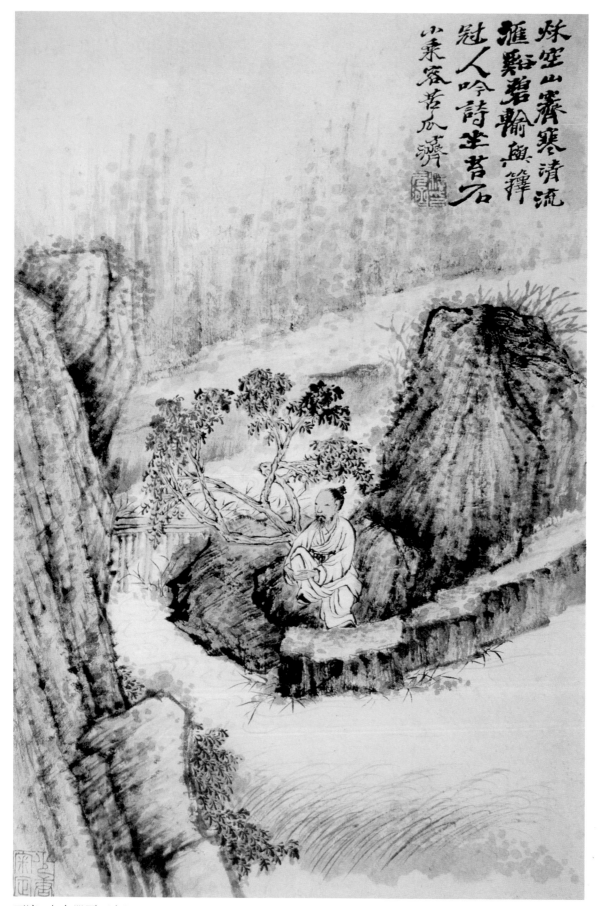

石涛·山水册页（六）

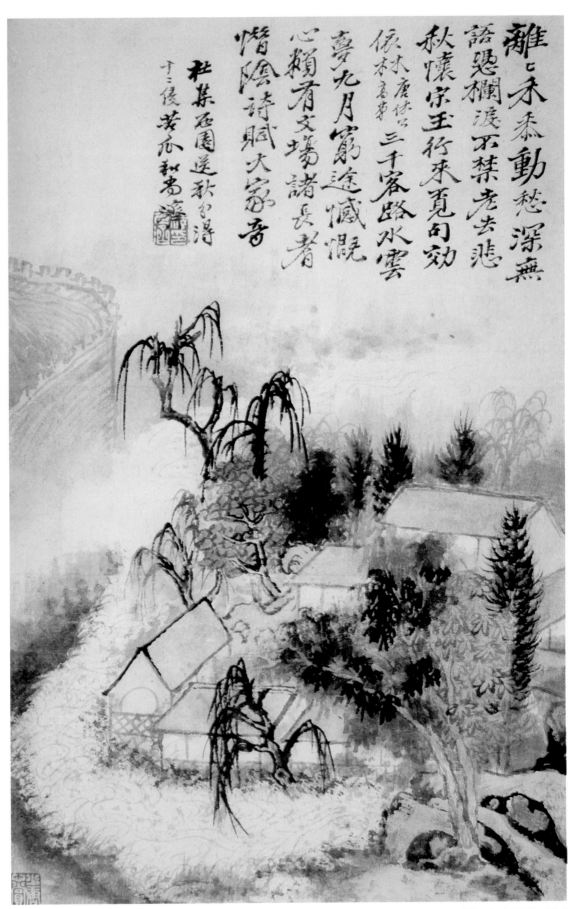

石涛·山水册页（七）

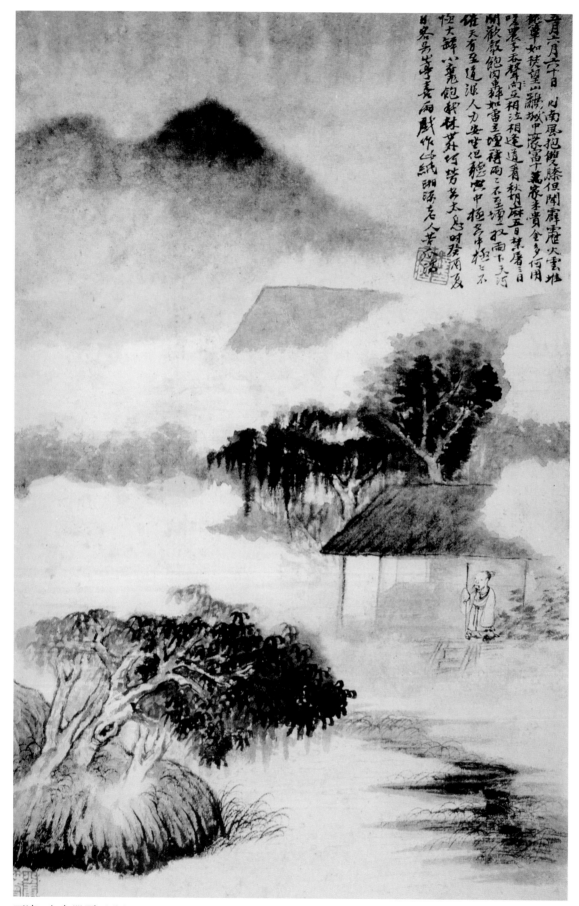

石涛·山水册页（八）

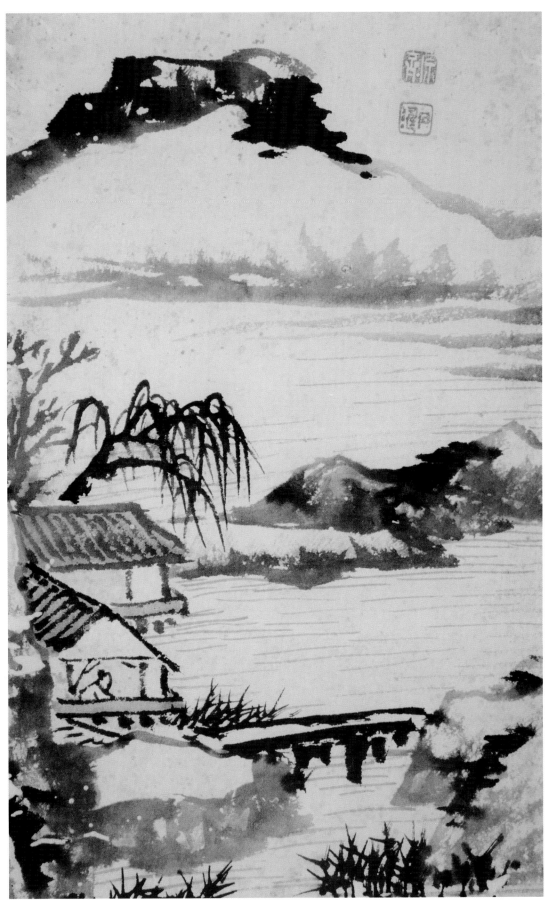

石涛·山水册页（九）

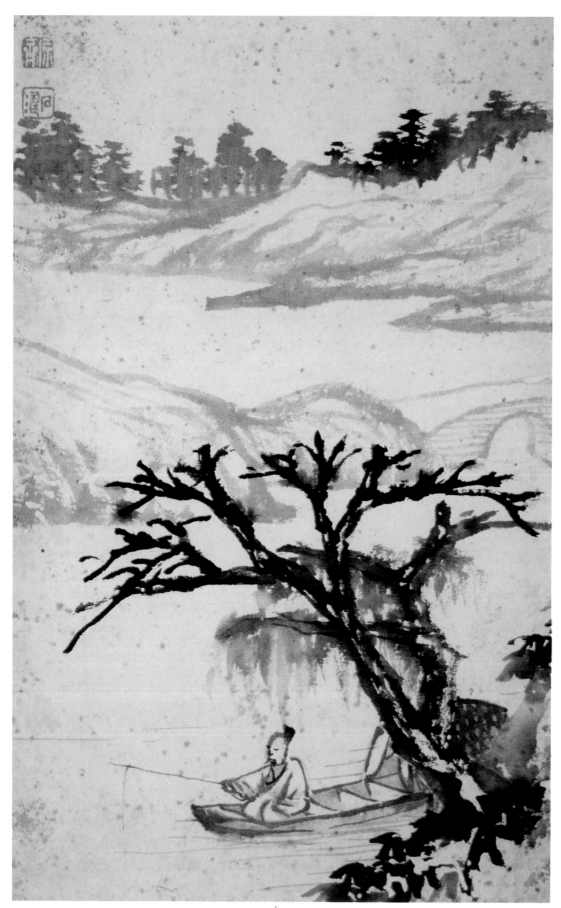

石涛·山水册页（十）

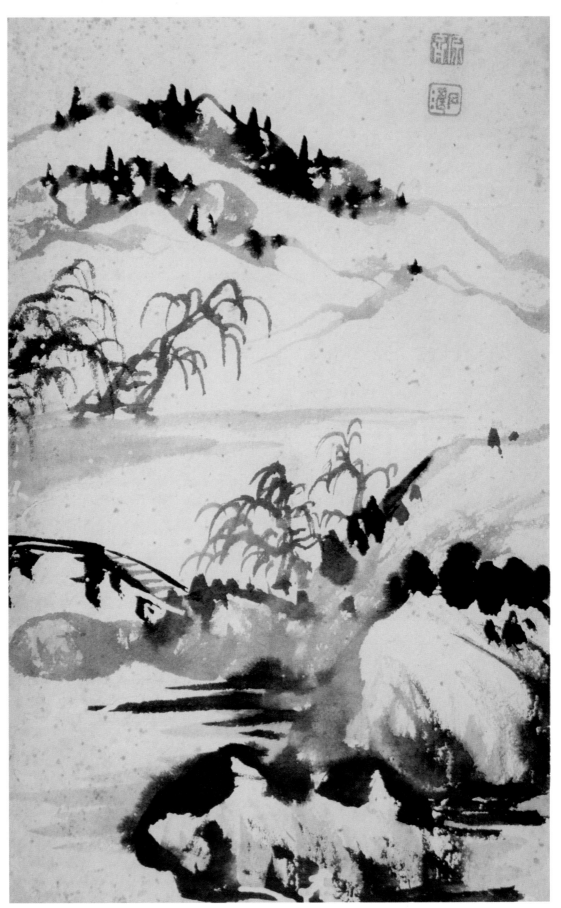

石涛·山水册页（十一）

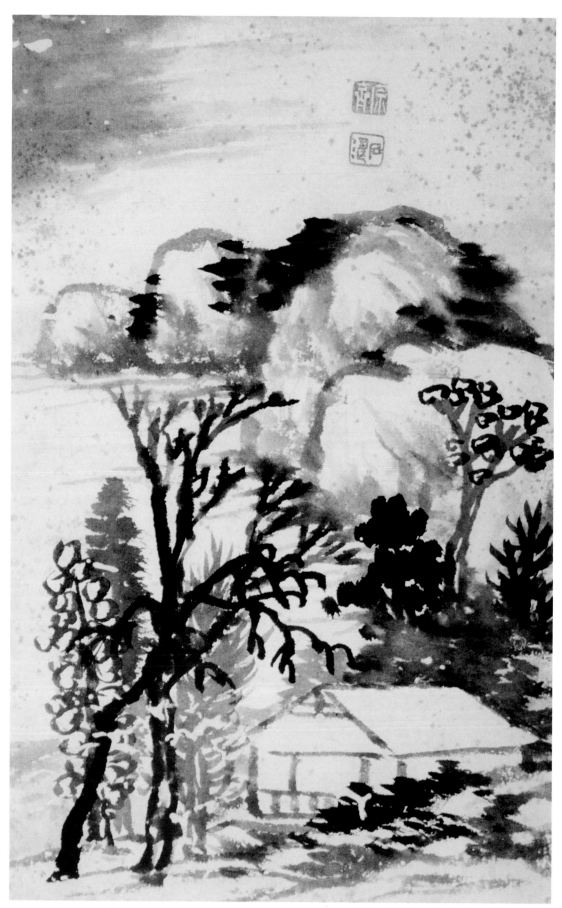

石涛·山水册页（十二）

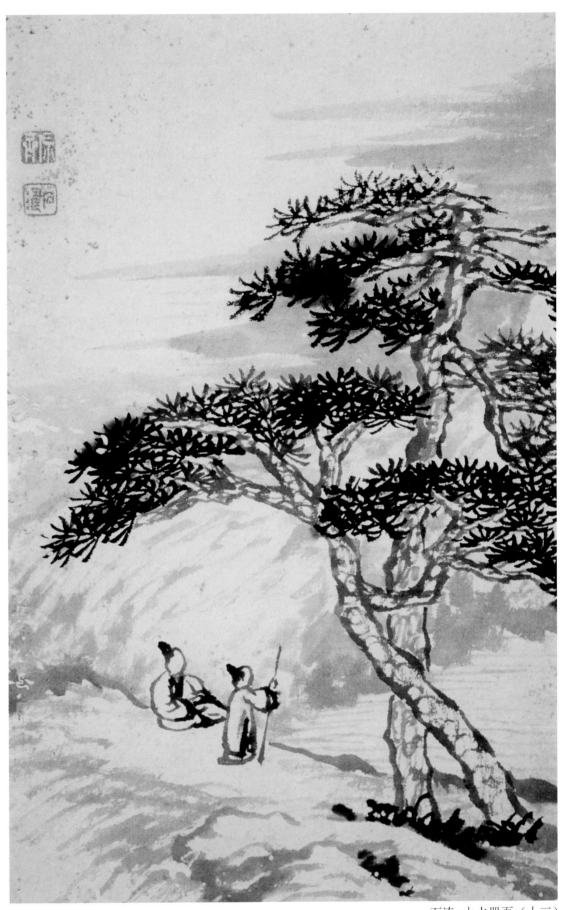

石涛·山水册页（十三）

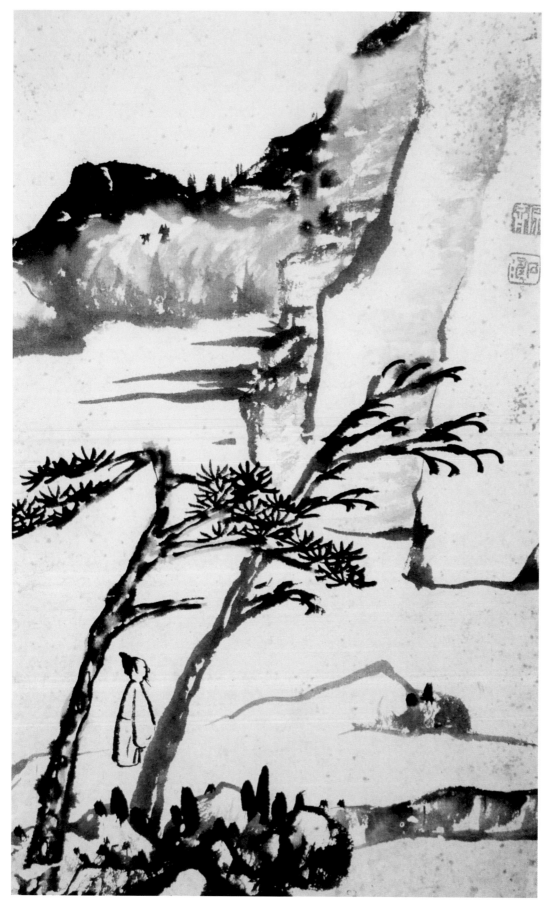

石涛·山水册页（十四）

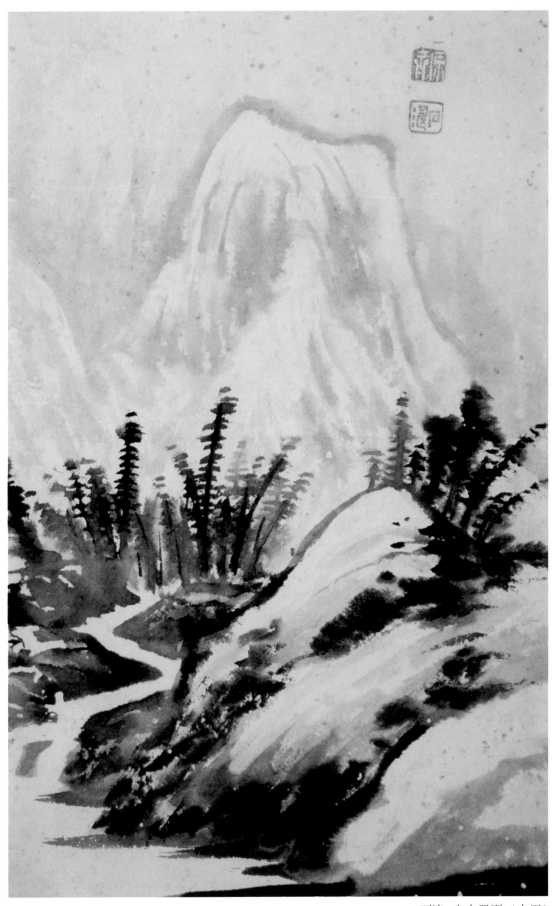

石涛·山水册页（十五）

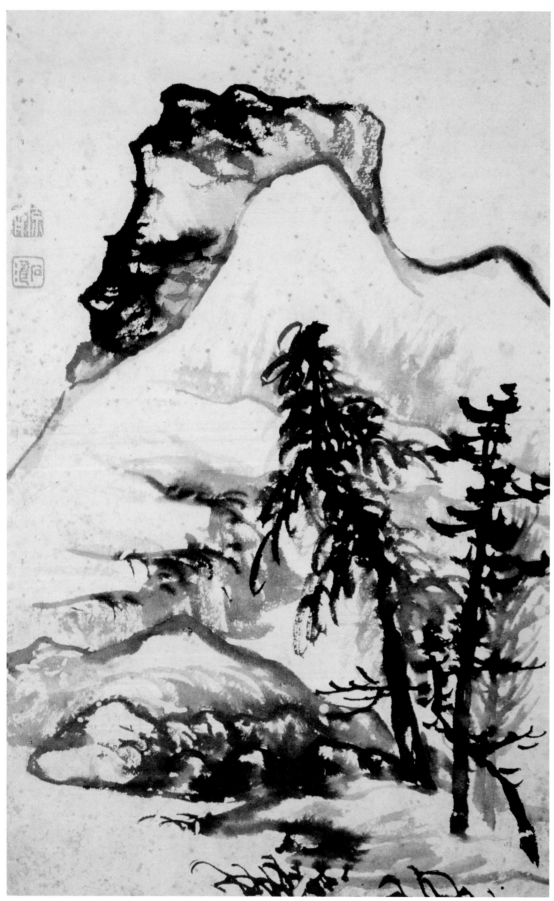

石涛·山水册页（十六）

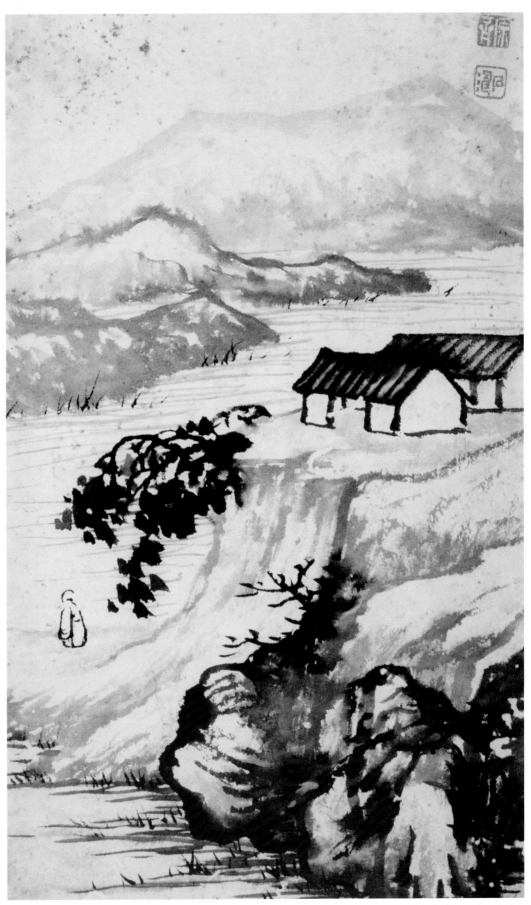

石涛·山水册页（十七）

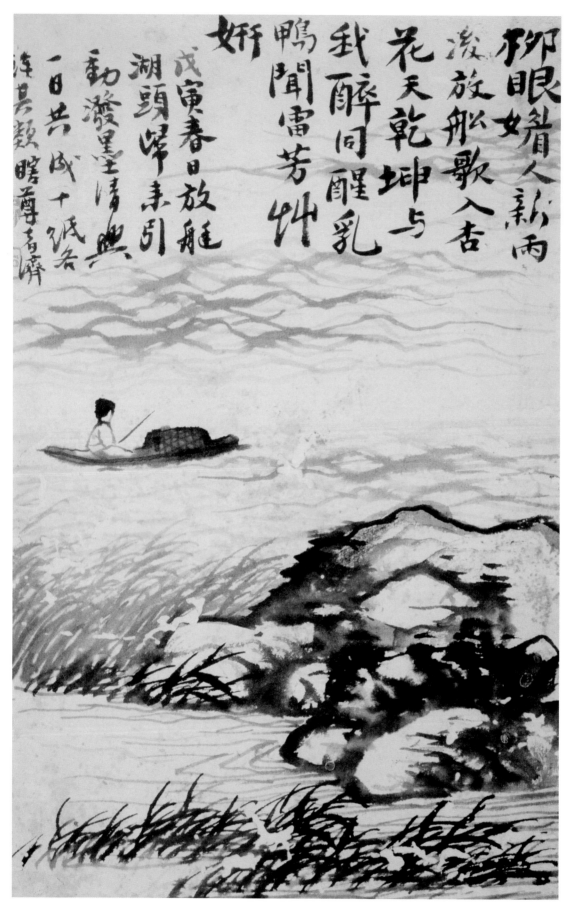

柳眼媚人新雨
浚放船歌入杳
花天乾坤与
我醉同醒乳
鸭闻雷芳竹
娇
戊寅春日放艇
湖头峰来引
勃溌墨清兴
一日共成十祇各
涤其题 瞎尊者清溷

石涛·山水册页（十八）

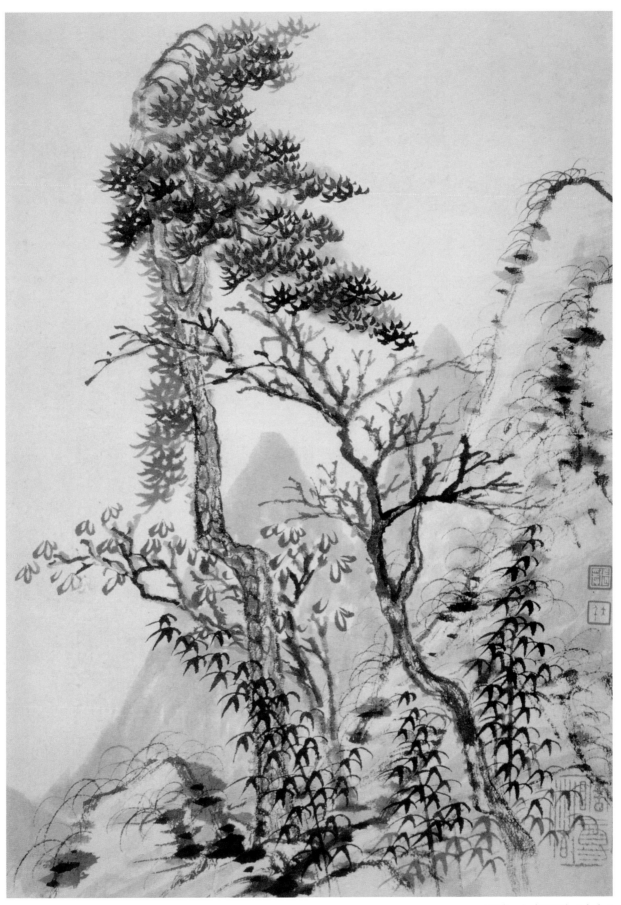

石涛·山水册页（十九）

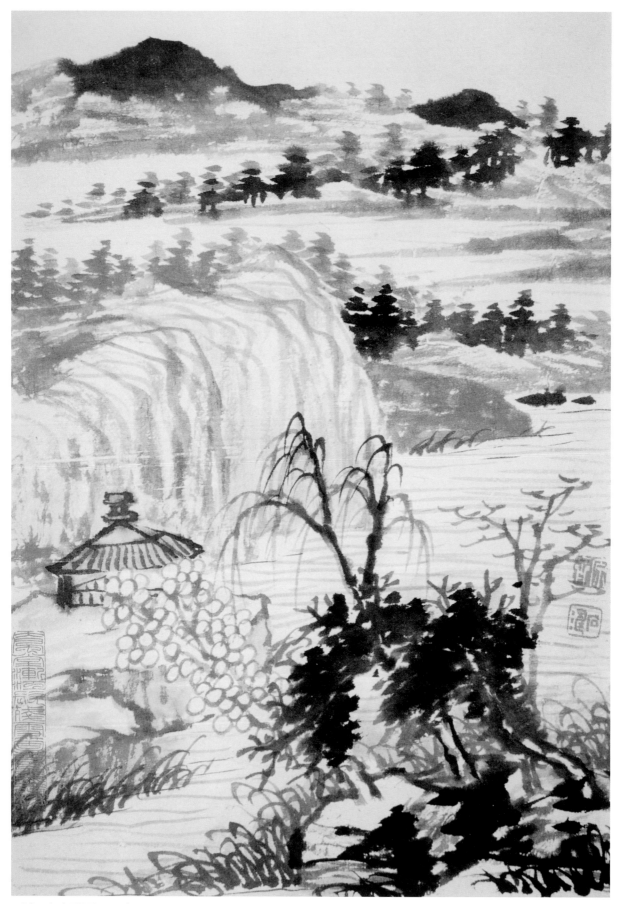

石涛·山水册页（二十）

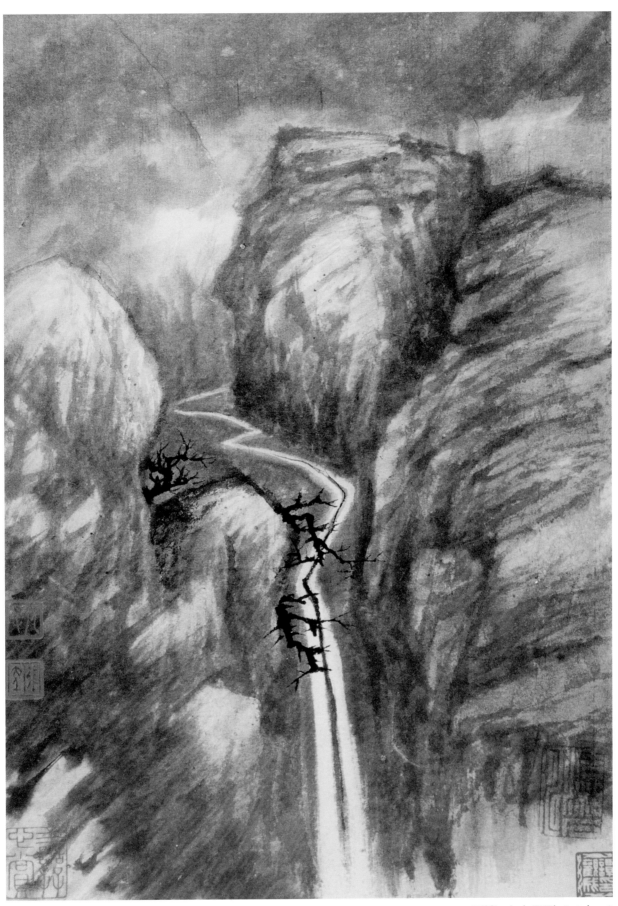

石涛·山水册页（二十一）

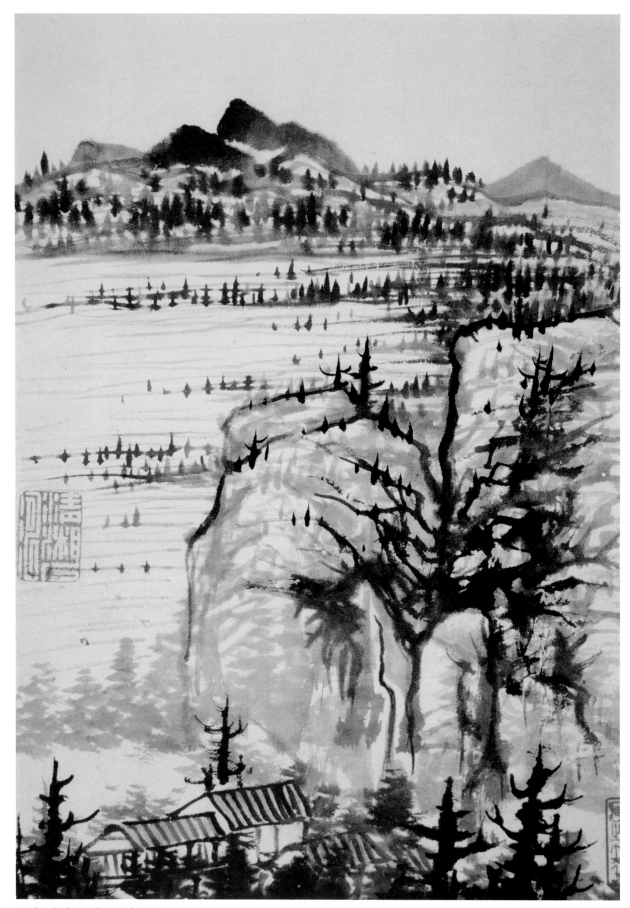

石涛·山水册页（二十二）

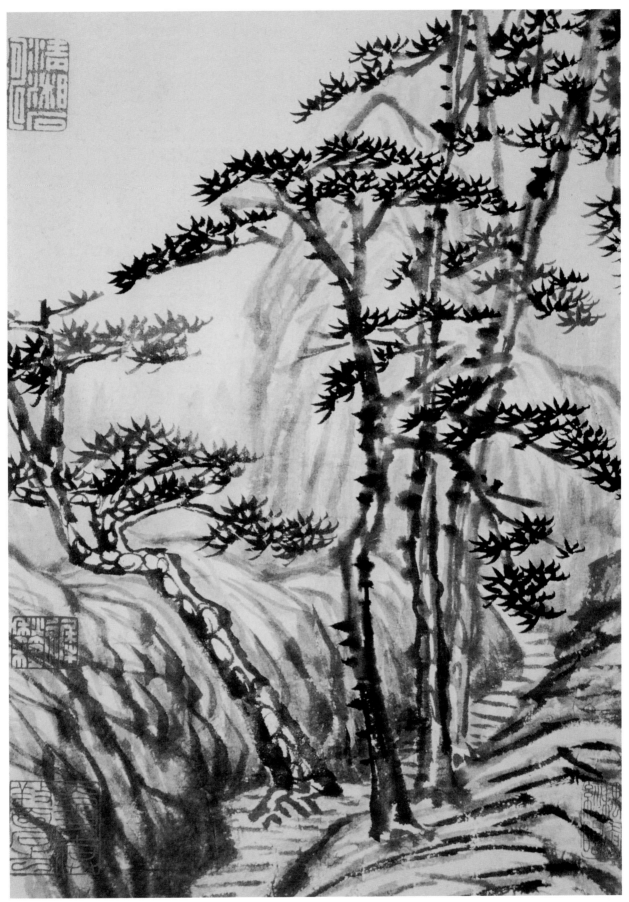

石涛·山水册页（二十三）

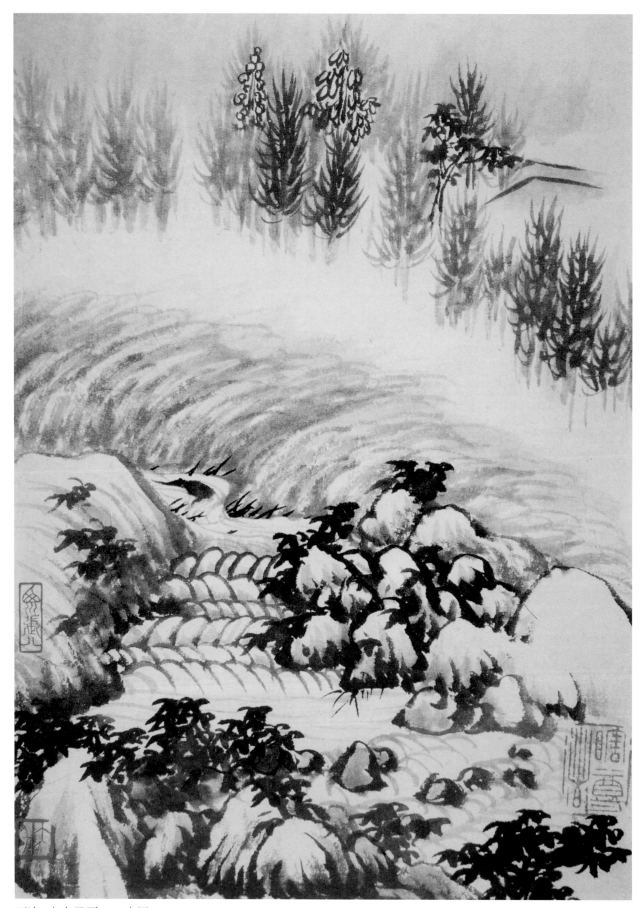

石涛·山水册页（二十四）

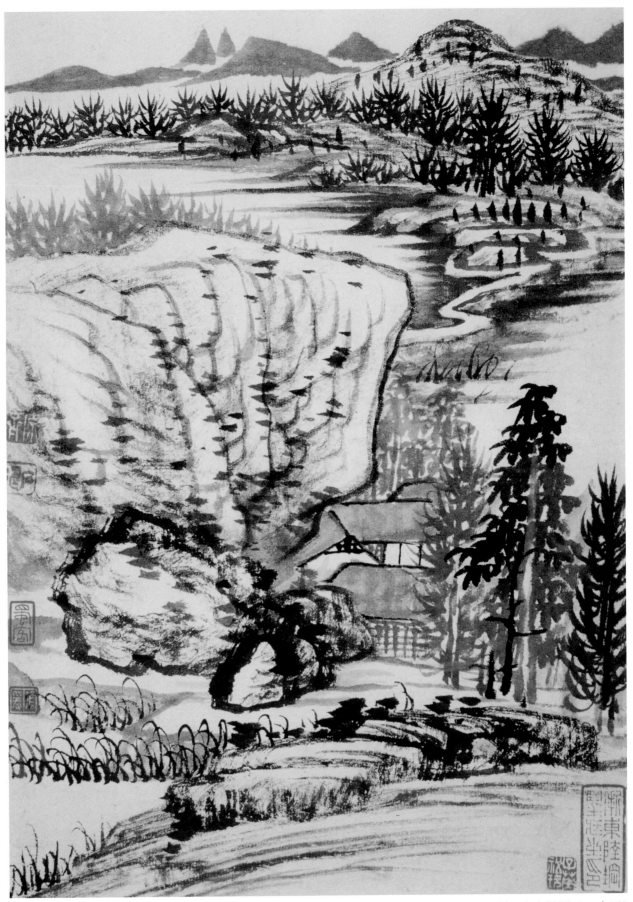

石涛·山水册页（二十五）

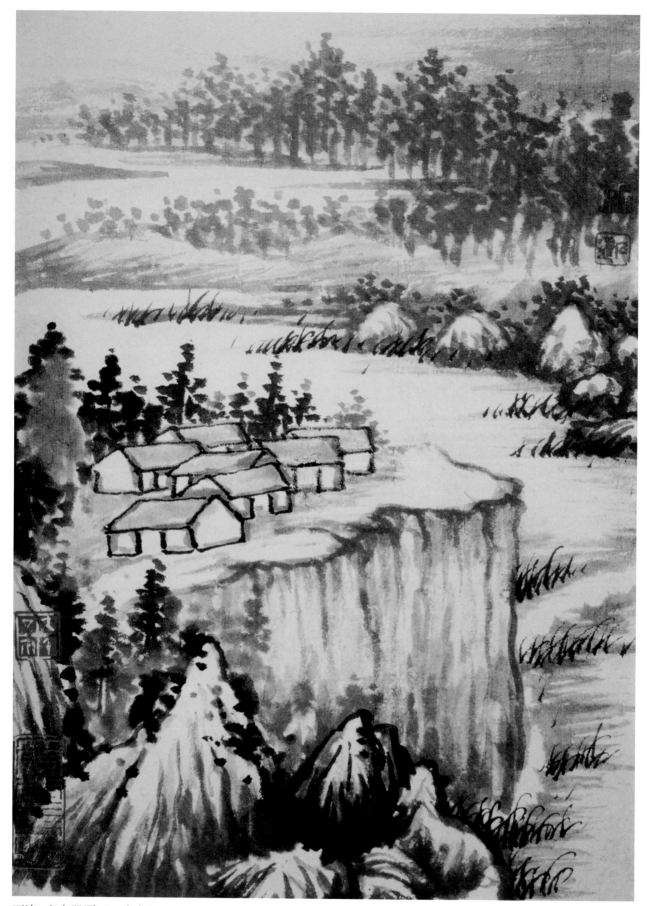

石涛·山水册页（二十六）

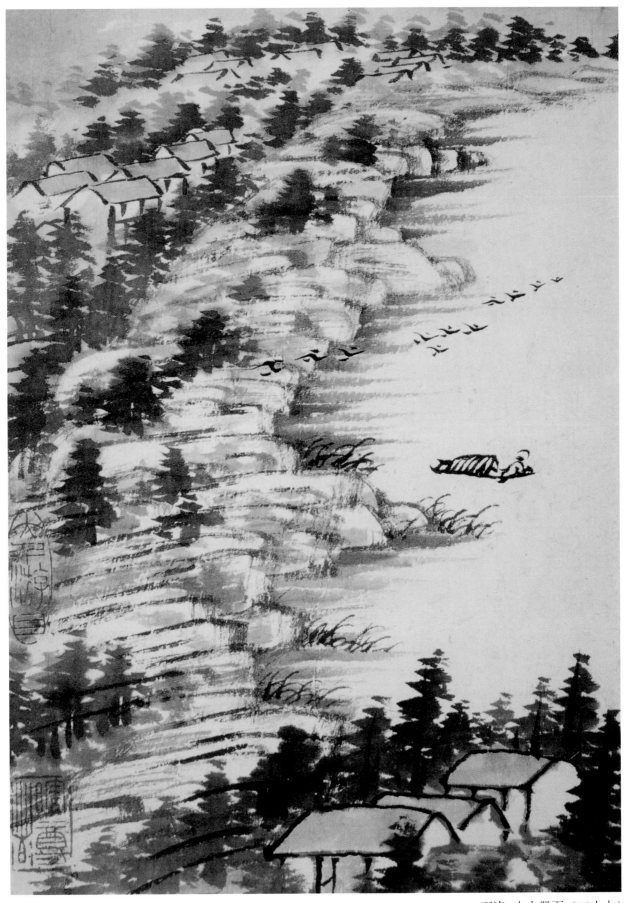

石涛·山水册页（二十七）

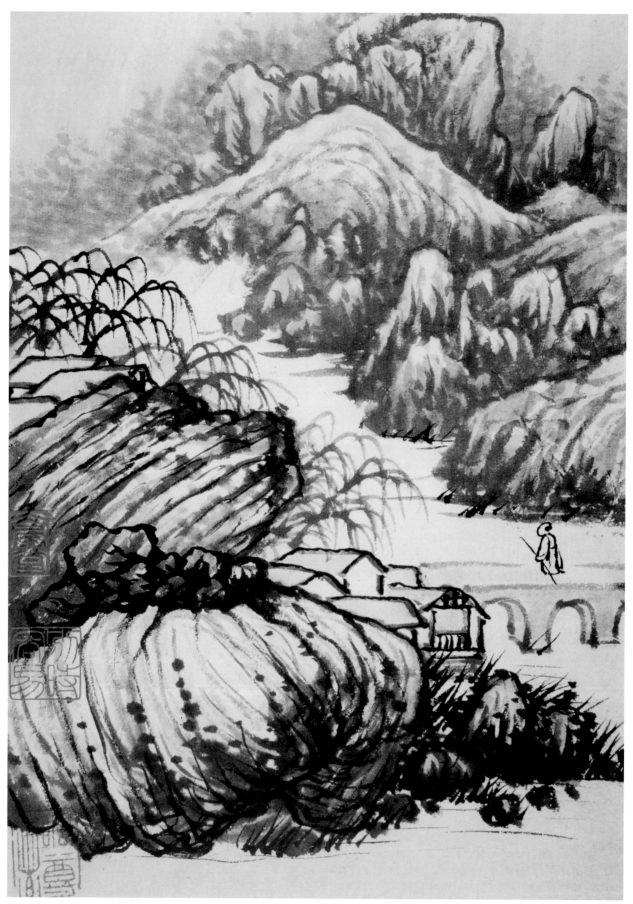

石涛·山水册页（二十八）

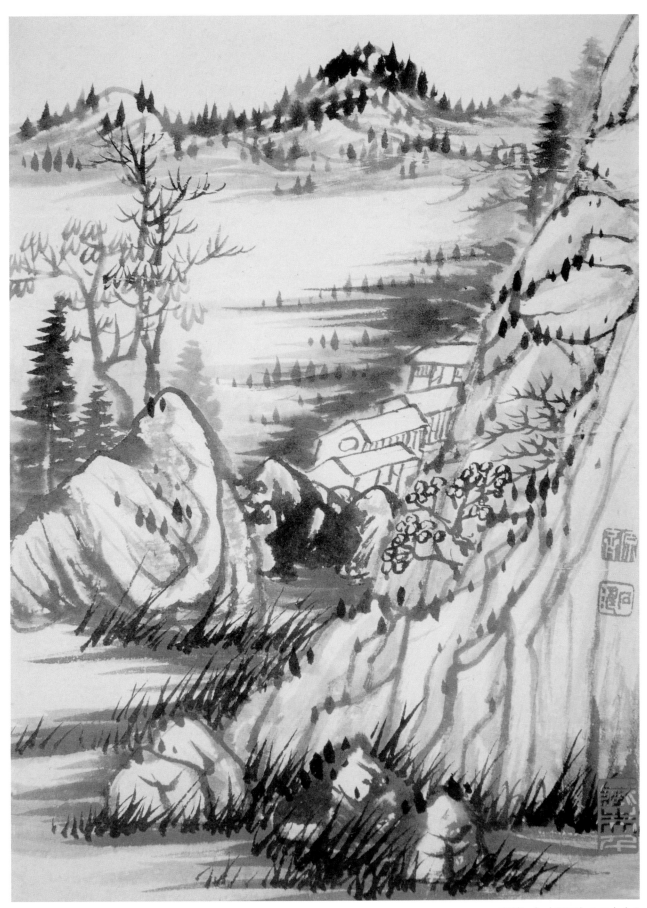

石涛·山水册页（二十九）

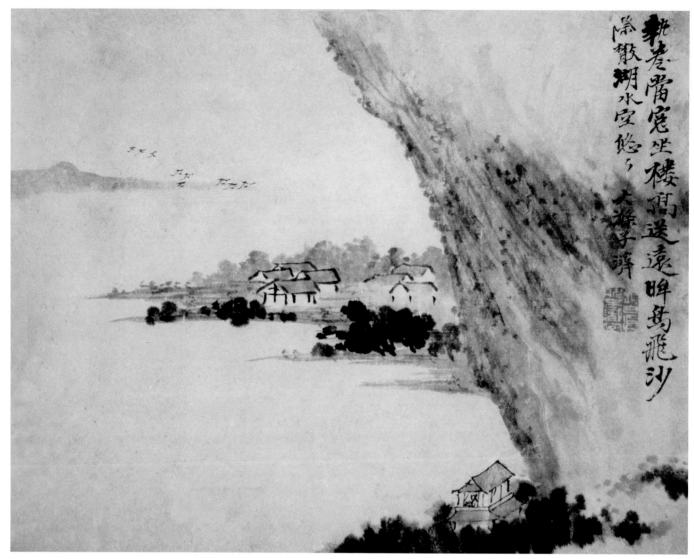

石涛·山水册页（一）

山水册之五

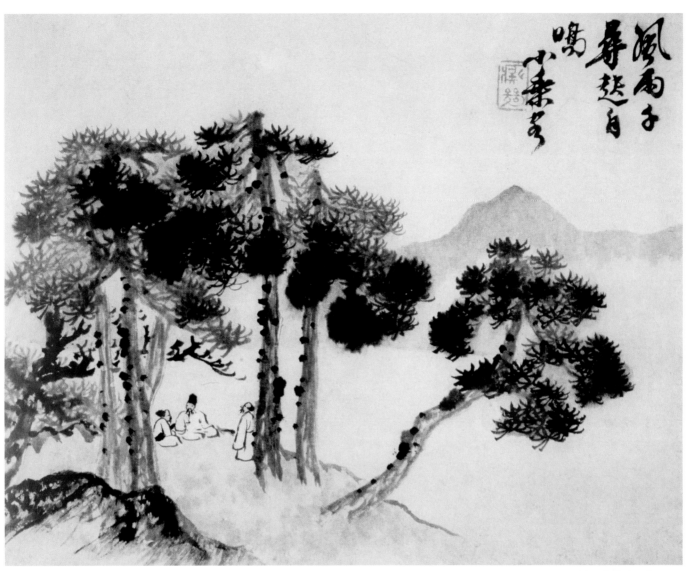

风雨千舟慈自鸣小桀岁

石涛·山水册页（二）

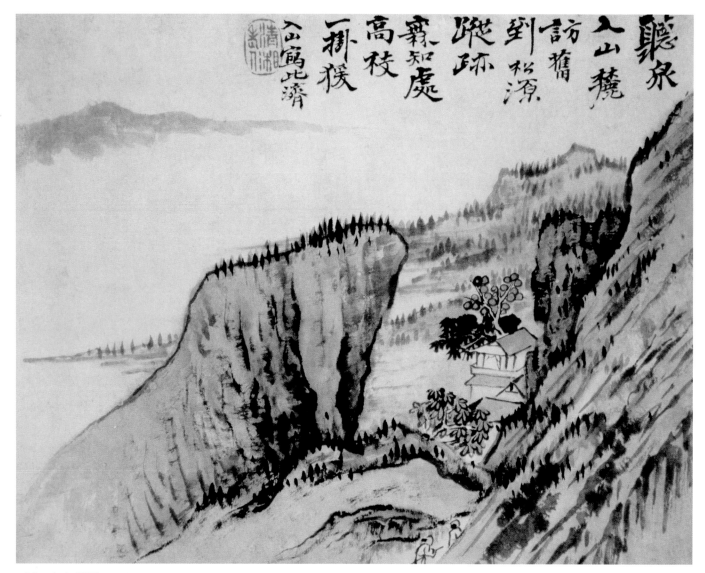

石涛•山水册页（三）

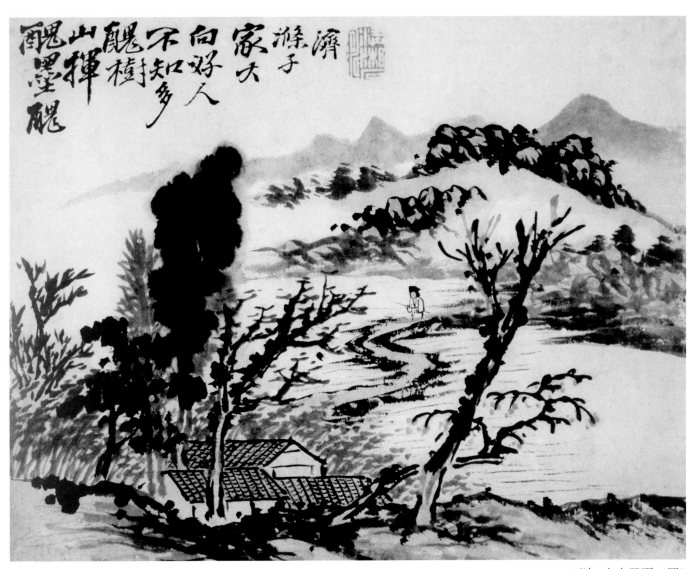

醒墨醒山挥醒树不知多向好人家天游子济

石涛·山水册页（四）

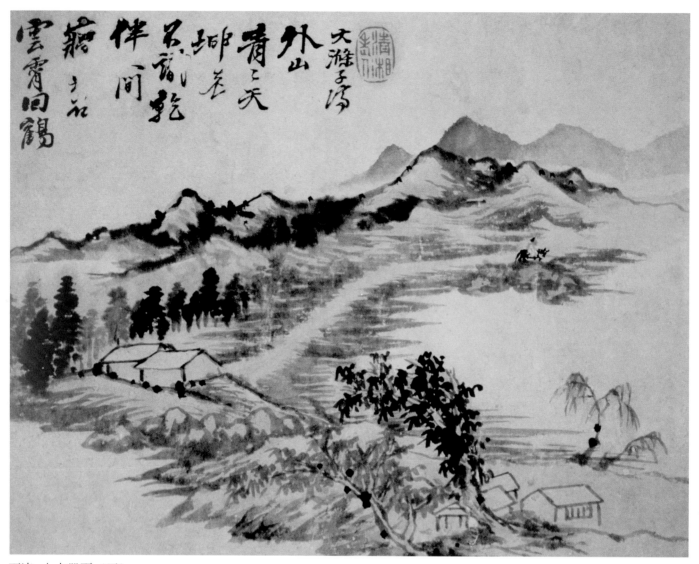

石涛·山水册页（五）

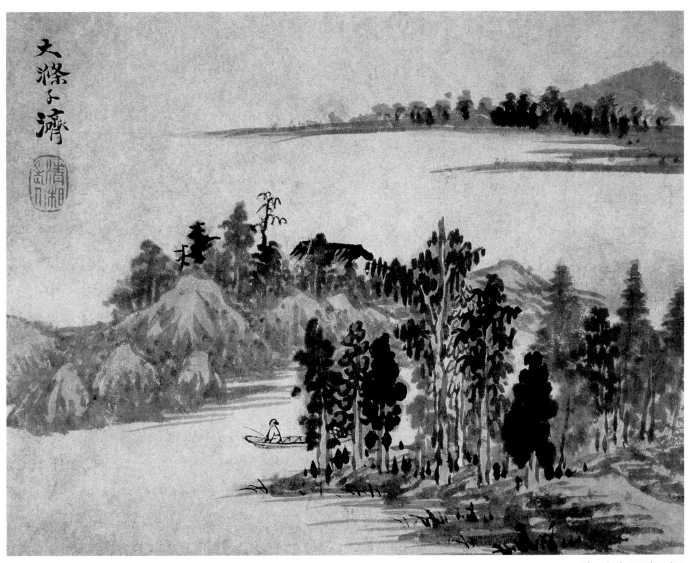

石涛·山水册页（六）

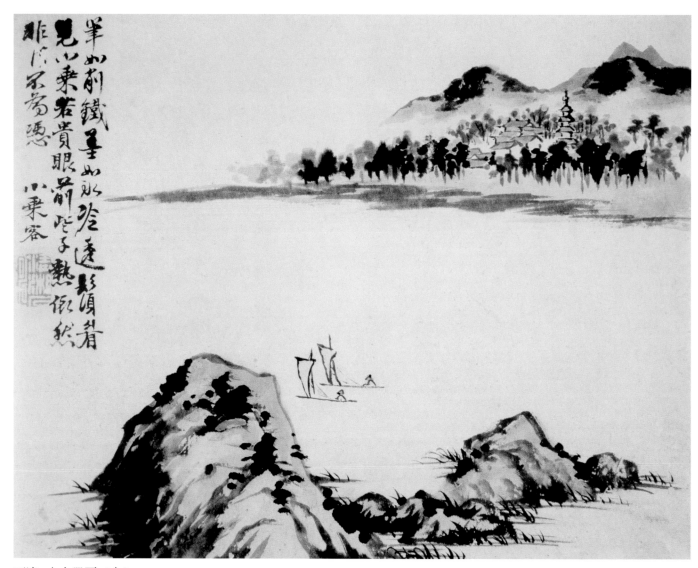

石涛·山水册页（七）

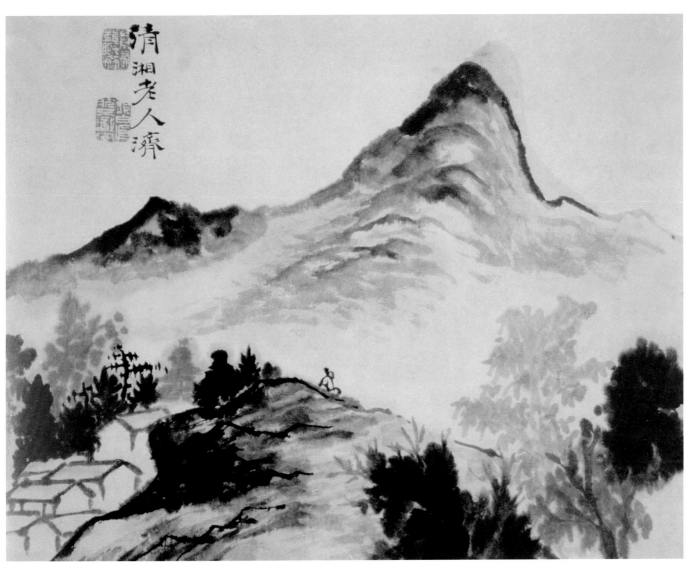

石涛·山水册页（八）

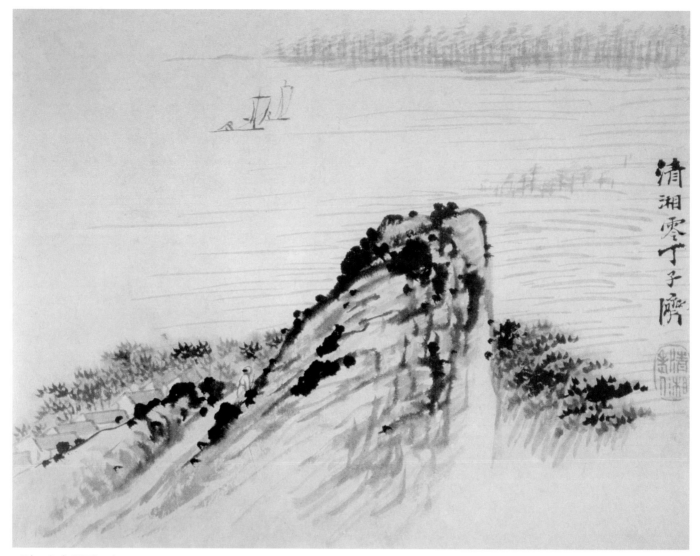

石涛·山水册页（九）

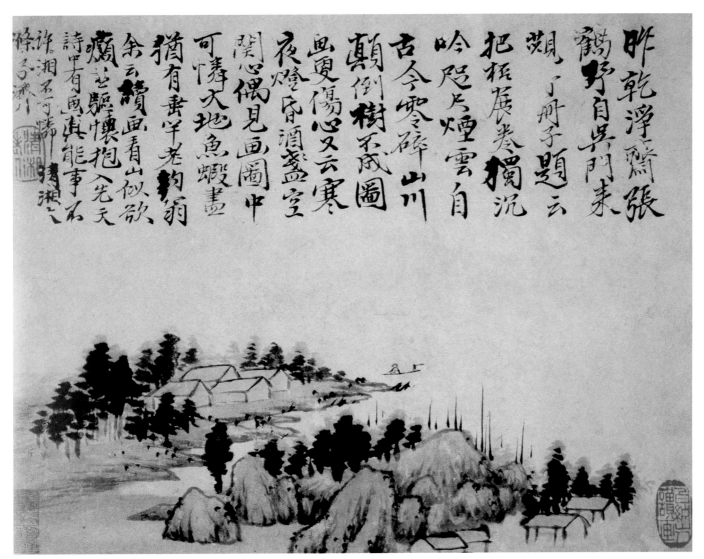

昨乾淨齋張
鶴野自吳門來
覿予冊子題云
把柂展卷擱沉
吟咫尺煙雲自
古今零碎山川
顛倒樹不成圖
畫夏傷心又云寒
夜燈凭酒盞空
閟思偶見畫圖中
可憐天地魚蝦盡
猶有畫竿老釣翁
余云讚畫青山似欲
癲老題懷抱入先天
詩甲有畫真能事不
許湘君可捲
清湘之

石涛·山水册页（十）

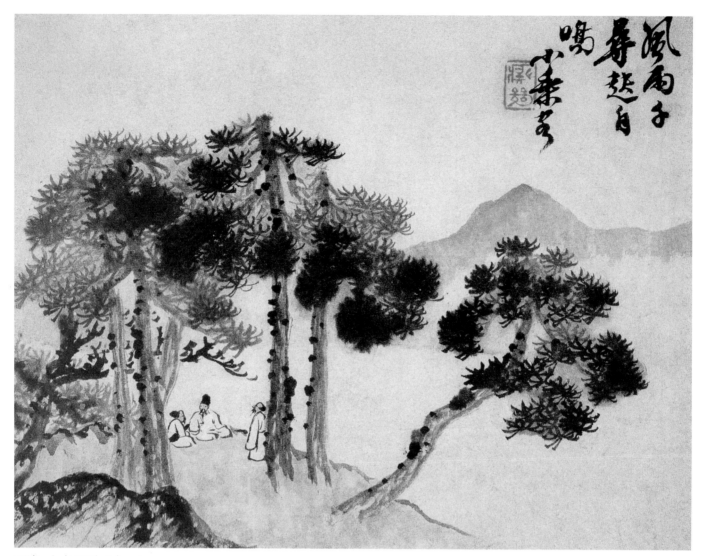

石涛·山水册页（十一）

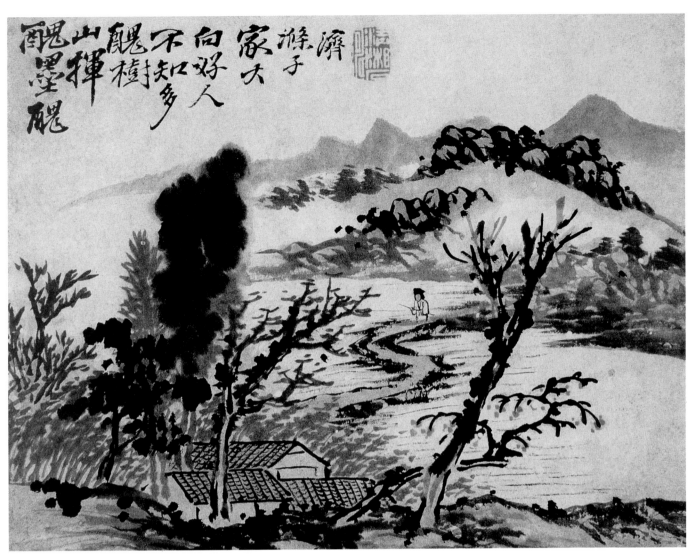

醉墨醒山挥醒树不知多向好人家大滁子济

石涛·山水册页（十二）

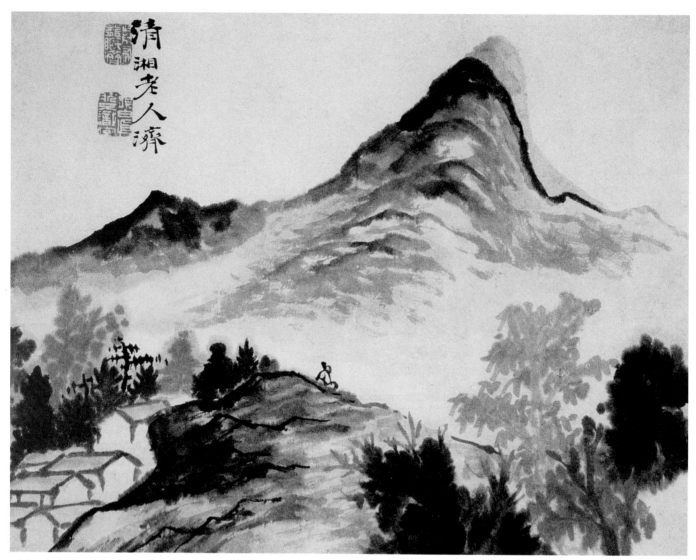

石涛·山水册页（十三）

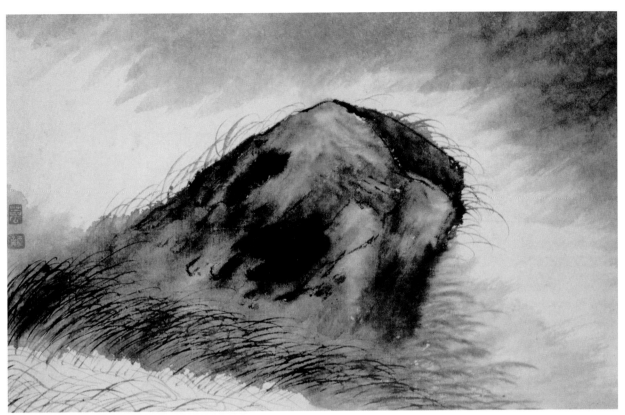

石涛·山水册页（一）

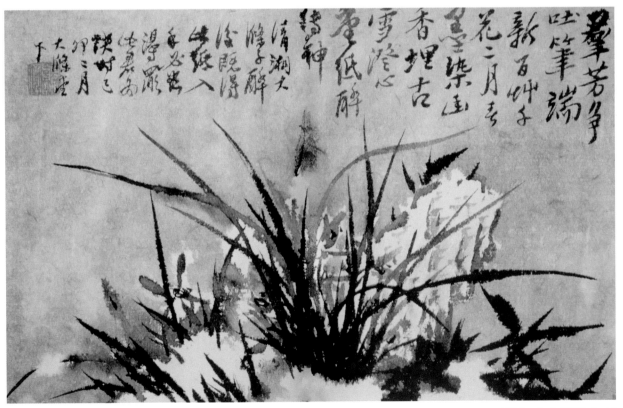

石涛·山水册页（二）

山水册之六

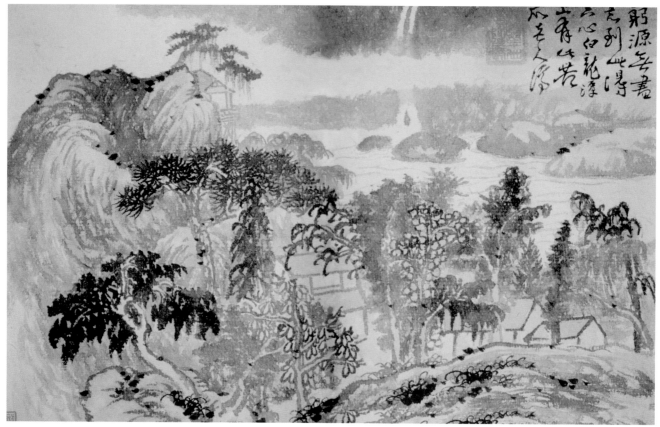

石涛·山水册页（三）

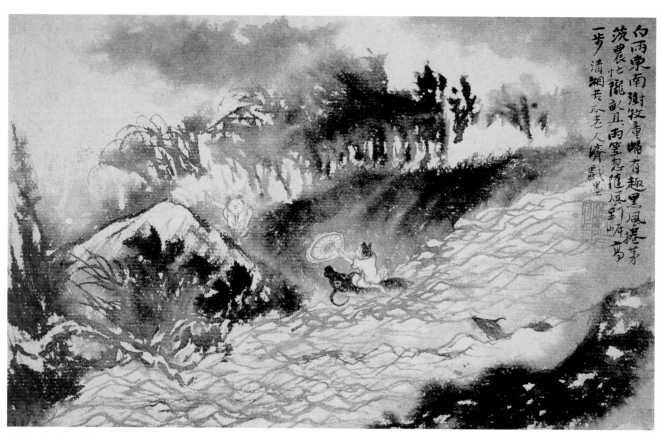

石涛·山水册页（四）

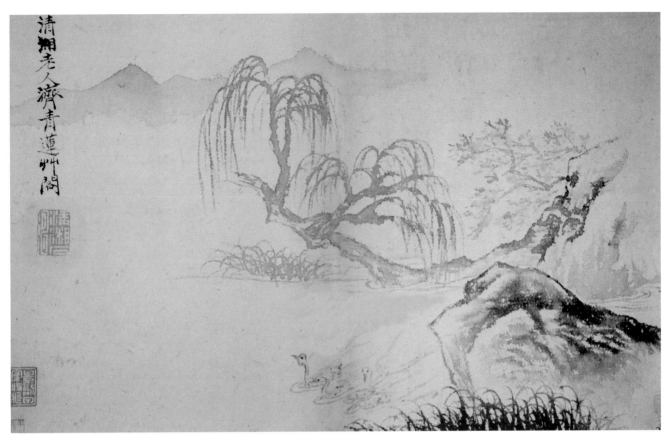

石涛·山水册页（五）

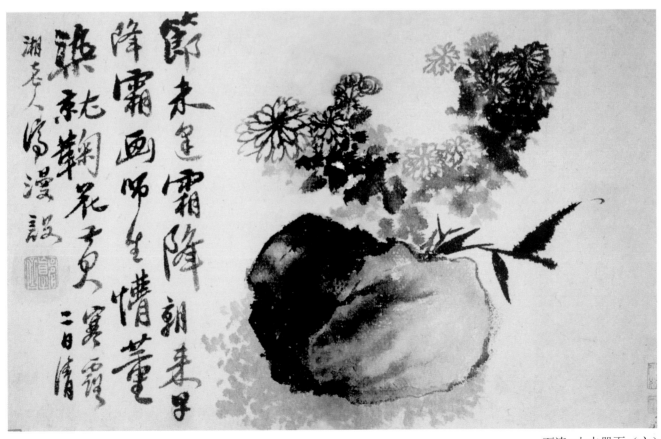

石涛·山水册页（六）

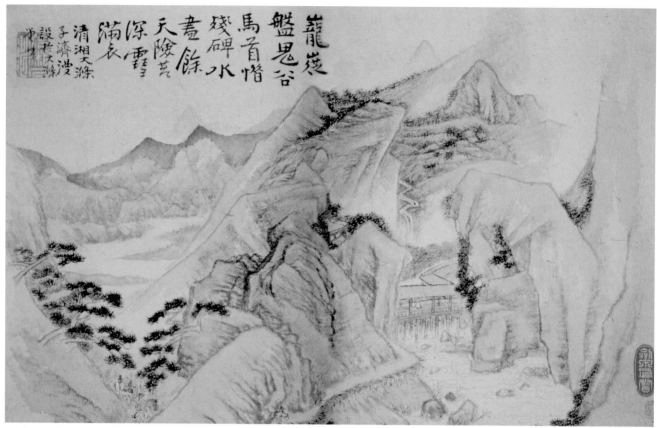

石涛·山水册页（七）

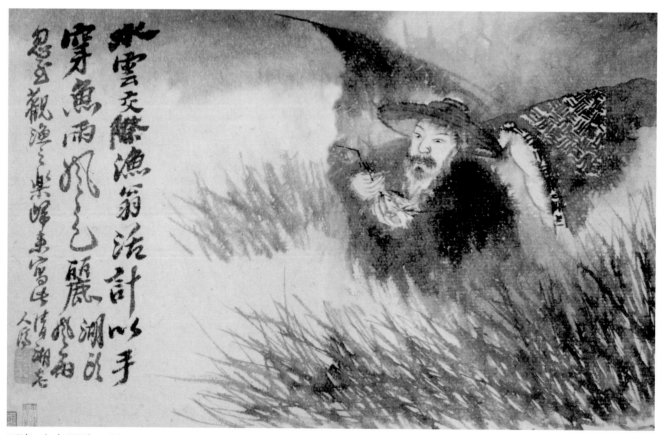

石涛·山水册页（八）

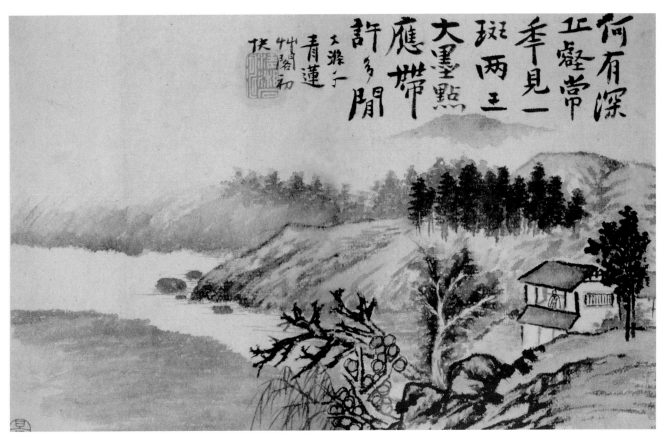

何有深
正壑常
季見一
斑兩玉
大墨點
應帶
許多閒

工游ナ
青蓮

石涛·山水册页（九）

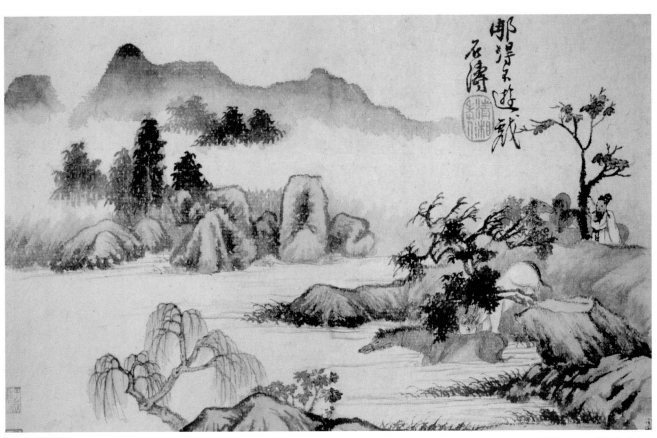

石涛·山水册页（十）

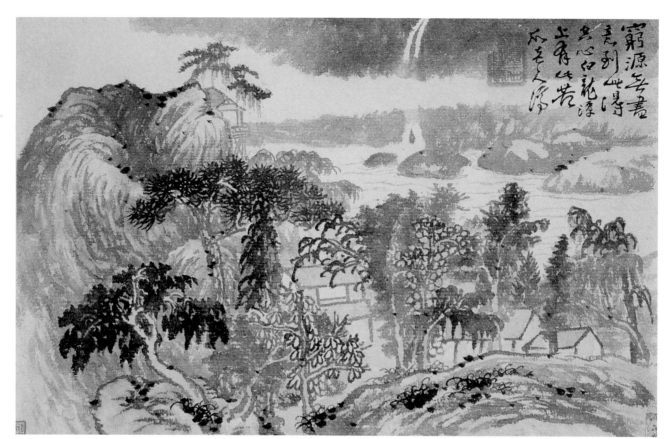

石涛·山水册页（十一）

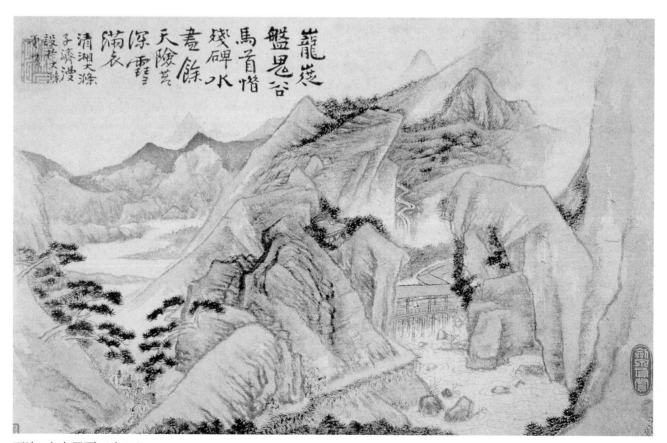

石涛·山水册页（十二）

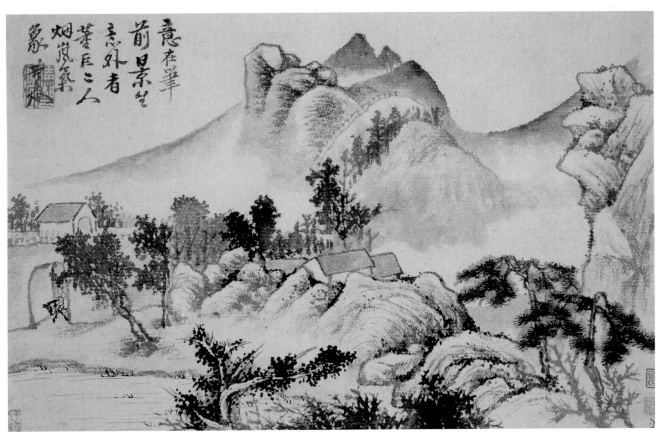

石涛·山水册页（十三）

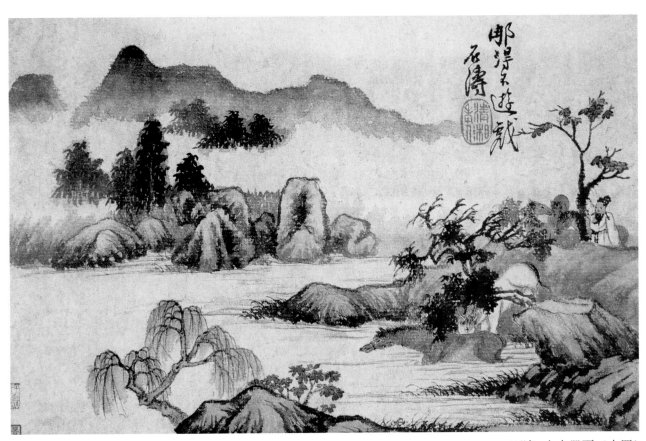

石涛·山水册页（十四）

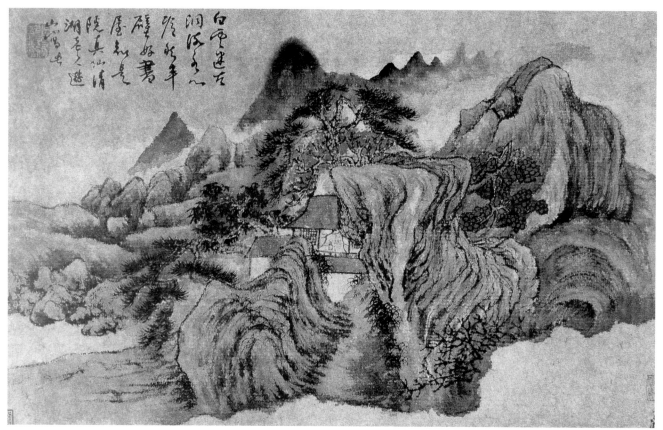

石涛·山水册页（十五）

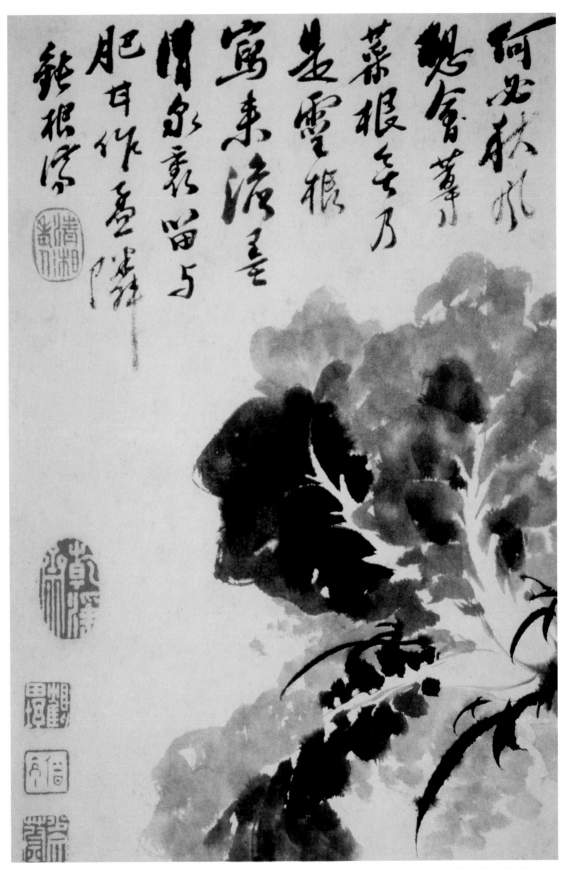

何必秋水魂含华菜根乞乃
是雪根写来泼墨消尔意留与
肥耳作吞咗软根净

花卉册

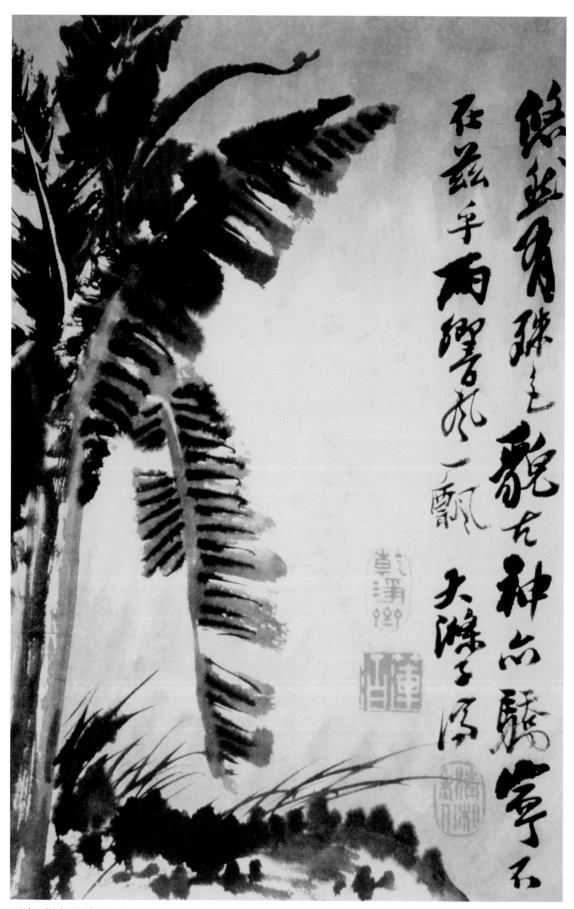

石涛·花卉册页（二）

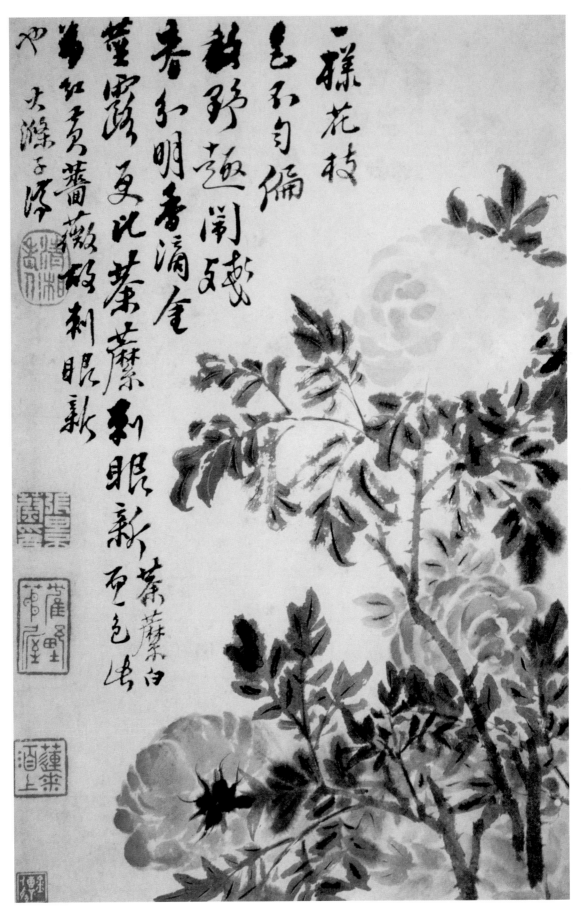

一样花枝
毫不匀偏
粉翘趣闹娥
春和明香滴金
蓝露更比蔷薇
红秀蔷薇破刺眼新
刺眼新更色浓
蔷薇白
大涤子济

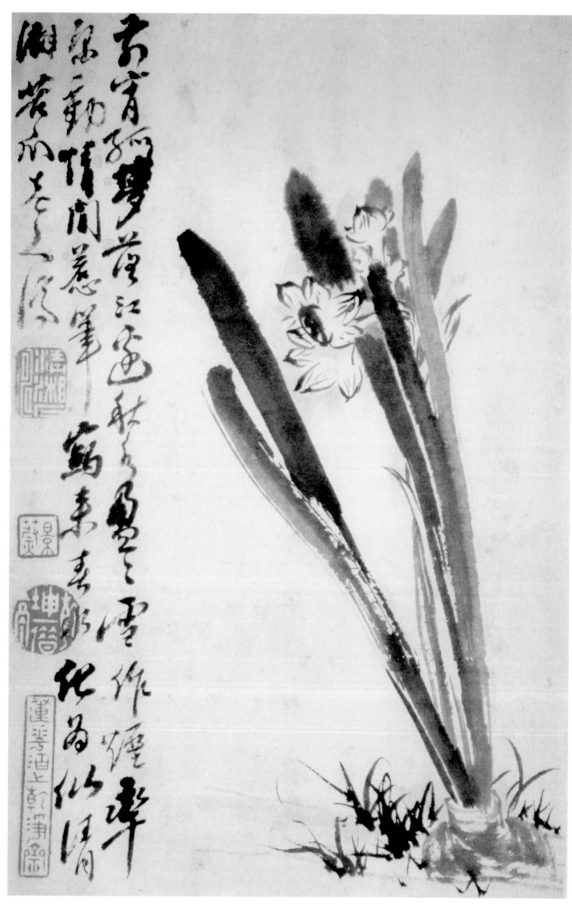

石涛·花卉册页（四）

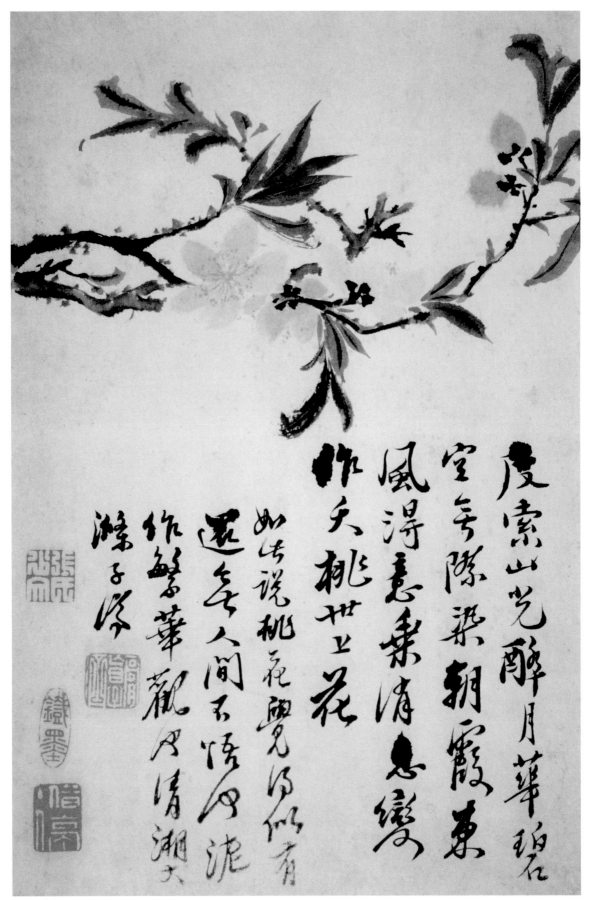

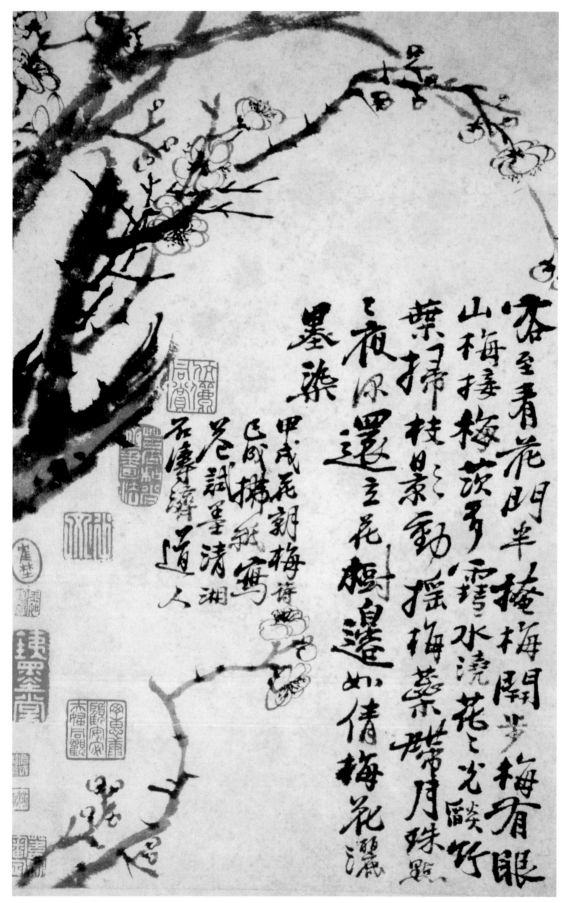

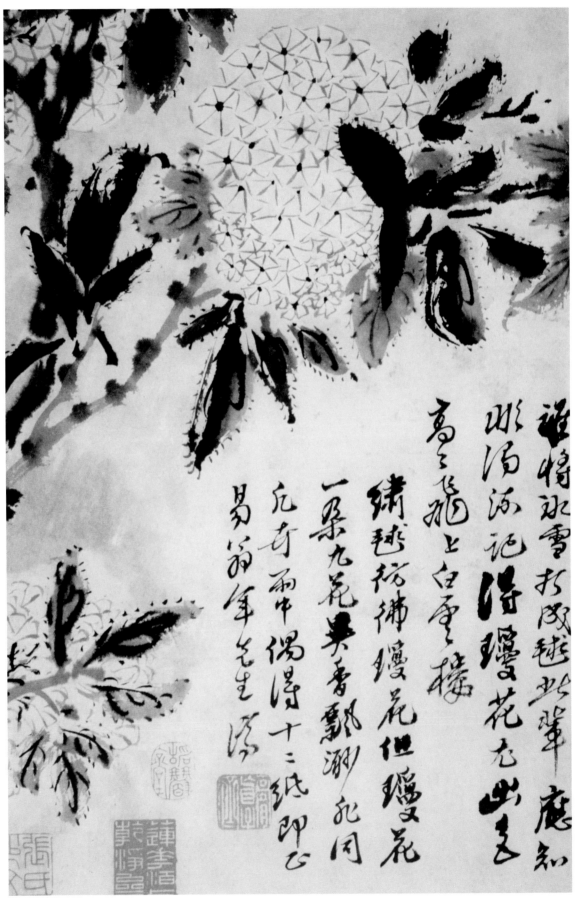

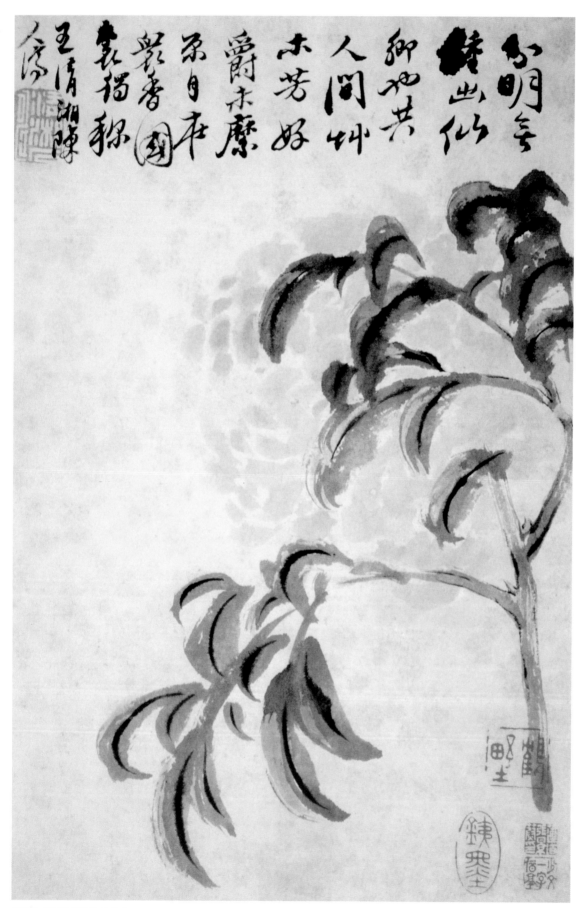

石涛·花卉册页（八）

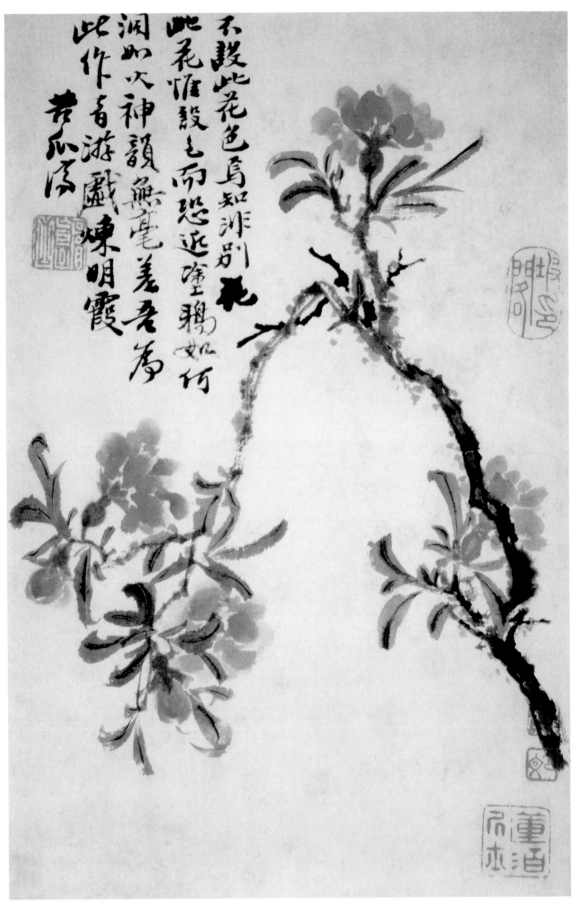

不设此花色写知非别花
此花惟设色而恐近涂鸦如行
润如火神韵无毫羞色为
此作者游戏炼明霞
苦瓜济

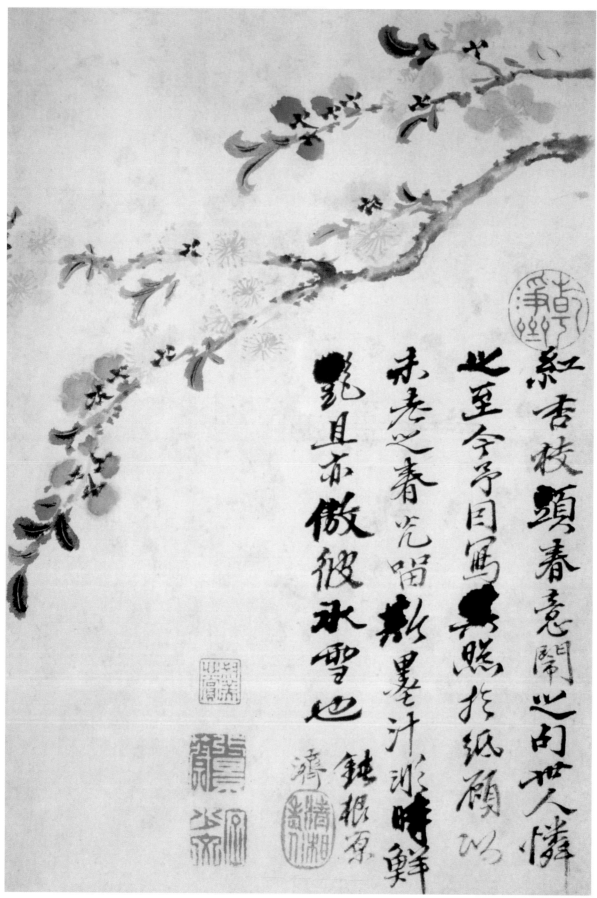

石涛·花卉册页（十）

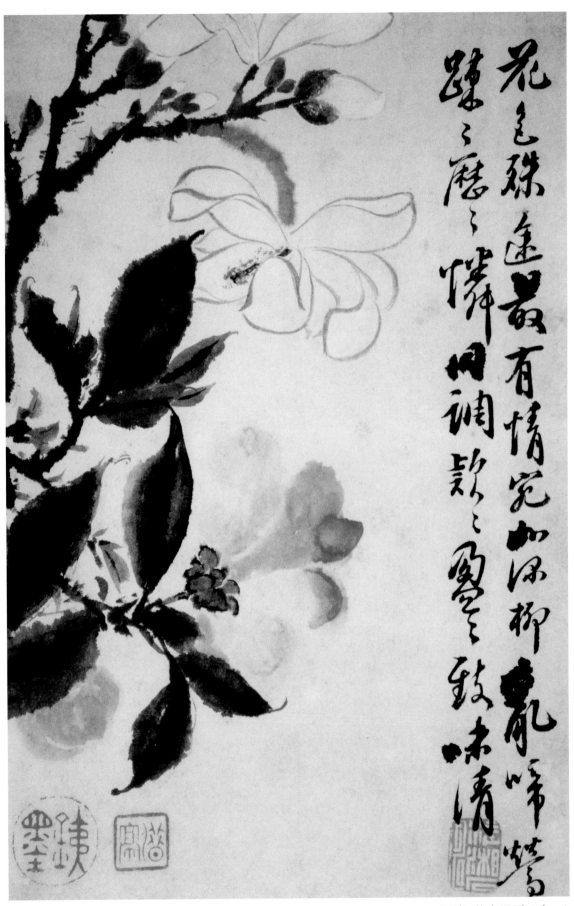

花色殊进最有情宛如深柳乱啼莺
蹀躞历历怜同调款款图画致味清

石涛·花卉册页（十一）

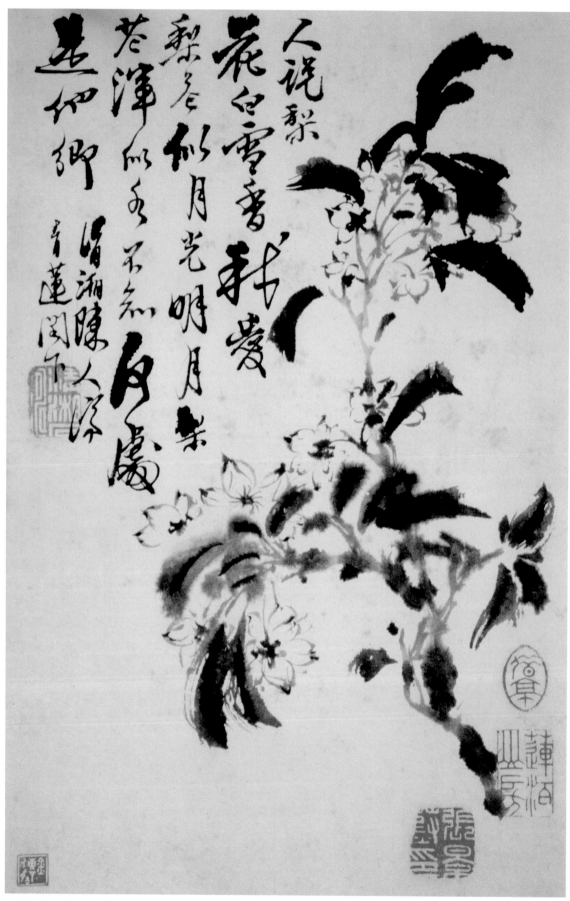

石涛·花卉册页（十二）

清·高其佩
(1672—1734)

　　高其佩（1672—1734），清代官员、画家，指画开山祖。字韦之，号且园、南村、书且道人。别号颇多，另有山海关外人、创匠等。奉天辽阳（今属辽宁）人，官至刑部侍郎。工诗善画，所绘人物山水，均苍浑沉厚，尤善指画，晚年遂不再用笔。他年轻时，学习传统绘画，山水、人物受吴伟的影响，中年以后，开始用指头作画，所画花木、鸟兽、鱼、龙和人物，无不简括生动，意趣盎然。

　　高其佩是"扬州八怪"罗聘之师。其艺术才华出众，能诗、工画，他在细绢上所描绘的亭台楼阁、人物、花鸟、鱼虫等等，笔墨精细，设色艳丽，精妙绝伦。他在临摹了大量的前代名人作品，打下了深厚的根基之后，开创了一条新路。大胆地创造出了别具情趣的"舍笔而求之于手"的表现技法。高其佩指画有"叱石成羊"之妙，他创作山水、人物、花鸟、走兽时，均信手一挥而就，"顷刻数十幅……无不绝人"。他一生的作画数量是惊人的。正如他侄孙高秉在《指头画说》一文中所述："自弱冠至七旬，不下五六万幅。"可惜其大部分早已失传，保存下来的多藏于各地博物馆，铁岭县文化馆过去曾存有春、夏、秋、冬四幅《竹》。

　　高其佩晚年，虽指画声誉远播朝鲜，但他依然绘画，"甲残至吮血，日匿频烧烛"。传世作品有《指画人物图》、《杂画图》等。

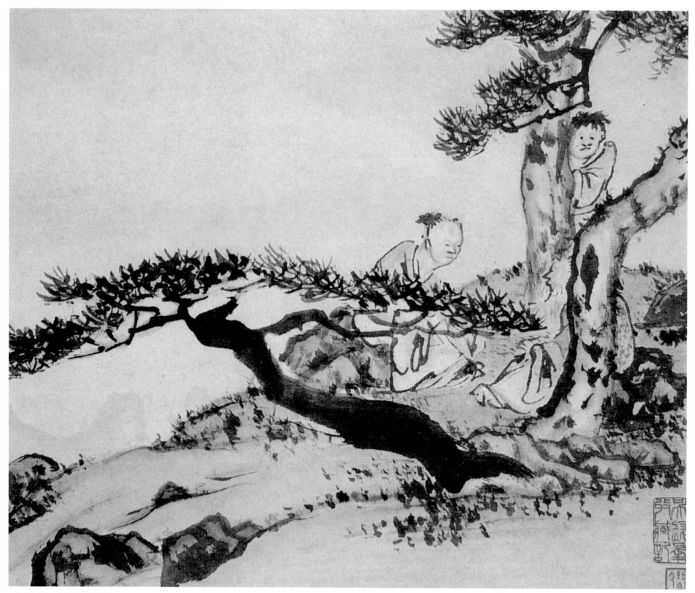

高其佩·人物册页（一）

人物册

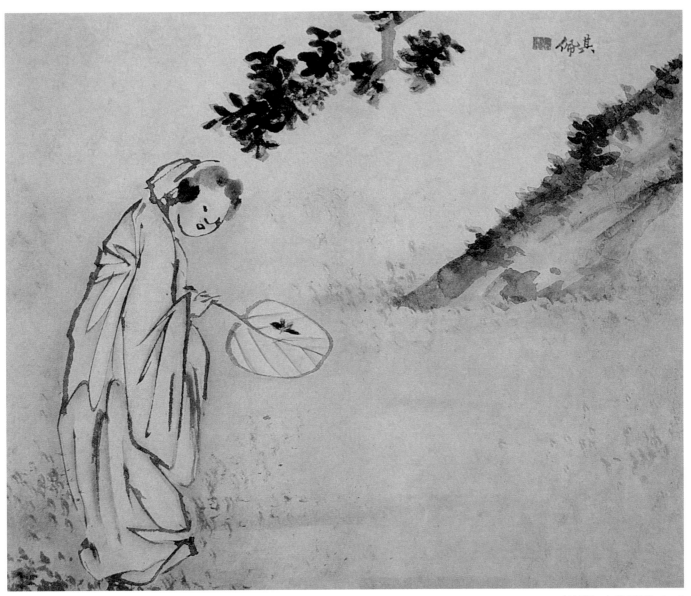

高其佩·人物册页（二）

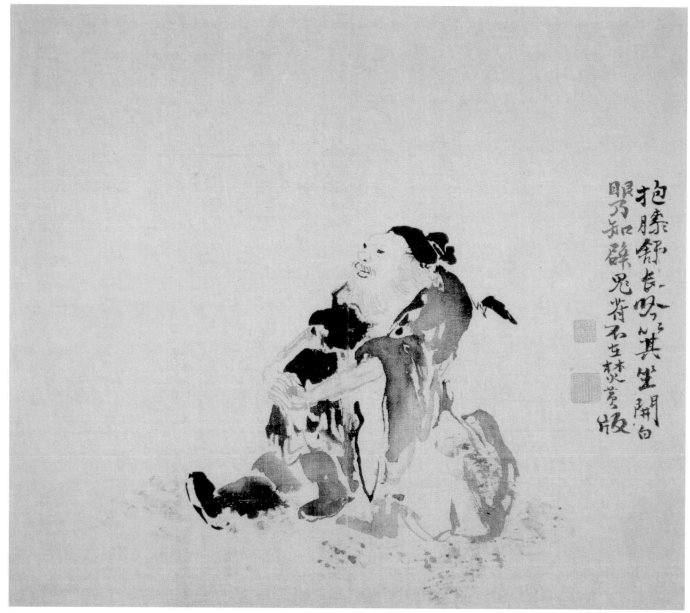

高其佩·人物册页（三）

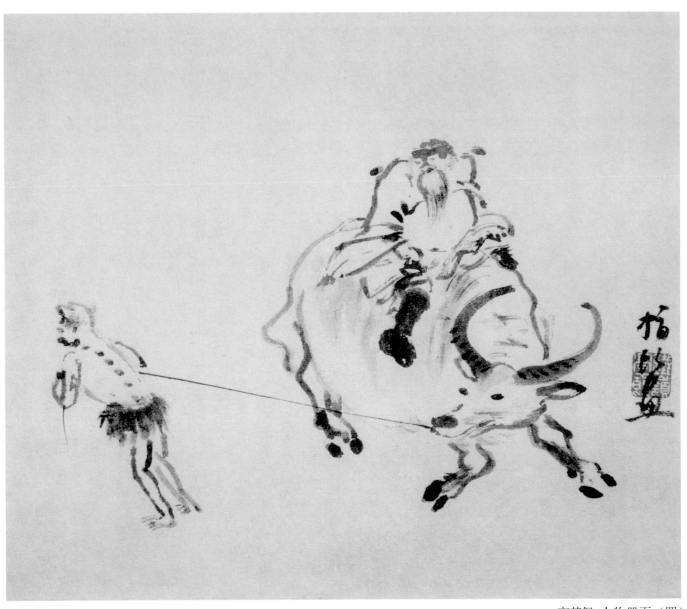

高其佩·人物册页（四）

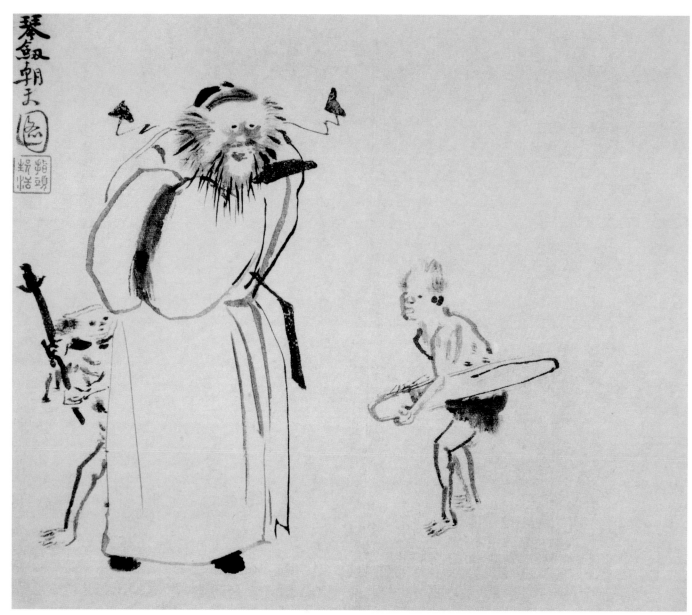

高其佩·人物册页（五）

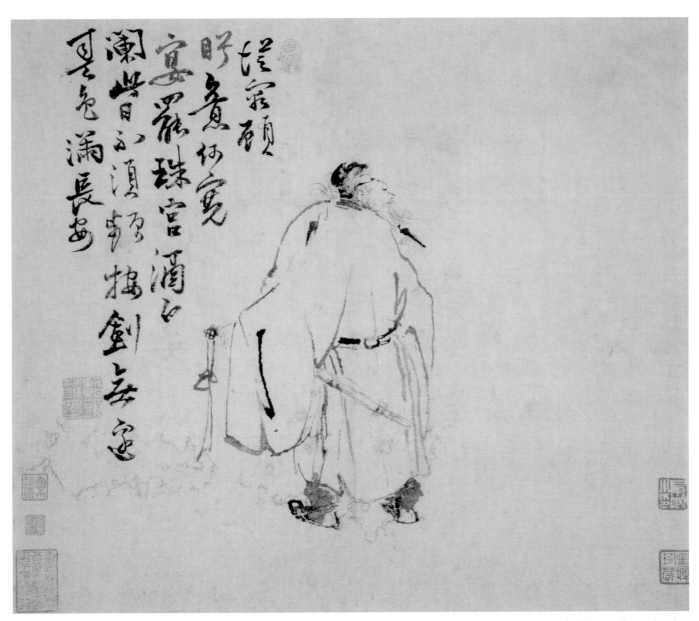

高其佩·人物册页（六）

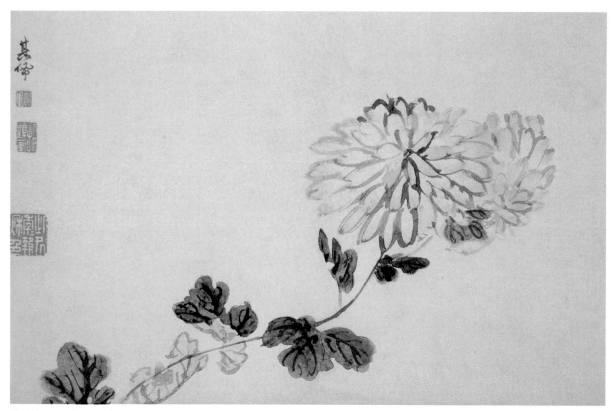

高其佩·花鸟册页（一）

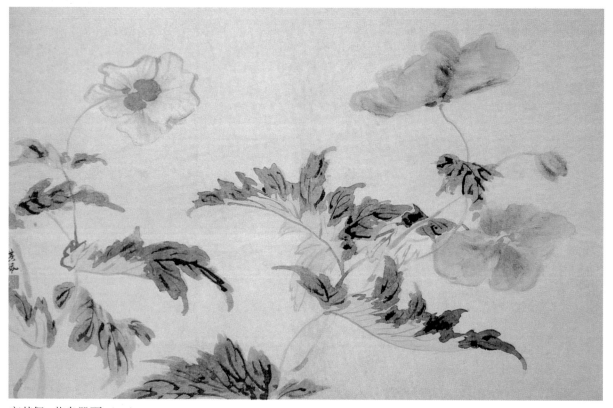

高其佩·花鸟册页（二）

花鸟册

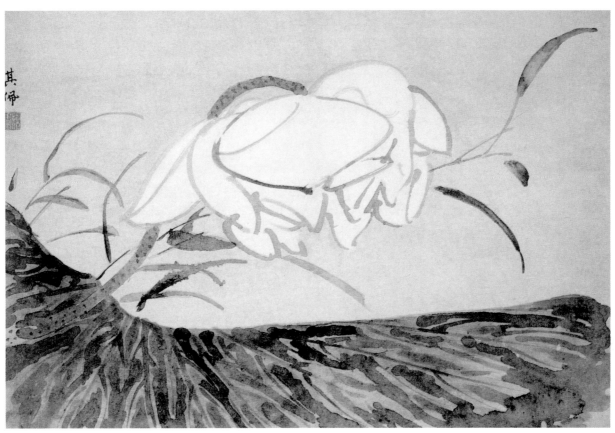

高其佩 · 花鸟册页（三）

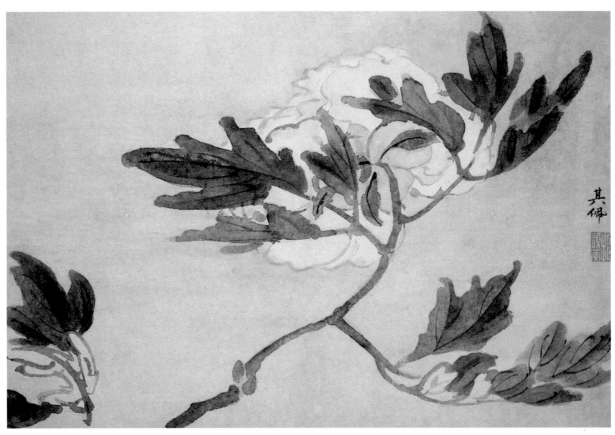

高其佩 · 花鸟册页（四）

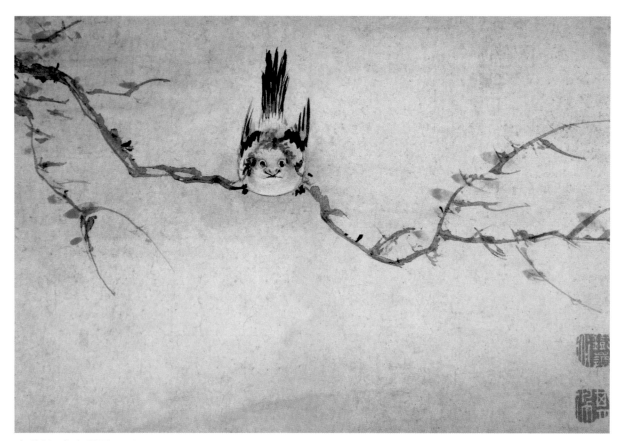

高其佩·花鸟册页（五）

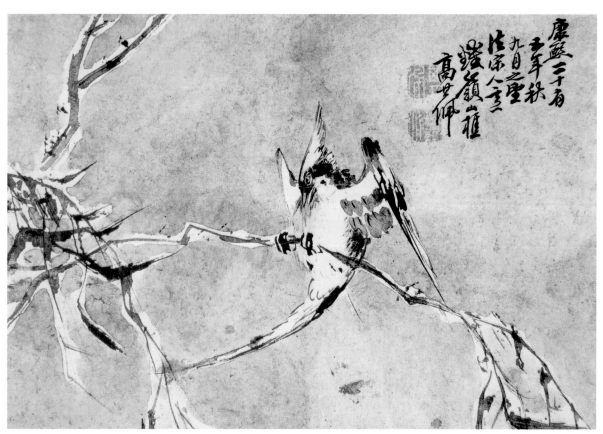

高其佩·花鸟册页（六）

清·李鱓
(1686—1762)

　　李鱓(1686—1762)，清代画家，名亦作觯，字宗扬，号复堂、懊道人、墨磨人，"扬州八怪"之一，江苏省扬州府兴化县（今兴化市）人。

　　李鱓是明代状元宰相李春芳的第六代裔孙，后代定居江苏镇江。李鱓康熙五十年中举，于康熙五十三年以绘画召为内廷供奉，因不愿受"正统派"画风束缚而被排挤但遭忌离职。于乾隆三年出任山东滕县知县。为政清简，颇得民心，因得罪上司而被罢官，后居扬州，以画为生。

　　李鱓工诗文书画，擅花卉虫鸟，初师蒋廷锡，画法工致；又师高其佩，进而趋向大笔写意，取法林良、徐渭、朱耷，落笔劲健而有气势。后又受石涛影响，擅花卉、竹石、松柏，早年画风工细严谨，颇有法度。其宫廷工笔画造诣颇深，中年始画风变化，转入粗笔写意，大胆泼辣，挥洒自如，感情充沛，富有气势。其作品对晚清花鸟画有较大的影响。

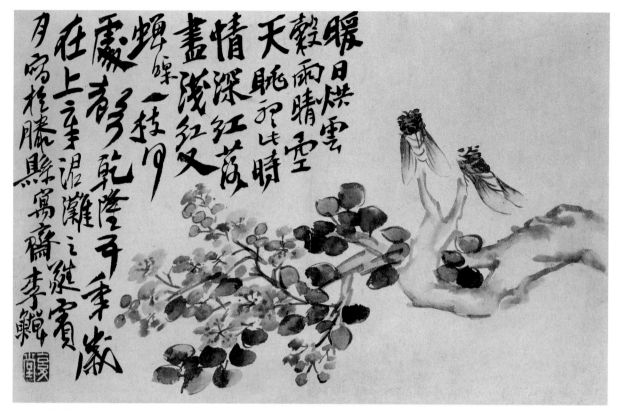

李鱓·花卉册页（一）

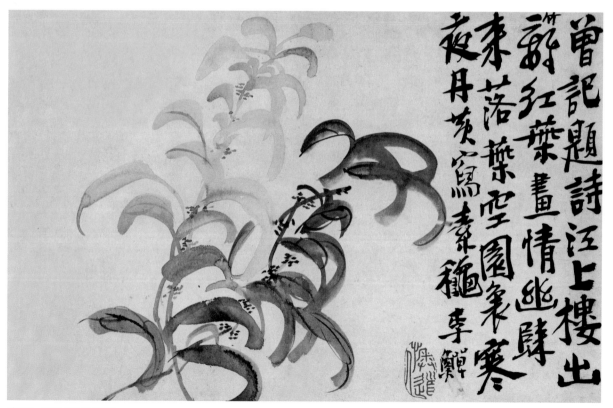

李鱓·花卉册页（二）

花卉册

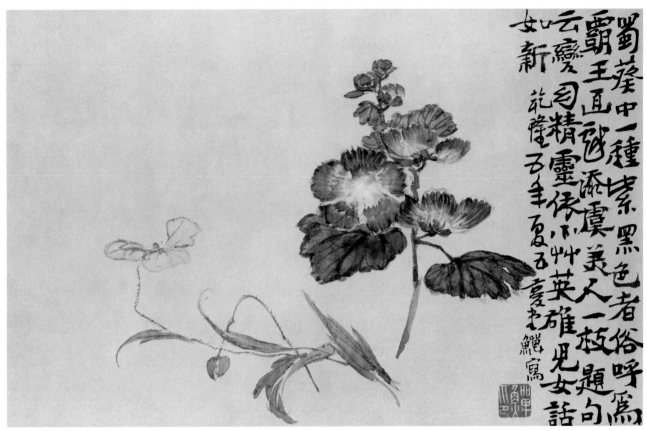

蜀葵中一種紫黑色者俗呼為
霸王直試添虞美人一板題句
云憂司精靈倭小艸英雄兒女話
女口新
乾隆乙卯夏乙憂書 鱓寫

李鱓·花卉册页（三）

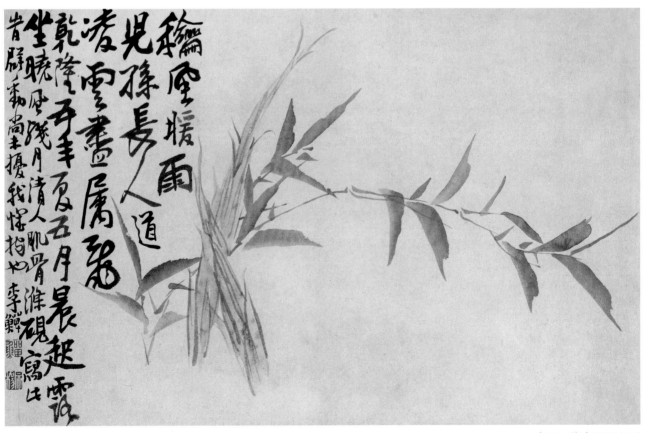

輪困援雨
兒孫長人道
凌雲畫屠罵
乾隆平手夏乙月晨起雲
坐曉風殘月清人肌骨漆硯憂寫比
肯辭霜曲生擾我愕拘也
李鱓寫

李鱓·花卉册页（四）

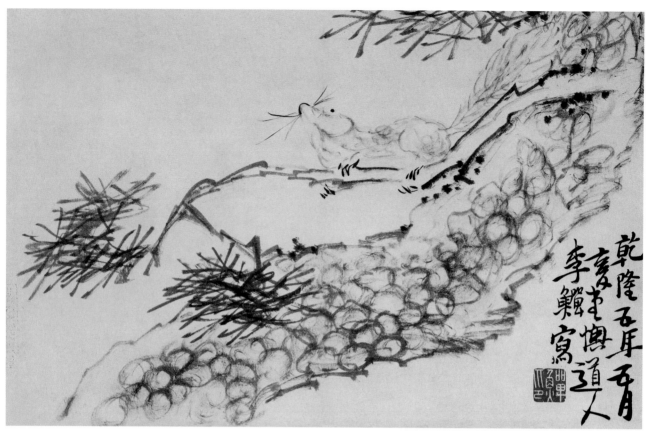

李鱓·花卉册页（五）

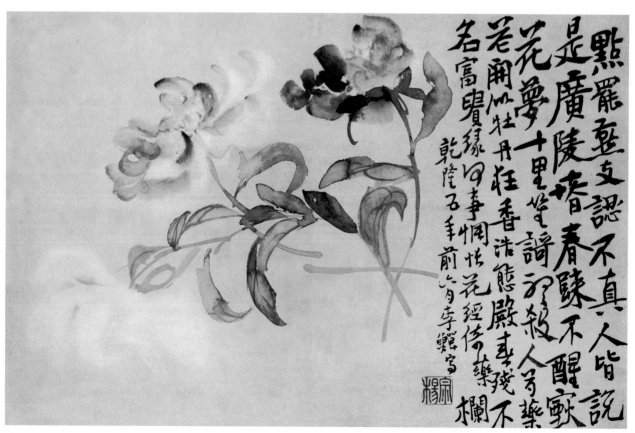

李鱓·花卉册页（六）

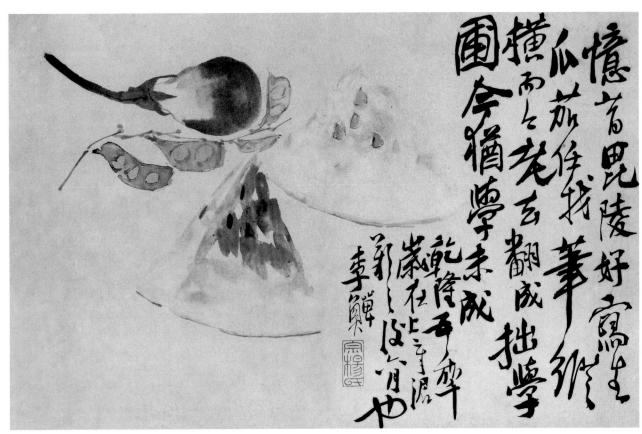

憶昔毘陵好寫生
瓜茄侯我筆縱橫
橫而已花去翻成拙學
團令猶學未成
乾隆壬午秋
嵩社上元寫況
郭之後六月也
李鱓

李鱓·花卉册页（七）

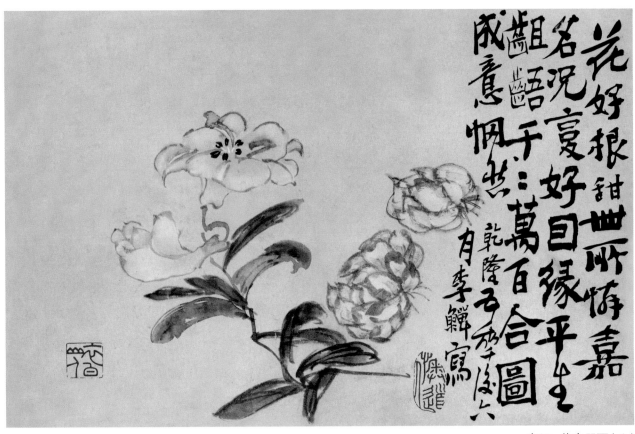

花好根甜無所悕嘉
名況憂好目緣平生
齟齬于世萬百合圖
成意悕世
乾隆壬午夏六
月李鱓寫

李鱓·花卉册页（八）

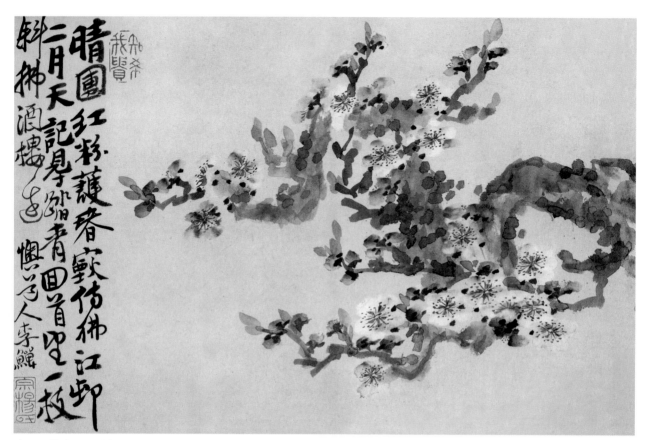

李鱓·花卉册页（九）

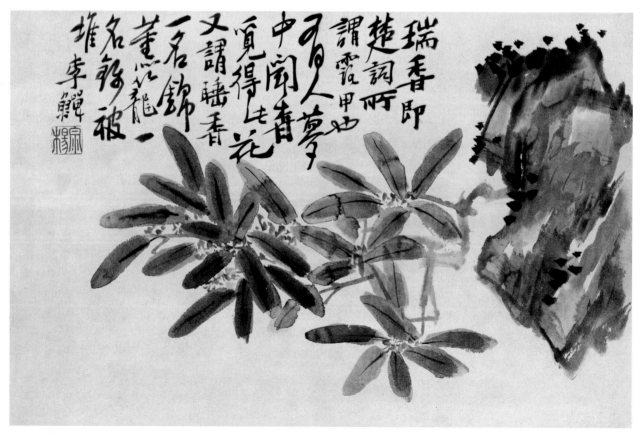

李鱓·花卉册页（十）

清·金农
(1687—1764)

　　金农（1687—1764），清代书画家，"扬州八怪"之首。字寿门、司农、吉金，号冬心、稽留山民、曲江外史、昔耶居士等，仁和（今浙江杭州）人，布衣终身。嗜奇好学，工于诗文书法，诗文古奥奇特，并精于鉴别。书法创扁笔书体，兼有楷、隶体势，时称"漆书"。擅画山水、人物、花卉、梅竹。其画造型奇古，善用淡墨干笔作花卉小品，笔墨稚拙，不求形似，别具古朴风格。

　　金农天资聪颖，早年读书于学者何焯家，与"西泠八家"之一的丁敬比邻，又与"浙西三高士"有交往并受熏陶，更增添了金农的博学多才。1736年受裘思芹荐举博学鸿词科，入都应试未中，郁郁不得志，遂周游四方，走齐、鲁、燕、赵，历秦、晋、吴、粤，终无所遇。年方五十，开始学画，由于学问渊博，浏览名迹众多，又有深厚书法功底，终成一代名家。晚寓扬州，卖书画以自给。妻亡无子，遂不复归。

　　金农博学多才，嗜奇好古，收金石文字千卷。精篆刻、鉴赏，善画竹、梅、鞍马、佛像、人物、山水。尤精墨梅。所作梅花，枝多花繁，生机勃发，古雅拙朴。代表作有：《东萼吐华图》、《空捍如洒图》、《腊梅初绽图》、《玉蝶清标图》、《铁轩疏花图》、《菩萨妙相图》、《琼姿侥赏图》等。

一并笔者松十语人抱写描墨如花瘦低轻欲风
词题小长九　无怨他写池许枝得舞裳去吹

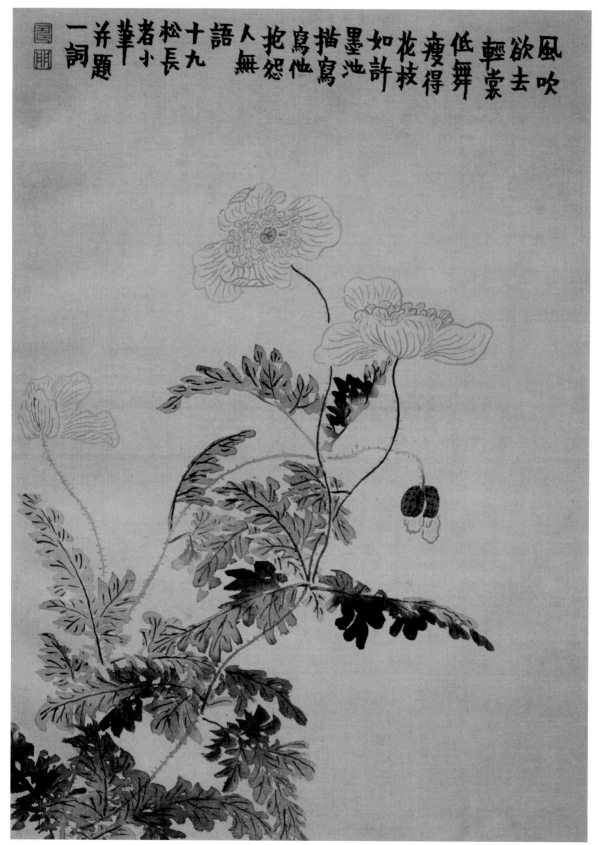

金农·花卉动物册页（一）

花卉动物册

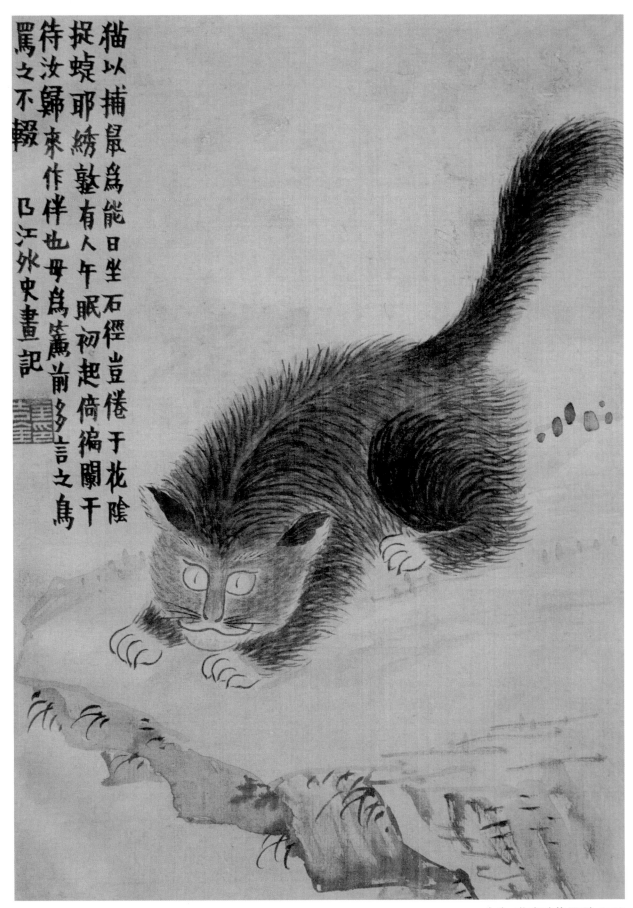

猫以捕鼠爲能日坐石徑豈倦于花隂
捉蟆耶綉墩有人午眠初起倚徧闌干
待汝歸來作伴也毋爲籬前多言之鳥
罵之不輟乃江外史畫記

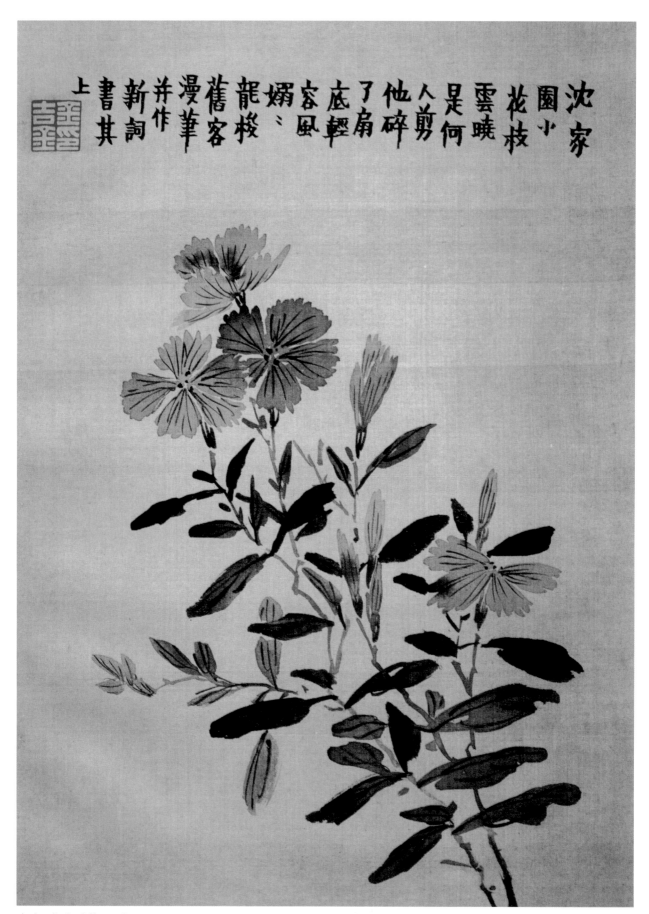

沈家園小花枝，是雲曉何人剪碎了他，底扇輕風徭三校，舊客漫並筆作新詞，書其上

金农·花卉动物册页（三）

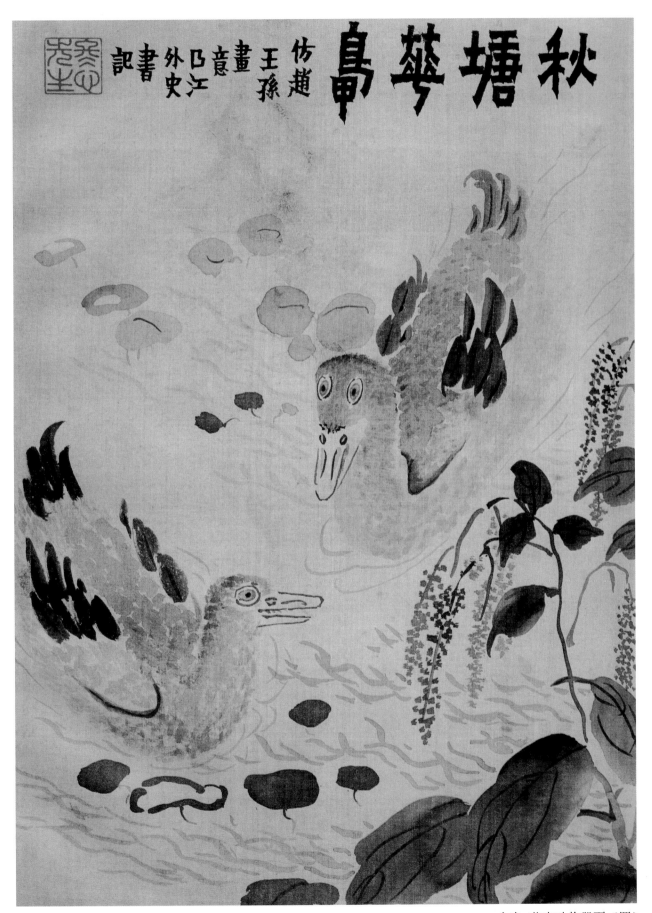

秋塘凫鸟

仿赵王孙画意，乃江外史书记。

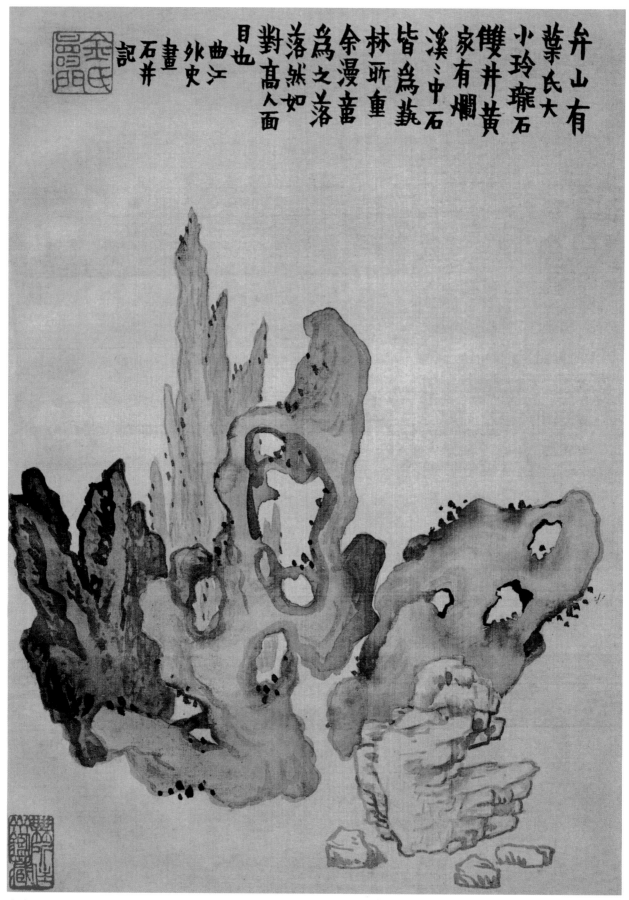

卉山有
葉氏大
小玲瓏石
雙井黃
家有爛
溪三中石
皆所為藝
林所重
余漫童
為之落
落然如落
對高人面
目也
曲江
外史
畫
石井並
記

金农·花卉动物册页（五）

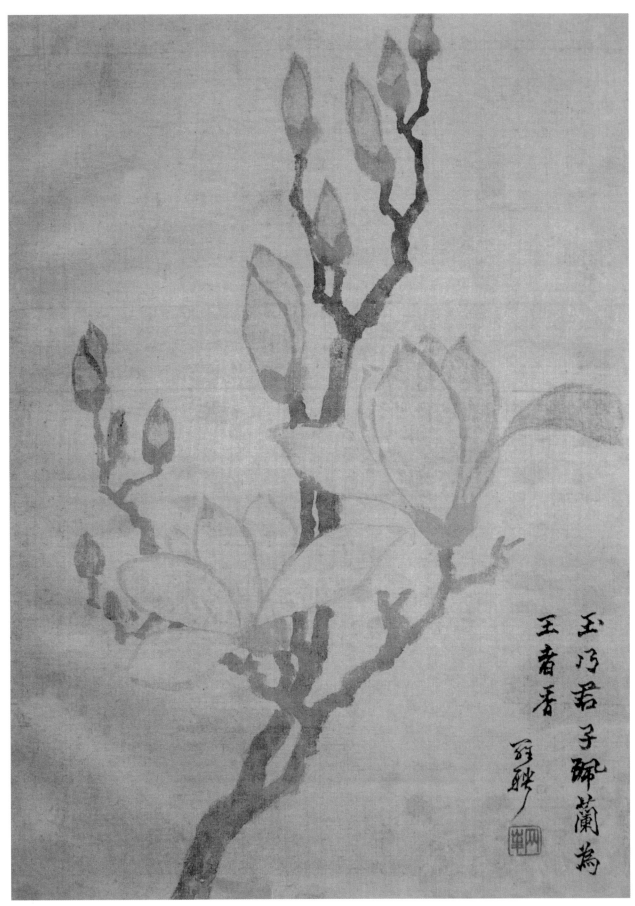

玉乃君子酲蘭为

玉者香

金农·花卉动物册页（六）

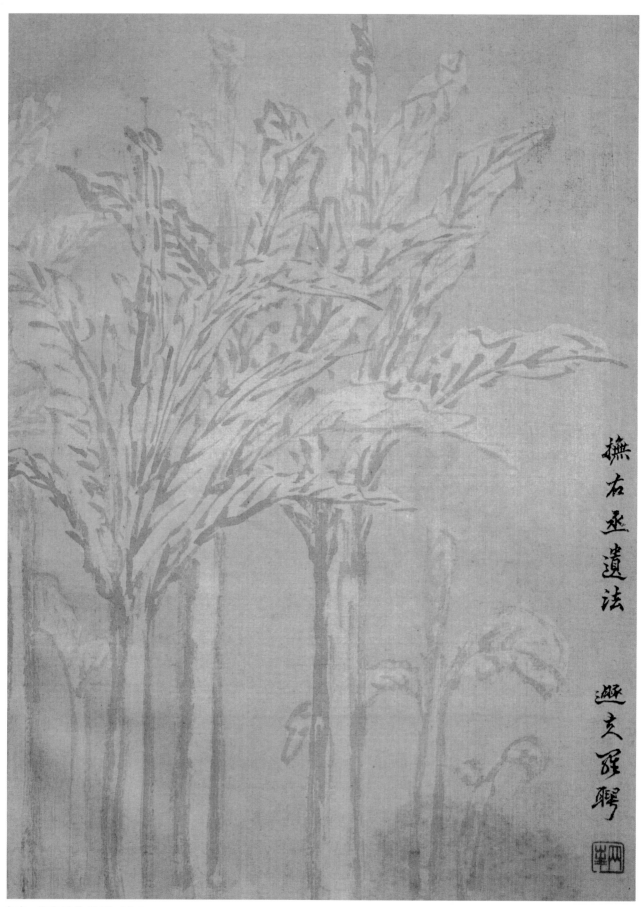

金农·花卉动物册页（七）

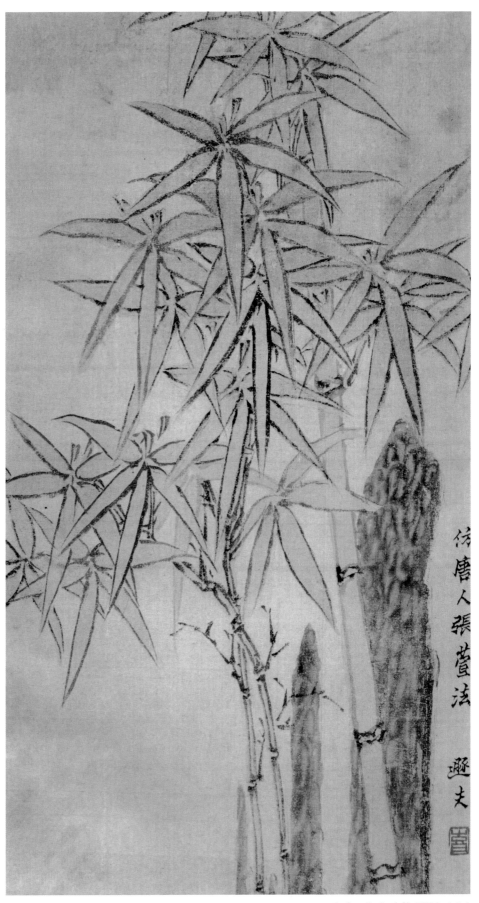

仿唐人張萱法 遯夫

金农·花卉动物册页（八）

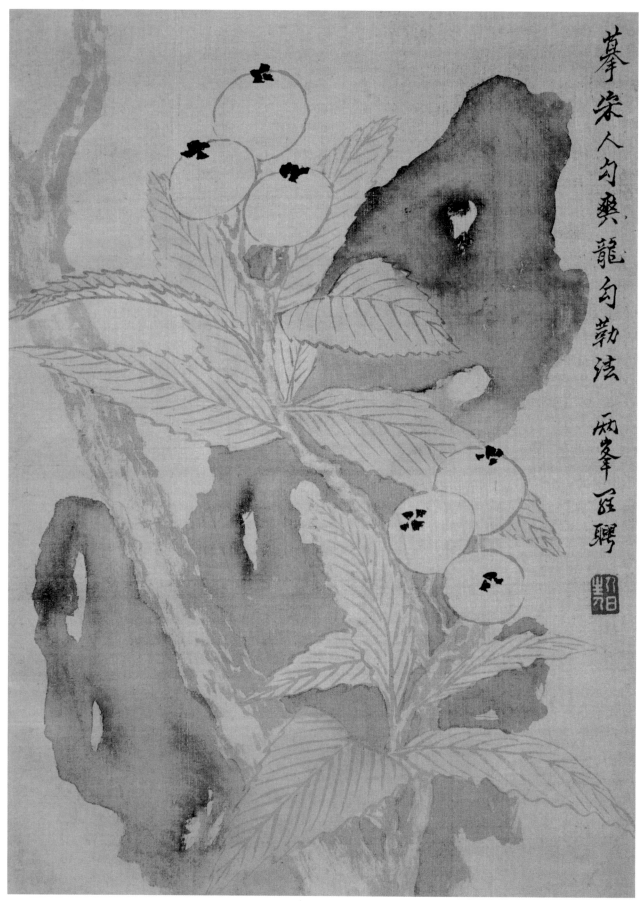

金农·花卉动物册页（九）

清·虚谷
(1823—1896)

虚谷(1823—1896),清代画家,海上四大家之一,被誉为"晚清画苑第一家"。僧人。俗姓朱,名怀仁,僧名虚白,字虚谷,别号紫阳山民、倦鹤,室名觉非庵、古柏草堂、三十七峰草堂。安徽新安(今歙县)人,移居江苏广陵(今扬州)。初任清军参将与太平军作战,意有感触,后出家为僧。

常往来于上海、苏州、扬州一带,以卖画为生,自谓"闲来写出三千幅,行乞人间作饭钱"。与任伯年、高邕之、胡公寿、吴昌硕、倪墨耕等海上名家友善。他书画为全才,早年学界画,工人物写照。擅花果、禽鱼、山水,其中金鱼、松鼠尤为著名,书法亦精妙。他继承新安派渐江、程邃画风并上溯宋元,又受华新罗等扬州画家影响,作画笔墨老辣而奇拙。运用干笔偏锋,敷色以淡彩为主,偶而亦用强烈对比色,风格冷峭新奇,隽雅鲜活,无一带滞相,匠心独运,开具一格,海派大师吴昌硕赞其为"一拳打破去来今"。他的名作颇多,如《梅花金鱼图》、《松鹤图》、《菊图》、《葫芦图》、《蕙兰灵芝图》、《枇杷图》等,皆为世代流传的精品。

山水册

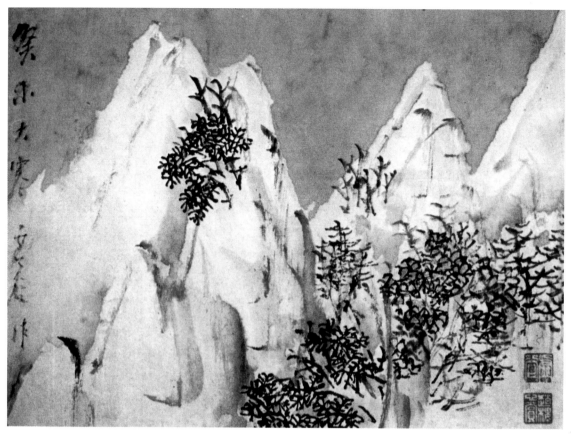

虚谷·山水册页（一）

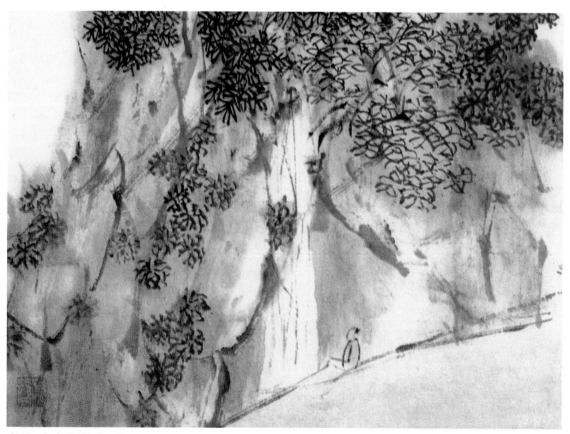

虚谷·山水册页（二）

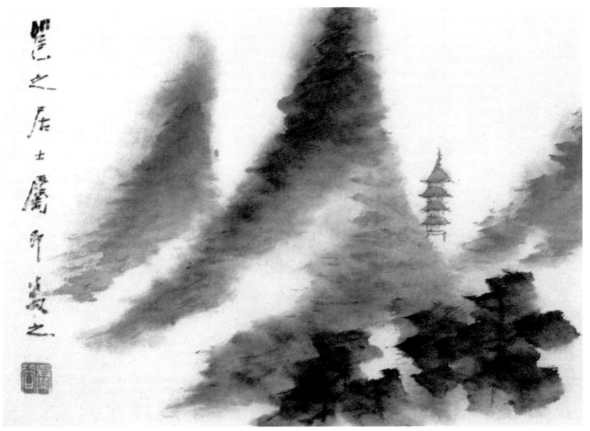

虚谷·山水册页（三）

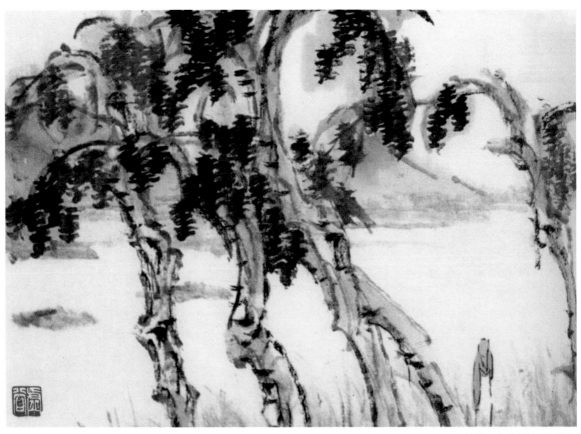

虚谷·山水册页（四）

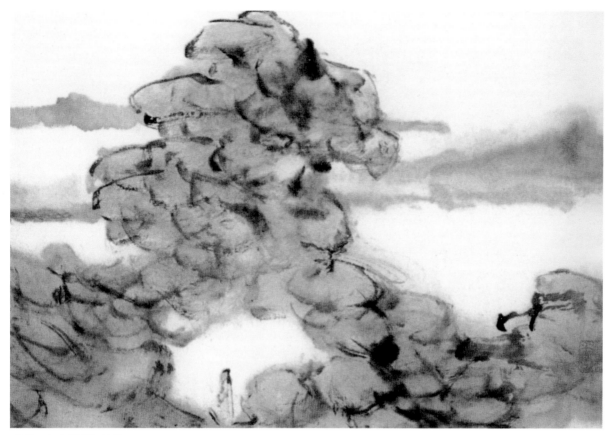

虚谷·山水册页（五）

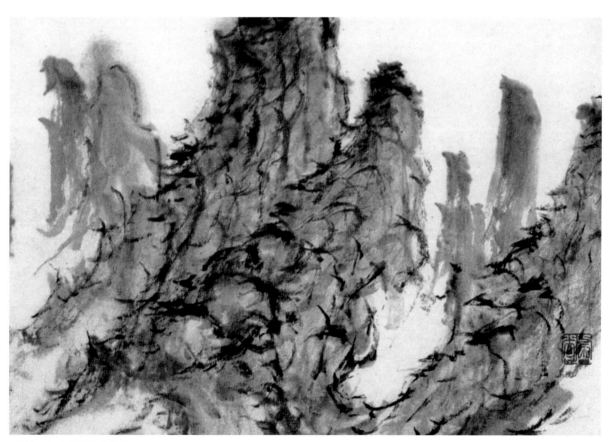

虚谷·山水册页（六）

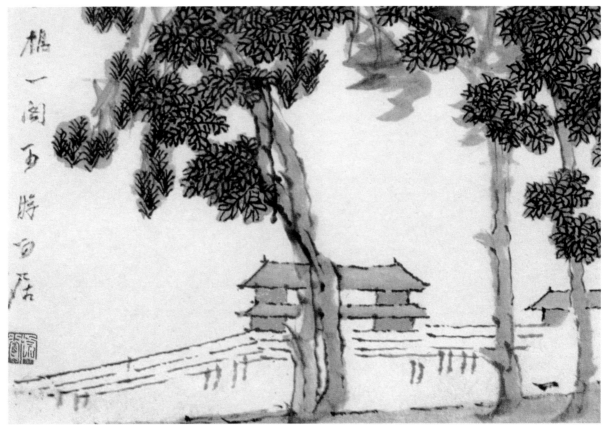

虚谷·山水册页（七）

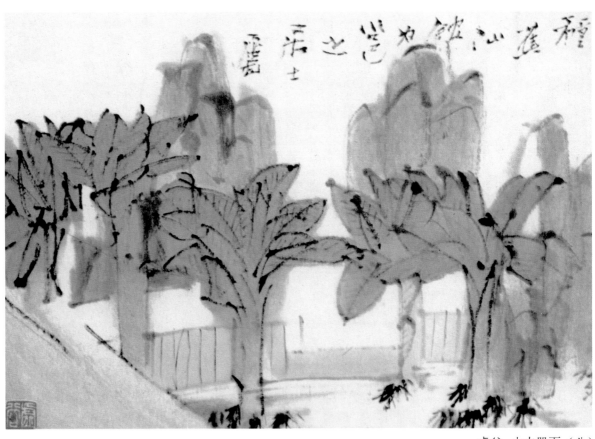

虚谷·山水册页（八）

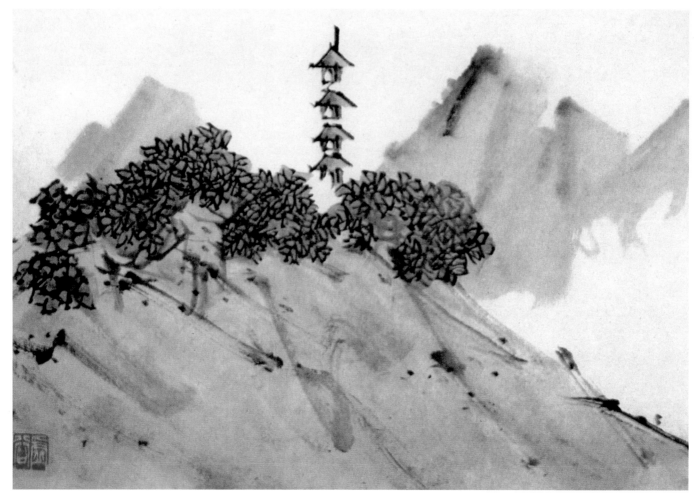

虚谷·山水册页（九）

花果动物册

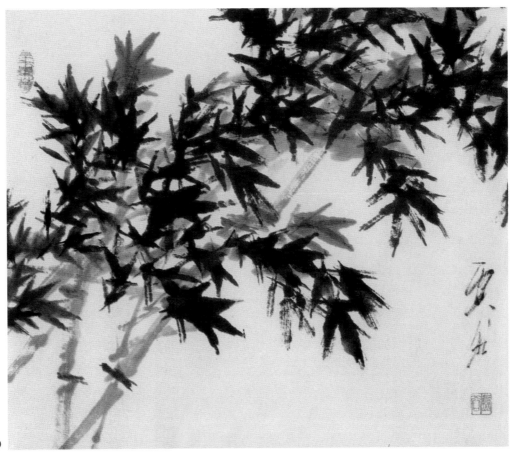

虚谷·花果动物册页（一）

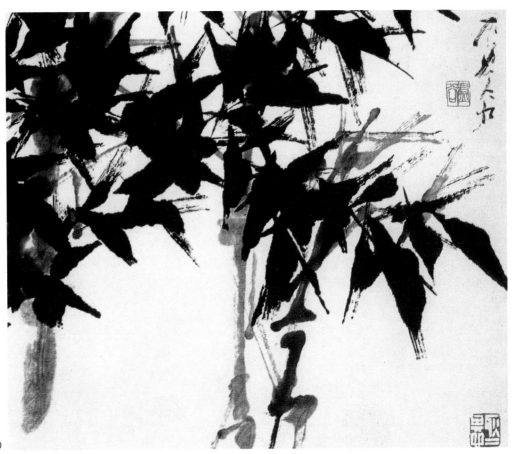

虚谷·花果动物册页（二）

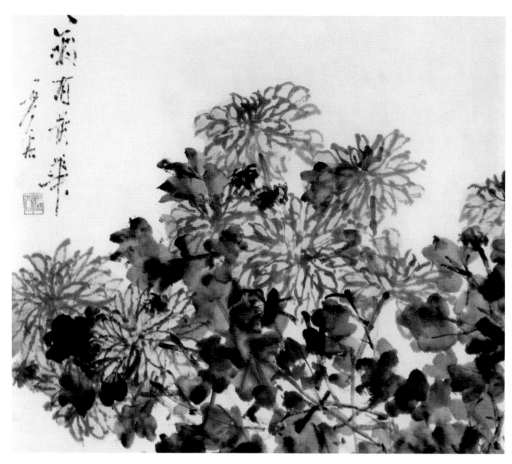

虚谷·花果动物册页（三）

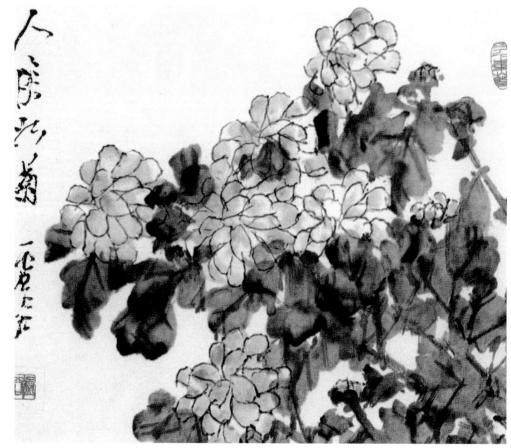

虚谷·花果动物册页（四）

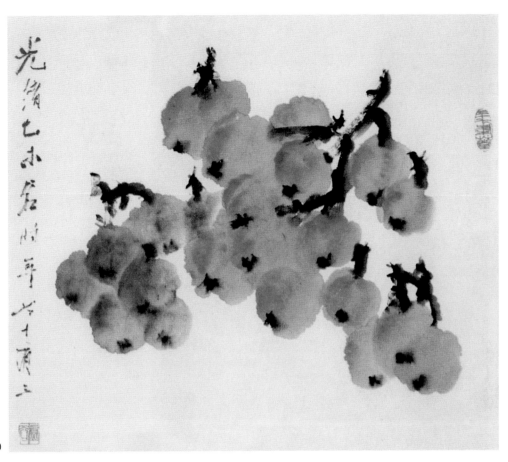

虚谷·花果动物册页（五）

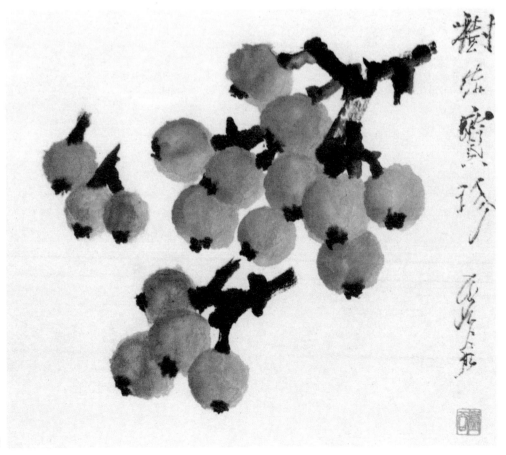

虚谷·花果动物册页（六）

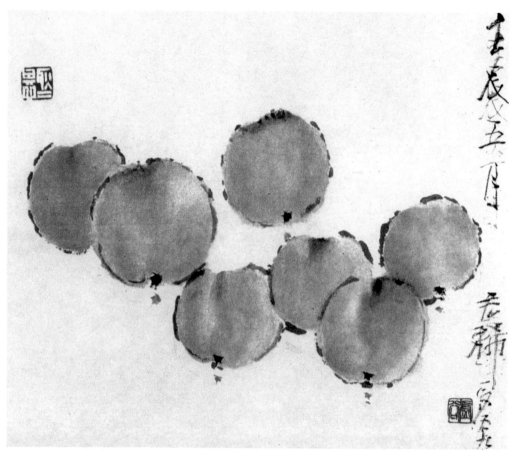

虚谷·花果动物册页（七）

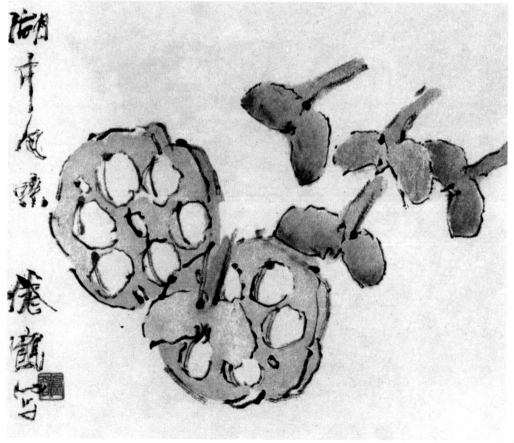

虚谷·花果动物册页（八）

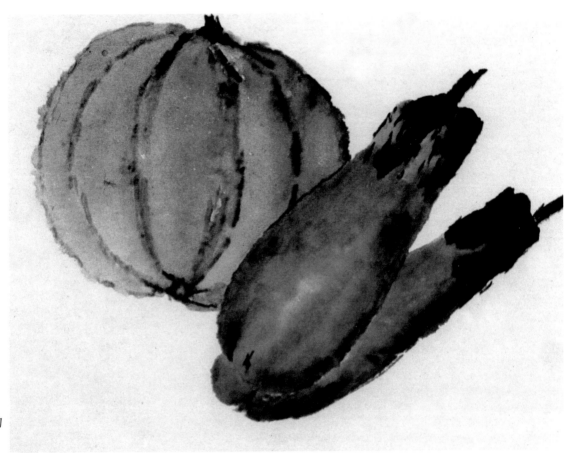

虚谷·花果动物
册页（九）

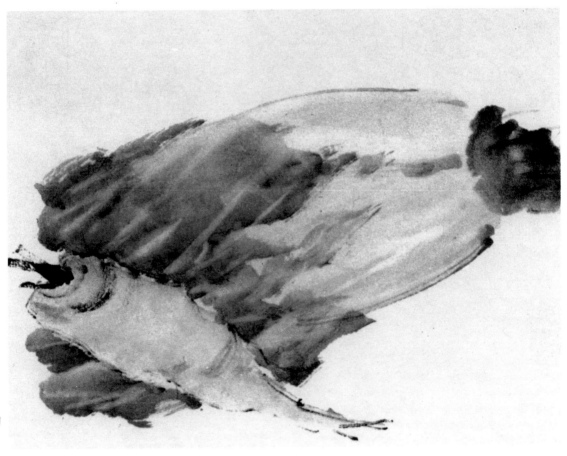

虚谷·花果动
物册页（十）

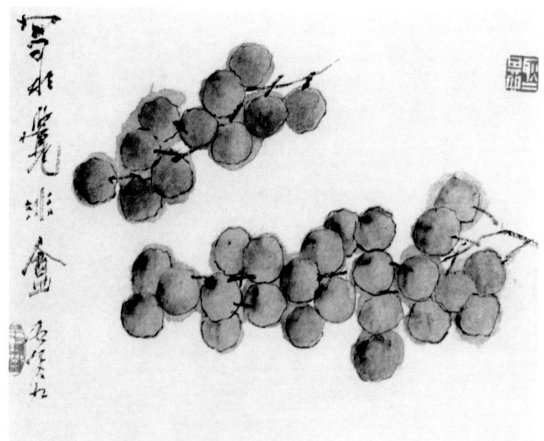

虚谷·花果动物
册页（十一）

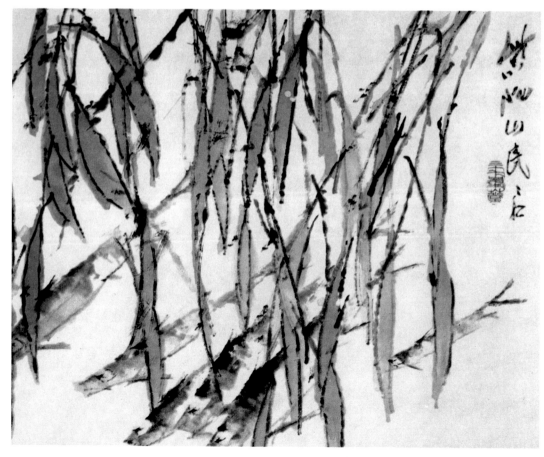

虚谷·花果动物
册页（十二）

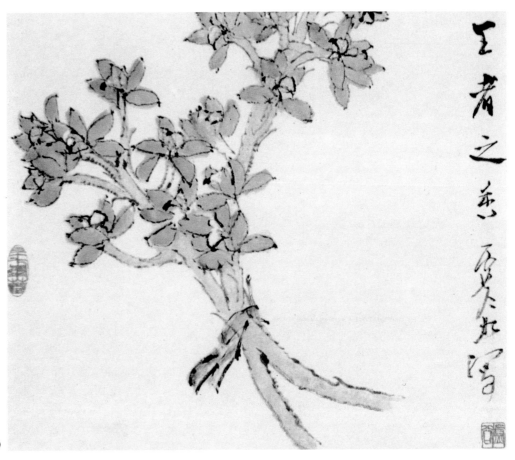

虚谷·花果动物册页（十三）

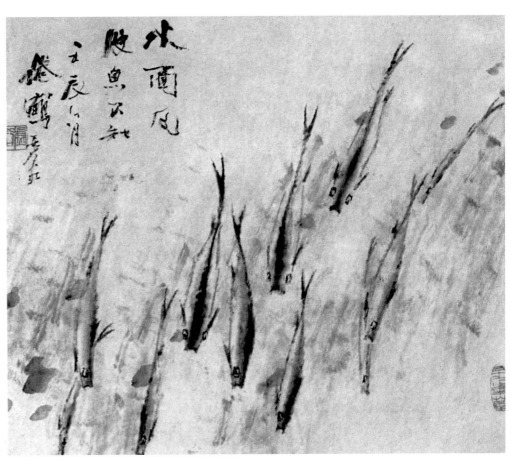

虚谷·花果动物册页（十四）

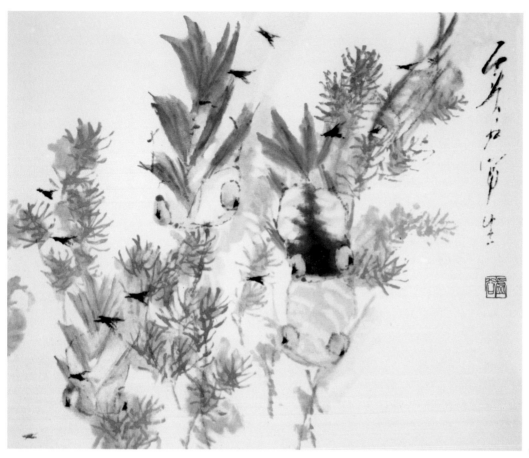

虚谷·花果动物册页（十五）

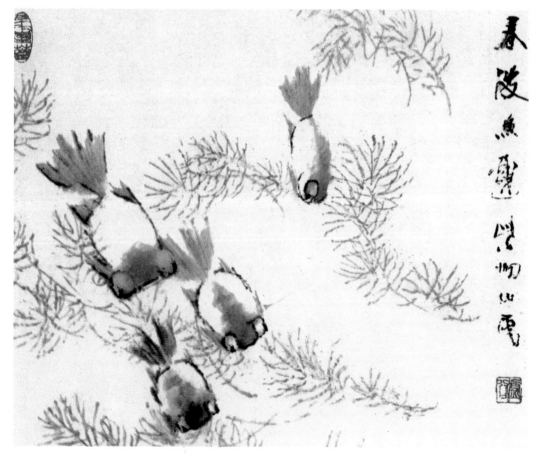

虚谷·花果动物册页（十六）

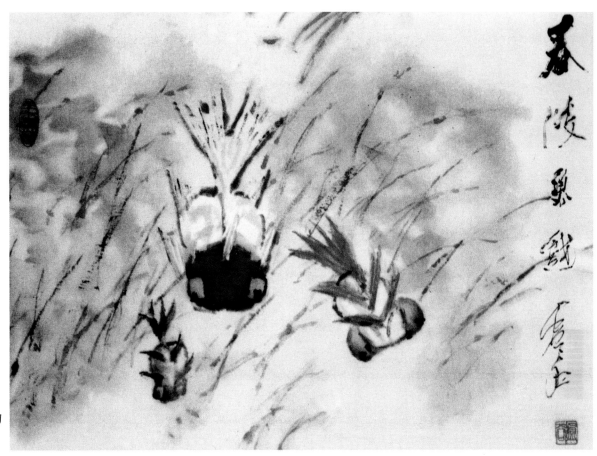

虚谷·花果动物
页（十七）

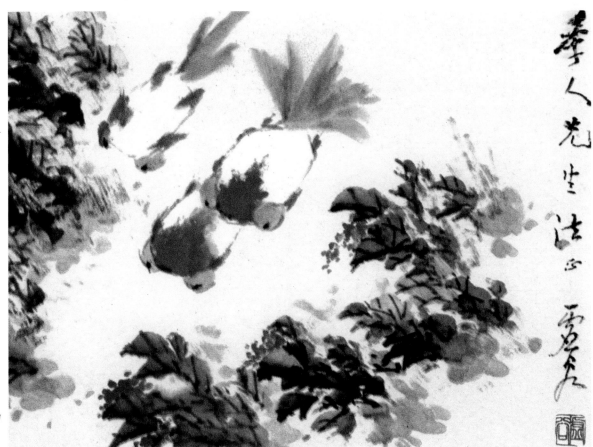

虚谷·花果动物
页（十八）

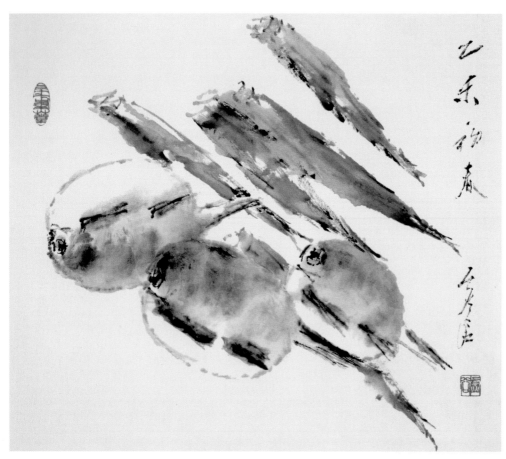

虚谷·花果动物册页（十九）

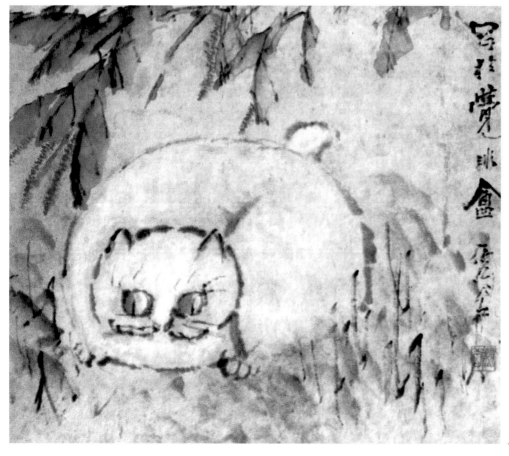

虚谷·花果动物册页（二十）

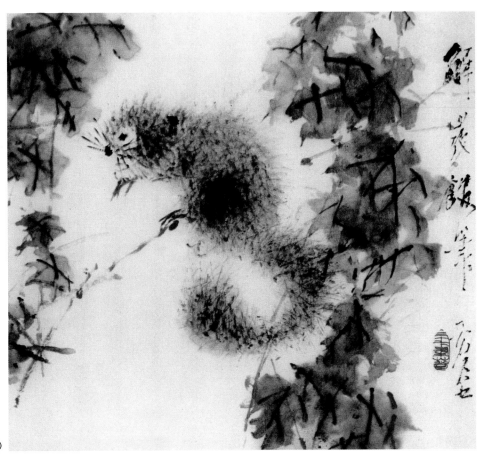

虚谷·花果动物册页（二十一）

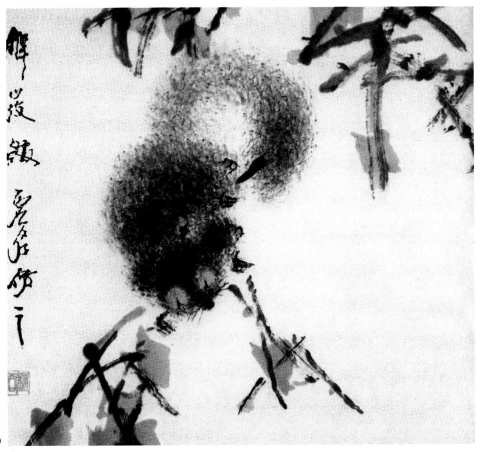

虚谷·花果动物册页（二十二）

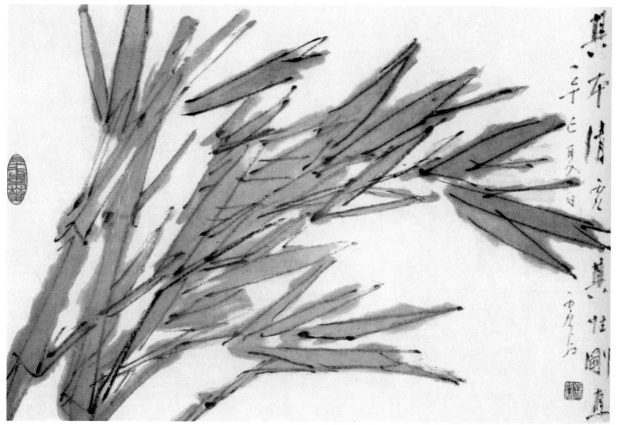

虚谷·花鸟册页（一）

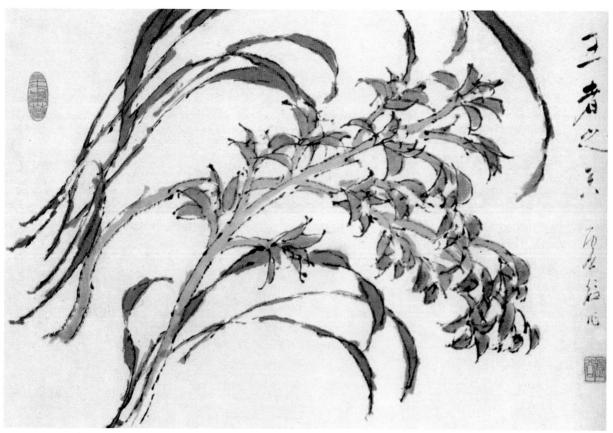

虚谷·花鸟册页（二）

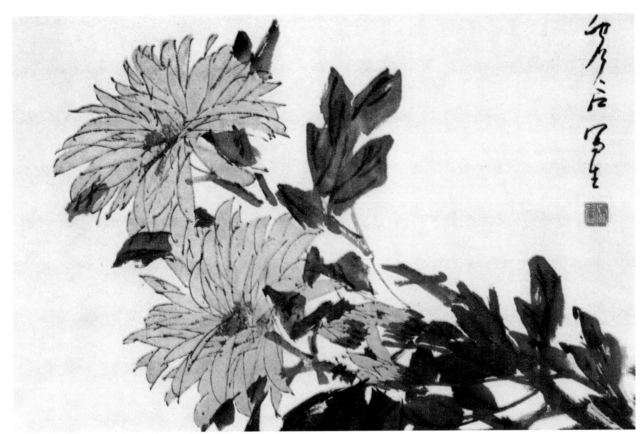

虚谷·花鸟册页（三）

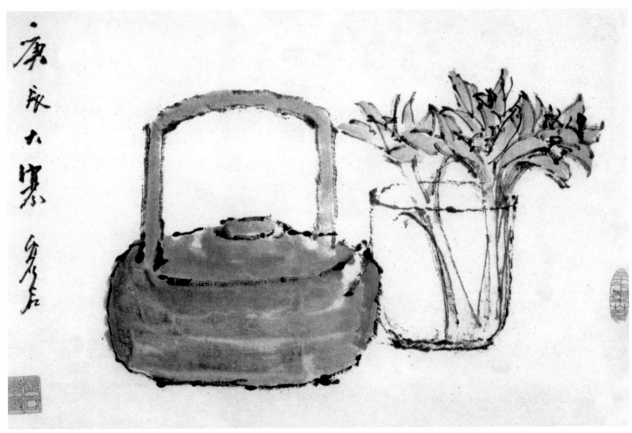

虚谷·花鸟册页（四）

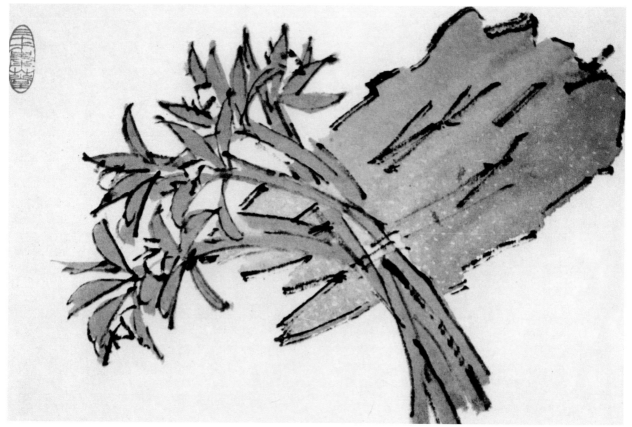

虚谷·花鸟册页（五）

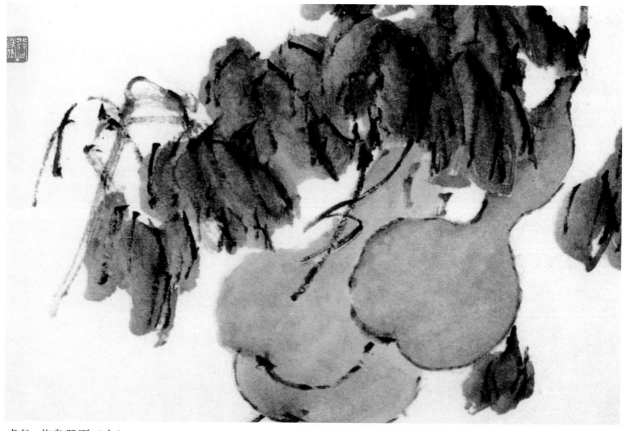

虚谷·花鸟册页（六）

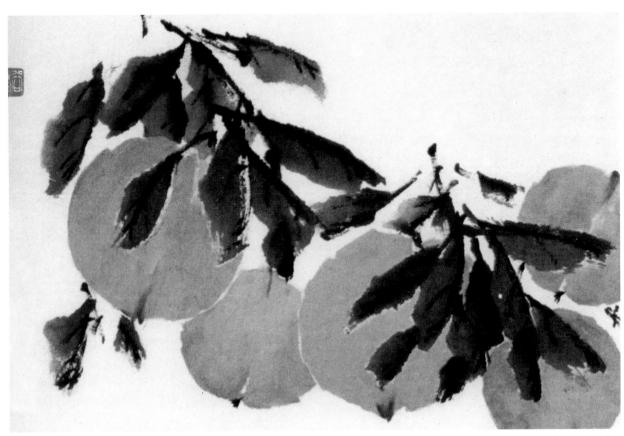

虚谷·花鸟册页（七）

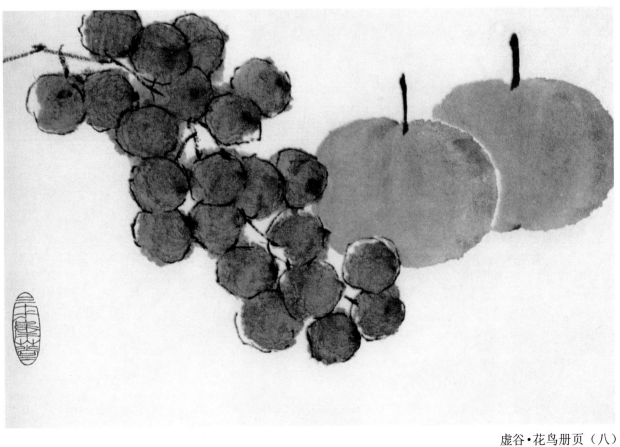

虚谷·花鸟册页（八）

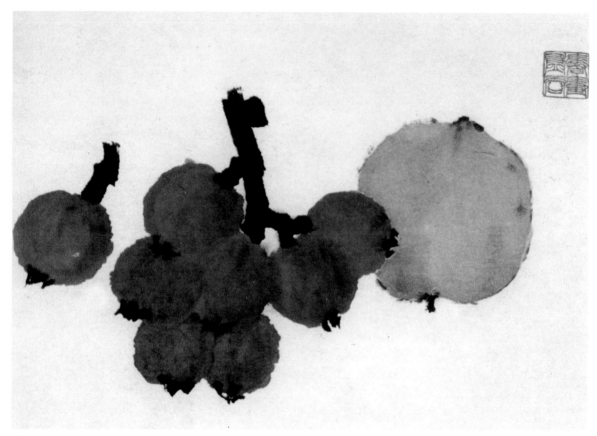

虚谷·花鸟册页（九）

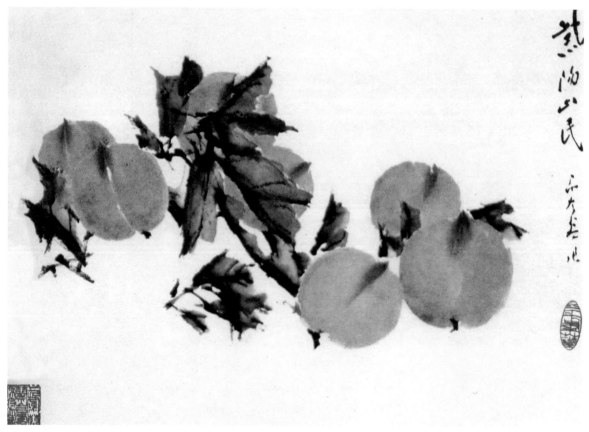

虚谷·花鸟册页（十）

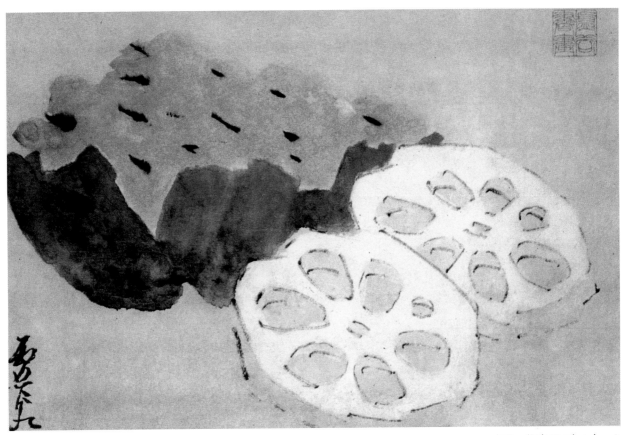

虚谷·花鸟册页（十一）

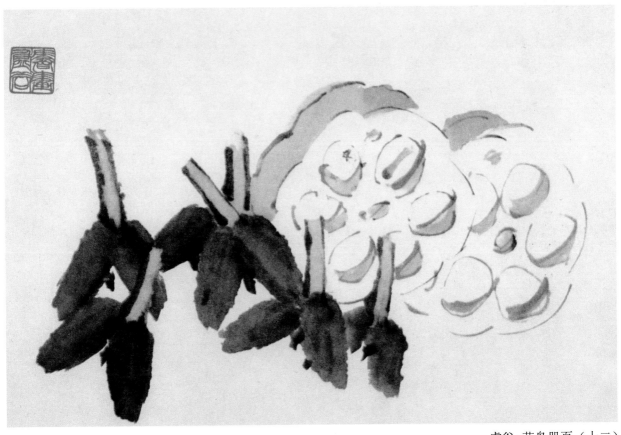

虚谷·花鸟册页（十二）

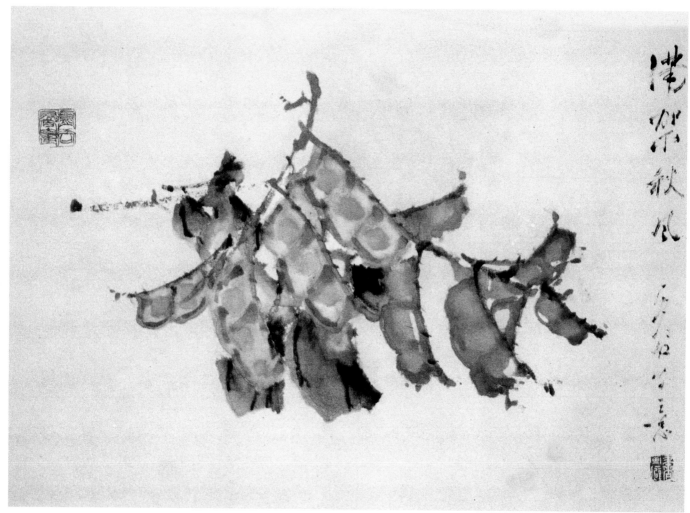

虚谷·花鸟册页（十三）

清·赵之谦

(1829—1884)

　　赵之谦（1829—1884），清代书画家、篆刻家。会稽（今浙江绍兴）人。初字益甫，号冷君；后改字㧑叔，号悲盦、梅庵、无闷等。

　　所居曰"二金蝶堂"、"苦兼室"，官至江西鄱阳、奉新知县。

　　自幼读书习字，博闻强识，曾以书画为生。参加过3次会试，皆未中。44岁时任《江西通志》总编，任鄱阳、奉新、南城知县，卒于任上。擅人物、山水，尤工花卉，初画风工丽，后取法徐渭、朱耷、"扬州八怪"诸家，融合金石篆刻，笔势流动，结构新颖，色彩浓艳，富有新意。他的重彩大写意花卉画将文人写意画笔墨技巧与明清兼工带写花鸟画的设色原理巧妙地融合起来，标新立异。其书法初师颜真卿，后取法北朝碑刻，所作楷书，笔致婉转圆通，人称"魏底颜面"；篆书在邓石如的基础上掺以魏碑笔意，别具一格，亦能以魏碑体势作行草书。赵之谦篆刻初摹西泠八家，后追皖派，参以诏版、汉镜文、钱币文、瓦当文、封泥等，形成章法多变、意境清新的独特风貌，并创阳文边款，其艺术将诗、书、画印有机结合，在清末艺坛上影响很大。其书画作品传世者甚多，如《四时果实图》、《牡丹图》、《花卉图》、《菊花图》等。后人编辑出版画册、画集多种。赵之谦的篆刻成就巨大，对后世影响深远。近代的吴昌硕、齐白石等大师都从他处受惠良多。

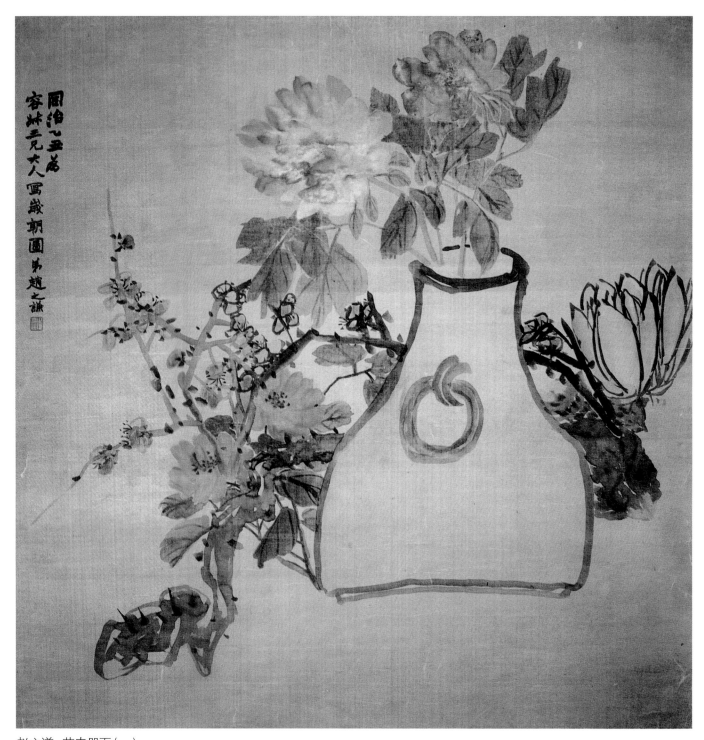

赵之谦·花卉册页（一）

花卉册之一

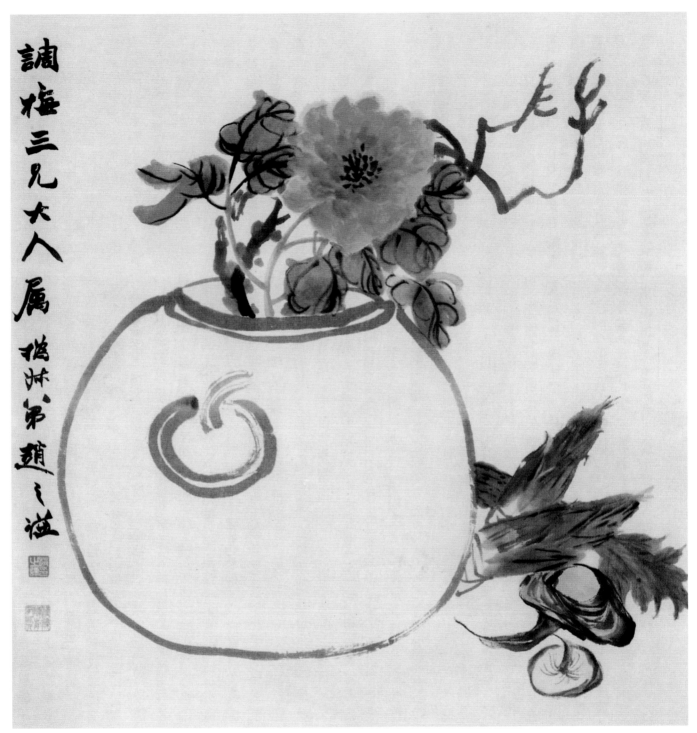

調梅三兄大人屬擬沐第趙之謙

赵之谦·花卉册页（二）

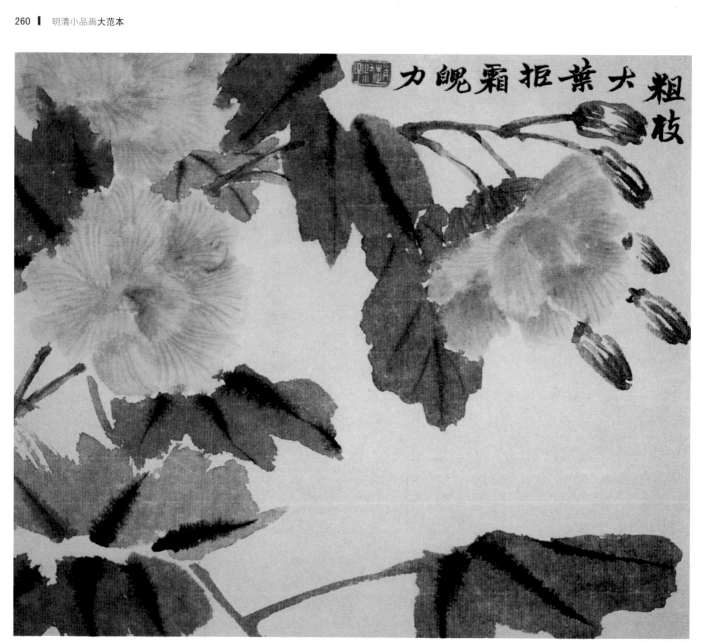

粗枝大叶拒霜魄力

赵之谦·花卉册页（三）

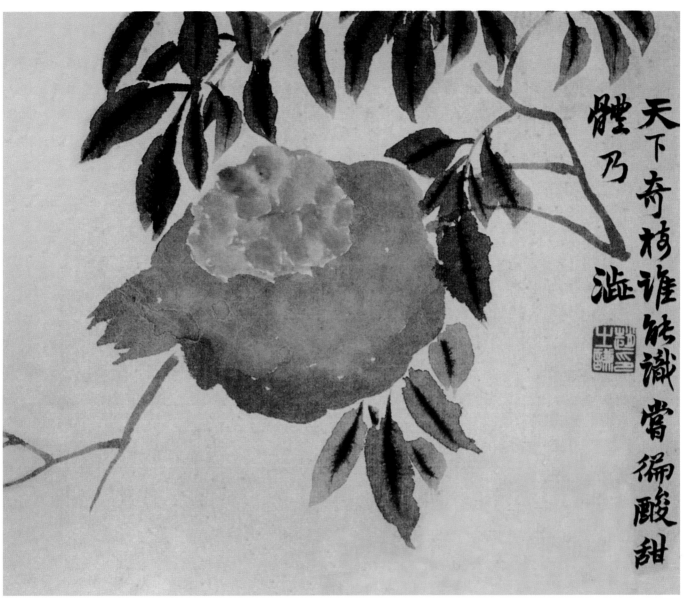

体乃涩 天下奇枝谁能识尝徧酸甜

赵之谦·花卉册页（四）

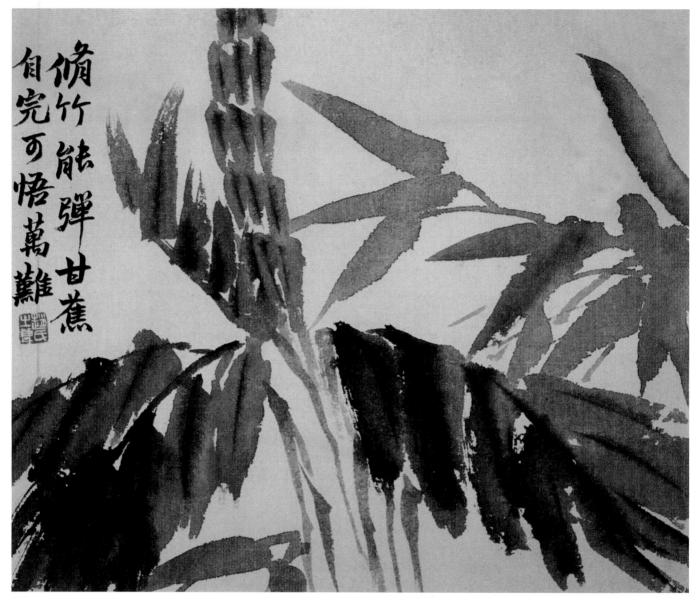

猗竹能弹甘蕉
自完可悟萬難

赵之谦·花卉册页（五）

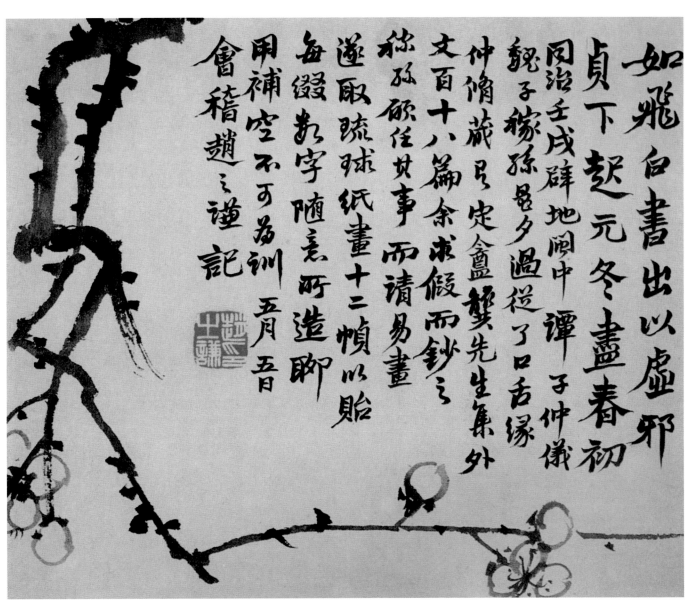

如飛白書出以虛邪
貞下趯元冬盡春初
同治壬戌辟地閩中譚子仲儀
魏子稼孫邑夕過從了口舌緣
仲脩藏弆定盫蟹先生集外
文百十八篇余求假而鈔之
徐孫碩任甡事而請易畫
遂取琉球紙畫十二幀以貽
每綴數字隨意所造聊
用補空不可為訓　五月五日
會稽趙之謙謹記

赵之谦·花卉册页〔六〕

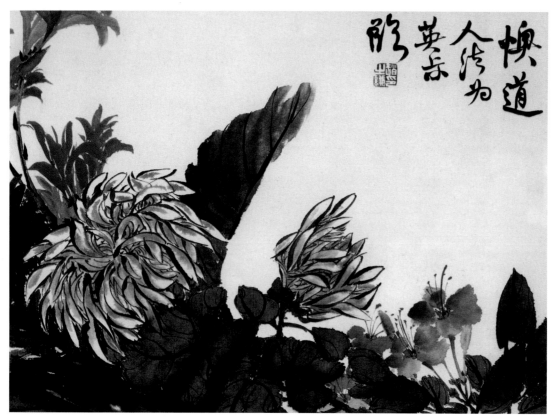

赵之谦·花卉册页(一)

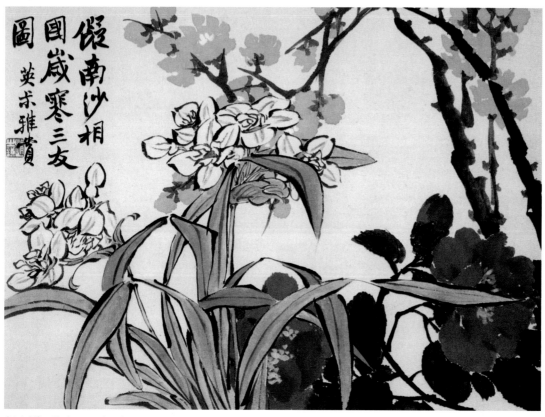

赵之谦·花卉册页(二)

花卉册之二

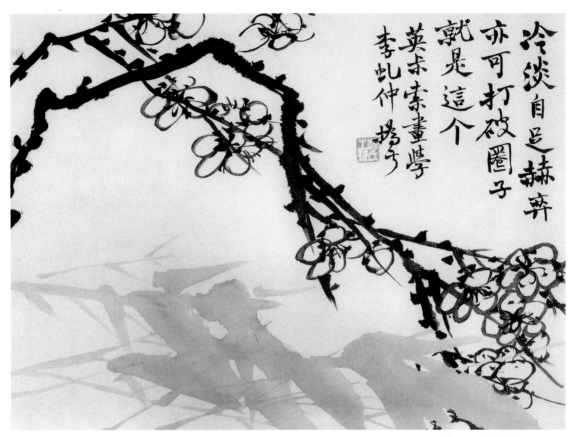

赵之谦·花卉册页（三）

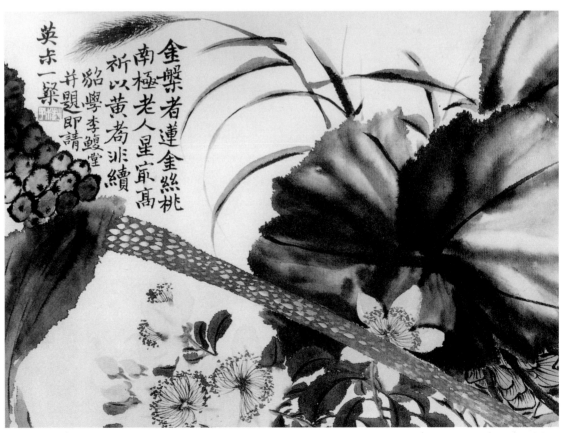

赵之谦·花卉册页（四）

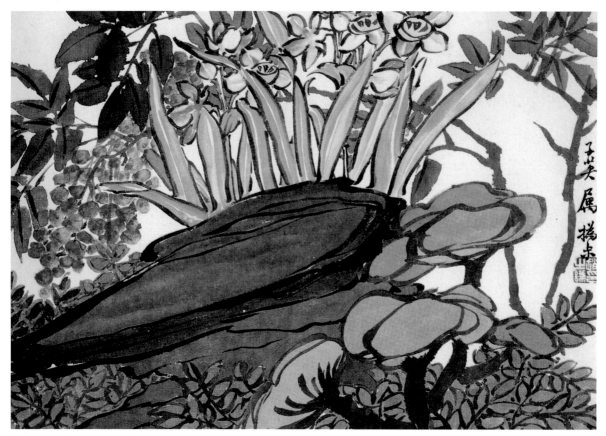

赵之谦·花卉册页（五）

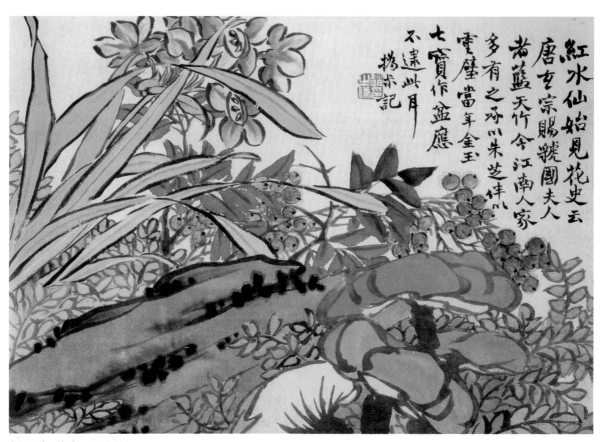

赵之谦·花卉册页（六）

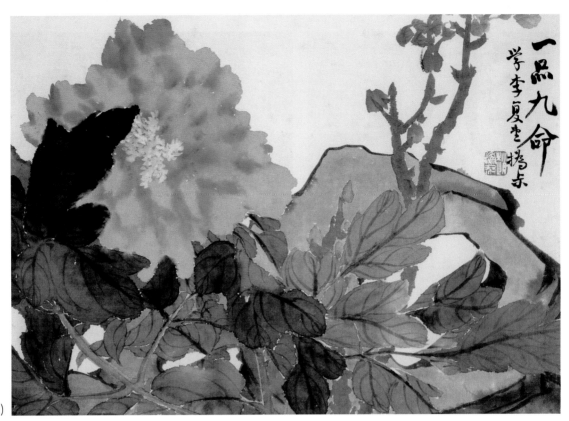

赵之谦·花卉册页（一）

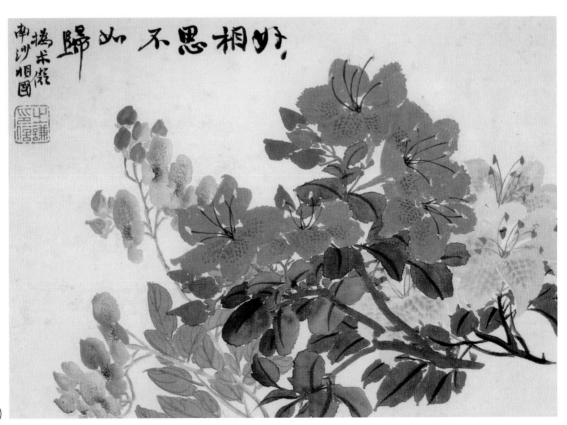

赵之谦·花卉册页（二）

花卉册之三

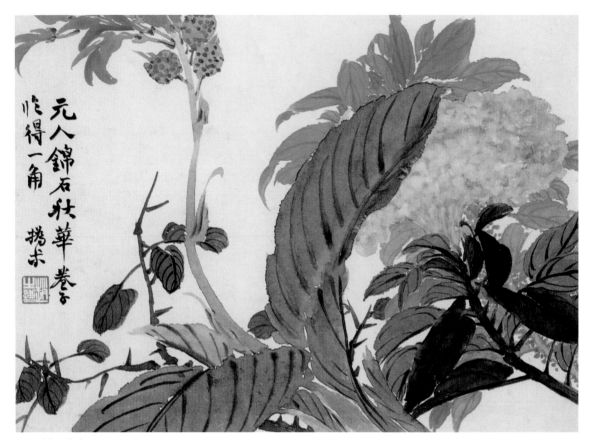

赵之谦·花卉册页（三）

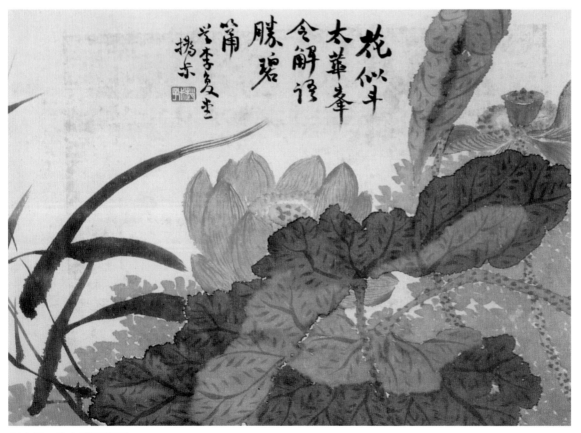

赵之谦·花卉册页（四）

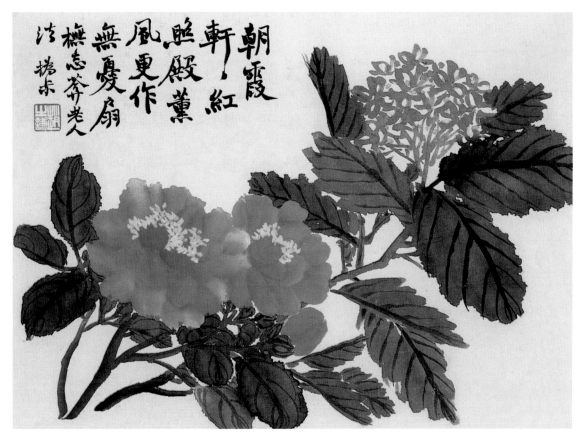

赵之谦·花卉册页（五）

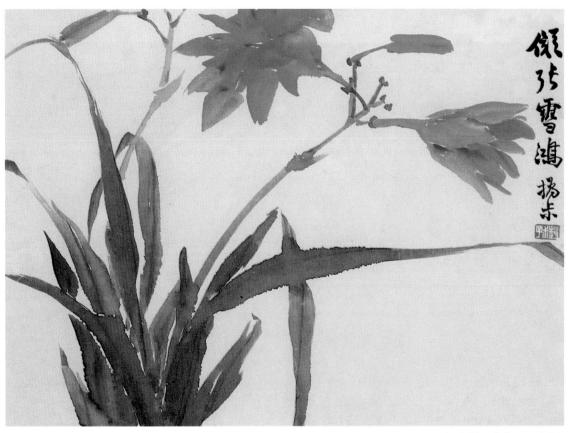

赵之谦·花卉册页（六）

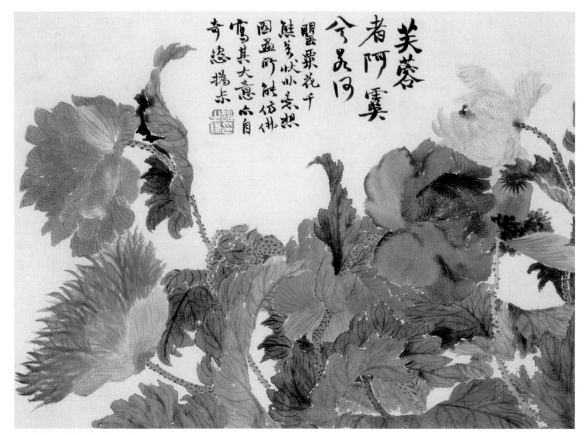

赵之谦·花卉册页（七）

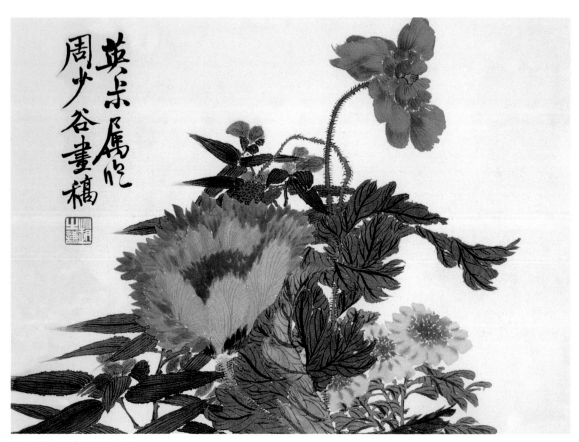

赵之谦·花卉册页（八）

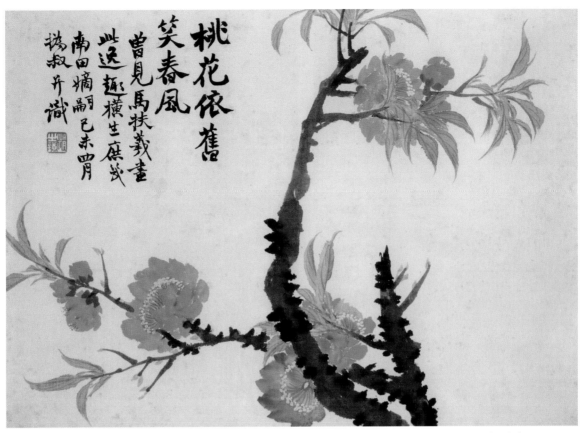

桃花依舊
笑春風
曾見馬扶羲畫
此遠趣橫生庶幾
南田摘阮已未曾
撝叔卉識

赵之谦·花卉册页（九）

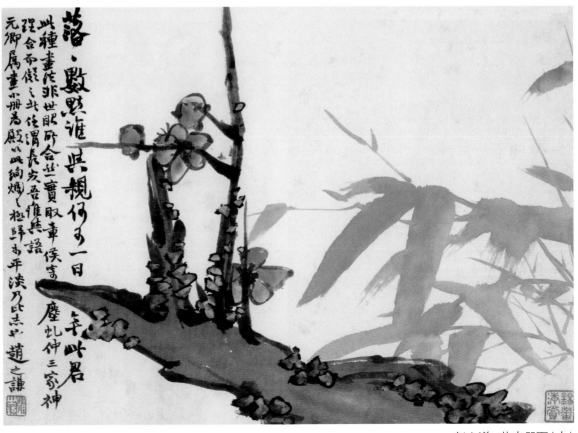

落落數點誰與覦何才一日
此種畫法非世眼所合恐二實散章侯
理令而儲之此佳謂長爻吾雀雅焦語
元卿屬畫小册為殿以此絢燗之松歸
而平淡乃此杰也 趙之謙
辛未君
塵虹仲三家神

赵之谦·花卉册页（十）

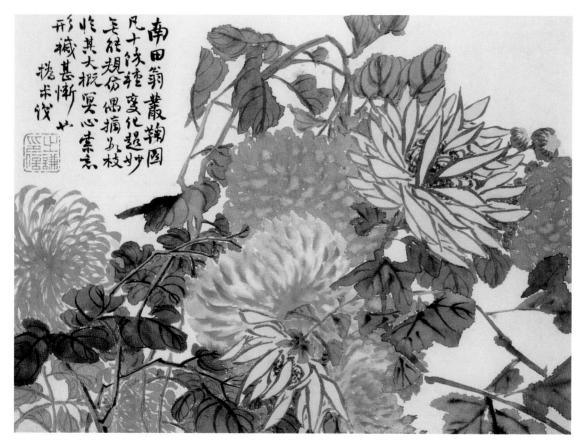

赵之谦·花卉册页（十一）

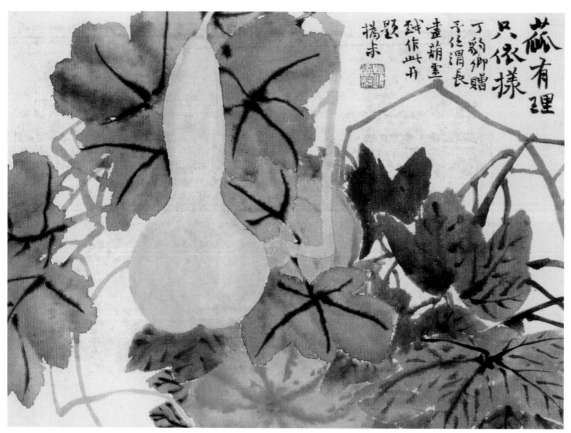

赵之谦·花卉册页（十二）

清·任伯年
(1840—1895)

　　任伯年（1840—1895），清末画家。初名润，字次远，小楼，后改名颐，字伯年，以字行，浙江山阴（今绍兴）人，寄寓浙江萧山。在"四任"（任伯年、任阜长、任渭长、任预）之中，成就最为突出，是"海上画派"中的佼佼者。

　　父亲任鹤声是民间画像师，任伯年幼时曾得父指授，已能绘画。十来岁时，一次家中来客，坐了片刻就告辞了，父亲回来问是谁来，伯年答不上姓名，便拿起纸来，把来访者画出，父亲看了，便知是谁了。这说明任伯年幼年就掌握了写真画技巧。任伯年青年时期曾在太平天国的军中"掌大旗"，直到天津沦陷，任伯年才回家乡，后至上海。遇任熊，被收为弟子，继从任薰学画。以后长期在上海以卖画为生。擅画人物、花卉、翎毛、山水，尤工肖像，取法陈洪绶、华嵒，重视写生，勾勒、点簇、泼墨交替互用，赋色鲜活明丽，形象生动活泼，别具清新格调，其画在江南一带，影响甚大，为"海上画派"之代表人物。传世作品有《酸寒尉像》等。

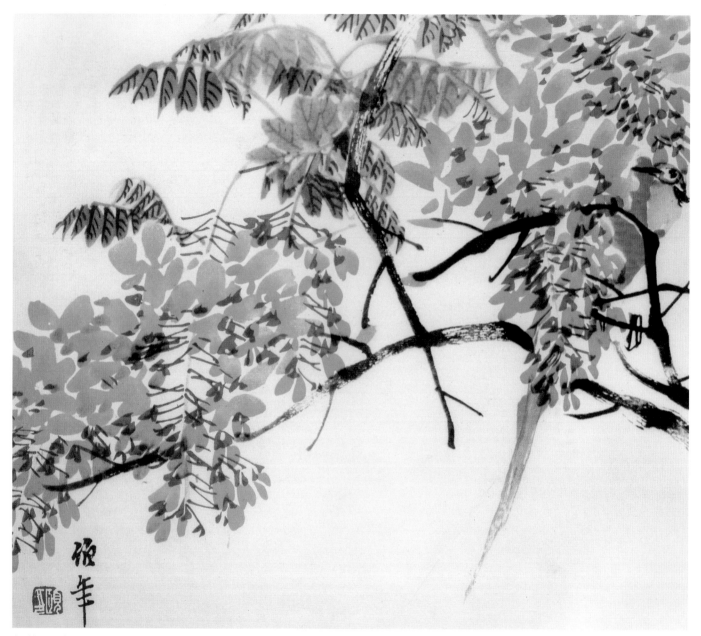

任伯年·杂画册页（一）

杂画册

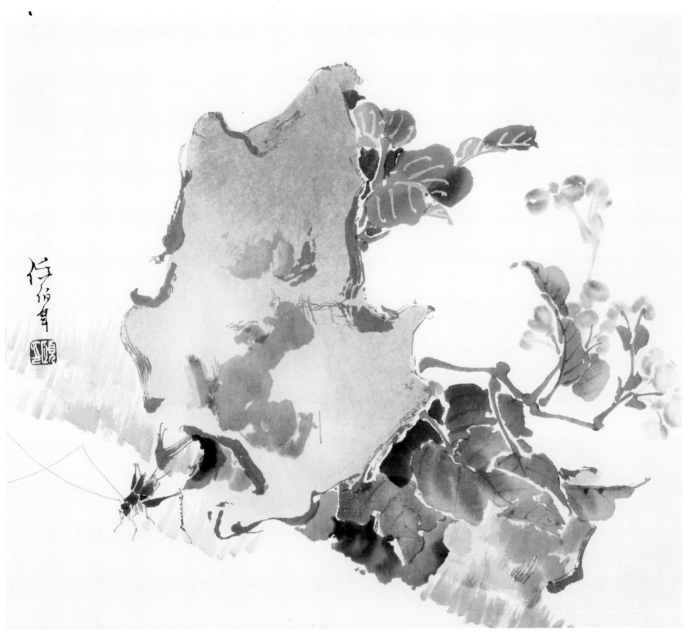

任伯年·杂画册页（二）

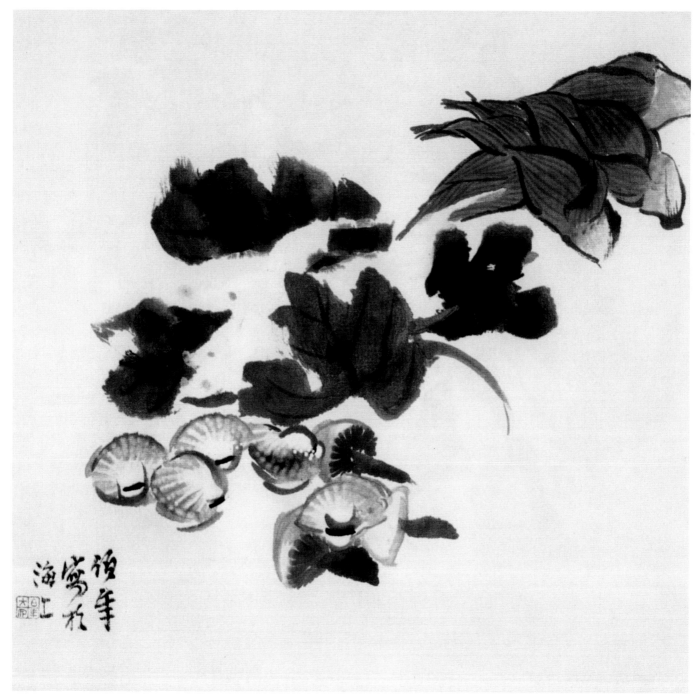

任伯年·杂画册页(三)

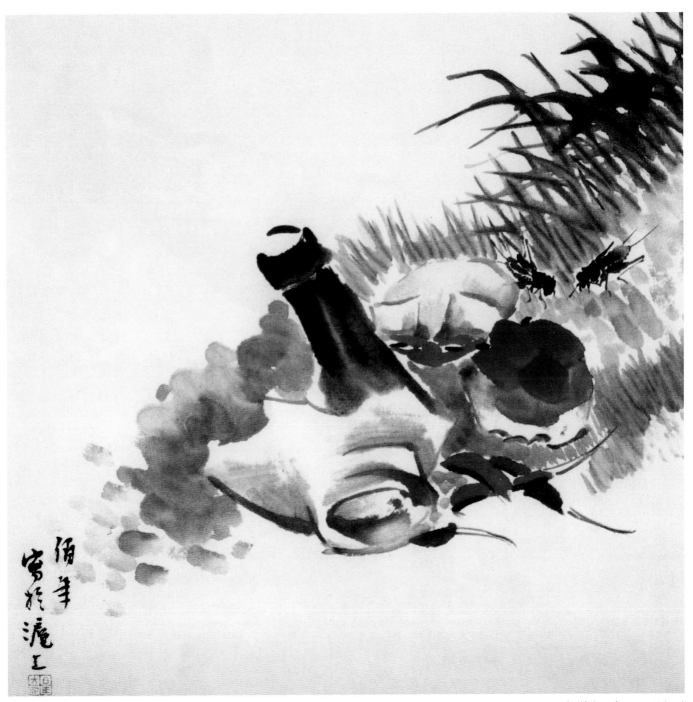

任伯年·杂画册页(四)

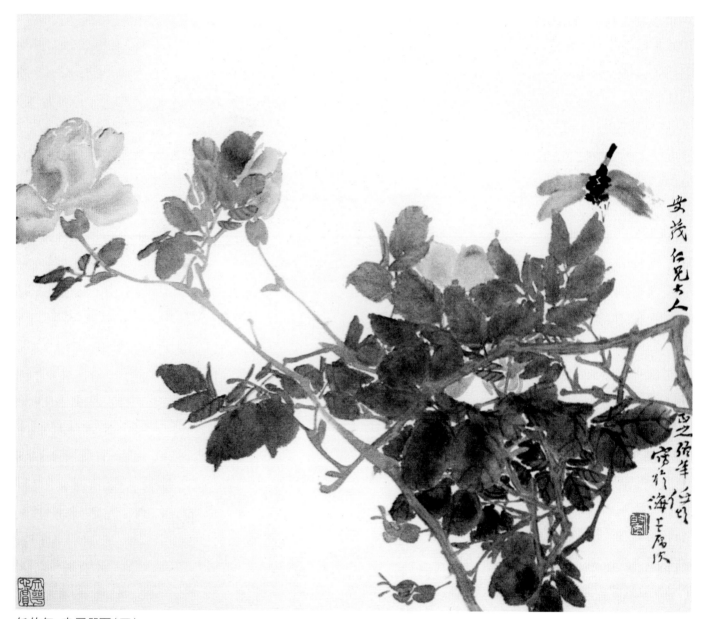

任伯年·杂画册页（五）

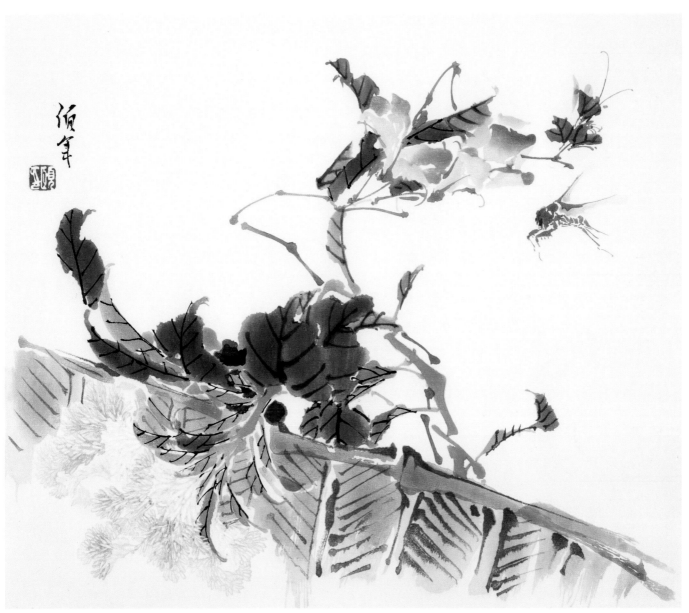

任伯年·杂画册页(六)

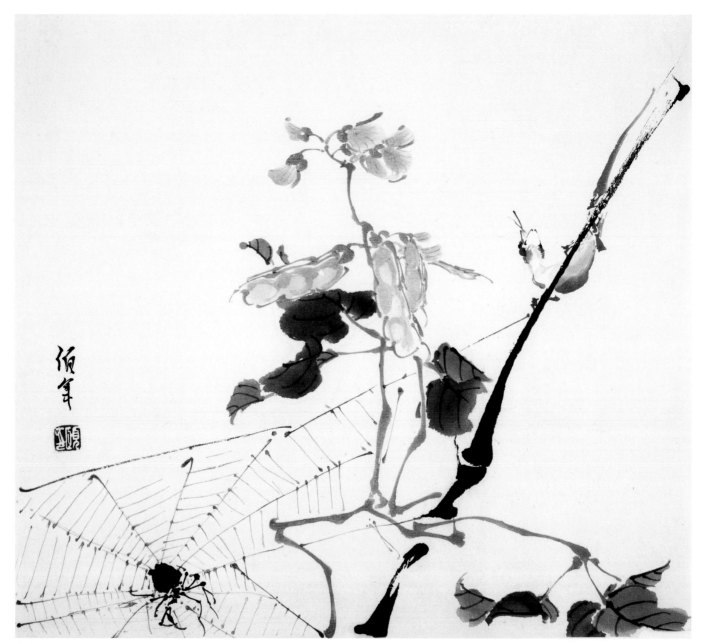

任伯年·杂画册页（七）

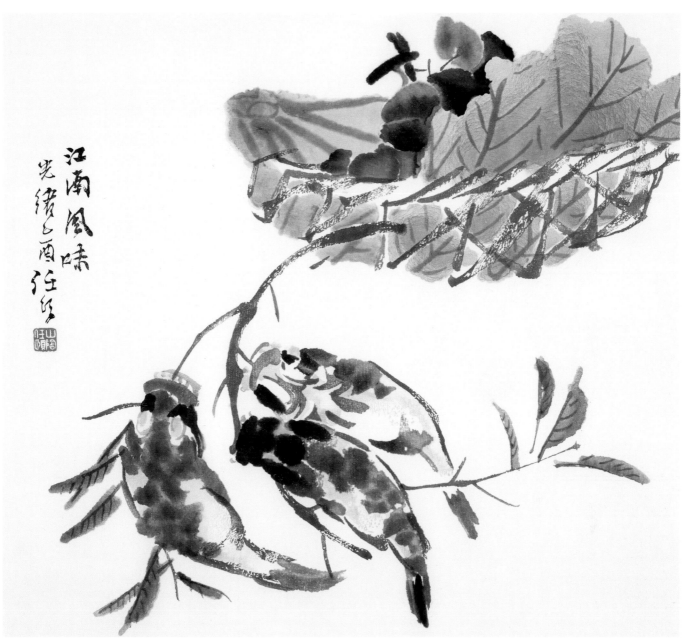

任伯年·杂画册页(八)

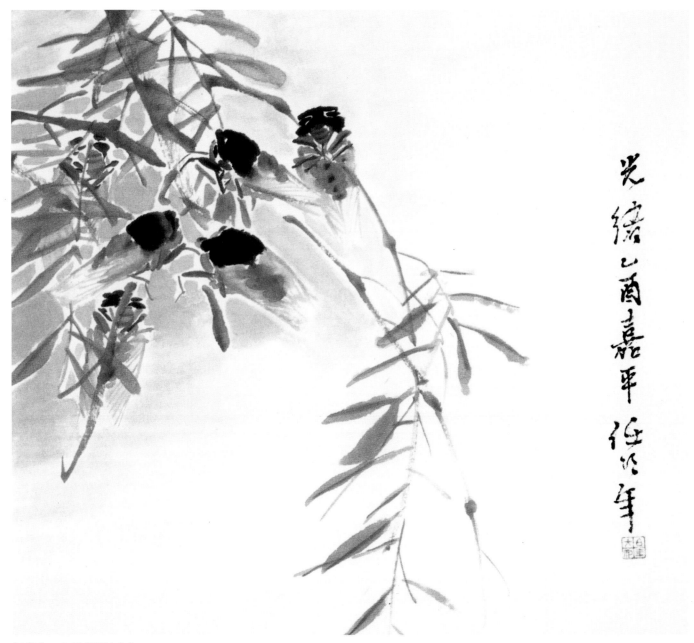

任伯年·杂画册页（九）

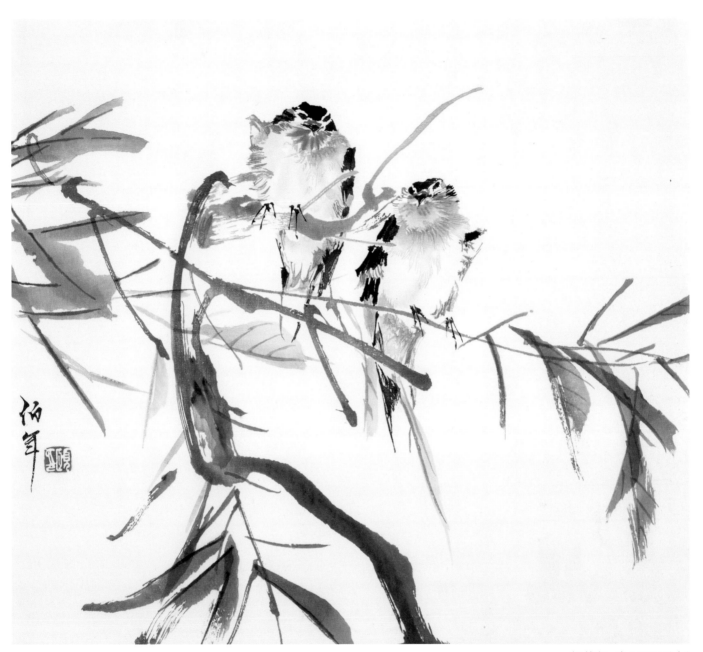

任伯年·杂画册页（十）

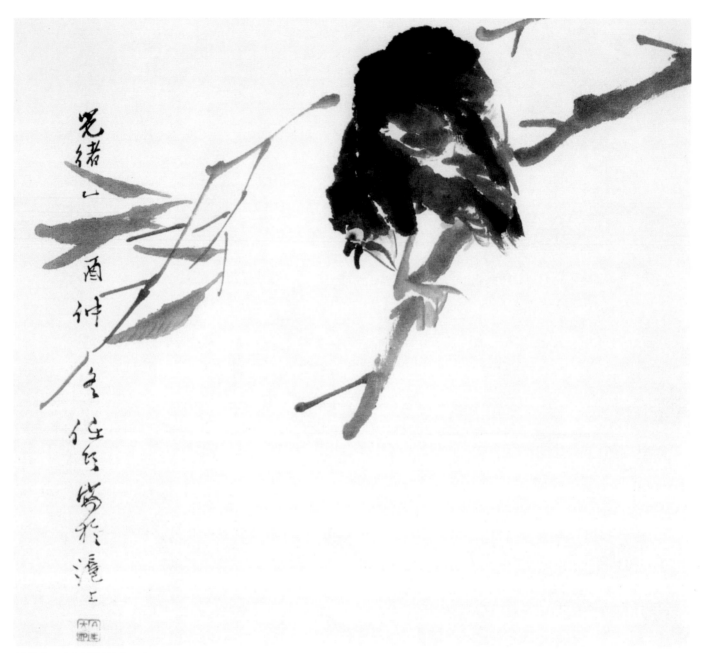

任伯年·杂画册页（十一）

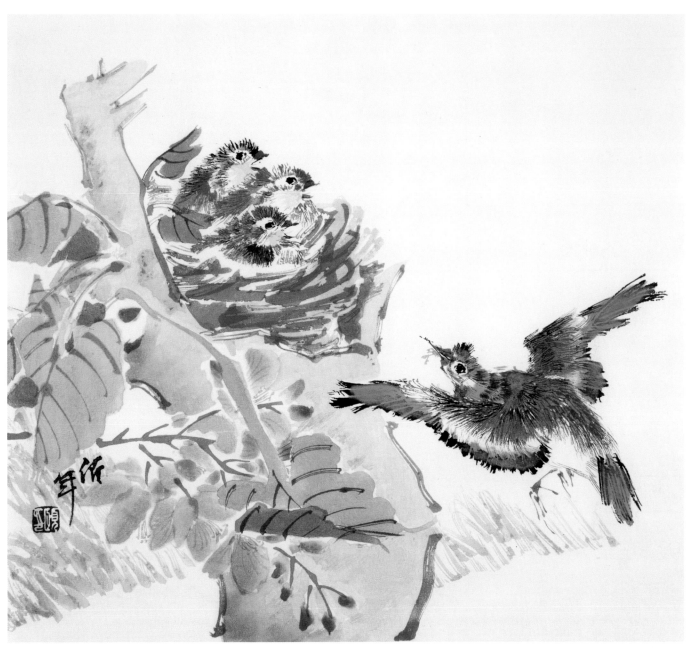

任伯年·杂画册页（十二）

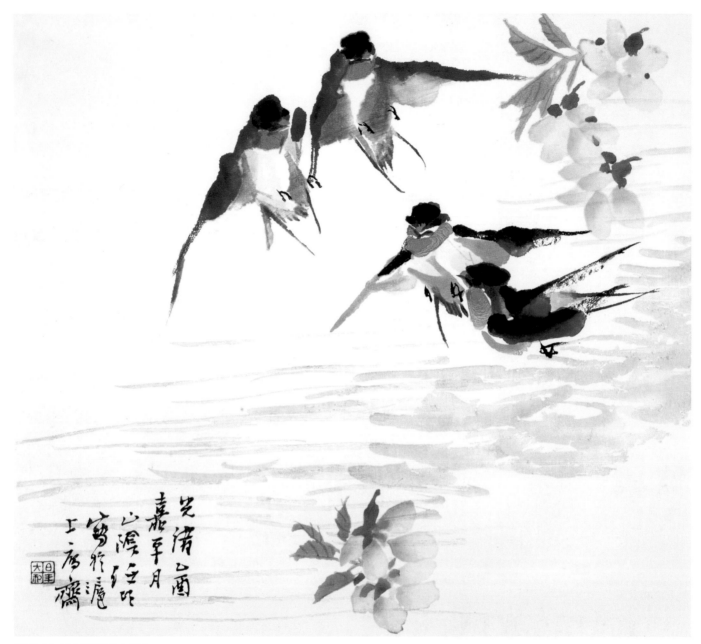

任伯年·杂画册页（十三）

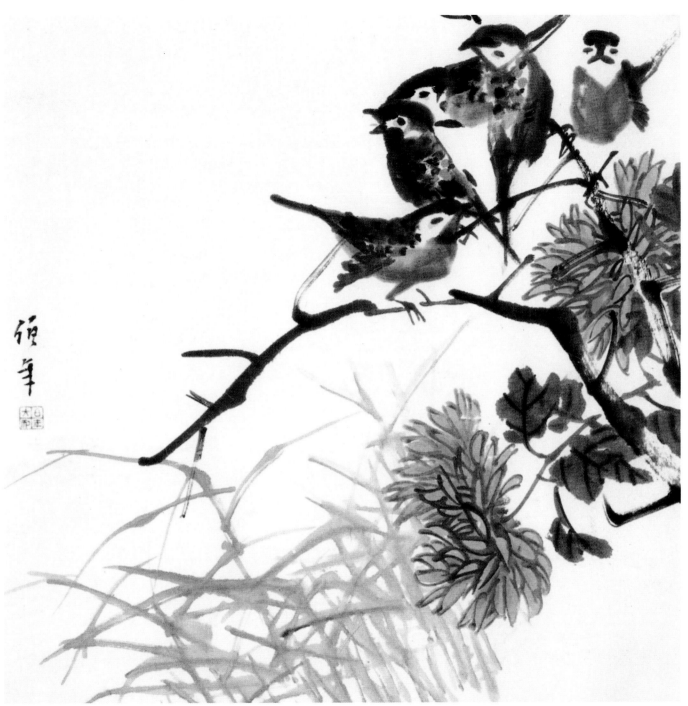

任伯年·杂画册页（十四）

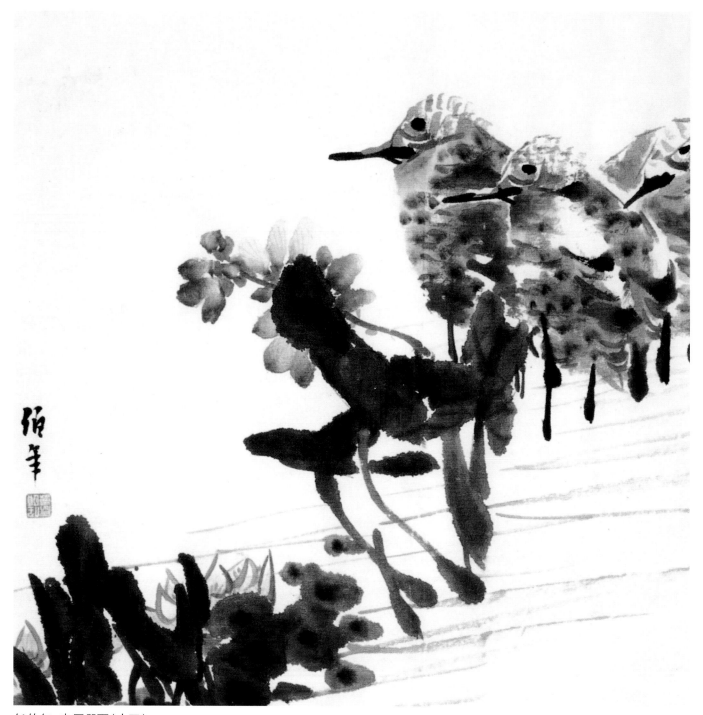

任伯年·杂画册页（十五）

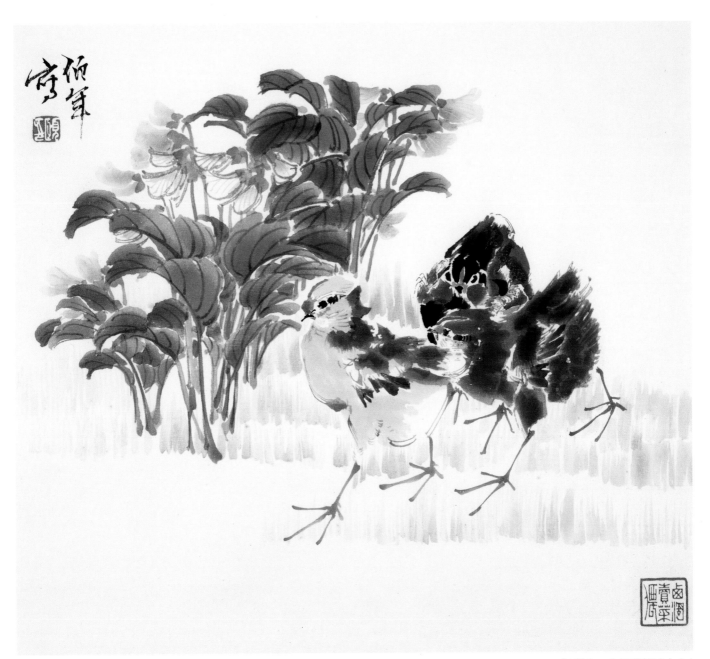

任伯年·杂画册页（十六）

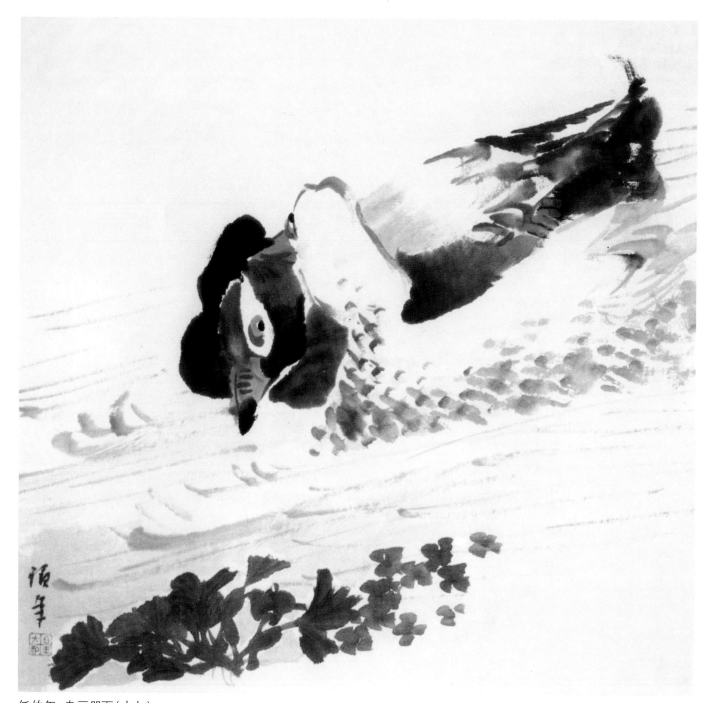

任伯年·杂画册页（十七）

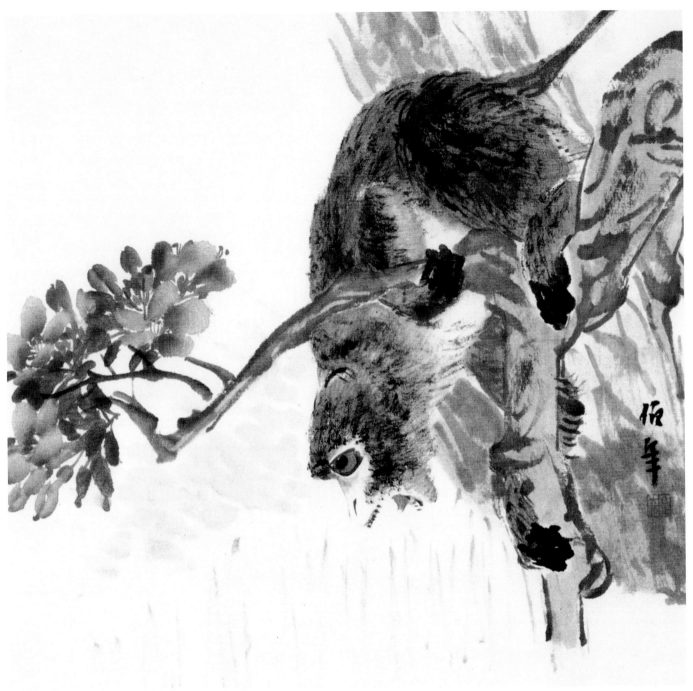

任伯年·杂画册页（十八）

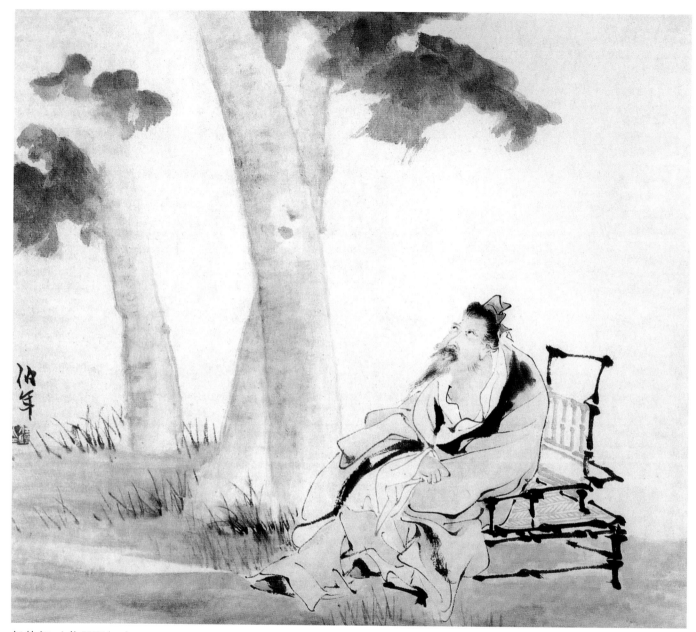

任伯年·人物册页（一）

人物册

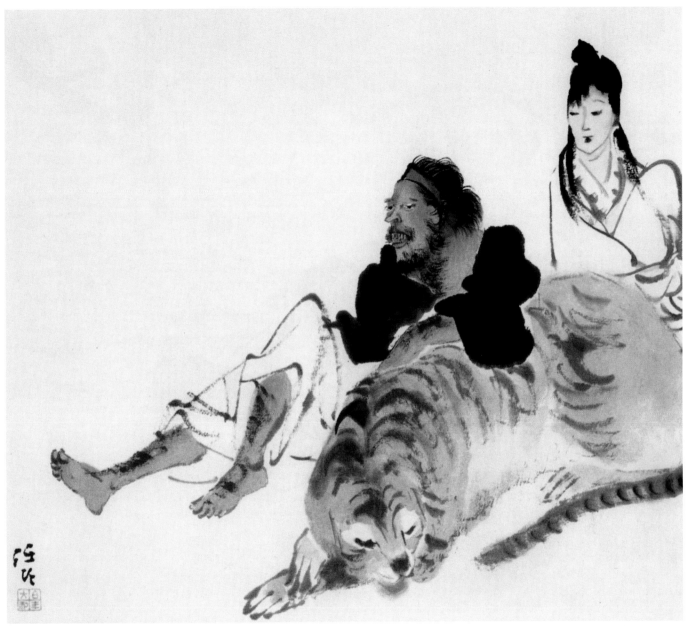

任伯年·人物册页（二）

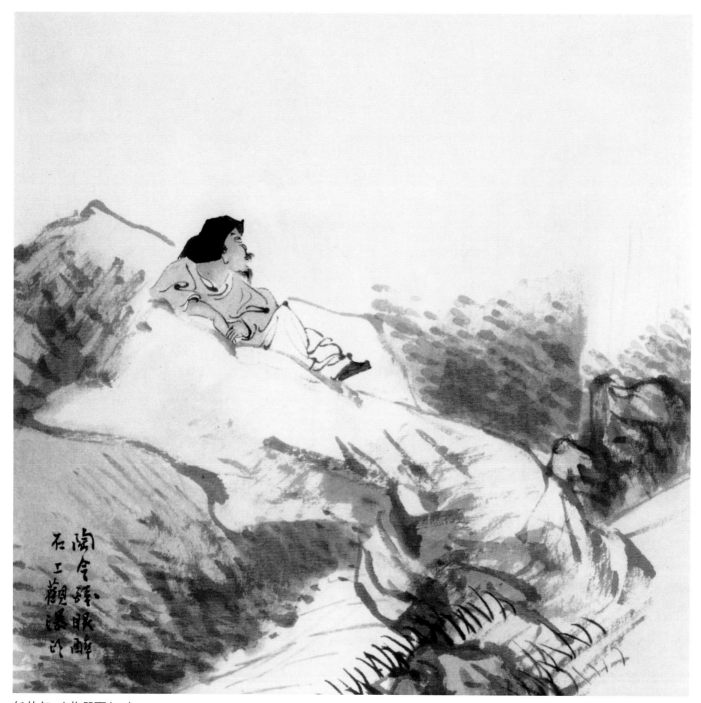

任伯年·人物册页（三）

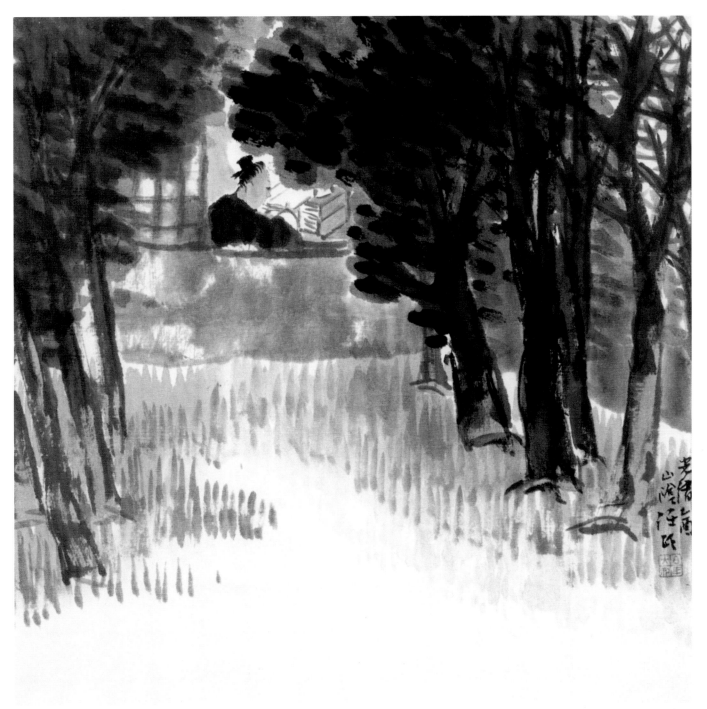

任伯年·人物册页（四）

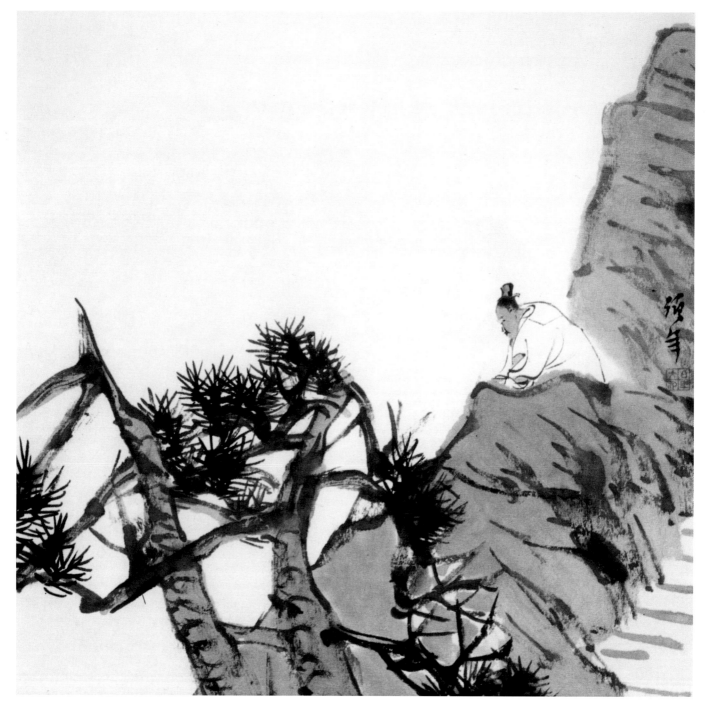

任伯年·人物册页（五）

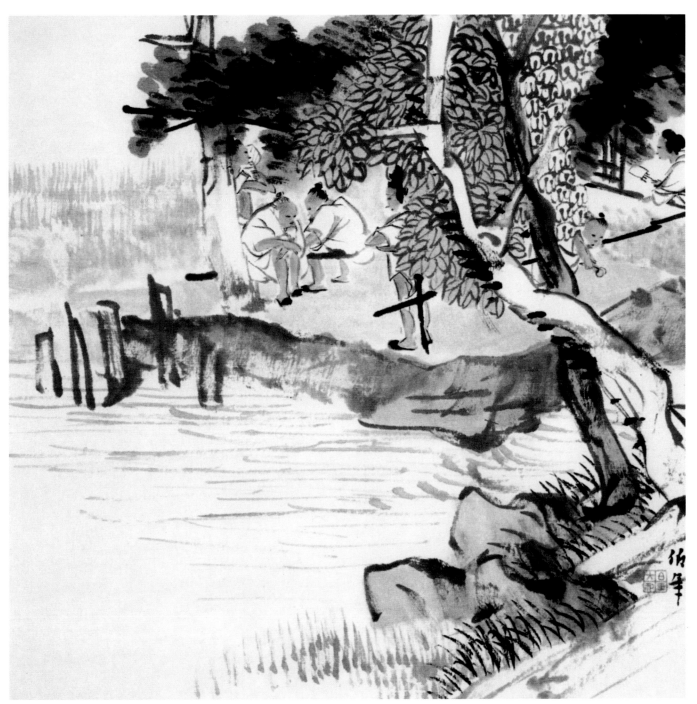

任伯年·人物册页（六）

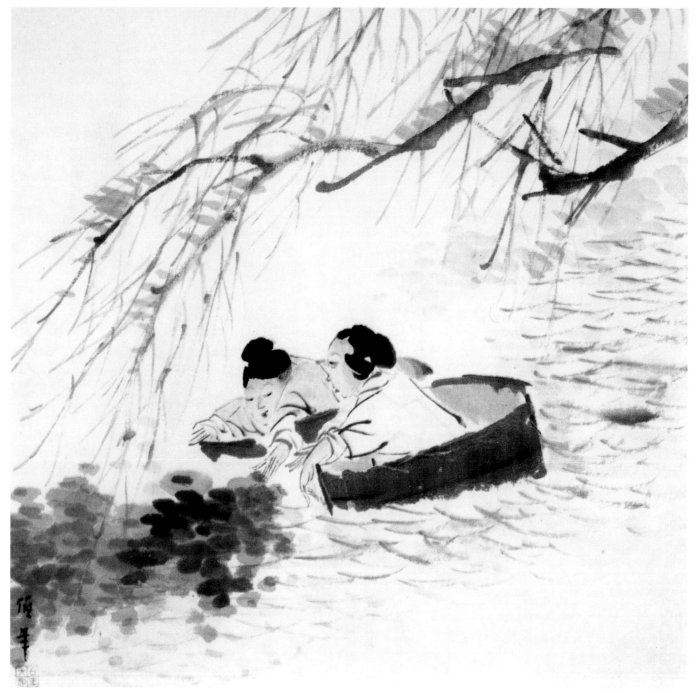

任伯年·人物册页（七）

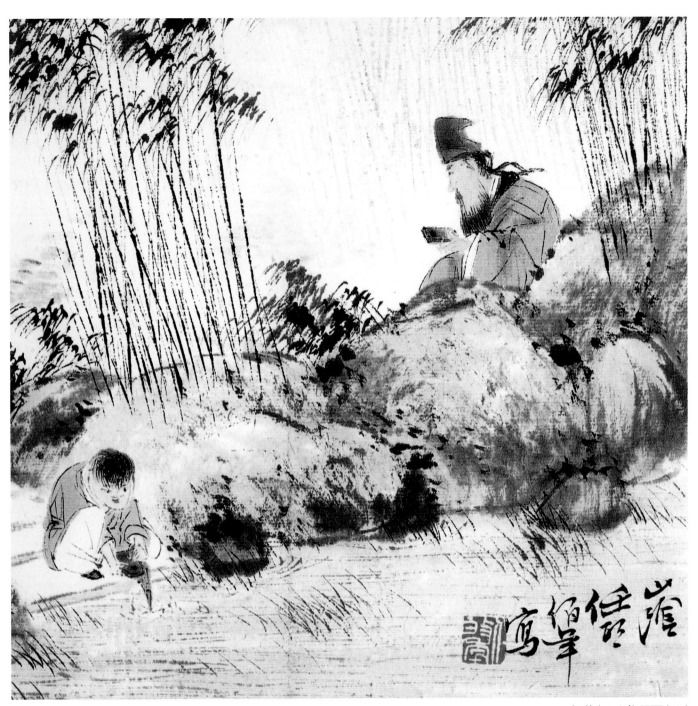

任伯年·人物册页〔八〕

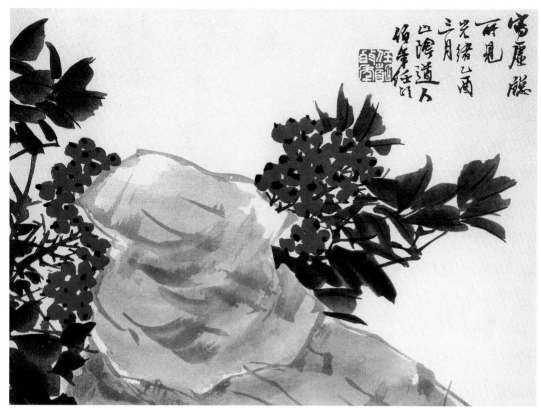

任伯年·花鸟册页（一）

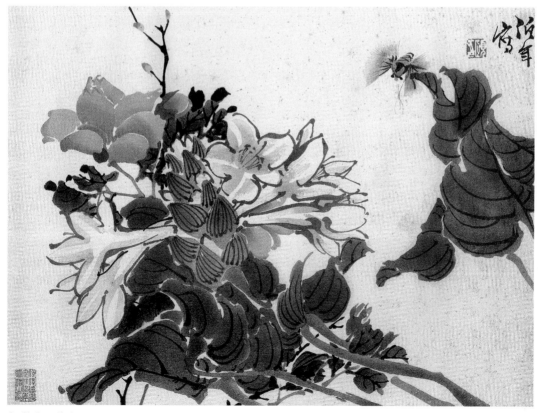

任伯年·花鸟册页（二）

花鸟册

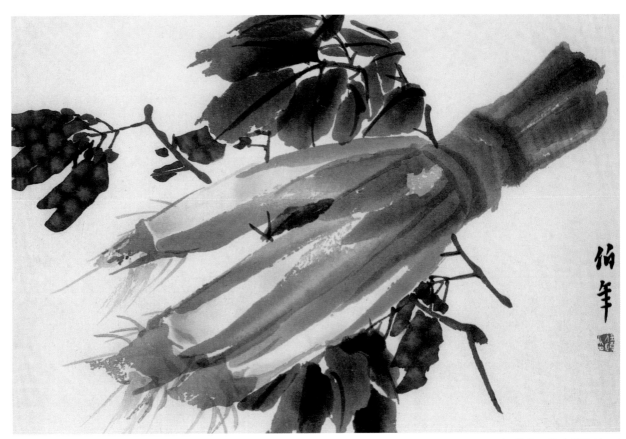

任伯年·花鸟册页（三）

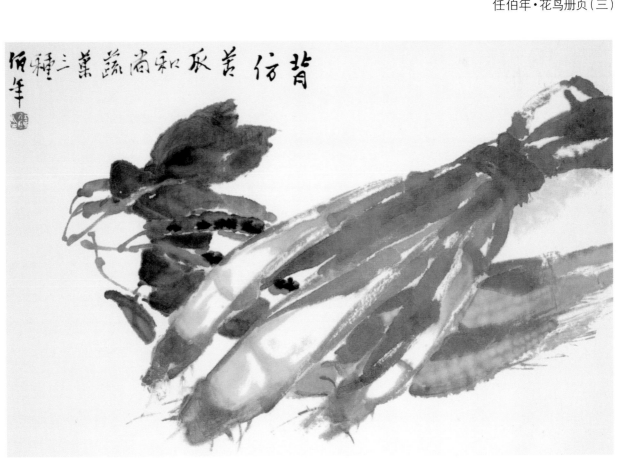

任伯年·花鸟册页（四）

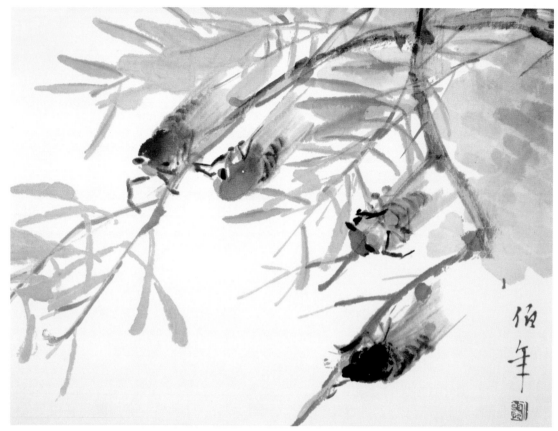

任伯年·花鸟册页（五）

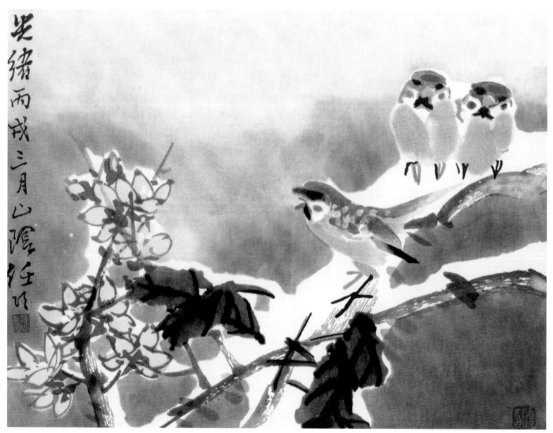

任伯年·花鸟册页（六）

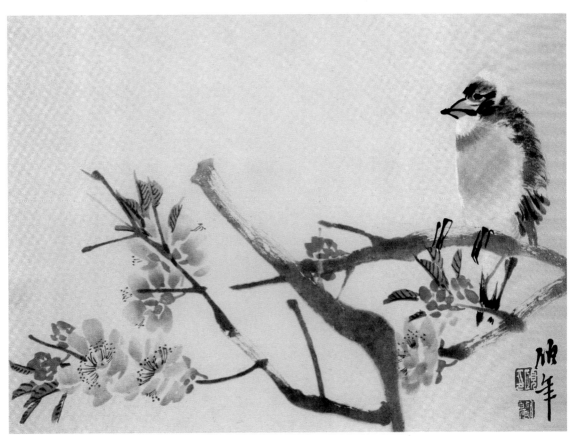

任伯年·花鸟册页(七)

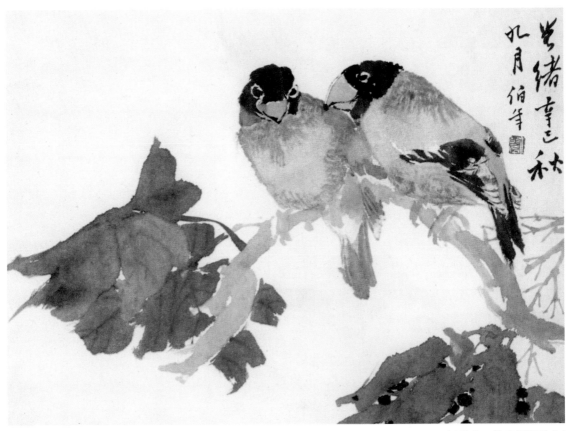

任伯年·花鸟册页(八)

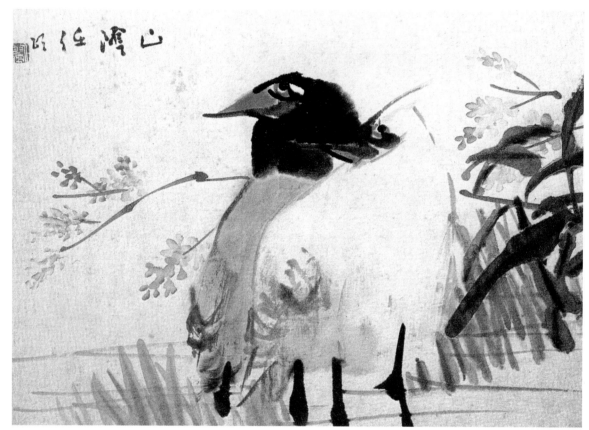

任伯年·花鸟册页（九）

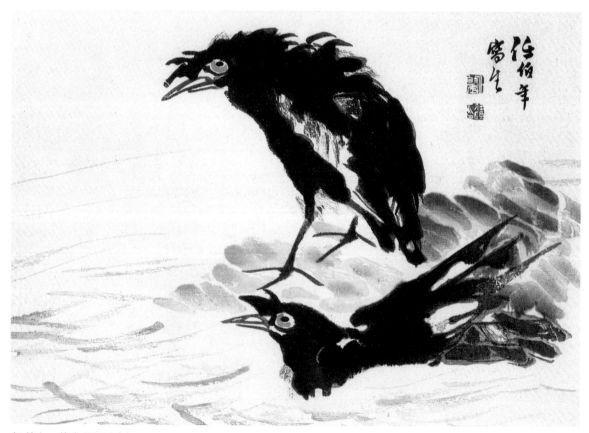

任伯年·花鸟册页（十）

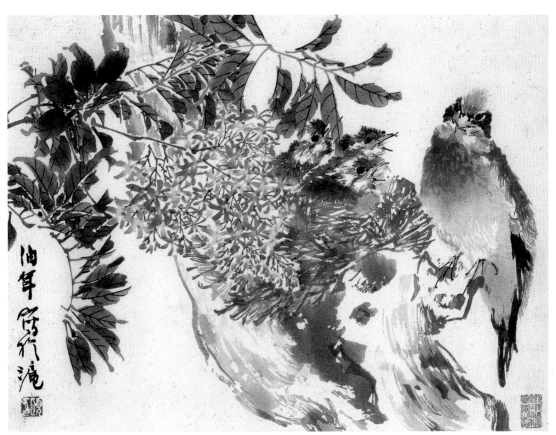

任伯年·花鸟册页（十一）

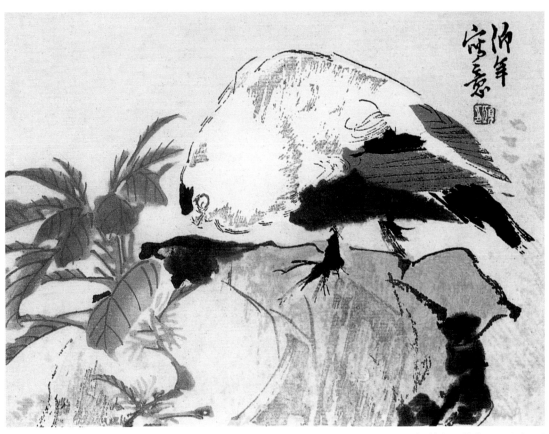

任伯年·花鸟册页（十二）

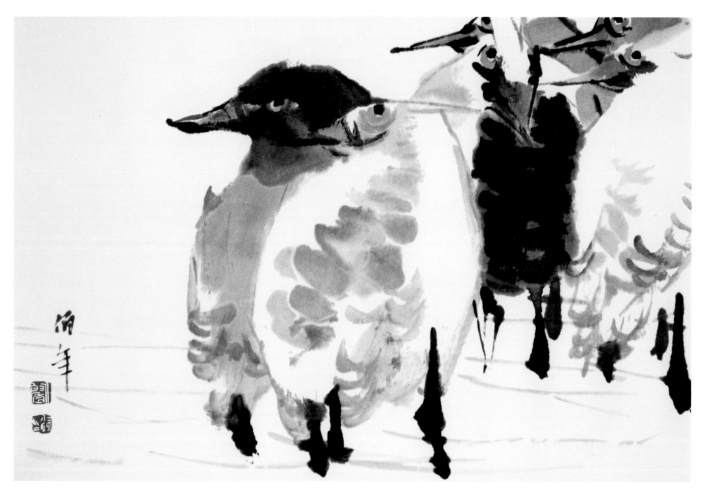

任伯年·花鸟册页（十三）

清·吴昌硕
(1844—1927)

　　吴昌硕（1844—1927），原名俊，后改俊卿，字昌硕，一作仓石，号缶庐、苦铁等，晚号大聋，浙江安吉人。晚清民国时期著名国画家、书法家、篆刻家，与任伯年、赵之谦、虚谷齐名为"清末海派四大家"。吴昌硕三十岁左右作画，博取徐渭、朱耷、石涛、李鱓、赵之谦诸家之长，兼取篆、隶、狂草笔意入画，形成富有金石味的独特画风。他以篆笔写梅兰，狂草作葡萄，所作花卉木石，笔力敦厚老辣、纵横恣肆、气势雄强，构图也近书印的章法布白，虚实相生、主体突出，画面用色对比强烈。

　　吴昌硕幼时随父读书，后就学于邻村私塾。十余岁时喜刻印章，其父加以指点，初入门径。1865年吴昌硕中秀才，曾任江苏省安东县（今涟水县）知县，仅一月即去，自刻"一月安东令"印记之。后来移居上海，来往于江、浙、沪之间，阅历代大量金石碑版、玺印、字画，眼界大开。后定居上海，广收博取，诗、书、画、印并进；晚年风格突出，篆刻、书法、绘画三艺精绝，声名大振，公推艺坛泰斗，成为"后海派"艺术的开山代表、近代中国艺坛承前启后的一代巨匠。

　　吴昌硕绘画，对用笔、施墨、敷彩、题款、钤印等的轻重疏密，匠心独运，配合得宜。其艺术风尚在我国和日本均有着极大影响。

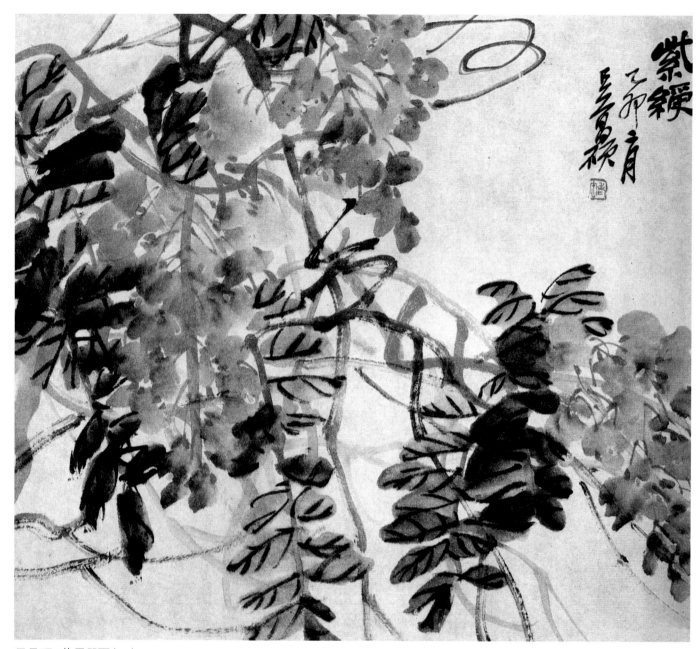

吴昌硕·花果册页（一）

花果册

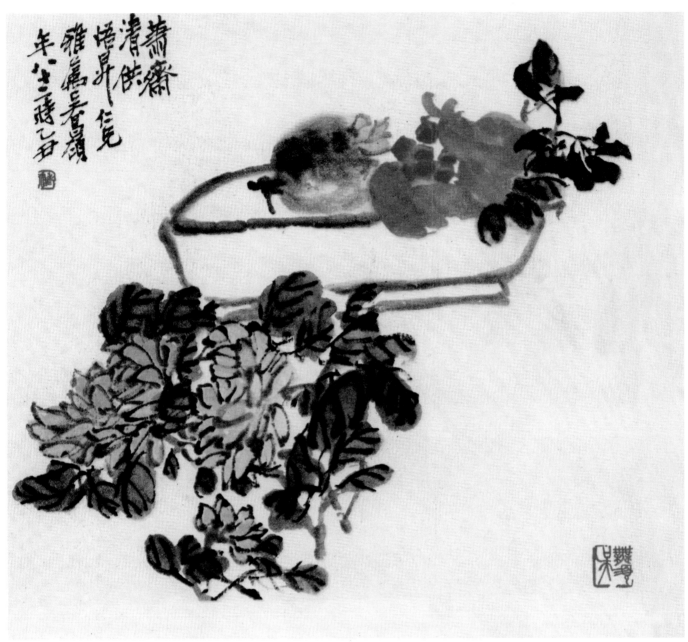

吴昌硕·花果册页（二）

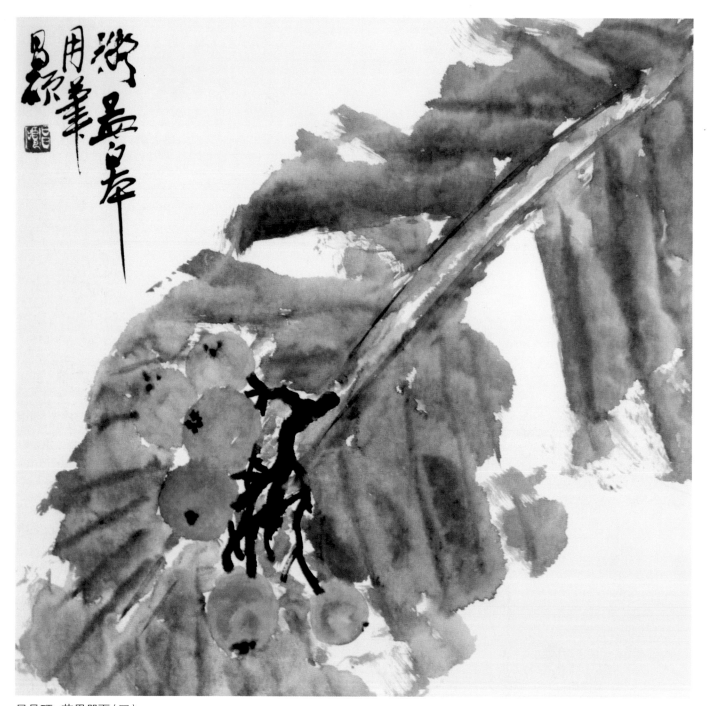

吴昌硕·花果册页（三）

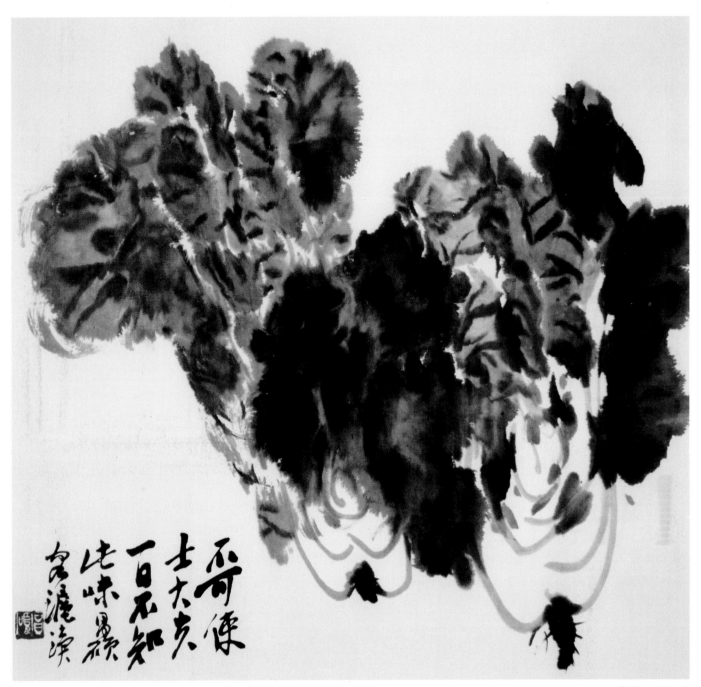

吴昌硕·花果册页（四）

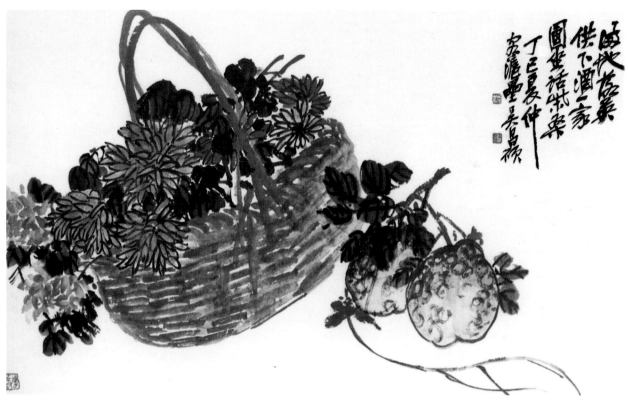

吴昌硕·花卉册页（一）

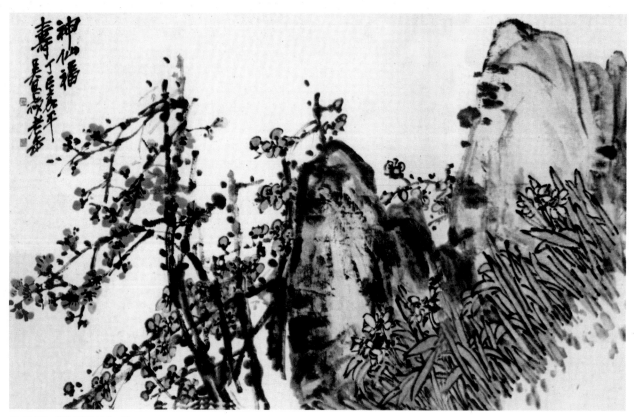

吴昌硕·花卉册页（二）

花卉册